月田張遇聖
詩書畫研究

월전 장우성 시서화 연구

月田張遇聖詩書畫研究

월전 장우성 시서화 연구

김수천
이종호
정현숙
박영택

열화당

월전의 문인정신을 기리며

이십세기 한국화단에 한 획을 그은 문인화대사文人畫大師 월전月田 장우성張遇聖(1912-2005) 선생이 서거한 지 어언 육 년이 지났다. 월전 선생의 현대화한 문인화, 즉 신문인화풍新文人畫風은 해방 이후 한국의 화단과 미술교육계가 새로운 한국화의 길을 모색하는 데 기폭제 역할을 하였으며, 선생의 가르침을 받은 제자들이 현재 화단에서 왕성하게 활동하고 있다.

2012년은 월전 선생의 탄생 백 주년 되는 해다. 이를 맞이하여 선생을 기리는 기념관적 성격의 이천시립월전미술관에서는 전시사업과는 별도로 선생의 예술 및 예술세계에 대한 연구사업을 순차적으로 진행하고 있다. 그 사업 중 하나가 바로 선생의 시서화 연구다. 월전 하면 가장 먼저 떠오르는 말, '시서화詩書畫 삼절三絶'은 조선시대 문인들의 덕목이었고, 이 시대 문인들이 추구하고 터득해야 할 숙제다. 월전 선생을 끝으로 삼절의 맥이 끊어지지 않을까, 아니 이미 끊어졌다고 우려하는 목소리들이 많은 것으로 알고 있다.

따라서 지금까지 개략적으로만 언급된 월전의 시서화를 전공자의 눈을 통해 세밀하게 살펴봄으로써 선생의 작품세계를 깊숙이 들여다보고, 그 예술철학 정신이 무엇인지 탐구해 보고자 한다. 선생의 예술철학이 후대 예술

인들의 예술정신에 자극이 되고, 그 결과 그들만의 고유하고 창의적인 예술 품이 탄생될 수 있다면, 이것이 바로 자신의 모든 것을 사회에 환원한 월전 선생이 소망한 바일 것이다.

이 책에 실리는 네 편의 원고는 월전 선생의 예술인생과 시서화詩書畵의 세계로 구성되어 있다.

생전에 월전미술관(현재 한벽원갤러리)에서 삼 년간 선생을 곁에서 모셨 던 김수천은「현대 한국화단의 선구자, 월전의 예술인생」을 다루고 있다. 그 가 본 월전 선생의 인생철학은 '상常'과 '청정淸靜'이다. 월전의 상常은 언제 나 한결같은 항상성과 그 어떤 상황에서도 굴하지 않는 떳떳함을 내포하고 있으며, 그의 청정심淸靜心은 사욕의 티끌이 모두 사라질 때 나타나는 정신 적 경지다.

월전 선생께서 후학들의 예술정신을 함양하기 위해 만들어 지금까지 지 속되고 있는 동방예술연구회에서 강의로 선생의 정신을 전달하는 이종호는 「월전 한시漢詩의 빛과 울림」에서 월전의 시를 말하고 있다. 그는 월전의 시 를 함축과 여운, 고담과 청초, 풍자와 해학으로 나누어 면밀히 분석하고 있 는데, 여기에서 월전을 도시의 은사隱士라는 의미의 '시은市隱'으로 묘사하 고 있다.

월전의 시서화 연구를 기획한 나는「절제節制와 일취逸趣의 월전 서풍書風」 에서 그림에 비해 상대적으로 덜 조명된, 그러나 월전의 예술을 온전히 이해 하기 위해서 반드시 알아야 할 월전 글씨의 참모습을 보여 주고자 했다. 그 리하여 월전의 글씨를 서예작품과 화제의 글씨로 나누어 살펴보면서 월전 서풍의 특징을 '절제節制와 탕일蕩逸'로 표현했다.

2010년 10월 이천시립월전미술관에서 개최된「당대 수묵대가: 한국 장우 성·대만 푸쥐안푸傅狷夫」전에서 월전의 작품세계를 소개한 바 있는 박영택

은 「월전의 격조있는 신문인화新文人畵 세계」에서 그림을 장르별로 나누어 그 변천과정과 특성을 설명하고 있다. 그가 말하는 월전 그림은 바로 자아의 분신分身이며, 자화상의 변주變奏다. 즉 '자기 내면의 투사透寫'로 월전의 그림을 정의하고 있다.

지금까지 선생의 예술세계를 보여 주는 학위논문이 총 열두 편 나왔다. 논문들과 더불어 선생의 시서화를 종합적으로 조명하는 이 책이 선생의 예술세계를 좀 더 구체적으로, 온전하게 이해하는 데 길잡이 역할이라도 할 수 있었으면 하는 바람을 가져 본다.

한국을 대표하는 이십세기의 걸출한 문인화가 월전 장우성의 예술세계를 통해 한국의 문화예술을 널리 알리기 위해서 이 책의 후반부에 영문도 수록했다. 소통이 되지 않으면 아무리 훌륭한 예술가의 예술도, 예술철학도 무의미하다는 것을 알기 때문이며, 해외 문화대국들에 한국의 문화예술에 대한 소개의 미흡함을 나의 유학생활 기간 동안 절절하게 느꼈기 때문이다.

이 책이 나오기까지 기획과 시도, 진행이 쉽지 않았다는 것을 인정하기 때문에 부족한 부분이 많을 것으로 생각된다. 이에 여러 선생님들의 애정 어린 질정을 기다린다. 마지막으로 월전의 예술에 무한한 애정을 가지고 여러모로 애써 주신 열화당 이기웅李起雄 사장님과 편집실에 감사의 말씀을 전한다.

2011년 12월

설봉산 자락 이천시립월전미술관 학예연구실에서
저자들을 대표하여 정현숙 쓰다

차례 Contents

월전의 격조있는 신문인화新文人畵 세계 　박영택

A Study on Chang Woo-soung, the Korean Literati Painter
His Poetry, Calligraphy, and Painting

현대 한국화단의 선구자,
월전의 예술인생

'상常'의 철학을 실천하다

김수천金壽天

현대 문인화를 꽃피우다

월전미술관은 내가 유학을 마치고 돌아와 근무했던 첫 직장이었고, 그곳에서 선생을 모시고 생활한 삼 년 동안은 나의 일생에서 가장 아름다운 추억으로 간직되어 있다.

　오래 전 일로 기억된다. 대만 여행을 마치고 돌아오던 비행기 안에서 건양대학교 조소과 안의종安義鐘 교수와 동양의 정신에 대해 대화를 나누던 중에 불현듯 "월전月田 선생에 관한 글을 쓰면 동양정신의 핵심을 이야기할 수 있을 것이다"라는 말을 했었다. 그리고 그 일이 있은 지 몇 개월 후에 뜻밖에도 서예 전문잡지 『까마』에서 전화가 와, 월전 장우성을 특집으로 다루려고 하는데 그를 잘 소개할 수 있는 적당한 사람을 주선해 달라는 제안을 해왔다.

　이 일을 당시 월전미술관 관장을 맡고 있던 이열모李烈模 선생께 알렸더니 "월전 선생의 제자들은 이미 연로하여 글을 쓸 사람이 없는 상황인데, 자네가 작품론을 써 보면 어떻겠느냐"고 제의하셨다. 순간 예전에 안의종 교수와 비행기에서 나눴던 대화가 떠올라, 이것은 내가 할 일임을 직감했다. 우리나라 화단의 최고 어른이며 최후의 문인화가文人畫家로 불리는 노

대가를 글로써 조명한다는 것은 참으로 어렵고 송구스러운 일이지만, 나름대로 꼭 글로 정리해 보고 싶은 인물이었기에 용기를 내어 글을 쓰기로 했다. 그때 쓴 글이 바로「월전 예술의 성취」[1]이다. 그리고 그로부터 십 년이 지난 지금 또다시 선생에 관한 글을 부탁받았다.

월전의 예술세계는 지금까지 많은 평문, 논문, 회고록 등을 통해 널리 소개된 바 있지만, 나는 거기에 실리지 않은 이야기들을 조금 더 첨부하려고 한다. 특히 이 글의 뒷부분에 나오는 '월전의 삶과 인생철학'에 그런 뜻을 담아 보았다. 이 내용들은 내가 월전에게 육성으로 직접 들은 이야기와 그를 곁에서 지켜보면서 느낀 내용들을 풀어 본 것이다.

첫 만남은 미술관이 지어지기 일 년 전, 이열모 교수의 소개로 시작되었다. 나의 대학 은사였던 이열모 교수는 월전 선생의 서울대학교 미술대학 제자로 당시 월전미술문화재단의 모든 일들을 관장하던 분이었다. 그때 처음으로 찾은 미술관 터는 나무 한 그루, 풀 한 포기도 없는 삭막한 곳이었다. 그곳에 현대식 미술관 건물을 올리고, 전국 각지에서 노송老松, 백송白松, 백매白梅, 홍매紅梅, 오죽烏竹 등을 구해다 심고, 정원과 연못을 만들고 나자 지금의 모습을 갖추게 되었다.

오랜 유학생활을 마치고 돌아온 고향에서 구한 나의 첫 직장이었기에 모든 게 새롭고 흥미로웠다. 곁에서 지켜본 월전 선생은 그런 나보다 몇 배는 더 즐거워 보였다. 그때 그의 나이 여든이었다. 모든 것이 새것이고 새로운 환경이다 보니, 그의 삶은 언제나 인생의 시작처럼 보였다. 지금 돌이켜 보면, 월전은 당시 삶과 예술에서 최고의 전성기를 달리고 있었다.

보기 드문 장수를 누렸던 월전(1912-2005)은 십구 세 때(1930) 서울에 올라와 처음 그림을 시작한 이후, 작고하기 몇 달 전까지도 손에서 붓을 놓지 않았다. 2003년 덕수궁 국립현대미술관에서「한중대가: 장우성 · 리커

란李可染」전이 열릴 때만 하더라도 정정하였고, 작고하기 두 달 전에도 이천시립월전미술관에 걸릴 편액扁額을 손수 제작할 정도였다.

놀라운 사실은, 붓을 놓는 그날까지 칠십여 년간 보석 같은 빛이 거의 한 번도 꺼지지 않았다는 점이다. 이는 월전미술관 운영상의 문제만으로도 충분히 설명이 가능하다. 당시에는 개인이 운영하는 미술관이었으므로, 미술관 사업의 예산과 직원들의 월급은 모두 선생의 그림 값으로 충당되었다. 물론 넉넉한 운영은 아니었지만, 그림을 찾는 고객들이 끊이지 않았기에 미술관은 그런대로 유지될 수 있었다.

월전의 문인화文人畵는 전통을 답습하는 그림이 아니라, 시대와 소통하고 세계와 호흡하며 외국인들과도 만날 수 있는 새로운 형태의 문인화였다. 그를 신문인화의 개척자라고 보는 이유가 바로 여기에 있다. 선생은 타계할 때까지 선비화가, 마지막 문인화가라는 말을 들었을 만큼 문인이 갖추어야 할 지조와 정신을 지켰다. 그의 위대함은 전통과 현대의 입장에서도 모두 수용할 수 있는 그림을 그렸다는 점이다. 그의 그림은 가히 "마음 내키는 대로 해도 법도를 넘지 않는다從心所欲不踰矩"[2]라 할 만큼 거침이 없었지만, 그림을 선호하는 층은 매우 다양하여 대중에서 지식층에 이르기까지, 그리고 한국인은 물론이고 멀리 중국, 일본, 미국, 독일, 프랑스 등지에서도 애호가를 확보하고 있었다.

그의 그림은 현대미술이 추구하는 고도의 사고思考를 동반하고 있음에도, 감상하는 데는 큰 어려움이 없다. 어디에서나 흔히 볼 수 있는 일반적인 경물景物들을 대상으로 그린 월전의 그림은 누구나 가까이 다가설 수 있는 거리에 있다. 그러나 소재가 일반적이라고 하여 쉽게 그려지는 것은 아니다. 화론畵論을 보면, 흔한 소재를 그리기가 가장 어렵다고 했다.

전국시대戰國時代의 한비자韓非子(기원전 280?-233)는 가장 그리기 쉬운

것이 귀신이고, 개나 말같이 실재하는 대상은 가장 그리기 어렵다고 했다. 왜 그런가. 개나 말은 사람들이 자주 보아 익히 알고 있지만, 귀신은 본 사람이 없으므로 제대로 그렸는지 지적하기 어렵기 때문이다. 이는 초기의 화론에 해당하지만, 지금도 시사하는 바가 크다. 이를테면, 우리가 언제나 대하는 소재는 누구든 어느 정도 상식이 있기 때문에 조금이라도 묘사가 잘못되면 금세 어색함을 지적하게 된다. 그런 점에서 월전은 가장 어려운 그림을 그린 화가인지도 모른다. 그러나 간명하게 처리한 선조線條와 설채設彩는 언제나 높은 철학성을 간직하고 있어 깊이 사고하게 만든다.

전통 문인화를 새롭게 변용시킨 문인화가, 신문인화가, 한국적 모더니즘의 선구자, 서울대학교 화풍의 선도자, 선비화가, 마지막 문인화가 등 그가 이루어 놓은 업적만큼 월전을 수식하는 용어들도 다양하다. 이러한 표현들은 세간에서 형식뿐인 문인화를 통탄할 때 자주 활용되고 있다. 분명한 것은 한국미술이 일제강점기를 지나 광복을 맞으면서 그림의 좌표가 흔들리고 있을 때, 한국화韓國畵가 근대에서 현대로 이어질 수 있도록 징검다리 역할을 한 인물로 높이 평가되고 있다는 점이다.

월전은 그림 연구 외에 후학 양성에도 많은 애정을 쏟았다. 서울대학교 미술대학과 홍익대학교 미술대학에서 이십 년 가까이 교수로 봉직했으며, 멀리 미국에서도 동양예술학교를 설립하여 외국인들을 지도하기도 했다. 퇴임 후에도 교육에 대한 식지 않는 열정으로 월전미술문화재단을 창립하여 후학 양성에 힘썼다. 그는 1946년 서울대학교 미술학부 교수로 임용된 이래 작고할 때까지 평생 '배우고 가르치는 삶'을 게을리하지 않았다. 공자의 이상이었던 "배우기를 싫어하지 않고 가르치기를 게을리하지 않는다學不厭教不倦"[3]는 교학이념을 평생 실천하였다. 월전은 가고 없지만, 그가 뿌린 교학教學의 씨는 지금도 무럭무럭 자라나고 있다. 미술관의 중점사업으로 시

작된 동방예술연구회가 2010년 스무 돌을 맞았으며, 2007년 8월 이천시립 월전미술관이 설립되어 지방 미술문화의 활성화에 크게 기여하고 있다.

월전은 그림만 잘 그린 화가가 아니라 문장력도 빼어나 많은 글을 남겼다.[4] 그의 글은 쉽고 흥미로워, 그림과 관계없더라도 접하면 금세 친숙해진다. 1981년 『중앙일보』에 「화맥인맥畫脈人脈」이란 제목으로 오 개월간 101회에 걸쳐 연재하여, 글이 지닌 소통성을 확인하는 좋은 예가 되었다. 「화맥인맥」을 토대로 그의 삶과 예술을 다룬 논문만 하더라도 열두 편에 이른다.[5]

가계와 성장 배경

월전의 선대先代의 고향은 경북 문경이었다. 그가 태어나기 전 충북 단양을 거쳐 충주에서 살다가 경기도 여주로 와서 정착했다고 한다.[6] 어린 시절 꿈을 키워 준 고향의 아름다운 풍광은 그의 저서인 『화단풍상畫壇風霜 칠십년』 첫머리에 수록되어 있다.

나의 고향 여주는 옛적부터 유서 깊은 고을로 손꼽혀 왔다. 멀리 단양, 충주를 거쳐 흘러오는 여강은 신륵사神勒寺와 마암馬巖을 감돌아 여주읍 중심부를 휘감고, 이포, 양평을 거쳐 남한강과 북한강이 합쳐지면서 한강의 주류를 이룬다. 이 유장한 물줄기를 중심으로 수려한 풍광은 관광 명소로도 유명하다. 읍을 중심으로 십여 리 거리에 세종대왕의 영릉英陵이 있고, 신라의 고찰 신륵사와 여흥민씨驪興閔氏의 시조가 나왔다는 동굴 마암, 송우암宋尤庵 선생을 기리는 대로사大老祠가 있다. 지금은 많이 변했지만 시골답지 않게 기와집들이 즐비했다. 전하는 말에 의하면, 조

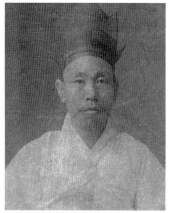
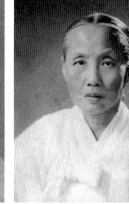

1. 월전의 아버지 장수영.　　2. 월전의 어머니 태성선. 1930년대.

선시대에는 서울의 육조六曹를 연상할 만큼 흥청거렸다고 한다. 읍에서
지척인 제비여울은 목은牧隱 이색李穡의 은거지였고, 이완용李完用 생가와
세도하던 안동김씨安東金氏네 별장도 이곳에 있었다고 한다. 내가 어린 시
절을 살며 푸른 꿈을 키워 온 홍천면 외사리는 읍에서 가까운 십여 킬로
거리의 농촌이다.[7]

월전의 증조부는 세거지世居地인 문경에서 사오백 석의 추수를 받는 향촌
부자로 지냈다. 1910년 경술국치庚戌國恥를 당하여 항일의병이 봉기하자 의
병대장 이강년李康秊 휘하의 이필희李弼熙, 이병덕李炳悳 등 의병장에게 활동
자금을 지원하였고, 일제의 탄압이 극심해지자 고향을 등지고 타관으로 전
전하였다. 월전은 경술국치 이 년 후인 1912년 6월 22일에 충주에서 아버
지 장수영張壽永과 어머니 태성선太性善 사이에 이남오녀 중 장남으로 태어
났다.(도판 1-2)

　세 살 되던 1914년 봄에 충주에서 아버지가 배 두 척을 세내어 이삿짐을
나누어 싣고, 한 배에는 바깥식구, 다른 한 배에는 안식구를 태우고 외사리

로 이사하였다. 이때 일행 중에는 조부와 깊은 인연이 있는 광암廣庵 이규현李奎顯의 가족이 동반하였다. 이규현은 의병장 이필희의 친조카로서, 한학과 한의학에 뛰어나 월전 집안의 스승이자 가의家醫 노릇을 하였다.

월전이 한학漢學에 능통하게 된 것은 일차적으로 그의 성장 배경과 관계가 깊다. 조부와 부친이 한학자였고, 방 안에 고서古書가 수천 권이나 쌓여 있었다. 육 세 때부터 시작하여 『천자문千字文』『동몽선습童蒙先習』『소학小學』『명심보감明心寶鑑』 등을 선친으로부터 배웠고, 팔 세부터는 아버지와 함께 충주에서 여주로 이주한 이규현의 서당 경포정사境浦精舍에서 사서삼경四書三經을 배웠으며, 여름에는 주로 한시漢詩에 대한 소양을 키웠다. 월전이 훗날 시작詩作에도 탁월하고 고전 한시의 해석도 정취와 시흥詩興을 돋우며 풀어 나갔던 바탕은 모두 어린 시절의 이런 서당공부와 무관하지 않다.

부친은 아들이 한학자가 되기를 바랐다. 부친 장수영은 당시 우리나라의

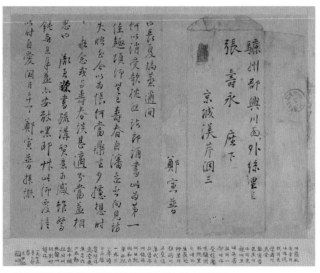

3. 위당 정인보가 월전의 아버지 장수영에게 보낸 서찰. 1931년경.

유명한 국학자인 정인보鄭寅普(1892-?)와 서신을 교환할 정도로 친분이 깊었다.(도판 3) 부친은 아들을 정인보와 같은 훌륭한 한학자로 만드는 것을 유일한 꿈으로 삼았는데, 그의 기대와 달리 월전은 한학보다는 서화書畵에 관심이 많았고, 그림에 천부적인 소질이 있었다. 집에 소장하였던 사군자四君子와 문인화文人畵 족자를 펼치고 모사하면 보는 이들이 놀랐다고 한다.

당시 그의 집안에서는 예전부터 유명한 화가가 나온다는 예언이 전해져 내려오고 있었다. 1907년 제천의 반룡산盤龍山 정상에 할머니 묘소를 잡을 때 지관地官이 "후손 가운데 유명한 화가가 나온다"고 하였고, 과연 오 년 후에 월전이 태어났다고 한다.[8]

집안 어른들은 그가 그림 그리는 것을 못마땅하게 생각했다. 환쟁이라고 낮추어 평가하는 시대적 분위기 때문이었다. 부친은 무척 완고한 분이셨지만, 자식이 원하는 것을 끝까지 막지는 않았다. 대신 한문 공부를 병행하는 조건으로 그림 그리는 것을 허락하였다. 월전의 회고록인 『화단풍상 칠십 년』에는 십구 세 소년 월전이 부친으로부터 화가의 길을 허락받을 때의 정황이 감동적으로 표현되어 있다.

아버님은 이당以堂 김은호金殷鎬 선생의 매부인 이웃 마을의 서병은徐丙殷 씨에게 부탁하여 그의 문하에서 공부할 수 있도록 주선해 주셨다. 내가 서울로 떠나던 날, 아버님은 달을 좋아하는 내 천성과 우리 마을 이름인 사전絲田(外絲里 絲田부락)에서 한 자씩 따 '月田'이란 호를 지어 주시며 이 다음에 훌륭한 화가가 되면 쓰라고 하셨다.[9]

부친은 꼭 필요하다고 여긴 한학 공부와 자식이 좋아하는 그림을 병행시켰다. 한쪽으로 치우치지 않게 이끌어 준 선친의 배려에 대해 월전은 두고

4. 스물네 살 때의 장우성. 1935.

두고 고개 숙여 고마움을 표한다고 늘 회상했다.

위에서 살펴본 것처럼, 월전은 처음부터 그림의 세계로만 나아가지는 않았다. 일찍부터 한문의 기초를 튼튼히 수학한 후에 예술세계로 발을 들여놓았기 때문에 학문과 예술이 균형을 이루었다. 그는 『천자문』 『동몽선습』 『소학』 『명심보감』과 사서삼경을 이십 세 이전에 다 독파하였고, 틈틈이 한시 지도를 받았다. 이같은 노력은 훗날 한문 독해에 막힘이 없고, 그림에 들어가는 제화시題畵詩를 자유자재로 구사하는 바탕을 이루었다.

월전이 만난 큰 스승들

경사학經史學의 스승, 위당 정인보

십구 세의 월전은 서울에 오자마자 시서화의 스승을 찾아 지도를 받았다.

가장 먼저 찾아간 곳은 위당爲堂 정인보鄭寅普 선생 댁이었다. 위당은 큰절을 하고 부친의 서찰을 내보이는 월전에게 "이미 사서삼경을 다 읽었으니 이제는 역사 공부를 해야지" 하며 조선 역사에 관한 책 한 권을 빼 주시면서 틈틈이 읽어 보라고 했다. 월전은 "위당은 글자보다는 정신을 중히 여겨 내게 어떤 사상이나 철학을 심어 주기 위해 신경을 쓰시는 듯했다"[10]고 회고하였다.

위당은 한문학자이며 사학자로서 한말의 양명학자인 이건창李建昌 문하에서 한학을 배웠다. 경술국치를 당하자 북경에서 동양학을 전공하면서 박은식朴殷植, 신채호申采浩, 김규식金奎植 등과 동제사同濟社를 조직하여 독립운동을 벌였다. 1918년 귀국한 후에는 강의와 언론활동을 통해 민족의식을 고취시켰다. 위당과의 만남을 통해 월전은 그로부터 역사의식과 선비정신을 배울 수 있었다.

월전이 찾아갔을 당시 위당은 연희전문학교에서 한문학과 조선문학을 강의하고 있었고, 「조선고전해설朝鮮古典解說」 「양명학연론陽明學演論」 등을 『동아일보』에 연재하여 한국사에 대한 관심을 환기시키고 민족의식을 고취시키려고 주력하고 있었다.[11] 문학, 역사, 철학의 소양을 두루 갖춘 학자였던 위당은 미술에 대한 조예도 남달랐는데, 1936년 우리나라 최초의 미술 클럽인 후소회後素會의 이름을 지어 줄 정도로 화가들과 가까웠다. 학문 전반에서 보듯이 민족의 정기를 찾기 위해 부단히 노력한 학자였던 그는 서화가에게도 한국의 정신이 깃든 예술을 하길 바란다고 누누이 당부했다. 이러한 위당의 한국학에 대한 열정은 제자인 월전의 화풍에도 상당한 영향을 미쳤다.

그림의 스승, 이당 김은호

월전은 다음으로 이당以堂 김은호金殷鎬(1892-1979) 선생 댁을 찾았다. 이당은 월전보다 이십 세나 많은 연장자로서, 당시에 이미 「제전帝展(제국미술전)」에 입선하여, 중진작가로 활약하고 있었다. 그림에 천부적인 재능을 보였던 이당은 우리나라 최초의 서화학교인 경성서화미술원京城書畵美術院에서 화과畵科 삼 년, 서과書科 삼 년의 전 과정을 배우고 우등으로 졸업할 정도로 재능이 뛰어났다. 당시 경성서화미술원 교수를 맡았던 소림小琳 조석진趙錫晉은 '신이 내린 그림'이라고 할 정도로 이당의 그림을 극찬했다.

그가 그림을 잘 그린다는 소문은 궁중에까지 알려져 고종高宗과 순종純宗의 어진御眞을 부탁받았는데, 경성서화미술원에 입학하고 꼭 이십일 일 만이었다. 어진화가로 인정받은 이당은 스승인 심전心田 안중식安中植에게서 '이당以堂'이란 아호를 받았다. 경성서화미술원의 학생이면서 어용화사御用畵師라는 명성을 얻었던 이당은 이후 귀족 및 상류사회에서 끊임없이 초상화 의뢰를 받았다.

1936년 이당은 자기 집에 사숙私塾을 열어 무료로 숙식 제공을 하며 제자 양성에 힘을 기울였다. 이는 1936년 1월 18일, 서울 권농정 백육십일 번지에 위치한 이당의 화숙畵塾인 낙청헌絡靑軒의 문하생들이 주축이 된 후소회의 창립으로 이어졌다.(도판 5-6) 이당은 자신만의 독보적인 예술적 경지를 이룩하여 세필채색細筆彩色 인물화가로서 각광을 받다가, 1979년 팔십팔 세의 수壽를 누리고 별세하였다.

이당의 인물화는 월전의 초기 작품에 많은 영향을 미쳤다. 워낙 타고난 재주와 독창성이 있는 월전이기에 이당으로부터 많이 탈피하고는 있지만, 그래도 스승 이당은 월전 미술의 토대를 형성하는 과정에 가장 큰 영향을 주었다.

5. 태평로 조선실업구락부에서 열린
「후소회 창립전」에서. 앞줄 왼쪽부터 후소회원 장운봉,
백윤문, 한 사람 건너 박영래, 변관식,
뒷줄 왼쪽 두번째부터 조중현, 이유태,
조용승, 장우성, 김은호(원내). 1936. 11. 3.(위)
6. 정릉 천향원별장에서 후소회 회원들과 함께.
① 이유태, ② 이규옥, ③ 강희원, ④ 안동숙,
⑤ 이석호, ⑥ 장우성, ⑦ 허백련, ⑧ 김은호,
⑨ 배귀자, ⑩ 박승무, ⑪ 배귀자의 동생,
⑫ 조용승, ⑬ 장덕, ⑭ 김기창,
⑮ 조중현. 1942. 6. 7.(아래)

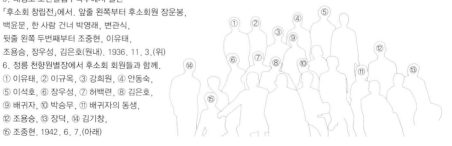

서예의 스승, 성당 김돈희

월전이 예술의 열정을 불사르기 위해 마지막으로 찾아간 스승은 성당惺堂 김돈희金敦熙(1871-1937)였다. 글씨를 공부하기 위해 당대 서단書壇의 일인 자인 김돈희를 찾아간 것이다. 김돈희는 상서회尚書會를 운영하면서 많은 사람들을 지도하고 있었다. 한국 사람으로는 소전素荃 손재형孫在馨과 송정 松亭 이병학李炳學뿐이었고, 나머지는 일본 사람이었다.(도판 7)

성당은 육대 조부가 역관譯官을 지냈고, 고조부, 증조부, 조부가 운과雲科 출신이었으며, 부친이 국가적인 문서를 맡아 쓰는 관리인 사자관寫字官을 지냈다. 이러한 집안에서 자란 성당은 가문에서 중시한 한학漢學을 이으면 서 부친으로부터 서예를 배웠다. 성장기를 학문과 더불어 지낸 성당은 이 십사 세 때부터 삼십이 세까지 관료로서 생활하게 되며, 검사檢事와 주사主事, 참의參議를 거친다. 성당은 이십오 세 때 법관양성소를 우등으로 졸업하 였으며, 학문에 대한 열의도 대단해 삼십이 세 때에는 금석문편찬사金石文編纂事로 근무를 하면서 『조선금석총람朝鮮金石總覽』을 제작한다. 여기에는 우리나라 가 비碑의 소재지와 크기와 내용, 그리고 글자의 모양 등이 수록 되었다. 성당 김돈희는 단순한 서예가가 아니었다. 그의 서예정신은 월전 의 서풍書風 형성에 영향을 미쳤다. 월전이 화가이면서도 글씨와 전각을 수 집하고 금석문金石文에 남다른 관심을 보인 것은 젊은 시절에 만난 스승 김 돈희와의 인연이 크게 작용하고 있었을 것이다. 김돈희는 당대 최고의 서 예가이자 금석학자였다.

월전 문인화의 뼈대를 형성하게 한 정인보, 김은호, 김돈희는 비록 전공 은 다르지만 온고지신溫故知新의 삶을 살았다는 점에서 공통점을 지닌다. 이 들은 모두 전통학문인 한학漢學의 토대를 두껍게 쌓으면서도, 과거의 답습 에 안주하지 않고 변화하는 시대에 맞게 자기 세계를 쌓아 올린 선구자였

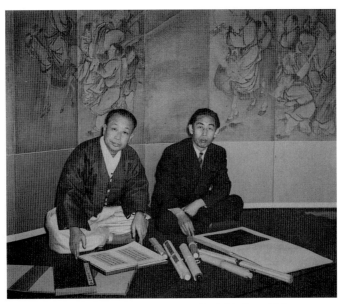

7. 상서회에서 처음 만나 평생을 친구로 지낸 소전 손재형(왼쪽)과 함께. 1930년대.

다. 이런 스승으로부터 받은 선진교육은 월전이 자신만의 화풍을 구축하는 원동력이 되었다.

한 천재의 화려한 등단

월전이 서울에서 노력한 성과는 빠르게 나타났다. 상경하고 이 년이 지나 이십일 세 되던 해에 「조선미술전람회朝鮮美術展覽會」(약칭 「선전」)에 출품한 〈해빈소견海濱所見〉(1932)이 첫 입선이었다. 다음 해에는 「서화협회전」에서 서예로 입선을 하였다. 지금은 공모전 입선작가가 흔하지만, 당시에는 하늘의 별 따기에 비유될 정도로 어려웠다. 당시 「선전」에 입선이 되면 전국적으로 이름이 알려져, 모르는 사람들이 인사할 정도였다고 한다.

1937년에는 〈승무僧舞〉(p.171의 도판 3)로 입선을 하고, 이어서 1941년

에는 〈푸른 전복戰服〉(p.173의 도판 4)으로 조선총독상을 받았다. 이후 〈청춘일기靑春日記〉(1942), 〈화실畵室〉(1943, p.174의 도판 5), 〈기祈〉(1944)가 특선을 하여 연속 4회 특선함으로써 추천작가가 된다. 수상 경력에서 볼 수 있듯이 참으로 화려한 등단이었다.

이 그림들은 월전의 생애로 본다면 새싹이 돋아나는 발아기 정도에 불과하지만, 그의 예술세계의 진수를 볼 수 있는 좋은 작품들이다. 지금까지 월전 문인화에 대한 연구는 대부분 해방 후의 작품에 쏠려 있었다. 정중헌鄭重憲이 지적한 대로 월전의 삶과 예술을 총체적으로 평가하는 작업이 필요하다.[12]

초년기의 작품에는 만년 못지않은 중후한 깊이가 담겨 있다. 대표적인 작품으로 원숙한 노련미가 느껴지는 〈승무〉를 들 수 있다. 오래 전 덕수궁 국립현대미술관에서 이 그림을 보는 순간, 칠십 세는 훌쩍 넘긴 고령의 작가의 그림으로 생각할 정도로 원숙한 느낌을 받았다. 나중에 월전의 청년 시절 작품임을 알고는 그 놀라움을 감출 수가 없었다. 농익은 색감이나 깊은 정적에 빠져들게 하는 선적禪的인 분위기는 도저히 이십육 세 청년 작가가 그린 작품으로 보이지 않았다. 월전 미술의 작품성과 영적 깊이를 느끼게 하는 명화임에 틀림없다.

초년 그림들은 대부분 공필화工筆畵로서 생략이 많은 후대의 화풍과 성향이 다르다. 그러나 초년 작품에는 여전히 문인정신이 저변에 흐르고 있다. 문인화가 소재 위주로 범주화되지 않고, 정신적인 의취를 지닌 문인의 그림으로 정의된다면, 월전의 그림은 묘사를 주로 한 채색화일지라도 문인화로 보아야 한다. 문인의 가정에서 태어나 어려서부터 시서화의 교양을 쌓았기 때문에 어떤 표현을 할지라도 그가 그린 그림에는 은연중에 문기文氣가 배어 나온다. 중국에서는 소재와 기법에 관계없이 문인이 그린 그림을

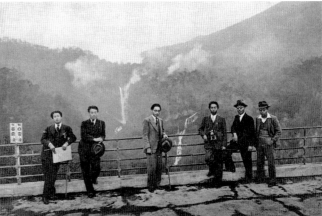

8. 삼정三鼎이라 불리며 남다른 우의를 나눴던 조용승(오른쪽), 이유태(왼쪽)와 함께 인천 월미도에서. 1936. 6. 17.(위 왼쪽)

9. 일본 미술계를 돌아보기 위해 동경에 갔다가 들른 하쿠운폭포白雲瀧와 게곤폭포華嚴瀧에서.(위 오른쪽)

왼쪽부터 정종녀, 김기창, 이유태, 장우성, 김은호, 호정환. 1938.

10. 막내 숙부의 손위 처남인 김영진金榮鎭(오른쪽)과 석왕사釋王寺에서. 1938.(아래)

지금까지도 문인화라 부르고 있다.

성誠을 다하는 작품 제작

월전은 이십일 세부터 삼십삼 세까지 한 번도 거르지 않고 공모전에 출품한 보기 드문 작가였다. 화단에서 자리를 굳히고 추천작가가 된 이 년 후에는 서울대학교 미술학부 교수로 임용되었다. 이러한 영광의 이면에는 그만한 이유가 있는데, 그 비결은 작품 제작방식을 통해 설명이 가능하다.

월전은 천부적 재능을 타고난 화가였지만, 그에 안주하지 않고 타고난 재주를 갈고 닦았다. 그의 그림은 튼튼한 데생력을 바탕으로 하고 있었다. 장미 한 송이를 그리기 위해 수십 송이의 장미를 그렸다. 데생의 바탕 위에 그림을 그리는 것은 아주 오래전부터 체질적으로 형성된 것이었다. 이십일 세 때 제11회 「선전」에서 첫 입선한 〈해빈소견〉을 그릴 때에도 경물景物의 생동감을 전달하기 위해 수없이 스케치를 반복했다. 월전은 당시의 상황에 대해 "나는 갈매기를 본 적이 없었기 때문에 작품을 구상해 놓고 실물을 보기 위해 날마다 창경원 동물원에 가서 스케치에 열중했다"고 술회했다.

월전의 작품 제작방식에 대해서는『화단풍상 칠십 년』의 「충무공 이순신 장군 영정 봉안」에 자세하게 수록되어 있다. 월전은 피란 시 수도였던 부산에서 충무공기념사업회 회장인 조병옥趙炳玉 박사로부터 아산 현충사顯忠祠에 모실 충무공 이순신 장군 영정을 부탁받았다. 그러나 허락을 해 놓고부터 고민이 시작되었다. 충무공에 대한 고증자료가 없었기 때문이었다.

월전은『충무공전서忠武公全書』와 유성룡柳成龍의『징비록懲毖錄』을 되풀이해 읽으면서 이 충무공의 참모습을 찾기 위해 고심했다.『징비록』에서 이 충무공은 "과묵하여 마치 수양 근신하는 선비와 같았으나, 그럼에도 담기

가 큰 사람寡言笑容貌雅飾如修謹之士 中有膽氣"이란 대목에 주목했다. 그러나 과묵한 얼굴, 선비 같은 용모는 그렇다 치더라도, 겉으로 드러나지 않은 담대한 기운을 어떻게 표현하느냐로 상당히 고민했다.

혼자 고민고민하다가 육당六堂 최남선崔南善 선생을 찾아가 고견을 청했다. 육당은 대뜸 『징비록』을 읽었느냐고 물었다. 육당은 "선비 같다고 해서 나약한 선비로만 그리면 안 돼" 하고 쐐기를 박았다. 그 순간 월전의 머리에는 어떤 섬광 같은 것이 스쳐 갔다. 바로 그때 '침착하고 엄숙한 얼굴 모습, 번쩍이는 눈빛, 태산 같은 위엄' 이것이 충무공의 진면목이라는 확신이셨다고 한다.

이 충무공에 대한 연구는 여기에서 끝나지 않았다. 충무공의 출생지를 직접 답사하고, 이 충무공 후손을 만나 얼굴 모습, 골격 등도 살폈다. 후손들에게서 충무공의 모습을 발견하기 위함이었다. 종손 이응렬李應烈 씨 집에 머물면서 세심하게 관찰하고 충무공의 체취가 어린 유물들을 모두 스케치했다. 이는 모두 월전이 얼마나 치밀한 노력으로 그림에 임하고 있는가를 적나라하게 보여 주는 장면들이다.

월전의 그림은 간결한 형태의 그림들이 많다. 그러나 아무리 간단한 그림이라 할지라도 그것은 사물의 핵심을 꿰뚫는 직관력과 엄밀한 진행과정을 거치면서 탄생된 것이었다. 최상의 우전차雨前茶는 아홉 번을 덖어야 나오듯이, 최고의 그림 또한 정확하고 치밀한 과정을 거쳐야 한다는 것을 일찍부터 터득한 것 같다. '지성감천至誠感天'이라는 말처럼, 그림을 대하는 태도는 정성이 하늘에 닿을 정도로 최선을 다하는 모습이었다.

화풍의 변화

스위스의 미술사가 하인리히 뷜플린Heinrich Wölfflin(1864-1945)은 "아무리 독창적인 천재라 할지라도 그가 처한 시대적 제약을 뛰어넘지 못한다"[13]고 했다. 개성과 창조가 중시되는 예술가도 예외가 아니다. 눈으로 보고, 듣고, 자라면서 머리에 각인된 환경이 작가의 사고와 정서를 형성하기 때문이다. 월전 또한 환경의 변화 속에서 화풍이 여러 번 바뀌었다. 그 시기는 크게 세 시기로 정리하여 볼 수 있다.

서울대학교 미술대학 교수 시기

해방이 되자 민족문화를 이루려는 거대한 각성이 촉구되었다. 월전 또한 이제까지 바른 길을 가지 못했구나 하는 아픈 반성을 하게 되었고, 그동안 배워 온 일본 그림의 요소를 지워야 한다는 점을 절실히 깨닫게 된다. 다행히 월전에게 그러한 고민을 해결하게 한 좋은 인연이 찾아온다.

1946년 여름, 근원近園 김용준金瑢俊(1904-1967)의 추천으로 월전은 서울대학교 미술학부 교수로 임용되었다.(도판 13-15, 17-21) 서울대학교 미술학부 교수가 된 후로 작품에 커다란 변화가 생겼다. 현대미술이 지향하는 단순화가 두드러지게 나타나고, 여백 공간의 대담한 도입이 한층 돋보여 동양적 추상성이 엿보이는 경향을 띠었다. 당시 기성작가들의 화풍이 구태의연한 인습에서 크게 벗어나지 못하고 있을 때였기에 이것은 매우 신선한 충격이었고, 젊은 학도들에게는 큰 자극이었다.

이러한 변모에 거론되어야 할 인물이 김용준이다. 김용준은 원래 동경미술학교에서 서양화를 전공하였으나, 어느 날 오원吾園 장승업張承業의 그림을 보고 감동을 느껴 서양화에서 동양화로 전향할 것을 결심한다. 서예에

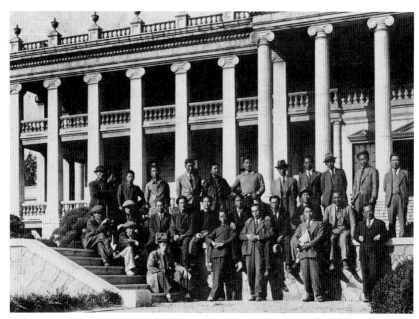

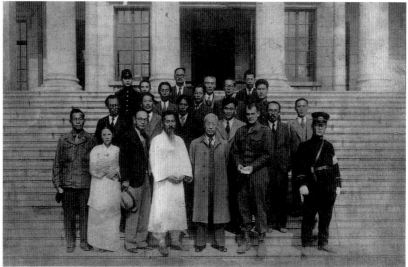

11. 1945년 10월 20일부터 30일까지 조선미술건설본부가 주최한 「해방기념문화대축전 미술전람회」가 열린
덕수궁미술관 앞에서. 앞줄 오른쪽부터 정홍거, 이인성, 김재석, 윤자선, 가운뎃줄 왼쪽부터 이마동,
한 사람 건너 노수현, 한 사람 건너 김만형, 이쾌대, 두 사람 건너 최재덕, 뒷줄 오른쪽부터 오지호,
이건영, 김용준, 장우성, 배렴, 두 사람 건너 이종우. 1945.(위)
12. 「해방기념문화대축전 미술전람회」가 열린 덕수궁미술관 앞에서 각계 인사·미술인 들과 함께.
첫째줄 왼쪽에서 세번째부터 윤치영, 고희동, 이승만, 둘째줄 왼쪽부터 정홍거, 최우석, 이쾌대, 이종우,
김용준, 배렴, 셋째줄 왼쪽에서 두번째부터 장우성, 윤자선, 한 사람 건너 박득순. 1945.(아래)

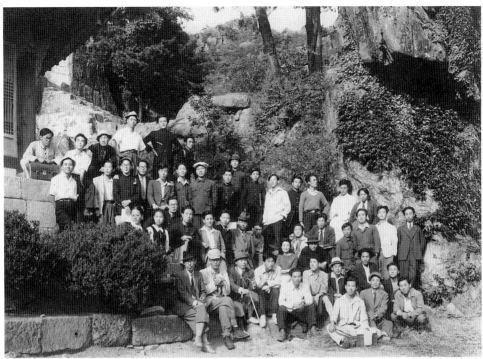

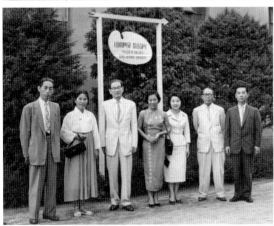

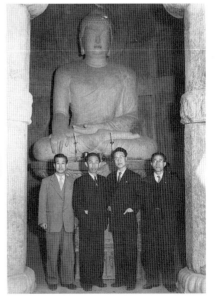

13. 서울대학교 미술대학 1회생들과 승가사僧伽寺에서.
앞줄 맨 왼쪽 난간에 걸터앉아 있는 사람이 김용준, 그 옆이 김환기,
맨 오른쪽에 서 있는 사람이 장우성, 그 왼쪽이 서세옥. 1949.(위)
14. 서울대학교 미술대학 교사에서.
맨 왼쪽 장우성, 한 사람 건너 장발. 1950년대 초.(아래 왼쪽)
15. 서울대학교 미술대학 경주여행 중 석굴암에서.
왼쪽이 미학과 담당과장 박의현朴義鉉, 그 옆이 장우성.
1950년대.(아래 오른쪽)

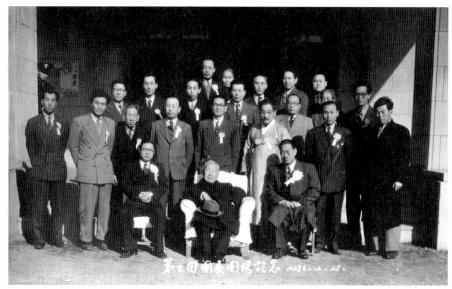

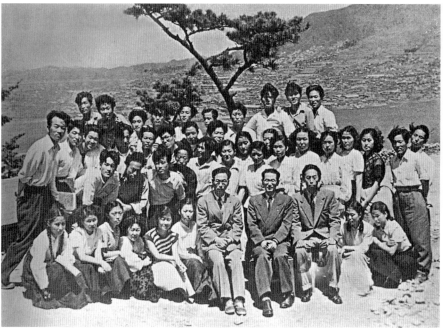

16. 제2회 「국전」 개장을 기념하며. 첫째줄 가운데가 이승만,
둘째줄 왼쪽부터 송영수, 김세중, 한 사람 건너 노수현, 장발, 고희동,
셋째줄 왼쪽에서 두번째부터 김종영, 장우성, 이순석, 박세원, 한 사람 건너 김환기. 1953. 12. 25.(위)
17. 부산 송도 가교사 앞에서 서울대학교 미술대학 회화과 학생들과 함께.
앞줄 양복 입은 이 왼쪽부터 송병돈, 장발, 장우성. 1953.(아래)

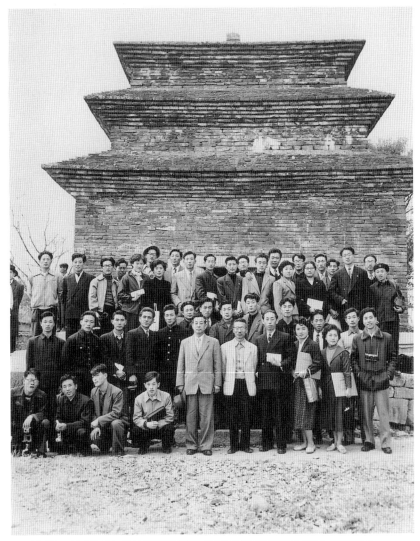

18. 서울대학교 미술대학 경주여행 중 분황사탑 앞에서. 첫째줄 오른쪽에서 네번째가 장우성. 1950년대 초.

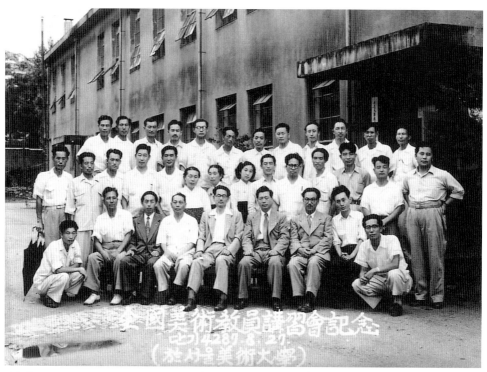

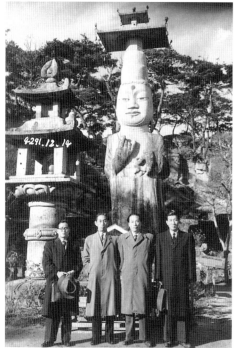

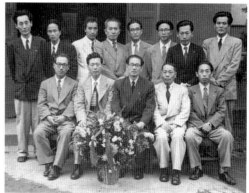

19. 서울대학교 미술대학에서 열린 전국 미술교원
강습회에 참석하여. 앞줄 왼쪽에서 세번째부터
장우성, 노수현, 장발, 이순석, 송병돈, 김종영. 1954. 8. 27.(위)
20. 서울대학교 야유회 중 관촉사灌燭寺 석조미륵보살입상
石造彌勒菩薩立像 앞에서. 왼쪽에서 두번째가 장우성.
1958. 12. 14.(아래 왼쪽)
21. 서울대학교 미술대학 교수들과 함께 동숭동 교사에서.
앞줄 왼쪽부터 송병돈, 이순석, 장발, 노수현, 장우성,
뒷줄 왼쪽부터 김종영, 박갑성, 김흥수,
두 사람 건너 박세원, 김병기, 김세중.
1956.(아래 오른쪽)

능숙했던 김용준은 특히 문장력이 뛰어나 그때 쓴 수필이 문단에서 높이 인정받고 있었다. 당시에 그가 저술한『근원수필近園隨筆』은 지금까지도 수필문학의 대표적인 역저로 전한다.

김용준이 서양화에서 동양화로 전향한 시기는 1939년으로, 이때 그린 동양화는 월전의 그림을 연상케 할 정도로 유사한 점이 많다. 당시 월전은 묘사 위주의 북화北畵를 그렸다. 김용준은 월전보다 문인화에 먼저 눈을 뜬 선배 화가였다. 그가 김용준의 권유에 의해 문인화로 전향했다는 것은 잘 알려진 사실이다. 그가 김용준을 만나 서울대학교 미술학부 교수가 된 것은 해방 이듬해였으며, 바로 이 시기는 일제 미술의 잔재를 청산하려는 큰 조짐이 화단에서 일어나기 시작한 때였다.

월전 개인뿐 아니라, 서울대학교 미술대학에서도 일본색에서 벗어나 교육의 방향을 잡아 나가지 않으면 안 되는 상황이었다. 이 문제를 놓고 근원 김용준과 월전 장우성이 고민 끝에 선택한 길은 문인화였다. 이것은 훗날 월전 화풍, 서울대학교 화풍으로 불리는 새로운 화풍을 탄생시켰다.

그의 화풍은 경성제국대학 미학과 도서관을 서울대학교 미술대학 교수실로 사용하면서 크게 진전되었다. 서울대학교가 경성제국대학 건물을 차지하면서, 경성제국대학 미학과 도서관을 서울대학교 미술대학 교수실로 활용하게 된 것이다. 경성제국대학 미학과는 한국 최초로 미술이론 연구가 시작된 곳으로, 미학美學과 미술사美術史의 개척자 고유섭高裕燮을 배출한 곳이었다. 당시 일본은 미학에 대한 관심이 아주 높아, 황실에서까지 서구의 미학 강사들을 초청하여 강의를 들을 정도였다. 이러한 시대적 분위기 속에서 출범한 경성제국대학 미학과는 미학의 원산지 독일에서 유학한 교수를 중심으로 미학을 시차 없이 받아들였다. 월전은 그곳에 소장된 방대한 미술서적을 밤늦게까지 읽으면서 새로운 화풍을 모색한다. 이러한 노력의

결실로 화면을 가득 메우는 종래의 기법을 탈피하여, 대상의 요점만을 간취하여 함축적으로 묘사하는 문인화의 세계로 나아가게 된다. 결론적으로, 김용준과의 만남과 경성제국대학 미학과 도서관을 교수 연구실로 활용한 것은 향후 월전 화풍을 일구는 데 큰 역할을 하였다.

미국행과 귀국 이후

월전은 십오 년간 재직했던 서울대학교 미술대학 교수직을 마치고 새로운 삶을 시작한다. 그때 선택한 길이 미국행이었다. 미국 정치, 행정의 중심지라 불리던 워싱턴에서 동양예술학교를 운영하고 견문을 넓히면서 새로운 삶에 적응하였다.(도판 23-25) 미국에는 삼 년밖에 체류하지 않았지만, 이 기간이 그의 삶과 예술에 미친 영향은 참으로 컸다. 미국 체류 시절의 작품인 〈버지니아의 봄〉(1965)과 귀국 후에 제작한 〈조춘早春〉(1976), 〈푸른 들녘〉(1976, p.198의 도판 20), 〈고향의 오월〉(1978, p.66의 도판 2)은 종전의 작품과는 다른 이색적인 그림들이다.

22. 11월 8일부터 14일까지 서울 중앙공보관에서 열린 「장우성·김종영 2인전」에서 김종영(오른쪽)과 함께. 1959.

23. 이열모(왼쪽)와 함께 워싱턴 동양예술학교에서. 1964.

　월전이 미국생활을 하면서 크게 달라진 점은 '동양화'의 방향성에 대한 자각이었다. 이는 그의 그림뿐 아니라 글에서도 나타난다. 귀국 후를 기점으로 '동양화'에 대한 강렬한 반성의식이 싹트기 시작했고, 무비판적으로 수용되는 '동양화'의 서구화 경향에 대해 통렬히 비판하기 시작하였다. 그림 속에 현대문명에 대한 비판을 담은 제화시題畫詩들이 활발하게 등장하는 시기도 바로 귀국 이후인 점을 보면, 그의 미국행이 향후의 작품세계에 얼마나 많은 영향을 미쳤는지를 알 수 있다. 워싱턴에 있을 당시에 쓴 「회향懷鄕」이라는 시조에는 고국을 걱정하는 애타는 마음이 잘 표현되어 있다.

　수륙水陸 몇 만리萬里 외방外邦의 손客이 되어

　꽃 피고 잎 지고 두번째 해 저무니

　천애天涯에 서리는 향수鄕愁 그조차 외로워라

　비취빛 하늘 아래 전설傳說 깃든 조국 산하

　순박한 겨레들의 오붓한 터전일레

어찌타 풍운만장風雲萬丈 고난苦難만이 겹치는고

병든 그 님의 야윈 모습 지켜본다.
고달픈 신음 소리 잦아질 듯 애처로워
눈보라 치는 이 밤에 애태운들 어이리

―1964년 당시 불안한 국내 정세를 바라보며 갑진세모甲辰歲暮에 워싱턴
　에서

　월전은 선비화가로 알려져 있다. 선비는 수기치인修己治人을 본령으로 한
다. 안으로 자신을 닦는 수기修己와 뜻을 세상 밖으로 펴는 치인治人은 전통
유학자들의 기본덕목이었다. 다산茶山 정약용丁若鏞은 『목민심서牧民心書』의
서문에서 "군자의 학문은 수신修身이 절반이고, 나머지 절반은 목민牧民이
다"라고 하였는데, 수기와 치인을 하나로 보는 것은 조선 선비들이 지향했
던 보편적인 생각이었다. 유학자의 가정에서 태어난 월전은 이 수기치인에

24. 워싱턴 체재 중에 만난 양유찬梁裕燦 순회대사(오른쪽)에게
한국화로 그린 〈성모상〉을 설명하는 장우성(왼쪽). 1965년경.

25. 동양예술학교에서 학생을 지도하는 장우성. 1965년경.

26. 아카데미회관에서 열린 예술원 주최 제2회 「아시아 예술 심포지엄」에서
'예술의 전통과 현대'라는 주제에 관하여 한국 대표로 발표하는 장우성. 1973. 9. 25.

대한 생각이 뼛속 깊이 각인되어 있었다. 따라서 그가 그린 문인화는 "맑은 바람과 밝은 달에 대하여 시를 짓고 즐겁게 노니는 음풍농월吟風弄月" 하는 류의 그림이 아니라, 세상을 책임지고 민중들의 삶을 걱정하는 고뇌가 담긴 치인治人의 그림이었다.

미술평론가 오광수吳光洙는 「문인화의 격조와 현대적 변주」라는 논고에서 "선비란 단순히 속세를 떠나 음풍농월을 일삼는 부류의 계층이 아니라, 나라가 위태로울 때 붓 대신 창과 칼을 들 줄 아는 용기를 지닌 계층이며, 몽매한 민중을 제도하고 비전을 제시하는 깨어 있는 의식이야말로 참다운 선비정신이라 할 수 있다"[14]고 하였는데, 이는 바로 그림으로 세상을 제도하려는 월전의 문인화를 잘 해석한 논평이라 하겠다. 이러한 견해는 일본의 미술평론가 가와키타 미치아키河北倫明의 논평에서도 동일하게 나타나고 있다. "월전화月田畵에 관류하고 있는, 인생, 사회, 시대에 대한 날카롭고 진

지한 눈길에 특히 주목하는데, 그 눈길의 절실함 속에서 그의 선비정신을 읽게 된다"고 하여 월전의 그림 속에 내재된 정신을 선비정신으로 갈파하고 있다. 또한 누구든 접할 수 있는 평범한 소재로 새롭고 강인한 생명력을 전달하는 것은 월전의 꼿꼿한 선비의 성품이 화폭에 작용하였기 때문으로 해석된다.

1967년 귀국 후 곧바로 열린 귀국전에서, 월전의 작품은 이전보다 시서화의 결합이 한층 심화되어 있었다. 그의 작품세계는 소재나 표현에서 간결하고 담백한 문인화적인 세계로 경주하고 있음을 엿볼 수 있다. 대체로 대상을 많이 설정하지 않고 아주 간략하게 대상을 선택하여, 이에 곁들인 감필減筆과 여백의 공간구성을 이용한 점이 돋보인다.[15] 이렇듯 미국을 다녀온 후 이전보다 더 동양적이고 한국적인 화풍으로 접어들고 있었다. 비록 삼 년여밖에 안 되는 짧은 미국생활이었지만, 문화와 생활방식이 전혀 다른 나라에서의 생활은 새로운 예술세계로 화풍을 환기시키는 역할을 했다.

독일의 시인 프리드리히 횔덜린Friedrich Hölderlin(1770-1843)은 "귀향자歸鄕者는 고향 사람들에게 자기가 사는 고향이 어떻게 아름다운지를 가장 잘 들려줄 수 있다"고 했는데, 이는 월전의 귀국 후 생활을 연상케 한다.

월전미술문화재단 창립 이후

서울 북악산 한 자락에 1991년 월전미술관이 건립되자, 화실을 옮겨 새로워진 환경 속에서 새로운 작품들을 탄생시켰다. 이 시기 월전은 월전미술문화재단의 이사장으로서 동양 화단의 발전을 위해 많은 사업들을 전개하며 미술문화의 발전에 힘썼다. 오랫동안 꿈꾸어 오던 미술관 건립이 실현되면서 월전은 나이도 잊은 채 온종일 그곳에서 그림을 그렸다.

월전미술문화재단 사업 중에서 가장 크고 중요한 것은 '동방예술연구회' 강좌였다.(도판 27) 한국화의 정체성을 찾자는 목표로 시작된 본 강좌는 문학, 역사, 철학, 종교 등 사계斯界의 권위자들을 초청하여 이 년에 한 번씩 수강생을 모집한다. 지금까지 이백여 명의 졸업생을 배출하였으며, 일 년 동안의 강의 내용을 모아 매년 『한벽문총寒碧文叢』을 간행했다.(이후 2011년 제19호까지 간행되었다.)

월전은 미술관 건립 이후 큰 전시회를 세 번이나 가졌다. 「월전 회고 팔십 년」전(1994), 「월전노사미수화연月田老師米壽畵宴」(1999), 「한중대가: 장우성·리커란」전(2003)이 그것이다. 그 중에서 「월전노사미수화연」은 신작들이 발표되어 화제를 모았을 뿐 아니라 미수米壽를 축하하는 의미로 서울대학교 미술대학 제자들의 후원으로 개최된 것이었다. 이때 인사말은 전시회의 성격을 잘 대변해 주고 있다.

27. 동방예술연구회 졸업식. 뒷줄 왼쪽에서 아홉번째가 장우성. 1996.

세월이 흘러 미수라고 하네요. 그러나 제 마음에는 아직 폭풍이 지나가고 화산이 터지는 듯한 예술적 에너지가 있습니다. 신작新作은 형태가 아닌 정신을 구현하기 위해 많은 것을 생략하고 뼈대만 남겼습니다. 이제야 초점이 좀 보인다고 할까요.[16]

전시장 풍경은 마치 선방禪房처럼 조용했다. 그럼에도 그의 말처럼 그림에는 폭풍이 지나가고 화산이 터질 듯한 에너지가 느껴졌다. "이제야 초점이 보인다"는 인사말이 무척 인상적이었다. 구십이 가까워지면 아무리 건강한 사람이라도 골골해지는 것이 일반적인데, 전혀 그런 기미 없이 그때부터가 인생과 그림의 시작처럼 보였다.

이 전시에서 가장 화제를 모은 작품은 〈태풍경보〉(1999, p.220의 도판 36)였다. 월전 또한 이 그림을 가장 특징적인 작품으로 자평하면서, "세기말에 무언가가 세상을 한 차례 휩쓸고 지나갈 것만 같은 느낌을 담았습니다. 눈에 뵈지 않는 바람을 그렸는데, 역사적으로 바람을 그린 화가가 드뭅니다"라고 했다.

태풍은 본래 눈으로 볼 수 있는 성질의 것이 아니다. 그런데 월전은 불가시적인 것을 가시적인 것으로 과감하게 변형시켰다. 광초狂草의 필획을 종횡무진으로 그어 댄 태풍의 모습은 금방 일이 터질 것 같은 긴장과 위기감을 조성하고 있다. 화제畵題는 '1999년 12월 31일 영시零時 환상기상도幻想氣像圖'라고 적혀 있다. 그것과는 달리 〈고향의 언덕〉(1999)은 적막감이 감돈다. 어느 날 월전은 작품을 완성한 후 옛 고향 그대로라고 했다. 한 그루의 미루나무와 조그만 집과 언덕 외에는 묘사한 것이 거의 없었다.

연필로 그린 스케치도 아주 인상적이었다. 매화, 수선, 개싸움 등을 정밀 묘사한 것인데, 그것만으로도 조형미와 생명감이 느껴졌다. 월전이 평상시

28. 작업실에서 작품을
그리는 장우성. 1970년대
후반-1980년대.(위)
29. 작업실에서 작품을
구상하고 있는 장우성.
1970년대 후반-1980년대.(아래)

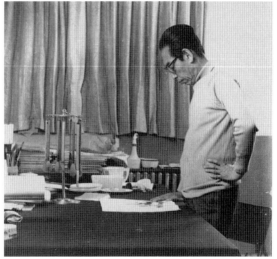

에 그린 그림들이 그냥 그려진 것이 아니라, 경물에 대한 철저한 분석과 묘사과정을 거쳐 나왔다는 것을 스케치를 통해 알 수 있었다.

오늘날의 문인화가 현대성이나 작품성에서 밀리는 이유 중의 하나는 치밀한 데생의 기본 없이 그려지고 있다는 점이다. 이런 점에서 월전의 문인화는 그림을 그리는 과정부터가 확연하게 달랐다. 그가 처음 그림에 입문할 당시 그렸던 그림은, 인물화와 한 점도 흐트러짐 없이 세부 묘사를 꼼꼼하게 다루는 공필화工筆畵였다. 이러한 화가수업을 한참 동안 거친 후 나중에 문인화를 그렸으므로, 월전의 문인화는 아무리 생략이 많은 그림이라 하더라도 밀도가 높다.

구도의 치밀함, 설채設彩의 아름다움, 필선筆線의 강약, 농담濃淡의 변화에 이르기까지 그림이 갖추어야 할 기본기를 누구보다도 잘 구비하고 있었다. 북화北畵를 토대로 한 사실적인 묘사와, 과감한 생략기법을 바탕으로 한 남화풍南畵風의 교묘한 결합은, 보는 이의 시선을 오래 머물게 하는 요인이다. 그런 점에서 「월전노사미수화연」은 칠십 년 동안 도야되고 다듬어진 최고의 경지를 표현하고 있었다.

또한 이 전시를 기점으로 두드러지게 색채를 덜어 내고 검은 묵으로 그린 그림이 많아지고 있었다. 몇 가닥만의 묵선墨線으로 묘사된 백묘白描 화법은 예로부터 노경老境에 접어들면서 자연스럽게 나오는 표현이었다. 〈금강산〉(2001), 〈낙오된 거위〉(2001), 〈황사〉(2001), 〈아슬아슬〉(2003, p.147의 도판 30) 등은 묵선만으로 이루어진 작품이다. 색 없이 몇 가닥의 선만으로 묘사를 최소화하고 있지만, 조금도 허전하거나 단조로워 보이지 않는 특성이 월전 말년의 작품에 나타나고 있었다.

월전의 삶과 인생철학

지금 서울 팔판동에 위치한 한벽원갤러리[17]는 소나무, 매화나무, 대나무,
연못, 정자, 야외공연장, 레스토랑이 있어 운치를 더해 주지만, 미술관이
지어지기 전인 1990년에는 모래와 시멘트 포대, 목재, 석재 등 건축자재들
이 이리저리 나뒹굴고 있어서 황막한 느낌이었다. 이러한 황무지에 미술관
이 건립되고 아름다운 인공정원이 가꾸어져 지금의 미술관을 이루었다.
1991년 4월 '한벽원寒碧園'이란 미술관 편액을 정문 위에 걸고 개관한 지 벌
써 이십 년이 흘렀다.

한벽원이란, 고서古書의 "竹色清寒 水光澄碧(대나무같이 맑고 차며, 물빛
처럼 투명하고 푸르다)"에서 인용하였는데, 선비정신을 상징직으로 함축
시킨 표현이다. 한벽원은 혼탁한 환경 속에서 독야청청獨也青青하려는 심정
을 세 글자로 압축한 것이다. 그때 월전은 이미 여든에 접어들어 있었다.

그 나이쯤 되면 보통 사람의 경우 건강이 나빠져서 활동하기 어려워지지
만, 월전은 정열적으로 작품활동을 할 정도로 정정했다. 한벽원에서 십 년

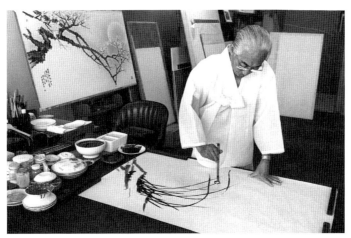

30. 한벽원 작업실에서 난을 치고 있는 장우성. 1990년대.

이상을 하루에 여덟 시간씩 작품활동을 했으며, 골프장에 가서 이십 리 길을 걸을 정도로 젊은 노경老境을 보냈다.

내가 대만 유학을 마치고 이열모 교수의 주선으로 미술관에 입사하고자 월전 선생을 찾았을 무렵은, 미술관 공사가 한창이던 1990년 한여름이었다. 교보빌딩에 있는 화실에서 뵈었던 월전의 첫인상은 유난히 곧아 보였다. 당황할 정도로 뚫어지게 바라보던 그 모습이 지금도 눈에 선하다.

그때 느꼈던 월전의 엄숙하고 냉정한 인상은 미술관이 완공된 후 그를 가까이서 보면서 조금씩 달라지기 시작했다. 먼 데서 보면 몸을 움츠릴 정도로 어렵게 보이지만, 가까이서 대하면 동네 아저씨처럼 따뜻하고 너그러운 품이 느껴졌다. 직원들을 통솔할 때도 어떤 강요나 지시보다는 자율적으로 일을 찾도록 하였다. "자기가 하기 싫은 일을 남에게 시키지 말라"고 하는 겸허의 미덕을 생활 속에서 손수 실천한 분이었다.

월전은 '즐기는 삶'을 살았다. 젊었을 때 월전의 인사법은 "유쾌하게 삽시다"였다고 한다. 그래서인지 옆에서 바라본 그는 참으로 기쁜 모습이었다. 그러나 때로는 신문지상에 실린 사회와 정치 부조리에 대해 얼굴을 찌푸리며 신랄하게 비판하기도 했다. 그러나 그 시간이 지나면 언제 그랬느냐는 듯이 다시 밝은 표정으로 돌아갔다. 일이 크건 작건 그에 집착하여 마음을 빼앗긴다거나 다음 일에 지장을 초래하는 일은 없었다. 기분 전환이 매우 빠른 사람이었다.

이러한 성품이 월전을 장수로 이끈 비결이었다고 생각한다. "아는 것은 좋아하는 것만 못하고, 좋아하는 것은 즐기는 것만 못하다知之者不如好之者 好之者不如樂之者"[18]라는 말이 있다. 공자가 설정한 '아는 자' '좋아하는 자' '즐기는 자' 중에서 월전은 단연코 '즐기는 자'였다.

미술관이 건립된 이후 특별한 일이 없는 한 거의 한 번도 결석한 적이 없

31. 월전 장우성. 2000년대 초.

었던 월전은 매우 조용한 사람이었다. 마치 없는 것같이 느껴질 정도로 성품이 고요하였다. 아침에 출근하여 그와 하루 일을 계획하고 담론하는 시간이 가장 즐거웠는데, 그는 항상 밝은 표정으로 이야기를 경청해 주었을 뿐 아니라, 모르는 것을 물으면 시간을 잊고 마치 학교에서 강의하듯 자상한 답변을 해 주었다.

어느 날 추사秋史의 서예에 대해 물은 적이 있었다. 월전은 세필細筆 행서로 쓴 추사의 작품을 장롱에서 꺼내어 장시간 동안 추사의 서론書論에 대해 상세한 해석을 해 주었다. 아주 영롱하고 즐거운 눈빛으로 막힘없이 추사의 서론을 술술 해석하는 모습에는 어린아이 같은 치기稚氣가 감돌았다. 월전의 한문 실력은 대단했는데, 이는 여섯 살 때부터 열아홉 살 때까지 부친과 한학자 이규현李奎顯의 엄격한 훈도하에 이루어진 것이었다.

월전은 아침에 출근하면 5대 신문부터 보았으며, 책상에는 언제나 미술 서적과 일반 교양서적들이 십여 권 놓여 있었다. 독서를 많이 하는 생활이 세상에 알려져 1995년에는 한국애서가협회가 수여하는 애서가상愛書家賞을 받았다. 이렇게 항상 책과 신문을 접하였기에 언제나 화제가 풍부했다. 바로 이 점은 그의 그림이 진부함에서 벗어나 현대적일 수 있는 요인이었다. 월전이 이룩한 신문인화는 어떤 의식적인 노력이나 의욕에 의해 탄생되었다기보다는 현대사회의 정보를 접하는 일상 속에서 자연스럽게 숙성된 것이라는 것을 삶 속에서 목격할 수 있었다.

월전은 타인에 대한 배려도 남달랐다. 월전미술관(현재 한벽원갤러리) 사업의 일등 공신인 이열모 교수가 찾아오면 월전은 평소보다 더 큰 기쁨에 들뜨곤 했다. 어느 날 이열모 교수가 미술관에 도착하자 무척 좋아하며 음식 잘하는 곳을 알아 놓았으니 점심식사에 초대하겠다고 했다. 연세대학교 근처 수육집이었던 것으로 기억된다. 그곳은 수육 이외에는 다른 음식을 전혀 만들지 않았다. 나는 채식을 하는 관계로 근처 다른 식당에서 따로 식사를 하겠다고 하니, 월전은 그럴 수는 없다며 자리를 옮기자고 했다. 그래서 근처에 있는 일식집에서 회덮밥을 시켜 먹었다. 내가 송구스러워하자 월전은 이 집 회덮밥이 참 맛있다고 큰소리로 말했다. 회덮밥이 맛있다기보다는 상대방의 면구스러움을 달래 주기 위함이었다.

언젠가 인생관에 대해 물은 적이 있다. 월전은 옆에 있는 종이를 가져다가 펜으로 큼직하게 '상常'이라는 글씨를 써 보였다. '상'은 항상성과 떳떳함의 의미를 내포하고 있다. 월전은 전날 무슨 일이 있었건 그에 관계없이 미술관에 출근하는 시간이 아주 정확했다. 그리고 생활이 시계처럼 규칙적이었다. 식사 시간과 퇴근 시간도 아주 정확했다. 떳떳함에 대한 부분도 마찬가지로 이미 체질화되어 있었다. 군인을 연상할 정도로 꼿꼿한 허리, 맑

고 곧은 음성, 상대방을 직시하는 안광眼光, 흐트러짐 없는 생활, 미술관이 울릴 정도로 쩌렁쩌렁한 헛기침에 이르기까지 품행에서 언제나 떳떳함이 느껴졌다. 생활에 나타난 항상성과 떳떳함을 직접 목도할 수 있었던 경험은 내가 얻은 가장 큰 수확이었다. 이 부분은 월전의 삶과 예술을 이해하는 핵심이다.

월전은 내가 근무하는 동안 병원에 입원한 적이 몇 번 있었는데, 직원들에게도 알리지 않아 나중에야 겨우 알았다. 작고하기 몇 달 전부터는 누구와도 만나지 않았다. 그것을 알면서도 마지막이라는 예감이 들어 불현듯 대전에서 서울행 열차를 타고 미술관으로 향했다.

면회를 사절한 지 오래되었다는 이야기를 직원으로부터 누차 들었지만, 문전 인사라도 해야 마음이 놓일 것 같아서 기약 없이 미술관을 찾아갔다. 잠시 후 먼 데서 온 사람을 되돌려 보낼 수 없다며 십 분 후에 방에 들어오라는 지시를 직원에게 전했다. 삼사십 분이 지나서야 면회를 할 수 있었다. 시간이 길어진 것은 병석에서의 추레한 모습을 보이지 않으려고 몸단장을 했기 때문인 것 같았다.

별세하기 사오 개월 전의 모습은 평상시 그대로였다. "이제 다 살았으니 죽을 날을 기다린다"고 말했다. 마주 본 채 긴 침묵이 흘렀다. 선물로 가져간 백도白桃를 전했다. 바로 그날이 마지막 작별이었다. 지금 생각해 보니, 복숭아를 선물한 것은 우연이 아닌 것 같다. 신선도神仙圖에 보면 신선과 복숭아를 곁들인 그림이 많은데, 월전은 신선 같은 삶을 산 이였다.

월전은 유가儒家에서 이상으로 여기는 군자상君子像을 생활 속에서 실천했다. "자기에게 높은 요구를 하고 남에게 관대하라"는 경전의 가르침은 그에게 해당되는 말이었다. 이러한 품행은 어렸을 때부터 엄격한 유교 가문에서 보고 자란 가풍家風의 영향이 컸을 것이라 생각된다.

아름다운 마무리

2003년 덕수궁 국립현대미술관에서 기획한 「한중대가: 장우성·리커란」전 (11월 19일-2004년 2월 29일)이 개최되었다. 월전이 2005년 2월 28일에 별세하였으니 작고하기 꼭 일 년 전의 전시였다. 당년 구십삼 세로 월전의 마지막 전시회였다. 전시를 개관하던 날, 월전은 연령을 잊은 채 여전히 꼿꼿했다. 중국 작가 리커란(1907-1989)은 이미 작고한 관계로 부인이 참석하여 축사를 했다.

본 전시의 의의는 참으로 크다. 이 두 화가는 서로 다른 지역에서 활동한 작가이지만, 여러 가지로 공통점이 많다. 우선 비슷한 연령대에 '전통'을 유지하면서 '혁신'을 이루었다는 점에서 일치된다. 리커란의 회화의 관점은 당대 현실의 반영을 소중하게 여겼다. 그는 사실에 바탕을 두고 철저한 데생을 근간으로 삼았다. 이것 또한 월전이 추구하는 성향과 유사하며, 대학에서 후학들을 양성하면서 지속한 화가생활도 같았다.

32. 중국인민대외우호협회의 초대로 중국을 체류하던 중
방문한 리커란의 자택에서 리커란(왼쪽에서 두번째)의 안내로
그의 최근 작품을 감상하는 장우성(왼쪽에서 세번째). 1989.

33. 한벽원갤러리. 2007.

두 거장의 초대전은 무려 백 일간 계속되었다. 덕수궁 국립현대미술관 일층과 이층을 가득 메운 전시 규모와 전시 기간이 말해 주듯이, 한국회화 사에 길이 남을 기록적인 전시였다. 전시를 마친 후, 갑자기 월전의 선강이 악화되었다. 언제나 그랬듯이, 몸이 편찮을 때면 으레 사람을 만나지 않았 다. 그렇게 가깝게 지내던 친지들도 병세가 악화된 후로는 면회를 한 사람 이 드물었다. 월전은 아주 엄격한 성격의 소유자였다.

월전이 평상시에 견지했던 '떳떳함'과 '항상성'을 바탕으로 삼은 '상常'의 철학은 임종 직전의 모습에서도 생생하게 드러났다. 이 부분은 직접 목격 한 것이 아니라 가족이 확인한 것으로, 월전의 자제와의 인터뷰 내용을 그 대로 옮긴다.

현재 월전미술문화재단 이사장 겸 월전미술관장인 장학구張鶴九는 부친 이 돌아가시기 전까지 삼 년 동안을 직접 모셨다. 그에 의하면, 평상시 월

전의 건강은 아주 양호한 편이었는데, 2002년 봄 거주지를 미술관으로 옮기면서 이상 징후를 보이기 시작했다고 한다. 미술관으로 이사 온 해 가을, 의료원에서 검진을 하니 전립선암이었다. 이 일을 금세 알리지는 않았는데 "나를 속이려 해도 안 속는다. 뒷방 늙은이가 아니지 않느냐. 내가 무슨 병인지를 알아야 그동안 하지 못했던 일을 정리할 수 있지 않느냐"며 바른말 듣기를 원했다. 사실을 전할 수밖에 없었다. 암에 걸렸다는 사실을 안 월전의 표정은 전혀 당황하는 기색이 없었다. 담담한 모습이 생사를 초월한 분 같았다고 아들 장학구는 당시의 상황을 술회했다. "사람이 죽으려면 병이 와서 죽는다. 이제 내가 죽을 때가 된 것이니 하나도 걱정하지 말라"며 오히려 아들을 위로했다.

그 후의 생활도 여전히 '평상심平常心'을 잃지 않았다. 2003년 4월부터 오

34. 이천시립월전미술관. 2007.

개월간 유관순柳寬順 영정을 재제작했고, 그 해 11월 덕수궁에서 있을「한중대가: 장우성 · 리커란」전을 준비했다. 큰 전시가 끝난 이후 2004년 10월까지도 작품 제작은 끊이지 않았다.

건강이 악화되어 붓을 놓은 뒤로는 제자와 친척은 물론 자식의 면회까지도 원하지 않았다. 작고하기 한 달 전, 서울대학교 미술대학 제자들이 찾아왔을 때도 면회를 거절했다. "남기실 말씀이 없느냐"는 제자들의 질문에 "고뇌하고, 사색하고, 정신을 담는 데 노력하라"는 말을 아들을 통해 대신 전하라고 할 뿐이었다. 이것이 그림을 그리는 제자들에게 전한 마지막 메시지였다. 월전은 작고하기 전 당신의 장례를 준비했다.

장례는 소박하게 하라. 부의금은 받지 마라. 검은 양복, 검은 넥타이에 삼베 완장 두르는 것은 격에 안 맞으니 완장 두르게 하지 마라. 인사하러 오시는 분들이 고령이실 테니 꿇어 엎드려 절하게 하지 마라. 국화 한 송이면 족하다. 예술원장藝術院葬 치르지 마라. 바쁘게 사는 사람들 고생시키고 형식에 치우치는 것은 바람직하지 못하다. 언론에 자청하여 알리지 마라. 가족들이 조용하게 보내 다오.

"잘 죽기 위해서 공부한다"는 말이 있듯이, 죽음의 철학은 삶의 철학 못지않게 중요하다. 마지막 당부에서 나타나듯이 월전의 인생관은 '상常'의 실천에 있었다. 그림에서 느껴지는 학과 같은 이미지를 임종 직전까지 지키고 있다는 것을, 가족이 본 마지막 모습에서 발견할 수 있었다.

'상'의 정신과 함께 월전이 평생 씨 뿌려 수확한 것이 무엇이냐고 묻는다면, '청정清靜'이라 말하겠다. 예로부터 마음공부를 하는 사람들은 '청정'을 최우선의 화두로 삼았다. 청정심은 사욕의 티끌이 모두 사라질 때 나타나

는 정신적 경지이다.『청정경淸靜經』에 보면, "사람이 늘 청정하면 천지기 모두 돌아온다人能常淸靜 天地悉皆歸"고 했다. 그림의 청정은 보는 이의 마음을 맑게 해 주는 청량제 역할을 한다. 월전의 그림은 마치 경전을 보고 마음을 정화하는 것과 같은 '청정의 에너지'가 강하다. 톨스토이L. N. Tolstoi가 예술의 목표를 '선善의 감염'이라고 했듯이, 월전의 예술은 어떤 기법으로 어떤 이야기를 하건 세상을 맑게 순화시키는 강한 힘이 담겨 있다.

월전 한시漢詩의
빛과 울림

그림을 시로 말하다

이종호李鍾虎

한시와 시대

조선조 때는 "독서를 하면 선비요, 정사에 나가면 대부가 된다讀書曰士 從政爲大夫"[1]고 했다. 사대부士大夫란 독서인이었다. 독서의 내용은 문학文學, 사학史學, 경학經學 등 다채로운 인문학으로 채워졌다. 고전문학을 읽고 성장하였으니 고전에 버금가는 글을 써낼 수 있어야 품격이 있는 선비로 행세할 수 있었다. 그들은 태생적으로 문학의 생산자이면서 동시에 소비자였다. 특히 한시는 사대부의 필수교양이었다. 누구나 자신의 사상과 감정을 시로 표현할 수 있었기에 별도의 전업시인이 필요치 않았다. 누가 더 잘 지었는가를 가지고 우열을 논할 뿐이었다. 이런 관점에서 보면, 조선시대의 시는 '생활' 그 자체였다.

월전月田 장우성張遇聖은 초년시절, 시적 교양을 중시하던 조선의 문화풍토를 계승한 조부의 훈도를 받았다. 보편적인 교육이 부재한 시절에 가풍의 영향은 절대적이었다. 일제는 강제합병 이후 식민지 백성을 길들여 충실한 황국신민皇國臣民으로 만들고자 근대교육을 실시했다. 국권을 상실한 대한제국의 유민遺民이 된 월전의 집안은 일제에 대한 저항의 몸짓으로 근대교육을 거부했다. 대신 그 대척점에 있는 전통학문인 한문학에서 민족적

정체성을 찾았다. 월전이 유소년기에 한문학의 세례를 집중적으로 받게 된 것도 이러한 민족성을 잃지 않도록 배려한 조부의 의지가 반영된 결과였다.

　조선적 정조情調가 충일한 가풍은 월전이 한시를 읽고 짓는 일을 매우 자연스럽게 만들어 주었다. 월전에게 한시는 선비정신을 굳게 버티어내는 강력한 도구였는지도 모른다. 망국의 설움 속에서도 조선민족의 정체성을 지켜내라고 가르쳤던 조부의 목소리를 잊지 않기 위해서라도 월전은 한시를 버릴 수 없었다. 나는 초년에 월전이 한시를 즐긴 것이 훗날 동양화에서 자신의 소양을 발견하는 데 큰 작용을 했다고 생각한다. 굳이 시화일률詩畵一律이니 시서화일체詩書畵一體를 들먹이지 않아도, 소년 월전의 감성 속에 시와 그림은 하나였다. 그는 시를 쓰듯 그림을 그리고, 그림을 그리듯 시를 썼다. 원초적으로 시와 그림은 분리될 수 없다는 신념이 그의 감수성을 평생토록 끊임없이 자극했다.

　월전은 화인畵人이었기에 별도의 시문집을 남기지 않았다. 다만 주로 화제로 지은 것이기는 하나 약 칠십여 수의 자작시가 전하고 있다. 작품의 수효를 가지고 말한다면 망백望百의 수를 누린 것에 비해 매우 적다 할 것이다.

　월전이 살다 간 이십세기는 문자 그대로 파란만장한 시대였다. 민족 모두 마음의 평정을 잃고 궁핍과 곤경을 숙명처럼 견디어 온 세월이었다. 월전의 회고록인 『화단풍상畵壇風霜 칠십 년』이 증언하고 있듯이, 그 역시 험난한 역사의 파고波高 속에서 기구한 삶을 살았다. 때문에 월전의 예술은 결코 파란의 민족사와 떼어 놓고 논할 수 없다. 월전은 잃어버린 평정심을 회복하기 위해 그림을 그리고, 궁핍을 참아내고자 시를 지었으며, 곤경으로부터 자유로워지고자 글씨를 썼다.

오늘날 일반인들에게 한시는 짓거나 감상할 수 있는 문학 장르가 못 된다. 이미 우리의 문자생활이 한글 전용으로 길들여져 온 지 오래된 탓이다. 비록 취미 삼아 한시를 짓는 이들이 있다고는 하나, 과연 그들이 한시라는 그릇에 이십일세기적 사상과 감정을 온전히 담아낼 수 있는지 의문이다. 한문학을 전공한 나 역시 한시로부터 그렇게 자유로운 처지에 있지 않다. 마음대로 시를 짓고 평하기에 손색이 없다고 말하기에는 여러 가지로 부족한 점이 많기 때문이다.

월전의 한시는 어떤 경우에라도 월전의 한시로 남는다. 내가 월전의 한시가 이렇다고 말한다고 해서 그의 한시가 변질되는 일은 없다. 다만 나는 전통적인 비평방식에 기대어 말하건대, 시는 성정性情을 표현하므로 시의 품격은 인격의 반영일 수밖에 없다.

인격을 기초로 형성된 월전의 예술론에 유의해 가면서 그의 한시가 지니는 특징적 국면을 함축과 여운, 고담과 청초, 풍자와 해학, 이 세 가지로 나누어 살피고자 한다.

함축과 여운

한시에서 함축을 잘하려면 직설은 피하고 은유적 표현을 활용해야 한다. 특정한 형상 속에 작자의 생각을 교묘하게 내장內藏시켜 놓음으로써 읽는 이가 곱씹어 가면서 그 본뜻을 음미하도록 해야 한다. 중요한 것은 형상의 선택이다. 풀 수 없는 암호가 아니라, 일상에서 쉽게 보고 접할 수 있는 형상을 취해야 한다. 형상이란 작자의 생각을 전달해 주는 메신저 역할을 하기 때문이다. 수신자는 메신저를 통해 발신자의 생각을 전할 수밖에 없기에 엉뚱한 메신저를 골라서는 안 된다.

월전은 당나라 시인 왕유王維(699?-761?)[2]의 전원산수시를 매우 사랑하여 이렇게 말했다.

왕유의 시는 그 담담한 서술과 평명平明한 속삭임 속에 천진天眞이 깃들여 한 점 진루塵累를 찾아볼 수 없는 선禪의 세계를 눈앞에 열어 주는 것이 특징이라 하겠다.[3]

한시는 원래 운韻과 염簾 같은 까다로운 제약이 있고 자구字句의 한정도 엄격한 글이지만, 실상 제대로 음률이 짜여지고 보면 그 설명하기 어려운 함축과 여운의 미는 신시新詩나 산문에서 찾아보기 힘든 특이한 세계가 있다.

역시 왕유의 시에서 느낄 수 있는, 속기를 벗고 기교를 초월한 그런 담박한 맛은 다른 어느 시인의 시에서도 찾아볼 수가 없을 것 같다.[4]

월전은 왕유의 시에서 함축과 여운의 미를 발견했다. 월전은 한시뿐 아니라 동양화에서도 함축과 여운, 그리고 선적禪的 경지를 중시했다.

원래 동양화는 사실주의가 아니고, 표현주의와 인격과 교양의 기초 위에 초현실적 주관의 세계를 전개하는 것이 정신이다. 그리고 함축과 여운과 상징과 유현幽玄, 이것이 동양화의 미다. 사의적寫意的[5] 양식에 입각한 수묵선담水墨渲淡[6]의 선적禪的 경지는 사실에 대한 초월적 가치와 표상적 가치를 지니고 있다.[7]

동양화는 붓을 들기 이전에 정신의 자세가 중요하다. 물체의 외형을 묘

사하는 것이 아니고, 그 내면을 관조하여 자기의 심상을 표현한다. 보라. 이 선은 함축을 지닌 점의 연장이다. 그리고 이 공간은 백지가 아닌 여운 餘韻의 세계다. 먹빛 속에는 요약된 많은 색채가 압축되어 있고, 눈에 보이지 않는 테두리 밖에서 아름다움을 찾는다.[8]

월전의 그림에서 선이 중심을 이루는 까닭을 알 만하다. '선은 함축을 지닌 점의 연장'이기 때문이다. 뿐만 아니라 먹빛 선의 농담을 통해 함축미를 극대화하면서 동시에 빈 공간에서 여운의 세계를 간파하라고 한다. 이쯤 되면 색色이 곧 공空이고 공이 곧 색이 될 터이다. 아니 진일보하여 색이니 공과 같은 분별을 초월하여 보다 더 큰 세계를 들여다보라는 주문이기도 하다. 이처럼 월전은 눈에 보이지 않는 곳에서 더 큰 드러남을 찾는 탁월한 직관의 소유자였던 것이다.

그렇다면 월전이 성취한 함축과 여운의 미학은 어떠했을까. 다음은 장미를 노래한 시이다.(도판 1)

清明時節發天香	청명절이라 천향 가득 풍기며
輕染鵝兒一抹黃	연한 빛깔 노란 장미가 피었다
最是風流堪賞處	가장 풍류를 감상할 만한 곳은
美人取作浥羅裳	미인이 가져다 지은 비단 치마

장미가 청명시절에 향기로운 노란 꽃망울을 터뜨렸다. 그 향기며 그 빛깔이 얼마나 사랑스러웠을까. 그런데 시인은 문득 진정 멋진 장미는 미인이 지어 두른 비단 치맛자락에 있다고 한다. 시상의 갑작스런 전환이 이루어졌다. 시에서 '浥'자에 주목해 보면, 재미있는 연상이 가능해진다. 본래

'浥'은 왕유의 「원이를 안서로 보내며送元二使安西」라는 시에서 '위성의 아침 비가 먼지를 적시니渭城朝雨浥輕塵'와 같이 무언가를 '적신다'는 뜻으로 많이 사용된다. 그런데 여기서는 장미의 '향기가 젖어들 정도로 진하다香浥'는 의미로 새기면 더욱 흥취가 난다. 미인이 자연 속의 장미를 가져다가 비단 치마에 진한 향기가 배어들 정도로 아름답게 수를 놓았다고 풀어도 되기 때문이다. 미인의 치맛자락에서 더욱 멋지게 풍겨 오는 장미의 냄새가 느껴질 듯하다. 그런 연상을 통해 우리는 말해 놓은 시구 밖에서 보다 큰 운치를 만들어갈 수 있는 것이다.[9]

다음은 고향의 오월을 노래한 「향리서정鄕里舒情」[10]이다.(도판 2)

東風吹過園林	봄바람 불어와 숲을 스치자
麥浪千頃萬頃	보리 물결 천 구비 만 구비
雲雀隨陽高飛	종다리 햇볕 따라 높이 날고
黃犢呼母長鳴	누렁 송아지 어미 찾아 '엄매'

동풍東風(봄바람), 맥랑麥浪(보리 물결), 운작雲雀(종다리), 황독黃犢(누렁 송아지)과 같은 친근한 시어들이 눈에 들어온다. 이런 형상들은 농촌 들녘에서 흔히 보는 의상意象[11]들이다. 월전은 제목에서 '정감을 펴낸다舒情'고 했으면서도 시 속에서 '서정抒情 자아自我'[12]를 드러내지 않았다. 친근한 의상들의 움직임만 서로 연결해 놓았을 뿐이다. 이는 당나라의 사공도司空圖가 『이십사시품二十四詩品』 중 「함축」에서 "한 글자도 표현하지 않고서 풍류를 다 터득하나니 시어가 서정 자아를 드러내지 않았어도 아무런 근심이 없는 듯하다不著一字 盡得風流 語不涉己 若不堪憂"와 그 경계가 같다.

월전은 한 글자도 서정 자아와 관련하여 안배하지 않았다. 그럼에도 불

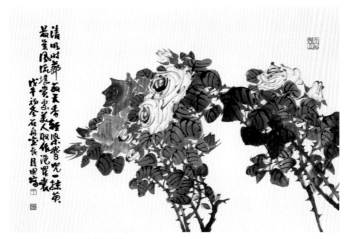

1. 〈장미〉 1978. 종이에 수묵진채. 46×69.5cm.

구하고 전혀 불편한 기색이 없다. 독자들이 서정의 내용을 이해하지 못할까 봐 불안하지 않는 이유는 이미 제시된 의상들에 서정 자아가 녹아들어 깊이 내장되어 있기 때문이다. 시인의 마음을 각각의 의상들이 입속에 머금고 있으면서 드러내 보이지 않았을 따름이다. 시의 의경意境은 의상의 조합으로 형성된다. 마치 집이 여러 가지 부재들의 일정한 원칙에 따라 조합되어 있는 것과 같다. 「향리서정」의 의경도 봄바람, 보리 물결, 종다리, 누렁 송아지와 같은 의상들이 서로 주고받는 무언의 대화 속에서, 전원의 계절감이 가득한 '고향의 정취'로 구체화되는 것이다. 아마 월전은 이러한 의경을 '천진天眞'의 현현顯現이라고 생각했을지 모른다. 일체의 조작과 인위가 소거된 상태에서 투명하게 생성되는 경지, 그것이 바로 천진의 경계이다. 이와 같이 월전은 형상 안에서 형상 밖으로 시선을 돌릴 때 만나는 의경의 자연적 생성을 중시했다. 유한한 언어에 집착하지 않고 언어 밖에서 무한한 의미를 찾아내려는 안목이 돋보인다. 다만 시어로 제시된 형상이 빚어내는 의상 사이의 관계를 풍부한 상상력으로 조합하고 의경화意境化하

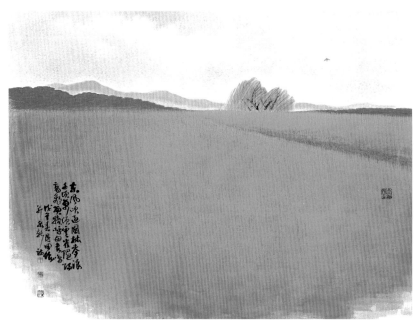

2. 〈고향의 오월〉 1978. 종이에 수묵진채. 85×120cm.

는 일은 전적으로 독자의 몫이다.

월전의 함축미는 짧은 넉 자로 된 단구에서 더욱 빛을 발한다.

半樹殘陽　　반쯤 시든 나무 위로 저무는 태양
金風彩雨　　서풍에 떨어지는 울긋불긋 단풍 비

반수半樹(반쯤 시든 나무), 잔양殘陽(저녁 햇빛), 금풍金風(서풍, 가을바람), 채우彩雨(울긋불긋한 비) 등 네 가지 독립적인 의상을 끌어와 〈낙엽〉(도판 3)을 그렸다. 마치 붓을 들고 그림을 그려 내려가는 순서를 제시한 듯하다. 반쯤 시든 나무 등걸에 저녁 햇빛이 찾아든다. 쏴 하고 서풍이 불어대자 울긋불긋한 단풍잎이 우수수 하고 떨어진다. 낙엽이 나고 자란 가

지와 이별하는 순간이다. 월전은 낙엽을 그린다고 하면서 낙엽을 드러내지 않았다. 그러나 우리는 낙엽의 죽음에서 새로운 아름다움의 부활을 목도하고, 쓸쓸할 것 같은 가을 풍광에서 찬란한 빛을 발견하게 된다. 함축하면 할수록 여운은 더욱 굵고 힘차게 된다는 사실을 웅변하고 있지 않은가!

월전은 밤에 핀 매화를 그리면서〔〈야매夜梅〉(도판 4)〕 "다만 안개와 달을 그릴 뿐, 눈인지 매화인지 알지 못한다只管和烟和月寫 不知是雪是梅花"고 말한 바 있다. 밤에 핀 매화를 그리면서 안개와 달만 그리겠노라고 한다. 매화를 생략하고 안개와 달만 그리겠다는 것이 아니다. 그림에서 주안점을 매화보다 '밤에 피어나는' 그 정황에 두겠다는 이야기다. 시도 마찬가지다. 매화를 노래하려면, 매화를 있게 만든 정황 속에 의경의 옷을 입혀야 한다.

「철책鐵柵」[13]에서 남북 분단의 현실을 월전은 이렇게 그렸다.(도판 5)

3. 〈낙엽〉 1992. 종이에 수묵진채. 97×136cm.

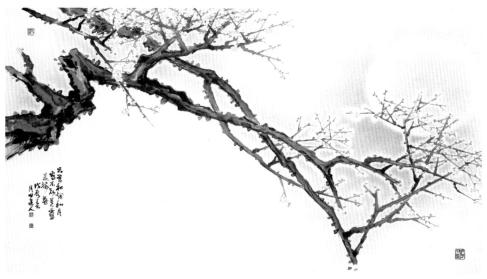

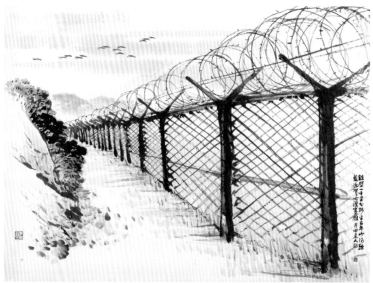

4. 〈야매〉 1988. 종이에 수묵담채. 82×150cm.(위)
5. 〈단절의 경〉 1993. 종이에 수묵담채. 91×124cm.(아래)

鐵壁一千里	철벽 일천 리
分斷半百年	분단 반 백 년
山河轉荒涼	산과 물은 황량해져 가건만
無心渡塞雁	무심히 건너는 변방 기러기

분단 오십 년 동안 일천 리 철책 주변 산하는 점점 황량해져 갔건만 무심한 기러기는 자유롭게 남북을 넘나들고 있다. 어느 한 구석에도 분단의 슬픔은 드러나 있지 않다. 그가 "임진강 남쪽 언덕에는 오늘도 철마鐵馬가 북을 향해 서 있다. 어떻게 경의선 철길을 다시 이어 놓고 경부고속도로를 신의주까지 치닫게 하고 한번 남보란 듯이 오순도순 재미나게 살아 볼 수는 없는 것인가. 생각할수록 한스럽고 생각할수록 애달프다"[14]고 한 그 '애달픔'도 엿볼 수 없다. 황량해져 가는 산하와 자유롭게 남북을 넘나드는 기러기 속에 '애달픔'을 녹여낸 것이다. '황량해져 가는 산하'와 '자유롭게 넘나드는 기러기'의 극명한 대비對比를 통해 함축하는 방식이 신선하다.[15]

고담과 청초

월전은 1973년 제2회 「아시아 예술 심포지엄」에서 한국대표로 주제발표를 하면서 한국 전통미술의 특성을 '단아端雅' '소박素朴' '청초淸楚'로 규정하고, "석굴암石窟庵의 불상만큼 조형미를 잘 나타낸 것도 드물고, 조선의 자기만큼 한국인의 성정을 잘 나타낸 것도 없으며, 단원 김홍도의 그림만큼 한국인의 정취를 잘 나타낸 그림도 없을 것"[16]이라고 한 바 있다. 또한 그는 "나의 경우 성격 자체가 동적動的이기보다는 정적靜的이고, 이성적이기보다는 감정에 치우치는 편이어서, 항상 낭만을 사랑하고, 그리하여 꽃과 새와

달 같은 것을 즐겨 그리는 모양이다. 아마 한평생 고담청초枯淡淸楚한, 그리고 고요한 작업만을 하게 될 것 같다"[17]고 고백하기도 했다. 그런가 하면, 추사秋史 김정희金正喜의 글씨를 두고서 "물론 서書든 화畵든 시각예술이기에 외형적인 획이나 구성이 일차적인 평가의 조건임엔 틀림이 없다. 그러나 예술이란 가시적인 면보다 비가시적인 데 중요한 의미가 존재하는 것이며, 추사 글씨의 경우에는 더욱이 표면적인 형태보다는 형이상학적인 내용, 즉 눈에 보이지 않는 정신세계가 절대적인 배경을 이루고 있는 것이다. 점 하나, 선 하나가 인간의 습기習氣를 벗고 순수에 도달한 경지, 그리고 능숙을 넘어 고졸古拙에 귀착한 상태, 이러한 추사의 예술은 자연의 법칙과 질서가 그대로 융합된 천의무봉天衣無縫의 세계라고 말해도 무리가 아닐 줄 안다"[18]라고 평하기도 했다.

월전의 발언을 잘 음미해 보면, 그의 한시가 지향하는 품격을 추론해 볼 수 있다. 추사처럼 습기와 능숙을 초월하여 순수와 고졸의 세계로 나아가고자 했다는 점에서 필시 월전은 '고담'한 시풍을 사랑했을 것이고, 단아와 소박에 기초하여 '청초'한 시경을 선호했을 것이라 본다.

고담이란 꾸밈이 없고 담담하다는 점에서 소박과 통하고, 청초란 화려하지 않고 맑고 깨끗하다는 점에서 단아와 통한다. 한편 고담이나 청초는 시의 품격 이전에 작가의 인격이나 성정, 정취가 지닌 일정한 경향성을 나타내기도 한다.

월전은 〈백자와 봄꽃〉(도판 6)에서 다음과 같이 말한다.

그림이 간결을 상품上品으로 삼는다는 것은 상象의 간결함이지 의意의 간결함이 아니다. 간簡의 극치는 화려의 극치이다. 결潔은 운무를 그릴 때, 고귀한 것만을 남기고, 여인의 고운 눈썹이나 흑발 같은 수식은 정색을

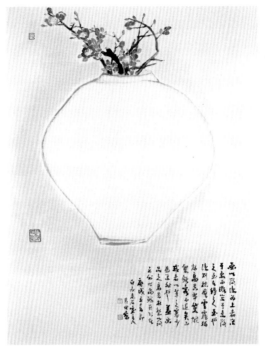

6. 〈백자와 봄꽃〉 1970. 종이에 수묵담채. 85×60cm.

하고 물리치는 것이다. 혹자가 필획이 적은 것을 간으로 보는 것은 잘못이다. 대개 고상한 화품은 번간煩簡 밖에 있다는 것을 아는 자가 오히려 세상에 적다.[19]

그의 문하생 이열모의 보충은 이렇다.

'후소後素'에서의 '소素'자를 놓고 선생은 여러 가지로 해석한 기억이 난다. '희다'고 하는 뜻으로 볼 때 바탕이 순수하여 혼탁한 것으로부터 해방된 상태를 말하고, 공空과 통하므로 아무 욕심이 없고 티 없이 맑은 청정淸淨한 상태, 그러면서도 사물의 본질, 즉 참眞을 깊숙이 간직한 초연한

정신세계, 이러한 자세가 갖추어진 연후에 비로소 그림을 그려야 한다는 것이다.

소박하면서도 우아하고 안으로 삭이면서 조금도 허세를 부리지 않는 도인道人다운 모습, 허명虛名이나 이재理財를 탐하지 않고 지조를 하늘같이 하는 선비정신, 이 담백하기 이를 데 없는 명경지수明鏡止水의 경지를 깨닫게 하기 위하여 선생은 우리들에게 많은 것을 보여 주었으나 내게는 손이 미치지 않는 아련한 세계가 아닐 수 없다.[20]

청음淸陰 김상헌金尙憲(1570-1652)은 "대체로 예로부터 그림을 좋아하는 자는 속된 선비가 아니다大抵自古好畫者非俗士"[21]라고 했다. 속된 선비가 되지 않으려면 그림을 좋아해야 한다는 경고처럼 들리기도 하는데, 대체로 조선시대 선비들이 시화상간詩畫相看을 즐긴 것도 단아하고 청초한 군자의 풍류를 체인體認하기 위한 방편이었다. 『장자莊子』에서는 "그 기욕嗜欲이 심한 자는 그 천기天機가 얕다其嗜欲深者 其天機淺"[22]고 했다. 세속적 욕망이 없어야 천기가 자유롭게 움직여서 자연의 이법理法과 인간의 영감이 막힘없이 소통할 수 있다. 그렇지 못한 이는 속된 선비로 남을 수밖에 없다.[23] 그림을 그리거나 시를 짓는 일도 마찬가지다.

월전의 선비정신은 본디 비속卑俗을 거부하는 데에서 출발하고 있다.

동양예술을 알려면 모름지기 먼저 동양의 정신과 동양의 감정을 알아야겠고, 그러기 위해서 최소한 동양의 고전에서부터 역사, 종교, 철학 등 일련의 동양문화와, 그 가운데서 독특하게 성장한 우리 문화의 초보 정도라도 섭렵하지 않으면 안 될 줄 안다. 서양풍 일변도의 현실에서 반체

질적 모더니즘을 뒤쫓는 오늘의 우리의 자세, 서양화의 추상을 흉내 내면서 진보적 동양화로 착각하는 오류 등은 반성되어야 할 것이다.[24]

동양고전에서 습득한 선비정신이 서양풍을 흉내 내는 현대판 천박과 비속을 극복해 주는 힘으로 작용했던 것이다.

그가 "한평생 고담청초枯淡淸楚한, 그리고 고요한 작업만을 하게 될 것 같다"고 했을 때, 고담과 청초는 한순간이라도 전아典雅한 선비의 태도를 이탈할 수 없음을 강조한 표현이었다.

나는 사슴이 좋아서 사슴을 즐겨 그린다. 그 헌칠한 몸매가 좋고 그 결벽한 성품이 좋아서다. 가을철 단풍 든 고산지대나 눈 덮인 평원을 달리는 사슴들의 수려한 모습은, 평범한 야수라기보다는 옛 시인이 말한 동물 중의 귀족이요 선자仙子의 벗이라는 찬사 그대로다.[25]

학은 내가 가장 좋아하는 새로서, 몸이 희고 머리에 단정丹頂이 곱고 다리가 훤칠하여 그 외모가 뛰어나기 때문이다. 그러한 잘생긴 모습이 우선 내 마음에 든다. 게다가 주변 사람들이 내 모습이 학을 닮았다 하여 더욱더 좋아진지도 모른다. 학은 십장생十長生에도 들어가 있는 장수하는 새로서, 잡새들과 휩쓸리지 않고 고고한 자세를 지니고 있다. 몇 해 전 내 화집을 발간할 때 문학가 김동리金東里 씨가 서문을 썼는데, 그는 나를 백학과 같은 화가라고 비교해 말했었다. 그리고 기타 내 주변의 여러 사람들에게서도 종종 그런 말을 듣는다. 스스로 생각할 때 비관하지 않는 내 체질과 번잡한 것을 싫어하는 성격 때문에 그런 말을 듣는 것이 아닌가 싶다.[26]

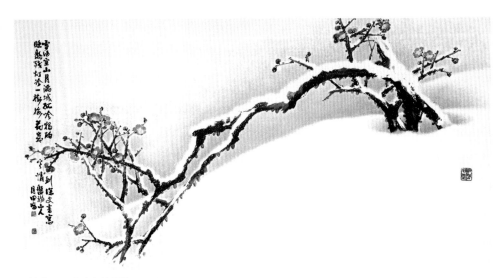

7. 〈설매〉 1980. 종이에 수묵담채. 65×127cm.

사슴의 '헌칠한 몸매와 결벽한 성품'과 백학의 '희고 훤칠한 외모와 고고한 자세'를 빌려 와 자신의 선비 형상과 은근히 견주고 있다. 이같이 동식물을 가지고 비덕比德하는 방식은 월전 한시의 특징 가운데 하나인바, 그의 고담하고 청초한 선비정신을 표상하기에 적합했기 때문이다.

우선 고담과 청초를 지향하는, 선비 형상이 투사된 매화시「설매雪梅」를 보자.(도판 7)

雪滿空山月滿城	빈 산에 눈 가득 성 안에 달 가득
孤吟獨酌到深更	밤 깊도록 홀로 읊고 술 마시다
書窓睡熟殘灯冷	곤히 잠든 서창 깜박이는 찬 등불
一樹梅花歲寒情27	한 그루 매화에 한 겨울의 정취라

설중매雪中梅를 노래한 이 시는 한벽원寒碧園에 있는 매화를 보고 그린 그

림의 화제畵題이지만, 한 편의 훌륭한 진경시眞景詩로서도 손색이 없다. 중국 시사詩史에서 다작으로 유명한 송나라의 육유陸游(1125-1209)는 설중매를 노래한 「매화절구梅花絕句」의 말구末句에서 '한 그루 매화, 하나의 방옹一樹梅花一放翁'[28]이라 하여, 스스로 매화의 화신임을 자부한 바 있다. 월전은 「설매」의 말구에서 '한 그루 매화, 한 겨울의 정취'라고 하여, 육유의 시구를 패러디했다. 그러나 작품의 의경은 육유의 그것과 매한가지다. 즉 눈 속에 꽃을 피운 매화가 곧 나라는 결론이다.

한벽원은 도시 속의 별천지인 산림이다. 어떻게 보면 월전은 그의 성정에 비추어, '도성 안의 숲城市山林'[29]에 몸을 의탁하는 기질이 농후했다. 은자隱者 가운데 시은市隱이 있다. 시은은 궁벽진 산림에 숨지 않고 도성 안에 숨어 사는 사람이란 뜻이다. 월전은 백악산 밑 도성에 몸을 숨긴 '시은'이었다.[30] 눈 덮인 도성에 밤이 들어 달빛이 가득하다. 서정 자아는 한밤이 되도록 홀로 술잔을 마주하고 시편을 외롭게 읊조린다. 그러다 문득 잠에 곯아떨어졌나 보다. 창가에 차가운 등불만 가물거리고 한 그루 매화가 한겨울 추위를 온몸으로 견디어내고 있는 것이 아닌가. 매화와 서정 자아의 만남을 확인하는 의상의 연결이 희미하다. 그럼에도 불구하고, 시인은 한겨울 설중매화의 인고忍苦를 알고 있다. 그 엄혹한 시기는 서정 자아로 하여금 홀로 읊조리며 밤 깊도록 술잔을 기울이게 했던 것이다. 화제를 쓴 때가 1980년이었으니, 월전에게도 고독한 한겨울이 아니었겠는가.

다음은 1956년작 「홍매紅梅」이다.(도판 8)

花明晚霞烘	환한 꽃잎 노을처럼 타오르고
幹老生鐵鑄	굽은 줄기 쇳덩이로 빚었어라
歲寒有同心	추위에도 변치 않는 마음 지닌

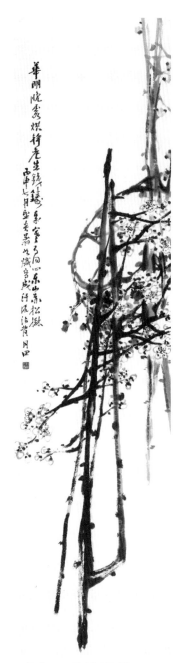

8. 〈홍매〉 1956. 종이에 수묵담채.
136×35cm.

東山赤松樹　　　붉은 소나무 동산에 서 있구나

4월에 피는 홍매를 등줄기에 땀이 흘러내리는 7월 보름에 휘호했다. 무슨 말 못할 사정이 있었던 걸까. 진경眞景을 보고 직사直寫한 것은 아니지만, 적송赤松과 홍매를 마주하도록 한 포치布置가 시인의 의경을 매우 굳세게 만들어 주고 있다.

사군자四君子의 특이한 성정과 높은 격조를 사랑했던 그는 구도자처럼 참다운 본성을 재현해낸 한 가지를 얻기 위해 습관처럼 수십 년 동안 난초를 쳤다.[31] 또한 오창석吳昌碩(1844-1927)의 "비바람 속 야윈 얼굴 그윽한 향기 풍기며, 화신이 산신령과 가만히 속삭이누나幽芳憔悴風雨中 花神獨與山鬼語"라는 시구를 애송했다.[32] (도판 9) 그림을 보면 구십이 세 노화가의 난 치는 모습이 범상치 않다. 노화가는 난의 향기와 빛깔을 버렸다. 선정禪定에 들어 난과 정신으로 사귀었음이 틀림없다. 당나라의 시성詩聖 두보杜甫가 말했던가.

讀書破萬卷　　　글을 읽어 일만 권을 독파했나니
下筆如有神　　　붓을 잡으면 귀신이 들린 듯하다

만 번의 붓놀림 끝에 얻은 난초 한 가지에 귀신이 붙고 말았다. 『장자』의 「양생주養生主」편에 나오는 '포정이 소를 잡듯庖丁解牛' 월전은 정신과 천리天理를 일치시켰다. 비바람 속에도 꽃을 피운 초췌한 난초의 가지를 어떻게 묘사할 수 있을 것인가. 견인불발堅忍不拔하는 난초의 꿋꿋한 정신을 그려내면 그만이었다. 월전이 '화신花神'과 '산귀山鬼'의 대화를 주선한 것도 그 때문이다. 그러니 비바람에 시달리며 꽃을 피워낸 초췌한 난은 구십이 세

9. 〈난〉 2003. 종이에 수묵. 46×70cm.

월전 자신이 아닐 수 없다. 여기서 우리는 원숙을 넘어 고졸에 가까운 청초한 예술세계를 엿볼 수 있다.[33]

월전은 국화와 대나무를 화제로 한 작품도 여러 편 남겼다. 비록 그것이 조선 후기의 추사秋史 김정희金正喜(1786-1856)나 청나라의 판교板橋 정섭鄭燮(1693-1765)의 작품을 그대로 옮긴 것이기는 하나, 그가 국화와 대나무를 통해 취하고자 한 의경을 파악하는 데는 무리가 없다.

김정희의 "하루아침에 부자 되니 기쁨이 너무 크다. 피어난 꽃송이 하나하나 황금 공. 가장 고담한 곳에 짙게 빛나는 모습, 봄 마음 변치 않고 가을 추위를 버틴다暴富一朝大歡喜 發花箇箇黃金毬 最孤澹處穠華相 不改春心抗素秋"[34]를 2002년 구십일 세 때 화제로 사용했고, 정섭의 "우레 멎고 비 그쳐 석양이 나타나니, 갓 나온 죽순 한 조각을 잘라낸다. 그림자 진 푸른 깁(비단) 창가에서, 붓을 들어 종이 위에 그려낸다雷停雨止斜陽生 一片新篁旋剪裁 影落碧紗窗子上 便拈毫素寫將來"를 화제로 하여, 비 오는 한벽원 창가에서 그림으로 표현하기도 했다. 두 편 모두 고담과 청초의 미의식이 잔잔히 깔려 있다.

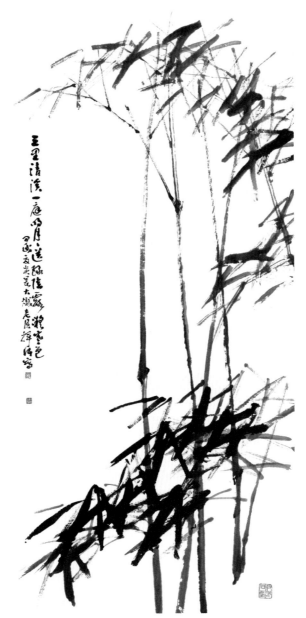

10. 〈죽〉 1994. 종이에 수묵. 140×69cm.

1994년 여름에 그렸다고 전하는 〈죽竹〉(도판 10)의 화제는 "삼 리 맑은 시내, 뜰 가득 밝은 달. 달은 녹음을 보내고, 이슬에 차가운 기색이 엉겼네 三里淸溪 一庭明月 月送綠陰 露凝寒色"[35]이다. 그런데 이 시의 후반부는 당나라 시인 방간方干(809-888)이 대나무를 노래한 시 "달은 녹음을 보내며 섬돌 을 비스듬히 오르고, 이슬은 찬 빛이 엉기어 문을 축축이 막았네月送綠陰斜上 砌 露凝寒色濕遮門"[36]라는 구절을 절취截取한 것으로, 월전의 온전한 창작이라 할 수 없다. 화제로 사용한 시구들은 전인前人들의 명시에서 적합한 부분을 잘라내어 취한 뒤 부분적인 손질을 가한 경우가 대부분이다.[37] 정섭의 시와 달리 「죽」에서는 달과 이슬이 등장함으로써, 대나무의 청한淸寒한 기상이 더욱 두드러졌다.

월전은 수선화도 사랑했다.

蓬萊高踪神仙	봉래산 고상한 선비는 신선이요
瀛洲瓊葩水仙	영주 섬에 피어난 꽃은 수선이라
樂山樂水賞花	산 좋고 물 좋고 꽃도 사랑하노니
我也塵界畵仙[38]	나 또한 속세에 있는 화선이라네

신선, 수선, 화선으로 이어지는 희필戱筆의 기운이 완연한 작품이지만, 수 선화의 선적 경계와 합일하고 싶은 작자의 원망이 무리 없이 표출되고 있 다. 월전은 〈수선〉(도판 11)에서 "고귀한 화초와 친구가 되어, 울긋불긋한 꽃들과는 어울리지 않는다琪花瑤草堪爲侶 不入千紅萬紫中"[39]고 하여, 그 고고孤 高함을 부각시킨 바 있다. 화미華美함을 거부하고 고고함과 짝하고자 한 수 선의 마음은 곧 속류俗流와 불군不群하는 시인의 고상한 취향이 반영된 결 과이다.

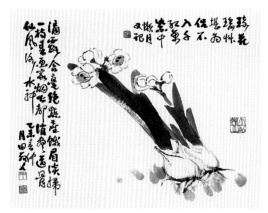

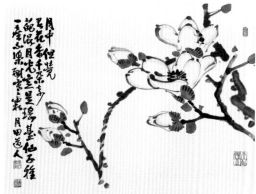

11. 〈수선〉 1979. 종이에 수묵담채. 31.5×40.5cm.　　　　12. 〈목련〉 1979. 종이에 수묵담채. 34×46cm.

　　목련木蓮과 석국石菊을 고결하고 청초한 품성의 상징물로 여겼던 월전은 〈목련〉(도판 12)에서 "달빛 속에 꽃 향기만 스며 와, 일천 송이 꽃들이 달빛과 섞였다. 아마도 요대瑤臺의 신선이 잘 가꿔, 먼지 한 점 묻지 않고 찬 서리를 견디었으리月中但覺有花香 千朶奇葩混月光 意是瑤臺仙子種 一塵不染耐寒霜" 라고 읊고 있다. 또한 〈석국〉(도판 13)에서는 "찬 서리 세찬 바람에 향기 길에 가득하니, 중양절 가까울 때 그의 자태를 사랑하노라. 일생 동안 꽃 심는 것이 고질병이 되어, 초당 옆 가을 창가를 장식하노라霜落風高滿逕香 愛 他姿致近重陽 一生種得花成癖 粧點秋窓傍草堂"[40]라고 말한다. 목련이 월광과 어울려 탈속의 공간을 연출한다면, 석국은 서릿바람을 이겨내고 피어난 절조를 상징한다. 모두 화려하지 않으면서 제 빛과 향을 잃는 법이 없다. 이것이 바로 월전이 그들을 가까이 벗하는 이유이다.

　　앞에서 언급했듯이 매란국죽梅蘭菊竹 이외에도 학과 백로와 사슴 그림은 그의 자화상이었다. 월전은 울어대는 학을 바라보며 이렇게 읊었다.

獨立寒塘邊　　　　차가운 연못가에 홀로 서서

13. 〈석국〉 1959. 종이에 수묵담채. 22×140.5cm.

愁聽亂鴉聲	까마귀 울음소리 근심스레 듣다가
悵望三山遠	아득한 삼신산을 서럽게 바라보며
臨風一長鳴[41]	바람결에 길게 한 번 울어 보노라

〈명학鳴鶴〉(도판 14)에서 학은 차가운 못가에서 홀로 서서 울고 있다. 어지럽게 지저대는 까마귀 소리를 근심스레 듣다가 신선이 산다는 삼신산三神山을 멀리 바라보며 바람결에 길게 울어 본다. 학은 신선이 사는 삼신산에 살아야 어울린다. 태선胎仙이 학의 별칭이 되는 까닭이다. 본시 선금仙禽인 학이 울었다. 한 줄기 울음의 진실은 무엇일까. 불편한 현실에 처한 고독한 저항이 아닐까. 학은 늘 고독하다. 제 무리가 아니면 무리 짓지 않기 때문이다. 월전은 간혹 그림에서 까마귀를 길조로 표현했었다.[42] 그러나 시에 등장하는 까마귀는 대부분 사악한 무리에 불과하다. 반면 학은 순수한 선자善者의 표상이다. 월전은 지음知音이 없는 현실이 퍽 슬펐던가 보다.[43] 백로 역시 학을 울게 했던 까마귀와 대립한다.

勸君勿與怒鴉隣	그대여 성낸 까마귀를 조심하시게

恐被猜害潔潔身	그 희고 흰 몸 더럽힐까 두렵다네
曾見賢母戒子詩	어진 어머니의 계자시를 보았나니
混沌今日意殊新⁴⁴	혼탁한 오늘 그 뜻이 참 새롭도다

「백로白鷺」는 포은圃隱 정몽주鄭夢周의 어머니가 아들의 장래를 염려하며 지은 시조에서 빌려 왔다. "까마귀 싸우는 골에 백로야 가지 마라. 성난 까마귀 흰 빛을 새올세라. 청강淸江에 잘 씻은 몸을 더럽힐까 하노라." 까마귀와 같은 무리(간신이나 소인배)를 멀리하라는 경고다. '새올세라'는 '시기하고 미워한다'는 뜻이다. 백로는 순결하고 강직하다. 성난 까마귀는 백로의 순결과 강직함을 시기하고 미워하게 마련이다. 세상엔 맑은 강에서 몸을 깨끗이 닦고 결백한 지조를 가지고 살아가는 백로와 같은 존재가 드물다. 이왕지사 제 몸을 더럽혔으니 함께 진흙탕에서 뒹굴자는 까마귀 같은 무리에 포위되어 살아가기에 백로로서 살아가는 삶은 여전히 괴롭고 고독할 수밖에 없다.

사슴을 끔찍이 사랑했던 월전이 그리는 사슴은 지금 '쫓기고' 있다. 〈쫓기는 사슴〉(도판 15)이다.

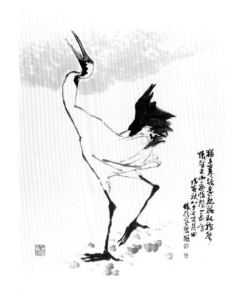
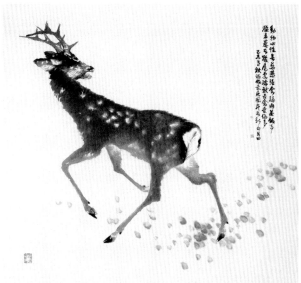

14. 〈명학〉 1998. 종이에 수묵담채. 81.5×62.5cm.　　15. 〈쫓기는 사슴〉 1979. 종이에 수묵진채. 126×137.5cm.

動物心性無慈悲	동물들 심성에는 자비가 없는 법
强食弱肉茶飯事	강자가 약자 잡아먹기는 보통이라
猛者暴者跋扈處	사나운 놈 포악한 놈 설치는 곳에
瑞獸吉禽受侮多[45]	착한 짐승 순한 새는 늘 쫓긴다오

월전은 말한다.

이 선량한 밀림의 서수瑞獸 사슴도 난폭한 강적 앞에서는 허약하기 이를
데 없다. 쫓기는 사슴! 이것은 읽기 힘든 한시漢詩이지만, 나의 작품 〈쫓
기는 사슴〉의 화제畵題다. 쫓고 쫓기는 비정한 힘의 각축이 어찌 동물계
에 국한된 일이겠는가. 이른바 그레셤 법칙Gresham's law이 용납되는 인간
사회도 예외는 아니리라.[46]

월전은 상서롭고 길한 동물을 그리면서 그 반대편에 서 있는 사납고 포학한 맹수, 포식자를 떠올린다. 약육강식의 현장에서는 자비를 구할 수 없다. 그는 난폭한 정글 속에서 학과 백로와 사슴처럼 살아남았다. 고담을 추구함으로써 청초하게 설 수 있었던 것이다. 〈필묵생애〉(p.129의 도판 17)에서 다음과 같이 말한다.

筆墨生涯七十年	붓과 함께 한 생애 칠십 년에
荏苒流光九十春	덧없이 세월만 흘러 구십이 되었네
毀譽榮辱何須問	헐뜯고 칭찬하고 영화롭고 욕됨이 어찌 한순간이리오
悠然自足一閒身	유연히 자족하며 일신의 한가함을 바랄 뿐이거늘

과연 그는 세속적 가치를 등지고 '한가한 몸閒身'이 될 수 있었던가.

시를 쓰듯 그림을 그리고, 그림을 그리듯 시를 쓰며 평생을 '한가한 몸'으로 살고자 했던 월전에게도 걱정이 있었다. 선정을 통해 해탈과 적멸寂滅에 이르고자 하는 욕망이 그것이다. 그는 거북에게 묻는다(〈문구問龜〉).

四靈之中居三位	사령四靈[47] 중에 셋째이면서
壽能長生名曰龜	오래 살 수 있다고 거북이라 했지
行陸潛水皆自在	뭍과 물 어디에도 언제나 자유롭고
神氣默然如大愚	모습은 큰 바보처럼 말이 없구나
啣符披圖向何去	부적 물고 그림 지고 어디로 가나
悠悠遍蹋赴瀛洲	유유히 먼 영주산을 찾아간다네
龜乎龜乎爾有知	거북아 거북아 너는 다 알고 있지

願將消我娑婆憂 내 사바세상 걱정을 없애 주렴

월전은 사바세계의 걱정을 소멸시켜 달라고 영험한 거북에게 빌고 있다.
사바세계란, 불교에서 말하는 고통을 참고 견디어야 하는 '여기'이다. 여기
가 아름다운 연꽃으로 장식된 정토淨土가 되지 않는 한 사바세계의 근심 걱
정은 사라질 리 없다. 삼국시대 사람들은 저마다 불국정토의 원을 세워 이
루어 내고자 하지 않았던가.
　월전은 다시 〈적광寂光〉(도판 16)에서 이렇게 말한다.

北邙原頭朔風冷 북망산 언덕에 찬바람 불어대고
荊棘縱橫殘月明 우거진 가시덤불에 조각달 떴네
塚上走燐閃閃光 무덤 위엔 도깨비불이 달려가고
遠樹鵂鶹凄凄鳴 먼 숲 부엉이가 처량하게 운다
寂寞孤魂黙無語 외로운 넋은 아무 말이 없으니
娑婆宿緣夢一場 세상 인연일랑 일장춘몽인 것
可笑人生竟幻化 우습다 인생은 결국 헛것인데
蝸角勢利尙何爭 권세와 이익을 다툰들 무엇할까

　'적광'이란 번뇌를 끊고 고요히 빛나는 마음이란다. 불교에서 사바세계
의 번뇌를 끊고 적정寂靜한 열반의 경계로 들어갔을 때 찾아오는 참된 지혜
의 빛이 적광이다. 〈문구問龜〉에서 떨쳐내지 못했던 사바세계의 번뇌가 〈적
광〉에 이르러 해탈을 이룬다. 그는 인생이란 결국 '환화幻化'일 뿐이라고 했
다. '환화'란 불교에서 실체가 없는 것이 환술幻術로 인해 현재 있는 것처럼
되는 것을 말한다. '환'은 환술사가 만들어낸 것이고, '화'는 불보살이 신통

16. 〈적광〉 2001. 종이에 수묵. 34×68.5cm.

력으로 변화시킨 것이란다. '모든 중생은 갖가지로 환화된 것一切衆生 種種幻
化'이니, 사람으로 존재한다고 기뻐할 것도 슬퍼할 것도 없다. 마치 마술사
가 꽃을 비둘기로 바꾸었다 다시 색종이로 변하게 하는 것과 같은 환술의
소치이니, 그저 허망할 뿐이다. 실체가 없이 인연 따라 잠시 인간 세상에
왔다가 다시 인연 따라 조화 속으로 돌아가니 한바탕 꿈과 같지 않은가. 인
생은 뿌리 없이 허공에 핀 꽃과 같다. 허깨비는 실체가 없는데, 욕망과 집
착으로 실체를 보지 못하니 애처롭지 않은가. 이렇게 월전은 세상을 관조
하고, 그림을 그렸다.

　존재하는 것은 모두 변하게 마련이기에 집착을 버려야 한다는 월전의 깨
달음은, 그의 예술세계에서 고담과 청초를 더욱 강화시키는 기제로 작용하
고 있는 것이다.

풍자와 해학

월전 한시의 미덕 가운데 하나는 '균형 잡힌 현실인식'이다. 그는 세상의 근심을 나의 근심으로 느낄 줄 아는 '우환憂患 의식'의 소유자였다. 우환 의식은 인생과 국가, 세계를 따스한 가슴으로 바라보는 눈길이다. 생활 주변에 산재하는 결함이나 악덕을 저만치의 거리에서 직관으로 파악하고 부드럽게 이야기할 줄 알았던 월전은 화실에 틀어박혀 그림만 그리는 환쟁이가 아니라 시대의 흐름을 직시하는 양심적인 지식인이었다.

또한 그는 예술의 사물화死物化를 경계한 화인畵人이었다.

예술이란 솔직한 시대와 생활의 반영으로서 항상 새로운 앞을 지향하여 전진하는 것이고, 불변하는 이성과 함께 맑은 것과 청신한 것의 부단한 대사작용代謝作用을 지속하는 것이니, 가령 여기에 영원한 정체가 허용될 수 있다고 하면 그것은 감성도 지성도 마비된 한 개의 사물死物에 지나지 않는 것이다.[48]

예술이란 무엇인가. 그의 대답은 명쾌하다. 예술은 살아 있어야 한다는 것이다. 어떻게 하면 살아 있는 예술이라 할 것인가. 월전은 '솔직한 시대와 생활의 반영'으로서 정체된 의식을 거부하고 부단한 자기혁신을 통해 미래를 지향해 나갈 것을 요구한다. 다만 그 '반영'의 방식이 '대상의 여실한 표현'에 그쳐서는 안 된다. 이로부터 월전이 취한 생활의 반영 방식 가운데 하나가 바로 풍자와 해학이다. 그는 일상에서 풍자와 해학을 즐겼다.

다만 월전은 가급적 정치적 풍자를 삼갔다. 『화단풍상 칠십 년』에서도 엿볼 수 있듯이, 월전은 일정 기간 정치와 손을 잡고 예술을 농락한 시대를

살아야 했다. 그러나 그는 예술을 정치로 오염시킬 수 없었다. 월전은 예술과 정치의 불륜이 저질러질 때마다 늘 거리를 유지하며 고독한 예술가로 남고자 했다. 그래서인지는 모르나 월전의 풍자는 신랄함보다는 온유함이 돋보인다. 때문에 풍자를 동반한 해학도 재치나 익살보다는 품위와 지혜가 흘러넘친다.

요컨대, 월전 한시의 상당수가 파란의 역사를 온몸으로 체험하며 깨달은 생활의 진리를 풍자와 해학으로 형상화한 것이라 말할 수 있다. 이제 그의 풍자와 해학이 넘치는 작품을 살펴보기로 하자.

풍자시의 첫번째 주제는 건강한 전통의 상실에 따른 외래사조의 범람에 대한 경고이다. 한때 농가에서 식용으로 〈황소개구리〉(도판 17)를 수입하여 방사한 적이 있다. 미국산 쇠고기도 수입 못해 안달하는 판에 개구리쯤이야 했는데, 결과는 예상을 빗나갔다. 토종의 멸실, 생태계 교란과 파괴가 일어났다. 월전은 이를 우려했다.

洌水本清靜	한강 물은 원래 맑고 고요해
魚鱉天惠域	물고기며 자라들 천국이었지
石上靑蛙鳴	청개구리 바위에서 울어대고
波間鯽鯉躍	붕어 잉어 물결 차고 뛰었지
春暖稚鰷育	따스한 봄 송사리 자라나고
秋晴文鱖肥	맑은 가을 쏘가리 살찐다오
一朝外寇侵	하루아침에 도적이 침입하여
沼澤大亂起	못과 늪에 큰 난리 일어났네
闖入者其誰	함부로 들어온 놈 그 누구냐
輸來洋蛙是	서양에서 수입한 황소개구리

體大性且暴	몸은 크고 성질마저 포악해
隨處發狂威	도처에서 발광하며 위협하네
鰻潛岩下伏	뱀장어 바위 아래 납작 붙고
蟆走叢中隱	두꺼비 달아나 풀숲에 숨네
毒虺抗不得	독사도 저항하다 힘에 부쳐
竟被巨口呑	마침내 큰 입에 먹히고 마네
江河三千里	삼천 리 곳곳 강물이 흐르니
無處不呻吟	신음하지 않는 곳이 없구나
可恐外禍酷	밖에서 온 화가 혹독하지만
實由人作災	실상 사람이 만든 재앙이라
主客旣顚倒	주객의 자리가 바뀌었으니
豈啻蟲魚禍	물고기 벌레만 화를 입을까
堪悲弱者恨	약자의 통한을 슬퍼하지만
吁嗟無良策	아아 좋은 방책이 없도다

월전은 황소개구리 사태를 외래外來와 고유固有(재래在來), 객客과 주主가 전도되었다는 관점에서 응시했다. 외제가 좋던 시절에는 황소개구리도 좋아할 수밖에 없었을 것이다. 그런데 외제가 다 좋은 것은 아니라는 자각이 생겼다. 우리의 것이 점차 없어져 가는 데 대한 위기를 느끼고 나서의 일이다. 이러다가 우리의 것은 다 없어지겠다는 자각이 잃어버린 주체를 다시 회복하는 계기가 되었다. 월전은 일제를 시작으로 미군정, 친미나 친일 외세에 의존한 독재정권까지 이어지는, 나그네가 주인 노릇을 하는 시절들을 몸소 경험했다. 1989년 이후 동구권 현실사회주의가 몰락하고 나자 세계는 미국이 주도하는 자본주의 시장경제라는 단일체제로 재편되었다. 어떤

17. 〈황소개구리〉 1998. 종이에 수묵담채. 46×67cm.

측면에서 보면, 황소개구리는 거대한 미국식 자본의 무자비한 횡포를 상징할 수도 있다. 작품이 1998년에 제작되었으니, 우리나라가 외환위기를 맞아 국제통화기금의 관리하에 들어간 시점이다.

월전이 말한 '외래'가 무엇을 말하는지 그 범위가 자못 크다 하겠다. 외래자본에 따라 들어오는 외래문명(문화)을 어찌할 것인가. 강자독식이라는 자본주의 속성 앞에서 듣게 된 약자들의 슬픈 탄식은 외래문화가 전통문화를 파괴하는 현실을 심각하게 바라보게 해 주었다. 그리하여 외래문명이 장차 우리에게 끼칠 재앙에 대해 경고한 것이다. 이것이 〈황소개구리〉를 문명비판적 시각에서 확대 해석해도 좋은 이유이다. 그는 이렇게 말했다.

외래사조의 범람으로 물질 위주의 이해타산을 앞세워, 고유의 미풍양속은 사라지고 사회정의와 윤리도덕은 땅에 떨어졌으며, 그리하여 어린이

가 어른을, 제자가 스승을, 아내가 남편을, 자식이 부모를 멸시하게 됐고, 폭력과 사기와 흉악범죄가 판을 치는 것은 이 또한 놀라운 퇴화退化가 아닐 수 없다. 외형적 발전과 내면적 퇴화가 엇갈리는 가운데 흘러간 십 년! 어처구니없이 돌아가는 현실을 바라보며 울지도 웃지도 못하는 심정![49]

월전은 이러한 심정을 〈단군일백오십대손檀君一百五十代孫〉(p.144의 도판 28)에서 이렇게 토로하였다.

偶然相逢一妙齡	우연히 어떤 젊은 여성을 만났다
一見疑似異邦人	언뜻 보기에 외국인인가 생각했다
蓬頭朱脣色眼鏡	쑥대머리 붉은 루주에 색안경 쓰고
露出半腹臍欲現	배를 반쯤 드러내 배꼽이 보일락 말락
問其所業黙不答	직업을 물어보니 아무런 대답도 없고
芳名愛稱미스韓	그냥 이름을 미스 한으로 불러 달란다
連吸卷煙兩三個	연거푸 담배를 두세 개 피워대고
嗜飲珈琲日數盞	커피도 하루에 여러 잔 마신다네
漸覺奇緣問世系	인연이라 생각해 집안 내력을 물으니
笑曰檀君百代孫	단군 백대손이라고 웃으며 말하네
於是認知同根人	알고 보니 한 뿌리의 종족이건만
惻然感得異質深	너무 깊은 이질감에 불쌍해 보였다네
起座惜別握纖手	자리에서 일어나 석별의 악수를 하니
赤甲銳如鷹瓜尖	붉은 손톱 뾰족한 매 발톱과 같았네
爲備不忘寫圖看	잊지 않으려 그림을 그려 놓고 보니

忽驚世態滄桑變　　너무 뒤바뀐 세태에 문득 놀랐어라

원숭이를 유인원이라 하여 친근히 여겼던 그가, 어느 순간 같은 단군 자손에게서 이질감을 발견하고는 놀라고 만다. 그가 만난 사람은 명색만 단군의 자손일 뿐 이방인에 다름 아니었다. 월전은 이러한 인정세태의 변화를 상전벽해桑田碧海와 같다고 했다. 뽕나무밭이 푸른 바다가 되었다면, 필시 그럴 만한 이유가 있을 것이었다. 역시 '외래풍조'에 문제가 있었다.

우리나라 사람들은 대다수가 남의 것에 너무 민감하고, 외래풍조라면 무조건 받아들이려는 경향이 있는 것 같다. 이른바 선진국들의 불건전한 유행까지도 비판 없이 밀려들어, 바야흐로 풍화혼돈風化混沌 시대를 이룬 느낌이 없지 않다.⋯ 얼마 전에는 멋쟁이 숙녀들이 머리카락을 노랗게 염색하고 눈 쌍꺼풀을 인공으로 만드는 것이 한창 유행하더니, 최근에 와서는 일부 청년들이 코를 높이는 수술이 한창이라고 한다. 이 또한 이유는 있을 게다. 그러나 악수병, 장발병, 외래어 흉내병은 고사하고 생래生來의 자기의 육신을 개조하려는 허영은 망발의 극치요 문명 공해의 절정이라고 아니할 수 없다. 우리의 주체의식은 아주 사라져 버리려는가.[50]

외래풍조를 무비판적으로 수용함으로써 발생하는 문명 공해의 폐단을 지적하면서 주체의식의 상실을 우려하는 월전의 목소리가 안타깝게 들려온다.
　그러면서도 희망의 끈을 놓지 않고 주체의 분발을 다짐한다.

전통문화와 외래사조가 뒤범벅된 혼탁한 현실 속에서 나는 내 나름의 주

관을 흩트리지 않고 살아왔다고 자부한다. 면벽고행面壁苦行의 자세로 일관하는 동안 나는 동양예술의 극점이 선禪, 즉 해탈의 세계라는 사실을 확신하며 모름지기 회화예술을 술術이 아닌 도道의 차원으로 승화시키는 것만이 앞으로 우리 동양화의 나아갈 길이라고 생각한다.[51]

외래사조의 유입으로 혼탁해진 전통문화의 어려운 현실을 정면에서 타개해 나가고자 하는 '구도자'로서의 의지가 강렬하다.

두번째 주제는 왜곡된 인간형과 퇴화한 인간윤리에 대한 비판이다. 「불나방拍灯蛾」이란 작품을 보자.

誘蛾灯前群蛾舞	나방을 유혹하는 등 앞에서 나방이 춤추며
紛紛飛投火炎中	어지럽게 날다가 화염 속으로 뛰어든다
錯認光明賭身命	광명인 줄 잘못 알고 목숨을 거는 것이
正似浮生空滄茫[52]	바로 아득히 헤매는 덧없는 인생과 같네

불나방에 빗대어 삶의 중심을 잃고 욕망의 불꽃에 몸을 던지는 어리석은 인간의 모습을 풍자했다. 끝없는 불빛의 유혹으로부터 불나방은 자유로울 수 없는 존재이다. 그는 불빛이 보이는 쪽을 향해 달려가 제 몸을 부딪치고 화염으로 살라 버린 뒤에야 비로소 자유를 얻게 된다. 삶과 죽음의 한복판에 욕망이란 불빛이 빛나고 있다. 월전은 나방을 유혹하는 환한 불빛을 바라보며 도처에서 인간성을 상실해가는 인간 불나방을 떠올리고 있는 것이다.

「해바라기向日葵」에서는 헛된 욕망의 찰나성을 읽는다.

朝暮轉向西而東	아침저녁 방향을 바꾸어 서에서 동으로

18. 〈노호〉 2001. 종이에 수묵담채. 46×58cm.

一念追逐大陽光	한결같은 마음으로 태양 따라 쫓아가네
可憐媚笑復幾時	가엾다 아양 떠는 웃음 다시 얼마일까
須識花無十日紅[53]	화무십일홍이란 옛말을 꼭 기억하시라

　태양을 일념으로 바라보고 사는 꽃이 바로 해바라기다. 유한한 인생은 무엇을 바라보고 살아야 참다운 인생이 될 것인가. 월전은 세상에 영원한 것은 없다고 한다. 붉게 피어난들 열흘을 넘기는 꽃은 없다. 모든 것은 한때이다. 부귀와 권세란 그런 것이다. 오히려 빌붙지 말고 주어진 때를 놓치지 말라고 한다. '그때'에 정직한 것이 참 인생살이이다. 이러한 인생관은 〈노호老狐〉(도판 18)에서도 드러난다.

| 老狐出窟爲求食 | 늙은 여우 먹이 구하러 굴에서 나와 |
| 忽見腐鼠一充腸 | 문득 썩은 쥐를 보고 배를 채우고서 |

| 假威行步皆畏伏 | 범의 위엄 빌리자 모두 두려워 복종하니 |
| 妄想自是山中王[54] | 스스로 산중의 왕이란 망상에 빠졌다네 |

'호가호위狐假虎威'란 말이 있다. 여우가 범의 위력威力을 빌려 다른 짐승을 위협한다는 뜻이다. 이를 타인의 권세를 빌려 위세를 부리는 비루한 인간형에 비유하기도 한다. 해바라기 유형이나 호가호위 유형의 인간들은 모두 독립적이지 못하고 의존적이다. 월전은 백로나 학과 같이 독립불군獨立不群하는 인간형을 추구했다.

학은 "배가 고파도 썩은 쥐는 쪼지 않고, 목이 말라도 훔친 샘은 마시지 않는다飢不啄腐鼠 渴不飮盜泉"[55]고 한다. 그러나 육신을 지닌 존재는 모두 욕망 덩어리이다. 욕망을 절제하여 공심公心의 세계로 돌아가면 군자가 되고, 그렇지 못하면 소인이 된다. 부처와 중생이 나뉘는 까닭도 바로 여기에 있다.

욕망의 절제가 예나 지금이나 불변의 화두이다. 월전은 〈낚시 바늘을 문 물고기呑鉤〉(도판 19)에서 욕망의 그늘을 본다.

錯認香餌呑利鉤	먹이인 줄 알고서 날카로운 바늘 물었다가
可惜龍種誤身命	애석하게도 용종이 그만 목숨을 잃었다네
生物本性迷貪慾	생물의 본성은 탐욕에 빠져들기 쉽거니와
知機安分得全生	때를 알아 분수를 지키면 생명을 보전하리

본시 '용종龍種'이란 뛰어나게 좋은 말馬로 재능이 걸출한 사람을 일컫는 표현이다. 아무리 걸출한 인간도 탐욕 앞에선 맥을 추지 못한다. 마치 물고기가 뒤탈을 생각하지 못하고 덥석 낚시 바늘을 물어 대는 것과 같다. 월전은 재앙을 부르는 욕망의 과도한 추구를 풍자했다.

19. 〈낚시 바늘을 문 물고기〉 1997. 종이에 수묵. 64×46cm.

고결한 학과 같이 살자면 어떻게 해야 할까. 그의 대답은 간단하다. 때와 분수를 잘 알아 처신하면 된다. 도가의 안분지족安分知足 철학에 가까이 다가서 있다.

인간의 수명은 한도가 있는 것이고 체질의 강약도 선천적으로 타고 나는 것인 만큼, 절제있는 생활로써 무리와 훼손을 피하고 정신적으로나 육체적으로 분수에 편안하다면 천부天賦의 기질을 보전하는 것은 그다지 문제가 아닐 줄 안다. 끝으로 인간은 항상 명리名利나 물욕 때문에 육체, 영

혼 모두의 건강을 해친다. 만일 사람이 빈부영욕貧富榮辱의 집착을 버리고 천년노목千年老木과 같이 고고하고 학과 같이 초연 청아할 수 있다면, 이것이야말로 이상적인 최고 건강의 표본이며 현세의 불로장생不老長生의 심벌이라 할 수 있으련만, 이것이 저마다 되는 일은 아니다.[56]

월전은 인간을 닮은 원숭이를 통하여 여러 차례 왜곡된 인간 형상을 되돌아보기도 한다.

1984년 가을, 〈유인원도類人猿圖〉를 제작하면서 이렇게 시를 짓는다.

檻中之猿檻外人	우리 속 원숭이와 우리 밖 사람이
隔柵相看眼燐燐	철책 사이로 서로 멀뚱히 바라본다
肢體眸子殊相似	팔과 다리 눈동자가 몹시 비슷하고
蓬頭亂髮亦類然	쑥대머리 어지러운 털 또한 그렇다
年來人間漸狡獪	요즘 들어 인간도 점점 교활해져
它與猿猴比爲隣	원숭이와 이웃이 되어 가고 있다네
竟是人獸無等差	결국 인간이 동물과 차이가 없으니
堪愧靈長妄自尊	영장이라 높이는 말 정말 부끄럽다

교활한 원숭이의 몸짓을 보고 경이롭게 생각했던 시절이 있었다. 그런데 어느덧 인간이 교활한 원숭이가 되어 가고 있는 것이 아닌가. 인간이 원숭이의 자리로 내려오면 만물의 영장이 아니라 '동물의 하나'가 될 뿐이다. 그 순간 월전의 얼굴이 부끄러움으로 붉어졌다.

사 년이 지난 어느 날, 월전은 다시 원숭이를 그린다. 〈춤추는 유인원類人猿〉(도판 20)이다.

吾子之類人猿
錫以兎毫畫猿猴形 絶奴熊指類人卵 恍惚相遇狀淚我 塗事兄侄旅人看 卯侔专 踞燈相亂狀 今日觀我猿猴 指右英 溪畫鳥其自 涌涌猴人 石以年 萬戊君五基 墅溪文虛丙卯 东約勻

20.〈춤추는 유인원〉 1988, 종이에 수묵담채, 175×138cm.

偶以禿毫寫猿猴	우연히 몽당붓으로 원숭이를 그려 보니
形貌行態稍類人	모습과 행동이 매우 사람과 닮았구나
却憶陀翁進化說	문득 진화론을 말한 다윈을 생각하니
疑是重見原始人	원시인을 이제 다시 만난 듯하도다
看他怪奇狡獪相	그의 괴상하고 교활한 모습을 보고는
還似今日無賴人	마치 오늘날 무뢰한을 보는 듯하구나
請君莫笑漫畵圖	그대여 허튼 그림이라 비웃지 마시라
只自誦諷類猿人	그저 원숭이 닮은 사람을 풍자했다오

원숭이를 보고 다윈이 말한 원시인을 떠올린다. 그런데 현대인 속에 원시인이 있었다. 교활한 원숭이를 꼭 빼닮은 무뢰한이 그들이다. 퇴화한 현대인이 서울 한복판을 활주하는 만화 같은 세상을 풍자했다.

그리고 다시 육 년이 흐른 1994년 여름, 「침팬지의 환호題陳判志君歡呼圖」[57]란 시를 썼다.

…

彝倫綱常無處搜	떳떳한 인간의 윤리를 찾을 곳이 없는데
世將晦暝人將獸	세상이 타락하여 사람도 짐승이 되어 간다
漫寫繪圖仔細看	마구 그린 그림을 자세히 살펴보며
不覺自嘲且苦笑	나도 몰래 자조하며 쓴웃음 짓노라

유교의 기본강령인 삼강오륜三綱五倫이 땅에 떨어졌다고 한다. 그런 이야기가 생겨난 지 너무 오래되었다. 이른바 근대화가 빠르게 진행되면 될수록 역비례로 인간윤리의 타락은 가속되었다. 작품의 화제를 월전은 이렇게

풀이했다.

내가 일찍이 유인원類人猿에 관심이 많은데, 그것은 지능과 행동이 사람을 많이 닮았기 때문이다. 요즘 세상이 점점 더 혼란해지고 인성이 타락되어 사람이 동물처럼 되어 가는 판이라, 사람 닮은 짐승 침팬지가 이런 사실을 알게 되면 회심의 웃음을 웃으며, 인간이 뽐내더니 이제 별수 없이 동물과 같은 처지가 되었다고 쾌재를 부를 것이다. 마침 날씨는 덥고 비도 안 오는 답답한 날에 울화증을 못 이겨 이 그림을 화풀이 삼아 그린다. 아무리 상상도想像圖이긴 하지만, 마음속에는 스스로 비웃고 스스로 경계하는 마음 간절하다.[58]

침팬지가 사람처럼 되어 가는 것을 진화라고 한다면, 거꾸로 사람이 침팬지보다 못해지는 것을 퇴화라고 해야 할지 모르겠다. 월전은 침팬지보다 진화했다고 자부하는 인간들의 윤리적 퇴화를 풍자했다. 인간의 윤리적 수준이 침팬지와 다를 것이 없다면, 굳이 인간임을 자부할 필요가 있을까. 무더위 속에서 치미는 울화증을 눌러 가며, 월전은 인간의 야수성 앞에 온몸을 부르르 떨어야 했다.

언젠가 꿈에서도 원숭이를 만난다. 「꿈에 본 원숭이夢狂猴」[59]는 미쳐 있었다.

昨夜夢見一猿猴	어젯밤 꿈에서 원숭이를 보았다
相貌類人丈六尺	모양은 사람 닮고 키는 육 척이라
赤面長臂眼放光	얼굴은 붉고 팔은 길고 눈은 빛나
左衝右回揮魔力	좌충우돌하면서 마력을 휘두른다

奇聲怒號恣叱咤	괴성으로 성을 내며 마구 꾸짖자
人皆畏怖不敢敵	사람들 겁에 질려 꼼짝도 못하네
猿忽勵聲向人語	원숭이 별안간 큰소리로 말하기를
我是原初人之族	나는 원래 인간 족속이었다
陀園曾說進化論	다윈이 진화론을 말한 적이 있지
如何今反學野�犴	이제 왜 도로 들짐승이 되려는가
看來爾等退化狀	너희들 퇴화하는 모양을 보노라니
人面獸心眞可惻	사람 얼굴 짐승 마음 참 측은하구나
言畢猿輒潛跡去	말 끝내고 원숭이가 훌쩍 사라지니
衆疑彼必鬼幻畜	모두들 귀신이나 도깨비라 여기네
醒來怪夢汗沾背	악몽에서 깨어나니 등에 땀이 가득
堪愧靈長妄自得	함부로 영장이라 뽐낸 게 부끄럽다

원숭이의 경고다. 원숭이가 인간에게 경고를 하다니, 미친 원숭이가 틀림없다. 누가 미쳤는가. 인간인가, 원숭이인가. 월전의 역설적 표현이 '미친 원숭이'이다. 미친 원숭이는 진화하는 원숭이다. 그 원숭이가 인간의 퇴화를 보고 있다. 우리는 지금 어디에 있는가. 그 진화와 퇴화 사이에 놓여 있다. 진화의 아이러니를 문답식 구성을 통해 리얼하게 다룬 것이 주목된다.

세번째 주제는 질박한 자연주의의 회복을 지향하는 현대문명 비판이다. 문명 비판의 저변에는 환경오염을 경계하는 생태사상이 깔려 있다. 일찍이 월전은 이렇게 말했다.

희극왕 채플린C. S. Chaplin이 만든 영화 〈모던 타임스*Modern Times*〉가 서울

에서 상영된 것은 어림짐작으로 약 사십 년 전의 일이다. 그 영화가 처음으로 개봉되었을 때 나는 그 스토리와 유머러스한 연기와 강한 풍자성에 깊은 감명을 받았던 것을 기억한다. … 지금 생각해 보면, 그 영화를 기획, 감독, 연출, 그리고 주연까지 한 배우 채플린의 먼 앞날을 내다본 혜지慧智와 형안炯眼은 가히 놀랄 만한 것이다.[60]

말하자면 채플린이 기계문명의 비극을 앞질러 예견했듯이, 무릇 예술가의 눈은 현재와 미래를 함께 통찰할 수 있어야 한다는 논리이다. 월전은 이 통찰의 논리를 예술행위로 실천했다.

그림 한가운데 날개를 늘어뜨리고 서서히 죽어 가는 백로가 보인다. 바로 〈오염지대汚染地帶〉(도판 21)의 화제이다.

人願近代化	사람들은 근대화를 원했다
那料公害苛	공해가 가혹할 줄 알았을까
焰風汚大氣	불 바람은 대기를 더럽히고
毒流染江河	독한 물이 강물을 오염시켜
草木欲摧枯	산천초목은 말라 들어가고
人畜瀕斃死	사람과 가축이 죽어 갔으니
吁嗟悔何及	탄식하며 뉘우친들 어쩌랴
須知自招禍[61]	스스로 화를 불러 들였거늘

인간의 잘못으로 애꿎은 백로가 목숨을 잃어 가는 현실을 다음과 같이 토로한다.

백로는 몸 전체가 순백이고 형태와 성격이 학과 비슷하여 이 새 역시 결백의 상징으로 평가된다. 백로를 소재로 한 내 작품 가운데 〈오염지대汚染地帶〉라는 것이 있다. 이 그림의 내용은 농약에 오염된 고기를 잘못 먹고 죽어 가는 백로의 모습을 그린 것인데, 현대문명의 비극을 백로의 죽음을 통하여 설명해 보려 했다.[62]

월전은 유년시절의 질박한 자연주의로 돌아가고 싶었다.

고요한 밤에 이 생각 저 생각할 때 아련히 들리는 개구리와 맹꽁이 울음소리는 문득 포근한 정회情懷를 불러일으킬 수가 있는 것이다. 그래서 밤새도록 어린 소년시절의 즐거운 향수에 사로잡혀서 잠을 이루지 못했다. 어린 시절을 경기도의 시골에서 자라난 나는, 소년시절 자연에 묻혀 지내던 건강한 추억을 잊을 수가 없다.[63]

건강한 추억은 건강한 자연의 소리로부터 만들어지고 있음을 엿볼 수 있다.

또한 "동양화를 그린 지가 사십여 년 되었지만, 한국은 어디까지나 동양화적東洋畫的으로 산수山水가 되어 있다는 느낌이 있는 것은 지나친 얘기가 아니겠다"[64]라고 했듯이, 건강한 추억들은 동양화적인 산수미로 승화된다. 그리고 "최근 주위에 여러 가지 변화를 겪으면서 일상생활에서나 그림에서나 따뜻한 인간미를 추구해 볼 수 없을까 하고 생각해 본다"[65]라고 했듯이, 다시 따뜻한 인간의 추구로 이어지는 것이다.

따뜻한 인간의 추구는 자연에 대한 신뢰를 기초하여 형성된 것이다.

21. 〈오염지대〉 1979. 종이에 수묵담채. 68×60.5cm.

우리는 자연에서 배웠다. 여름 다음에 가을, 가을 다음에 겨울, 그 다음에 다시 봄이 온다는 어김없는 약속을 우리는 체험적으로 알고 있다. 지금 인류 운명의 사계절은 여름의 번성기를 지나고 가을철로 접어들어 머지않아 겨울을 맞이하게 되는 것은 아닌지 모르겠다.[66]

그리고, 봄을 대망待望하며 다음과 같이 말한다.

나는 봄이 오기를 기다리고 있다. 앞으로 머지않은 시일에 봄은 틀림없이 오리라는 것을 믿는다. 제아무리 혹독한 추위가 온 누리를 얼리어 버릴 듯이 차가워도 다가오는 봄을 막지는 못하리라. 핵폭발 실험이나 인공위성 발사를 천만 번 되풀이한다 해도 우주의 신비와 무한대에 비하면

인공人I은 한낱 어린이 소꿉장난에 지나지 않으리라.[67]

　그러면서 한편으로는 "인간과 우주와의 관계는 신의 계시를 보는 실제의 영험이 없다 할지라도 신의 조화의 두려움을 알고 경박 수심하는 삶의 자세를 돌아보는 지혜가 아쉽다"[68]며 자연과 우주를 향해 인간이 취해야 할 경건한 마음 자세를 강조했다.

쟁이와 선비

월전은 제화시題畵詩와 제화문題畵文을 자작하지 않고 역대 화인과 시인의 작품을 가져다 쓴 경우가 적지 않다. 우리나라 선현 가운데서는 고운孤雲 최치원崔致遠(857-?)의 「해운대海雲臺」"발 아래 보이는 삼산은 구름이 첩첩 만 리요, 눈앞에 펼쳐진 바다는 달빛 천 년이라脚下三山雲萬里 眼前滄海月千秋" 와 우암尤庵 송시열宋時烈(1607-1689)의 「금강산시金剛山詩」"산과 구름 모두 희어, 구름과 산 분별할 수 없으나, 구름이 물러나자 홀로 우뚝 솟아, 일만 이천 봉우리山與雲俱白 雲山不辨容 雲歸山獨立 一萬二千峯"[69]를 취했다. 중국 쪽에서는 당나라 백거이白居易의 여러 시구를 비롯하여, 장효표章孝標(791-873)의 「잉어鯉魚」에서 "강에서 용문으로 오르는데, 세월이 더디다고 탓하지 않는다自河中上龍門 不歎江湖歲月深"[70](도판 22)는 구절, 원나라의 저명한 화가이며 전각가인 왕면王冕(1287-1359)의 「제매화題梅花」시구,[71] 명나라 사백思白 동기창董其昌(1555-1636)의 화론『화선실수필畵禪室隨筆』, 청나라 부려缶廬 오창석吳昌碩의 〈배추〉[72]와 '화노畵奴'란 전각 등을 화제로 삼아 그림에 올린 바 있다.(도판 23)

　자작시의 경우, 한시의 율격(운율)[73]이 비교적 자유로운 고시古詩를 선호

22. 〈용문〉 1980. 종이에 수묵담채. 74.5×96cm.

했고, 근체시로 지을 때라도 모두 운율을 엄격하게 지킨 것은 많지 않다. 특히 풍자적 내용을 담은 시에서는 시상의 자유로운 전개에 방해를 주지 않는 범위에서 평측平仄과 압운押韻을 느슨하게 운용하였다. 시조에도 능했던 그는 고산孤山 윤선도尹善道(1587-1671)의 「오우가五友歌」를 화제로 올리기도 했다. 맛깔스럽고 정감 어린 한글시조인 「한벽원寒碧園 사계四季」[74]는 그야말로 절창으로 불릴 만하다.

월전의 한시는 언제나 시정詩情과 화의畵意가 교류한다. 마치 시와 그림이 서로 연인이 된 것처럼 짝을 이루는 양상이다. 이것이 일반인의 한시와 구별되는 점이다.

월전은 문인文人은 아니나 문인적 아취雅趣가 풍기는 화가였다. 그는 조선적 선비에서 출발하여 근대 시민사회가 요구하는 교양적 지식을 자득한 인물로서, 큰 폭의 의식적 전환과 자기 혁신을 이루었다. 아울러 파란의 연속이었던 근대 백 년의 시간적 부피를 온몸으로 받아 안아 예술적으로 승

23. 〈배추〉 1981. 종이에 수묵. 65×70cm.

화시켰다. 또한 도성에 숨은 은자隱者로서 불의한 현실과 타협하지 않으며 고결한 선비정신을 더욱 고양시켰다. 그렇다고 세속을 완전히 등진 은자는 아니었다. 그는 세속 깊은 곳까지 들어가 세속의 본질을 알아내고, 다시 세속에서 나와 오롯이 자기의 길을 간 예술가였다. 그의 한시가 세속을 직시하면서도 세속과 일정한 거리를 유지하고 있는 것도 이 때문이다.

소년시절에 엄격한 한학漢學 훈련을 받은 월전은 스스로 시와 발跋을 쓴다. … 지금의 우리나라에서 시서화詩書畵를 겸전兼全한 전통적 작가는 월전이 유일이고, 월전으로서 아마 마지막이 될 것이다.[75]

동양화의 근간인 산수화에서는 그 기본정신이 산수山水 자체의 혼과 산수 자체의 정신을 어떻게 표현하는가 또는 인간의 가슴에 형성한 산수를

어떻게 표현할 것인가 하는 것이 종래 산수화의 개념이다. 그러나 선생의 산수화에는 지금 우리와 우리의 산하山河가 지니고 있는 고민은 무엇이며, 우리의 산하가 처해 있는 위기는 무엇인가 하는 절실한 고뇌가 그 속에 담겨 있다. 산수를 통한 고뇌와 번민 외에도 대담하고 절실하며 절묘한 비유로 인간의 각성을 절규한 고양이, 황새, 원숭이 그림이 있다.[76]

고독한 인간상을 은유적으로 시사하는 학 그림뿐만 아니라 월전 회화의 모든 영역에는 깊은 명상에서 얻어지는 선禪의 정적靜寂이 확산되고 있음을 느낀다. 그러면서도 월전 선생은 유미주의唯美主義에만 머무르지 않고, 현대인들이 안고 있는 인간적 고뇌를 희화화戱畵化하기도 한다. 그것은 현실 비판적 어법일 때도 있고, 해학이나 풍자법을 사용할 때도 있다. 이와 같은 시사적 표현은 그의 말년기라 할 수 있는 고희古稀 이후의 작품에서 두드러진다.[77]

나는 이러한 선학先學들의 언급에 유의해 가면서, 월전 한시의 특징을 세 가지로 풀어 보았다. 앞서 논의한 함축과 여운, 고담과 청초, 풍자와 해학이 그것이다. 그러나 이 세 가지를 월전 한시만이 지니는 특징이라고 말하고 싶지는 않다. 어떤 화가나 시인이라도 그러한 특징을 드러내 보일 수 있다. 그럼에도 불구하고 나는 이렇게 세 가지로 월전 한시의 특징을 개괄하지 않을 수 없다. 함축과 여운이 느껴져야 고담과 청초가 깃들 수 있고, 풍자와 해학이 넘쳐날 수 있다. 함축과 여운이 시의 기본이라면, 고담과 청초는 시인의 기본이며, 풍자와 해학은 인간의 기본이다. 이렇게 시와 시인과 인간이 삼위일체로 거듭나는 자리에서 월전의 한시는 제 모습을 드러낼 수 있었던 것이다.

끝으로 한시를 읽던 감각으로 월전의 그림을 본 소회를 적어 결어를 대신하고자 한다. 한벽원에서 '1999년 12월 31일 영시零時 환상기상도幻想氣像圖'란 부제가 달린 〈태풍경보〉(p.220의 도판 36)란 제하의 그림을 본 적이 있다. 월전이 1999년 봄에 그린 그림이었다. 마치 먹 끈을 상모象毛에 매달아 마구 휘저어 돌린 궤적을 휘갈겨 놓은 듯한 인상을 받았다. 제목을 보고서야 '아! 태풍을 그린 것이로구나' 했다. 그 순간 머리에서 구상과 추상의 경계가 와르르 하고 무너져 내리는 소리가 들렸다. 부제처럼 '환상'의 자유와 공포가 문득 가슴을 뒤흔들어 댔다. 아울러 그가 수묵갈필水墨渴筆만을 구사한 추사의 〈부작란도不作蘭圖〉와 〈세한도歲寒圖〉를 두고서 말한, '적막소산寂寞蕭散한 맛과 담박고졸淡泊古拙한 필선이 마치 어린이의 자유화自由畵 같으나, 극도의 세련과 함축이 깃든 선禪의 세계'[78]를 그 자리에서 직감했다. 그리고 한벽원을 나서면서, 월전이 동양화는 '술術(예藝)이 아닌 도道'[79]를 지향해야 하며, 그래야 모멸적인 '쟁이匠'의 굴레에서 벗어나 아정雅正한 '선비士'가 될 수 있다고 한 말이 그림자처럼 뒤통수에 어른거리며 따라다니기 시작했다.

절제節制와 일취逸趣의
월전 서풍書風

자가풍自家風을 이루다

정현숙鄭鉉淑

서화書畵를 즐기다

이십세기를 풍미했던 월전 장우성은 국내외에서 전통적인 한국화가로 이미 잘 알려져 있다. 더하여, 그가 단순한 화백畵伯이 아닌 이 시대 마지막 시서화詩書畵 삼절三絶의 문인화가라는 점이 화단에서 차지하는 그의 위상을 더욱 높게 만든다. 그림을 '환'이라 하고, 화가를 '환쟁이'라 하던 시대가 있었듯이, 그의 시대에도 화가를 '화공畵工'이라 하여 정신이 아닌 손끝의 재주에만 의존한 부류도 있었던 모양이다. 월전은 스스로를 화공이라 불리는 것을 거부한 작가다. 그가 발표한 글들이 그것을 말해 주고, 스스로 각刻한 '我非畵工(아비화공)'(도판 1) 인장印章을 여러 작품에 즐겨 사용한 점이 이것을 증명하고 있다. 그는 글씨와 그림을 동시에 좋아했고, 글씨 중에서는 특히 금석金石에 새겨진 글씨를 좋아했다. '書畵癖(서화벽)'(도판 2), '金石癖(금석벽)'(도판 3) 인장과 습작인 〈금석락金石樂 서화연書畵緣〉(도판 34)이 이러한 그의 예술에 대한 철학관을 대변하고 있다.[1]

　유년기에 가학家學으로 한학을 익혔던 월전은 그림과 서예로 동시에 등단한 경력으로 보아, 역대 명가名家들이 그러했듯 그의 그림은 필법筆法을 바탕으로 하고 있다. 스스로 학서學書 과정부터 작품에 임하기까지 글씨를

 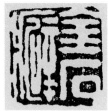

1. 월전인 '아비화공'.
3.3×3.3cm.

2. 월전인 '서화벽'.
3.3×3.3cm.

3. 월전인 '금석벽'.
3.3×3.3cm.

그림 못지않게 비중있게 여겼는데, 교우관계에서도 이러한 그의 예술관을 읽을 수 있다. 그럼에도 불구하고 그를 화가로만 인식한 결과, 글씨는 그림에 비해서 크게 조명되지 못했고, 그림 속에서 화제畵題를 쓰기 위한 방편의 하나로만 여긴 감도 없지 않다. 물론 그림의 독보적이고도 뛰어난 독창성 때문이기도 하지만, 그의 작품에서 그림이 대부분을 차지하고 있기 때문이기도 하다. 그러나 작품의 양이 그 질을 평가하는 잣대가 될 수는 없다. 한 작가의 창의적인 예술세계를 제대로 평가하려면, 반드시 그에 관한 연구와 비평이 수반되어야 한다. 같은 맥락에서, 월전의 삶과 예술에 관한 학위논문만도 열두 편이나 된다.[2] 그러나 그 또한 대부분 그림에 한정되어 있고, 글씨는 말단으로 치부된 듯한 인상이 강하다.

2012년은 한국화단의 거목 월전 장우성이 탄생한 지 백 년이 되는 해다. 이 시점에서 한국 근현대미술사에서 한 획을 그은 월전의 예술세계가 다방면에서 재조명될 필요가 있다. 따라서, 그간 그림 속에서 그림의 일부분으로만 취급된 월전의 글씨를 하나의 별개의 주제로 삼음으로써, 그림에 비해서 상대적으로 소홀히 취급되었던 글씨에 대해서 면밀하게 살펴 그의 예술이 온전히 조명되는 계기를 만들고자 한다.

학서學書 과정과 서화가들과의 교류

학서 과정과 예술정신

화제畫題를 거의 쓰지 않은 동시대 또는 후대의 화가들과 비교해 보면, 월전은 거의 매 작품마다 작품에 대한 소감이나 배경을 밝혀 주는 화제를 자작自作하고 자서自書했다. 이러한 자작 화제는 작가의 작품세계를 감상자에게 전달하기에는 더할 나위 없이 중요한 요소다. 그도 이에 대해『화실수상』의「화제에 대하여」에서 다음과 같은 의견을 피력한 바 있다.

내가 항상 한시문으로 화제를 쓰는데 어떤 친구가 말하기를 "그림이면 됐지, 제題는 써서 무엇 하느냐. 그리고 한문이 어려워서 읽는 사람도 없고, 더구나 한글 전용하는 세상에 시대 역행 아닌가"라고 했다. 이에 대해 "나의 화제는 그림의 일부여서 그림 해설이 아니고, 또 장식품이 아니며, 더구나 자신의 감흥을 표현하는 일이기 때문에 남이 읽어 주고 않고가 문제가 아니라고 생각한다"고 말했다.

이 글은 화제의 의미에 대한 월전의 생각을 단적으로 표현한 말이다. 이미 알려진 바와 같이 그의 그림이 이당以堂 김은호金殷鎬의 화숙畫塾에서 잉태되었다면, 그의 글씨는 성당惺堂 김돈희金敦熙의 서숙書塾에서 발아했다. 1936년 김은호 문하에서 공부하던 동인同人들이 우리나라 최초로 미술 클럽인 후소회後素會를 창립했는데, 월전은 그 멤버 중 한 명이었다. 그러면서 동시에 김돈희 문하의 상서회尙書會에도 나아가 서예를 배웠다. 글씨를 배우고자 하는 심정을 월전은 다음과 같이 말했다.

내가 상서회에 처음 들어간 날 여러 사람 앞에서 붓글씨 시험을 보았다. 법첩法帖을 내놓고는 써 보라고 했다. 집에서 한문 공부를 하면서 할아버지에게 배운 대로 데검데검 써냈다. 성당은 내 숙제 글씨를 보더니 "배운 글씨로구먼" 하고는 잘 쓴다고 칭찬해 줬다.[3]

이 글에서 그림 못지않게 글씨도 중요하게 여기는 그의 의지를 엿볼 수 있으며, 서화계에 입문하기 전에 이미 가학家學으로 한학을 배우면서 붓과 친숙하게 지냈다는 것을 알 수 있다. 이것은 훗날 월전이 시서화 삼절이 될 수 있었던 싹이 가학에서 움트기 시작했음을 말해 준다.

그의 조부 장석인張錫寅(1864-1937)과 부친 장수영張壽永(1880-1948)은 한학자였고, 이러한 가풍으로 인해 월전은 유년기부터 한학을 익혔다. 또한 집에 법첩이 많아 틈틈이 서예도 익혔는데 김돈희 문하에서의 서예 연마는 이 같은 학습을 바탕으로 한 것이다. 월전은 상서회에서 글씨만 배운 것이 아니라 글씨 쓰는 자세와 그 정신을 익혀 문기文氣를 갈고 닦았다. 이것은 후에 문기 짙은 필치를 구사하여 독특한 서풍을 형성해낸 자양분이 되었다. 원필圓筆의 전절轉折과 방필方筆의 전절로 부드러움과 강인함을 동시에 보여 주는 월전의 서풍은 김돈희의 필치에서 벗어난 자신만의 독특한 풍취인데, 시서화가 일치하고 개성적인 풍모로 나아가는 문인화에서 그 진가가 발휘되었다. 글씨의 필획筆劃을 그림의 형태로 나타낸 문인화는 그 자체가 곧 글씨를 그리는 행위이기 때문이다.

월전이 상서회에 입회하기 전에 시험 삼아 써낸 글씨가 제12회(1933) 「서화협회전書畵協會展(약칭 「협전」)」[4]에서 입선했다. 「협전」에 낸 서예작품은 화선지 반절에 하행으로 『고문진보古文眞寶』의 〈이원귀반곡서李原歸盤谷序〉를 행서체로 쓴 잔글씨다. 이 기쁨을 얻기 일 년 전인 1932년, 그림을 공

부한 지 일 년 만에 제11회 「조선미술전람회」(약칭 「선전」)에서 초입선初入選을 따내 주변을 떠들썩하게 만들었다. 지금도 입선이 어렵지만, 그때는 더더욱 어려웠다. 처음 낸 작품이 입선에 올라 신문에 크게 났을 뿐만 아니라, 「선전」과 「협전」에서 화畵와 서書가 나란히 실력을 인정받아 이관왕이 되었기에 고향에까지 이 소식이 전해져 아버지의 격려 편지도 받았다. 아버지는 "이제야 공부하는 길에 들어섰으니 교만하지 말고 더욱 열심히 갈고 닦아서 훌륭한 서화가書畵家가 되라"고 하는 채찍의 말을 잊지 않았다.[5]

월전은 유년기부터 익힌 서예와 한학을 바탕으로 그림 공부를 하면서도 서예 연마에 더욱 힘썼다. 뿐만 아니라, 그는 한학자이면서 역사에도 밝은 위당爲堂 정인보鄭寅普로부터 시문과 역사 공부도 했다. 정인보는 글자보다는 정신을 중히 여겨 월전에게 모종의 사상과 철학을 심어 주었으며, 이것이 후일 월전의 예술세계의 바탕이 되었다. 이처럼 월전은 당대 다방면의 석학들로부터 학문의 기반을 닦아 시서화詩書畵뿐만 아니라 명실 공히 문사철文史哲을 겸비한 예술가로서의 자질을 차근히 길러 가고 있었다. 이러한 월전의 예술철학정신은 2002년에 쓴 다음과 같은 글귀에서도 엿볼 수 있다.

서예나 문인화가 일시적 풍조에 따라 유행처럼 번져서는 안 되리라고 생각한다. 전통예술인 서와 문인화는 기공적技工的인 일이 아니기 때문에 기技 이전에 먼저 작가의 인격과 교양이 전제조건이 되어야 하며, 이것은 일조일석一朝一夕에 이루어지는 것은 아니다.…끝으로 저 유명한 추사 선생의 "畵法有長江萬里 書勢如孤松一枝(화법은 장강이 만 리에 뻗친 듯하고 서세書勢는 외로운 소나무 한 가지와 같다)"[6]의 명구銘句를 다시 떠올려 모든 문인화를 지향하는 후학들에게 무상無上의 규범으로 음미할 것

을 당부한다.[7]

「제2회 일사一史 구자무전具滋武展」의 축사를 통해 한 이 말은 어쩌면 후학이 아니라 평생을 두고 자신에게 다짐하듯 해온 말일지도 모른다. 이처럼 월전은 예술을 하기에 앞서 먼저 문사철文史哲을 두루 익힐 것을 강조하고, 서화를 일체로 여기며 연마하기를 게을리하지 말 것을 설설說하고 있다. 그는 이것을 후학들에게 가르치고자 동방예술연구회東方藝術研究會를 만들고 각 학계의 석학들을 강사로 모시는 이론강좌를 개설했다. 이것은 그의 예술 또한 이러한 과정을 거쳐 비로소 원숙한 경지에 이르렀다는 것을 보여 주는 대목이다. 그의 회사후소繪事後素 예술정신도 이러한 맥락에서 이해할 수 있을 것 같다.

서화가 및 서화 골동 수집가 들과의 교류

월전은 성당 김돈희의 서숙인 상서회에서 처음 만난 소전素筌 손재형孫在馨(1903-1981)과는 소전이 먼저 세상을 떠날 때까지 각별하게 지냈다. 아홉 살 연상인 소전을 처음 만난 것은 1933년 초겨울 어느 날이었다. 월전은 당시 삼십일 세였던 곱살한 청년 소전과 오십 년이라는 긴 세월을 한결같이 막역지우莫逆之友가 되었고, 화단에서, 「국전」에서, 예술원에서, 파란과 애환을 함께하는 사이가 되었다. 서예가로서의 소전의 발군의 역량과 금석金石 박고博古에 관한 해박한 견식見識은 당대에 적수를 찾기 힘들었다고 월전은 회고했다.[8] 비록 성격은 달랐지만, 같은 길을 걷는 데다 같은 취향을 가지고 있어 두 서화가는 더욱 친밀감을 느꼈는지도 모른다. 그 취향은 다름 아닌 서화 골동을 수집하는 열정이다. 손재형은 연암燕巖 박지원朴趾源(1737-1805)의 필첩, 단원檀園 김홍도金弘道(1745-?)의 그림, 자하紫霞 신위

申緯(1769-1845)의 그림, 추사秋史 김정희金正喜(1786-1856)의 필적을 수집한 연유로 '연단자추지실燕檀紫秋之室'이라는 당호를 가지고 있었다. 또한 그의 끈질김으로 추사 연구 전문가인 일본인 후지쓰카 치카시藤塚隣(1879-1948)로부터 〈세한도歲寒圖〉를 찾아온 일화는 유명하다.

서화 골동을 수집하려는 월전의 열정 또한 손재형에 결코 뒤지지 않았다. 교육자로서의 장우성은 화가로서의 장우성과는 또 다른 면모를 지니고 있다는 것을 그가 수집한 소장품에서 읽을 수 있다. 그는 갑골문甲骨文에서 청동기靑銅器, 문방사우文房四友, 한국과 중국의 서화, 고서, 도자기, 인장印章에 이르기까지 다양한 분야에 깊은 관심을 가지고 수집을 시작했다. 소장하고 싶은 작품의 값을 치를 수 있는 경제적인 사정이 여의치 않으면 자신의 그림과 맞바꾸기도 했다고 한다. 월전을 기리기 위해 건립된 이천시립 월전미술관에는 그의 소장품이 천사백여 점 있다. 특히 월전은 인장에 대한 식견과 관심으로 수집한 사백여 점의 인장을 토대로 1987년 『반룡헌진장인보盤龍軒珍藏印譜』를 발간하기도 했다.

월진은 소전 이외에도 서예가, 서화 골동품 소장가 및 감식가 들과 특히 깊은 교분을 나누었다. 위창葦滄 오세창吳世昌(1864-1953), 송은松隱 이병직李秉直(1896-1973), 간송澗松 전형필全鎣弼(1906-1962), 동창東滄 원충희元忠喜(1912-1976), 석정石汀 안종원安鍾元(1874-1951), 일중一中 김충현金忠顯(1921-2006) 등이 글씨에 능했고 서화 골동 감식안도 뛰어나 월전과 친하게 지낸 사람들이다. 이 중 원충희와는 열 살 전에 만나 그가 작고할 때까지 교분을 나누었으며, 아홉 살 연하의 서예가 김충현과는 시와 서를 논하며 동시대의 화가들과는 나눌 수 없는 공감대를 형성하면서 교분을 가졌다. 특히 일중과 월전 양가는 오랜 세의世誼가 있었으며,[9] 몇몇 지인들과 더불어 일중과는 '주유천하酒遊天下'를 할 정도로 친분이 두터웠다. 일찍이 일

중은 월전의 작업실인 한벽원을 노래한 「한벽원송寒碧園頌」(1990)을 짓고 써 준 적이 있는데, 이것은 돌에 새겨져 지금도 한벽원 마당에 놓여 있다.[10] 이에 화답하듯 월전도 1998년 예술의전당에서 개최된 일중의 회고전에 즈음하여, 현대 서단書壇의 원로요 대표작가인 일중에게 경의를 표했다. 일중의 회고전 도록에서 월전은 "그는 명문의 후예로 대대代代 문한가文翰家에서 태어나 일찍이 사서삼경四書三經을 떼고 한문고전을 두루 섭렵했으며, 가학家學으로 서예에 입문하여 대방가大方家의 훈도薰陶를 거쳐 장년기에 이미 대가의 역량을 과시하였다. …일중은 과묵한 인격자요 겸손한 지식인이며, 설치지 않는 도시의 은사隱士이고 문장력을 지닌 선비다"[11]라고 평하고 있다. 이것으로 월전과 일중의 친분의 깊이를 충분히 짐작할 수 있다.

더하여 월전의 제자인 동시에 일중 문하의 문인화가 일사一史 구자무具滋武(1939-)가 애장품 중 하나인 『시정화의첩詩情畵意帖』 첫머리에 실은 일중의 칠십팔 세 소상小像에 연민淵民 이가원李家源이 찬撰한 글을 월전이 써 준 것만 봐도 당대의 명서가名書家 일중과의 정신적인 교감을 알 수 있다(도판 4).

風流長者金恕卿	풍류와 덕망이 높은 김서경(일중 김충현)
白岳洞府深深居	백악동부에서 고요히 일상日常을 보냈네
也知書法妙天下	서법이 온 천하에 오묘奧妙하여
解衣般礴不拘虛	형식에 얽매이지 않고 허상에 구애되지 않았네[12]

월전과 일중이 주고받은 이 인연들은 서단書壇과 화단畵壇의 두 대가가 시문과 예술을 통해 교감하던 사이였다는 것을 보여 주기에 모자람이 없다. 여기에서 두 대가의 학습 과정이 흡사하다는 사실이 흥미롭다. 유년기 가

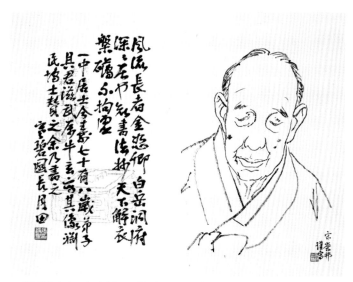

4. 일중 칠십팔 세 소상. 이가원 글, 장우성 글씨, 송영방 그림. 1998.
옥판선지玉版宣紙에 수묵. 26.5×16.8cm.

학가學으로 시문을 익히고 서예를 익힌 후, 한 사람은 서단에서 외길을 걸었고, 다른 한 사람은 화단에 입문하였다.

이렇게 동류同類의 화가, 서예가, 전각가, 서화 골동 수집가 들과의 교제를 통해 월전의 서書와 화畵에 대한 열정은 더 깊어졌고, 서화 골동에 대한 감식안을 키워 나갔으며, 마침내 그것들을 수장하게 된다. 특히 금석문金石文에 대한 지대한 관심으로 탁본拓本 또는 그 모각본模刻本들을 모았는데,[13] 이것은 글씨에 대한 그의 관심이 여느 서예가 못지않았다는 것을 말해 준다. 아마도 월전은 탁본의 글씨들을 단순히 수장하기만 한 것이 아니라 학습하였을지도 모른다. 글씨에 대한 이러한 열정이 그의 그림을 원숙한 경지에 이르게 한 초석이 되었다는 것은 분명한 사실인 것 같다. 특히 문인화에서 화법은 글씨의 필법을 그대로 표현했기에, 월전의 문인화는 그의 고귀한 정신이 고스란히 담긴 살아 있는 작품으로 남아 있다. 이것이 월전의

화畵를 논하기에 앞서 서書를 논하지 않을 수 없는 이유다.

글씨의 유형과 특징

이미 언급한 것처럼, 월전의 글씨는 그림에 비해서 그 수가 많지 않다. 따라서 글씨를 논하기 위해 두 부류, 즉 순수한 글씨와 그림 속의 글씨인 화제畵題의 글씨로 나누어 살펴보는 것이 바람직하다고 생각한다. 월전은 모든 화제를 직접 썼는데, 화제의 글씨는 그림을 그릴 때의 감정을 그대로 표현한 것이기 때문에 순수한 글씨와는 또 다른 맛을 느낄 수 있다.

다양한 서체와 그 특징

월전 서풍의 가장 큰 특징은 형식과 법도를 뛰어넘는 자유분방함이다. 필법은 원필圓筆이 주를 이루고, 따라서 전절轉折 또한 대부분 원전圓轉이다. 비백飛白이 많아 담묵淡墨보다는 농묵濃墨을 즐겨 쓴 듯 보이지만, 행초行草에서는 담묵으로 시작하여 비백으로 이어가는 노련한 필법을 구사했다. 현존하는 월전의 글씨는 대부분 1998년과 2003년 사이에 쓴 것으로 보아, 중장년에는 화제 속에서 감흥을 표현했다면, 말년에는 서書만으로 자신의 흥취를 표현한 것으로 보인다. 그의 서예작품은 대부분의 화제가 그러하듯 한문이 주를 이루지만, 국한문 혼용체와 순수한 한글 작품도 있어 양식은 다양한 편이다. 한글은 궁체宮體에 근거한 듯한 응용체가 주를 이루고, 한문은 행초가 주를 이루지만, 예서隸書도 있다. 세로쓰기에는 주로 행초가, 가로쓰기에는 예서와 행서 모두 쓰였다. 이처럼 다양한 부류의 글씨를 서체별로 대표 작품을 골라 그 특징을 살펴보겠다.

　월전이 전서篆書로만 쓴 서예작품은 많지 않은데, 그 중에서 대표적인 것

5. 흡산이형고연명歙産履形古研銘 탁본. 1997. 59×46cm.

이 구자무의 벼루에 이가원이 찬한 글을 써 준 전서다(도판 5). 구자무의
제발題跋이 말해주듯, 마하摩河 선주선桂善(1953-)의 각刻을 통해 표현된
이 소품은 전서의 필법을 정석대로 섬세하게 표현하고 있다. 이 한 점은 월
전의 서예학습의 근본이 전서로부터 시작되었다는 것을 보여 주기에 부족
함이 없으며, 그의 오창석吳昌碩풍의 전서 습작(도판 33) 또한 그것을 보여
준다. 월전이 행초를 자유자재로 쓰던 시기인 팔십육 세 되던 해 초봄에 쓴
이 글씨는 중국 고대 전서의 서법전통을 잘 보여 주고 있다. 이것은 월전의
예술이 법고法古정신으로 그 바탕이 형성되었다는 것을 의미한다. 예서의
대표작으로는 현판 형식으로 쓴 〈공수래공수거空手來空手去〉(1994, 1999)와

6. 〈공수래공수거〉 1994. 종이에 수묵. 34×137cm.(위)
7. 〈공수래공수거〉 1999. 종이에 수묵. 34×137cm.(아래)

〈백월서운로白月栖雲盧〉(2003)가 있다.

세 작품 모두 음양의 원리를 적용하여 하부에 여백을 더 많이 남긴 것과 동자이형同字異形의 원리를 따른 것은 월전이 서예기법의 원리를 터득했다는 것을 보여 준다. 이러한 예는 월전과 돈독한 친분관계를 유지해 온 동시대 명서가名書家 일중 김충현의 작품에서 쉽게 찾아볼 수 있다.[14] 1994년의 〈공수래공수거〉(도판 6)는 원필을 사용했으나 예서의 전절 필법을 사용해 전체적으로 경직되어 있는 반면, 1999년의 〈공수래공수거〉(도판 7)는 행기行氣가 가미된 예서로 쓰였다. 특히 두번째 '手'자와 '去'자에는 행기가 완연하다. 더하여 원전圓轉과 노봉露鋒의 필법, 비백, 획과 획의 연결성 등에서 훨씬 더 유연한 편이다. 두 작품의 낙관落款 필법도 크게 다르지 않다.

〈백월서운로〉는 웅강함과 예스러움을 동시에 지니고 있어 월전의 필력을 그대로 보여 준다. 예서로 쓰였지만, '月'자 둘째 획의 갈고리는 해서와 행서의 필법이 가미되어 있으며 '月'자 첫 획의 갈고리와 오묘한 조화를 이룬다.

월전이 구십 세에 쓴 〈백월白月〉(2001, 도판 8)은 전篆, 예隷, 해楷, 행行,

초서가 혼합된 글씨다. '白'자는 전예의 필법으로, '月'자는 해행의 필법으로, 낙관은 다시 행초의 필법으로 쓰였다. '白'자에서는 상부가 넓고 아래로 내려갈수록 좁아지는 반면, '月'자에서는 그 반대의 자형을 이루고 있어, 전체적으로는 균형을 이루고 있다. 이 간단한 작품에는 월전의 오체五體가 한 용광로 안에 녹아 있어 서예에서의 통달함을 보여 준다.

〈월전기념관月田紀念館〉(2004, 도판 9)은 그 쓰임을 염두에 두고 월전이 종명終命하기 석 달 전인 2004년 겨울 동짓날 혼신의 힘을 다해 쓴 마지막 작품이다. 전서, 예서, 행서가 혼합된 글씨로 월전 글씨의 진수를 보여 주는 이 작품은 돌에 새겨져 현재 이천시립월전미술관 별관인 월전관月田館의 정원에 서 있다.

행서의 대표작으로는 현판 양식의 〈한벽원寒碧園〉(1999, 도판 11)이 있다. 이것은 서울 종로구 팔판동에 위치한 자신의 작업실을 위해 직접 제호하고 쓴 것이다. 제자題字와 낙관落款 모두 비백이 돋보이는 작품이다. 특히

8. 〈백월〉 2001.
종이에 수묵.
43×65cm.(위)
9. 〈월전기념관〉
2004. 종이에 수묵.
43×112cm.(아래)

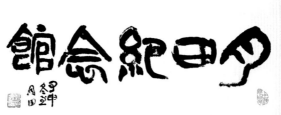

10. 〈절록화선실수필〉 1997.
종이에 수묵. 33.5×130cm. (위)
11. 〈한벽원〉 1999. 종이에 수묵.
41.5×107.5cm. (가운데 왼쪽)
12. '한벽원장' 전각 습작. 종이에 연필.
각 3.3×3.3cm. (가운데 오른쪽)
13. 〈십리매화일초정〉 1997.
종이에 수묵. 45×69cm. (아래)

'반룡산인盤龍山人'에서 '산인山人'을 한 글자처럼 붙여 쓴 점이 특이한데, 마치 주탑朱耷(1624-1703)의 호인 팔대산인八大山人에서의 '산인山人'을 보는 듯하니, 이러한 응용력 또한 월전의 역량을 보여 주는 좋은 예라 할 수 있다. 한벽원에 대한 그의 애정은 글씨뿐만 아니라 전각篆刻 습작을 통해서도 엿볼 수 있다. 실제로 '한벽원장寒碧園長'이라는 인印의 습작품(도판 12)이 소장 자료에서 십여 점 발견되어, 글씨뿐만 아니라 각刻에 대한 월전의 특별한 관심을 엿볼 수 있기에 적어도 나에게 이러한 사실은 흥미 그 이상의 희열로 다가왔다.

〈십리매화일초정十里梅花一艸亭〉(1997, 도판 13)은 대표적인 원필圓筆의 행서行書다. 하부의 공간을 상부보다 더 넓게 한 것은 앞에서 본 예서체의 현판 형식인 〈공수래공수거〉와 유사하다. '梅'자의 절도 있는 필의筆意가 원필의 다른 글자들과 대비되어 강건함과 유려함을 한 작품 안에 모두 내포하고 있다. '亭'자를 길게 하여 옆의 글자와 길이를 같게 한 구성이 돋보인

다. 낙관의 '山人'에서 한 글자처럼 붙여 쓴 것은 팔대산인의 그것과 흡사하다. 이것은 월전이 팔대산인의 글씨도 공부했음을 보여 주는 것으로, 그의 소장 자료 중 팔대산인의 서첩이 그것을 증명한다.

또 다른 행서작으로는 소자小字로 쓴 〈절록화선실수필節錄畵禪室隨筆〉(1997, 도판 10)이 있다. 이 작품은 동기창董其昌의 글귀를, 제자 구자무를 위해 써 준 것이다. 월전의 나이 팔십육 세에 쓴 것으로 초서의 기운도 많아 말년 필력의 노련함을 엿볼 수 있다. 모두 24행, 매행 8-10자로 구성되어 있다. 소자임에도 불구하고 서법書法의 기본인 동자이형同字異形의 원리를 그대로 보여 주고 있다. 왕희지王羲之의 그것처럼 월전 역시 이 작품에서 다섯 번 나오는 '之'자를 자신만의 독특한 필법으로 모두 다르게 표현하고 있다. 외형적으로는 정연해 보이지만, 글자의 장단長短, 대소大小, 소밀疏密 등에서 변화를 추구하고 있다. 특별히 눈에 띄는 것은 말미에 작게 쓴 글씨다. "縱下脫儼老月自檢('종'자 아래에 '엄'자가 빠진 것을 노월이 스스로 검토했다)"라 하여 탈자를 스스로 고치고 인까지 찍어 확인한 것은 참으로 선비다운 솔직한 면모를 보여 주는 대목이다.[15]

2000년 전후에 쓴 서예작품은 대부분 초서로 쓰였다. 여기에 해당되는 것으로는 〈화노畵奴〉(1999, 도판 14), 〈화개화락花開花落〉(1999, 도판 15), 〈오죽송烏竹頌〉(2001, 도판 16), 〈필묵생애筆墨生涯〉(2001, 도판 17)와 대련對聯인 〈경탄교투鯨吞蛟鬪〉(2001, 도판 18) 등이 있다. 특히 미수米壽에 쓴 〈화노〉는 왕희지의 행서풍과 왕희지의 칠세손인 지영智永의 초서풍이 어우러져 자신만의 풍격으로 표현된 초서 대표작이다. 〈화노〉는 오창석의 인보印譜 『부려인존缶廬印存』에서 '畵奴'라는 각刻을 보고 쓴 글씨다. 그 각은 당시 전성기를 구가하던 임백년任伯年(1840-1896)이 밀려오는 주문으로 그리고 싶지 않을 때에도 그림을 그리는 자신을 '그림의 종' 즉 '화노'라고 말

14. 〈화노〉 1999. 종이에 수묵. 49×82.5cm.(위)

15. 〈화개화락〉 1999. 종이에 수묵. 68.5×20cm.(아래 왼쪽)

16. 〈오죽송〉 2001. 종이에 수묵. 183×34cm.(아래 왼쪽에서 두번째)

17. 〈필묵생애〉 2001. 종이에 수묵. 183×34cm.(아래 왼쪽에서 세번째)

18. 〈경탄교투〉 2001. 종이에 수묵. 각 112×23cm.(아래 오른쪽 두 점)

19. 〈한벽원 사계〉 1998. 종이에 수묵. 33.5×127cm.

하면서 한탄했는데, 이러한 임백년의 심경을 친구 오창석이 각을 통해 표현한 것이다. 월전은 특히 오창석의 인보를 많이 공부했는데, 어쩌면 이 작품을 통해 화의畫意가 일지 않을 때조차 그림을 그림으로써, 그림의 노예가 되고 싶지 않은, 즉 그림으로부터 자유로워지고 싶었던 자신의 심정을 대변하고 있는 것은 아닌가 하는 생각이 든다.[16] 이것은 "화가가 마지막으로 해야 할 일은 그림을 그리지 않는 것이다"라고 한 월전의 말과 통하고 있는 작품이다. 이 작품의 근원이 된 오창석의 인印 '화노'를 실제로 월전이 학습한 오창석의 인보에서 찾음으로써 월전 작품의 근간이 청대의 문인화가, 그중에서도 특히 오창석에 있다는 것을 추정하게 된 것 또한 이 글을 준비하면서 얻은 수확 중 하나이다.

〈화노〉와 같은 해인 1999년에 쓴 〈화개화락〉은 "어젯밤 비에 꽃이 피더니, 오늘 아침 바람에 꽃이 지더라. 가련하구나, 봄날의 일이 비바람 속에 오가는구나"라고 노래하고 있다. 꽃이 피는가 했더니 어느덧 미수에 이르

寒碧園四季

春

清明節 이른아침 碧梧가 피엇구나
뜰에가득 성그러운 香기 끝에 스며드네
연지빗 붉오면 달 아희어져

北窓을 열어으는 흔한 봄에
흐르는 泉水 벼른들노 春眠에 깨여낫네
來日은 찾아오는 멱새 한쌍 반가워 리

報國을 비 나린뒤 孫이 솟아올라
한낮볏 혜로낮에 길이 이 뻬어나니
곧오도세 한그 선 미련듯하여라

夏

景福宮 垣墻 넘어 八判書 샬던널
三淸洞門 石屋면 담쟁이 수를놀으
寒碧園 안뜰 여로뜰을 불로 볼랸

長者車 오지않은 아门 이 조동한데
東方藝術 同호들의 발길이 오여 오진다
陶山院엔 風情을 이서 온天品 거러

艷尊周鼎 긴흘 녹 더한즘년 병벤실
將太王碑 聖痕拓은 볼사록 선기 한살
이 모두 寒碧園의 자랑인가 하옵네

러 꽃이 질 날을 눈앞에 둔 노화가의 적막한 심정을 노래하고 있다. 또한 〈필묵생애〉도 나이 구십에 이르러 붓과 함께한 칠십 년 세월을 되돌아보며 자신의 생애를 정리하면서, 한가한 몸으로 여생을 보내고 싶은 작가의 심정을 읊고 있다.[17] 〈경탄교투〉의 내용인 "고래는 병탄倂呑[18]하려 하고 교룡이 뒤얽혀 온통 피바다가 되고, 창해가 변하여 뽕나무밭이 되는 난리통"은 서로 할퀴고 상처내면서 살아가는 현대인을 빗대어 쓴 것으로 보인다. 이 모든 초서草書 작품들은 미수 이후에 쓴 것으로, 영욕의 세월을 뒤로 하고 모든 것을 비우고 내려놓은 노서화가의 심정을 잘 대변하듯, 마음 가는 대로 붓 가는 대로 쓴 그의 선적禪的 세계를 글씨를 통해 보여 주고 있다.

국한문 혼용의 대표적인 작품으로는 〈한벽원寒碧園 사계四季〉(1998, 도판 19)와 〈두루미 연가〉(2003)가 있다. 〈한벽원 사계〉는 월전이 자신의 작업실 한벽원에서 보고 느낀 사계를 춘하추동春夏秋冬으로 나누어 그 아름다움과 고즈넉함을 읊고 쓴 작품이다. 일본에서는 가나와 한자를 섞은 글씨가

하나의 고정된 서체로 인식된 지 오래되었으나, 우리나라에서 국한문 혼용체는 아직 자리 잡히지 않은, 그러나 장차 정착되어야 한다고 여겨지는 서체다. 그만큼 한 작품 안에서 국한문을 어우러지게 쓰는 것은 전문 서예가들도 쉽게 시도하지 않는 작업이다. 그러나 월전은 이 작품에서 한자가 한글인 듯 한글이 한자인 듯 분별하기 어려울 정도로 한 몸처럼 어우러지게 표현했다. 한자와 한글을 적재적소에 배치하여 묵의 농담, 글자의 장단과 대소를 자유자재로 구사함으로써 필법의 모든 요소들을 한 솥에 넣어 다시 잘 융합시켜 하나의 새로운 작품을 만들어냈다. 한글을 주로 하고 한자를 드문드문 섞은 이 작품은 월전 특유의 한글체를 유감없이 발휘하고 있다.

〈한벽원 사계〉 중 특히 눈에 띄는 것은 여름의 감흥이다. 한벽원 앞뜰에는 파초가 피어 있고 동방예연東方藝研[19] 동지들의 발길이 이어져 더욱 정겹고. 그의 작업실엔 자신의 애장품이 있어 한벽원이 더욱 자랑스럽다고 읊고 있다. 월전은 "은준주정殷尊周鼎 짙푸른 녹 더한층 선명하고 호태왕비好太王碑 반구탁盤龜拓은 볼사록 신기하여 이 모두 한벽원의 자랑인가 하옵네"[20]라며 자신의 애장품을 노래하고 있다. 그 애장품들이 바로 은나라의 준尊과 주나라의 정鼎, 그리고 〈광개토왕비〉와 〈울산 대곡리 반구대 암각화〉의 탁본이다. 특히 〈광개토왕비〉와 〈울산 대곡리 반구대 암각화〉는 보면 볼수록 신기하다며, 마치 어린아이 같은 호기심마저 느끼고 있는 듯했다. 이것은 월전의 '호고好古' 정신과 '서화벽書畵癖' '금석벽金石癖'을 그대로 보여 주는 것이니, 이 글의 시작에서 잠시 언급했던 '서화벽書畵癖'과 '금석벽金石癖' 두 인장을 가지게 된 이유를 이 〈한벽원 사계〉에서 찾을 수 있을 것 같다. 반면, 한벽원의 겨울은 스산하기 그지없다. 월전은 "술잔을 기울이며 정담情談할 벗 그립구나. 기다려도 올 이 없으니 마음만 적막하네"라고 말한다. 가을의 기쁨도 잠시, 다시 인생의 말년에 해당되는 겨울의 스산

함을 그렇게 표현했다. 이것이 어쩌면 찾아오는 이 없고, 설사 있다 해도 심경적인 불통으로 인한 외로움과 싸워야 하는 노년의 자신의 심경을 겨울의 정취로 읊고 있는 것이 아닐까 하는 생각이 든다.

〈두루미 연가〉는 같은 제목의 회화작품과 서예작품이 있는데, 그림(2003, 도판 20)에서는 '初秋(초추)', 서예작품에서는 '仲秋(중추)'라고 쓴 것으로 보아, 그림 속의 화제를 다시 서예작품으로 표현한 것이라 생각된다. 호수에 사는, 서로 사랑하는 한 쌍의 두루미가 파도 소리에 흥겨워 덩실덩실 춤을 추다가 갈대에 이는 바람 소리에 문득 고향이 그리워 날개를 펴고 하늘을 보고 우짖는다는, 기쁘고도 슬픈 마음을 읊고 있다. 마치 영화로웠던 세월을 뒤로 하고 한 줌의 흙으로 돌아갈 때가 된 것을 느낀 자신의 심경을 두루미를 통해 표현한 것처럼 보인다. 오른쪽의 학은 젊은 날의 자신이고, 왼

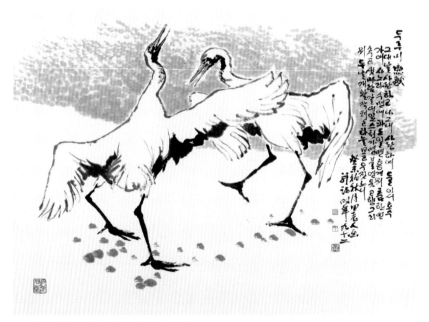

20. 〈두루미 연가〉 2003. 종이에 수묵담채. 67.5×91cm.

21. 〈까마귀 싸우는 골에〉 1998, 종이에 수묵, 28×47cm.

쪽의 학은 생을 마감하려는 노년의 자신을 그린 것은 아닌지 하는 생각이 불현듯 든다. 부리가 땅을 향한 오른쪽 두루미는 날개를 내려 더 작게 보이고, 부리가 하늘을 향한 왼쪽 두루미는 날개를 활짝 펴 슬픈 감정을 더 강하게 표현하려 한 것 같다.

서예작품인 〈두루미 연가〉는 국한문 혼용이기는 하지만, 제목을 포함하여 한자는 여덟 자에 불과하니, 한글 작품이라 해도 무방할 듯하다. 〈두루미 연가〉보다 오 년 전에 쓴 〈한벽원 사계〉가 정연함 속에 변화를 가미했다면, 〈두루미 연가〉는 기쁨과 슬픔의 상반되는 두 감정을 동시에 표현하려는 듯, 묵의 농담, 번짐과 비백, 획의 조세粗細, 장단, 대소 등 다양한 변화를 통해 극과 극을 달리는 행초行草의 필법을 그대로 적용하여 작가의 심정을 드러내고 있다.

한글을 행초의 필법으로 쓴 대표작 중 하나인 〈까마귀 싸우는 골에〉(1998, 도판 21)는 까마귀를 세속에 물든 사람으로, 자신을 고결한 백로에 빗댐으로써, 마치 시류에 휩쓸리고 싶지 않은 고고한 작가 자신의 모습을 포은圃隱 정몽주鄭夢周의 시를 빌려 표현한 것이라고 볼 수 있다. 더불어 그가 아끼는 이들에게 던지는 충고성 메시지라고도 볼 수 있다. 이 글씨는 마

치 서법을 체득하지 못한 어린아이가 붓을 잡고 쓴 것처럼 꾸밈이 없이 자연스럽다. 중간에 시원스레 내리그은 세로획들은 마치 광초狂草의 결구結構를 연상시킨다. 그러나 거기에 묵의 농담과 비백, 글자의 장단과 대소, 여백의 구성 등 필법의 다양한 요소들을 두루 갖추고 있어 서예기법을 득한 후에라야 쏟아낼 수 있는 솜씨라 할 수 있다.

행초의 필법으로 구사한 또 다른 한글 작품으로는 윤선도尹善道의 「오우가五友歌」 중에서 죽竹을 읊은 〈나모도 아닌거시〉(1999, 도판 22)가 있다. 이 역시 칠십 년 동안 변함없이 붓과 함께하며 예술과 학문에만 전념한 자신의 지조를 표현한 것으로 보인다. 담묵으로 쓴 첫 글자의 두께와 번짐, 그 아래 글자들에서 보이는 먹의 마름과 그에 따른 비백 등이 바로 행초의 필법을 그대로 적용한 한글 필법이다. 행마다 한 자 내지 석 자를 이루고 있는데, 마지막 '라'자의 여백 채움 기법은 초서의 '中'자에서 흔히 볼 수 있는 기법이다.

지금까지 살펴본 바와 같이, 월전의 서예는 한문의 오체, 국한문 혼용체, 한글체 등 모든 장르를 오가며 장법章法, 결구 등을 자유자재로 구사하면서 자신만의 풍격을 표현했다. 특히 한글 작품에도 한문의 행초의 필법을 사용한 것은 그의 글씨를 더욱 돋보이게 만들었다. 대부분의 서예작품은 1990년대 이후에 쓰였는데, 그것들은 원필을 위주로 한 '월전풍'이라 불릴 만한 독특한 서풍을 보여 준다. 비록 그림에 비해 그 수가 많지는 않지만, 월전은 비교적 다양한 서예작품을 남겼다. 그 대부분이 말년의 작품인 것으로

22. 〈나모도 아닌거시〉 1999. 종이에 수묵. 19×118cm.

보아, 그림보다는 글씨로, 형상보다는 문자로, 형대보다는 신으로 관심이 옮겨간 노작가 자신의 심정을 표현한 것처럼 보이고, 채움보다는 비움을, 번잡함보다는 간결함을 추구한 그의 예술세계를 잘 드러내고 있다.

그림 속 서체의 유형과 특징

시서화를 논함에 있어서 시화일치론詩畵一致論과 서화일치론書畵一致論이 있다. '시화일치'는 중국의 산수시나 문인화가 지향해 온 이상적인 경지로, 많은 산수 시인들이 그들의 시 속에 화취畵趣를 담기 위해서 노력했고, 문인화가들은 그들의 그림이 시취詩趣를 풍기도록 애써 왔다. '서화일치'는 서화동원書畵同源 또는 서화동체書畵同體라고도 하는데, 글씨와 그림은 본질적으로 같다는 의미다. 『주례周禮』의 지관地官 보씨保氏가 국자國子를 교육할 때 육서六書 중 상형象形을 회화라 한 것에서 서와 화는 한 몸임을 알 수 있다. 또한 당나라의 장언원張彦遠(815-875?)은 『역대명화기歷代名畵記』에서 "골기骨氣와 형사形似는 모두 입의立意에 근본을 두고 용필用筆로 돌아간다. 그리하여 그림을 잘 그리는 사람은 대개 글씨를 잘 쓴다"라고 하여 서화동원론을 주장한 바 있다.

중국과 한국의 전대前代 서화가들과 마찬가지로 월전도 자신의 그림에 화제를 직접 짓고 썼는데, 이것은 그림에 화명畵名만 간단히 쓴 동시대 여느 화가들과 구별되는 점이다. 그림 속 글씨, 즉 화제의 글씨는 그림의 내용과 성격에 따라 다양한 서체와 서풍으로 표현되었다. 따라서 여기에서는 화제 글씨의 유형과 특징을 크게 일곱 종류로 나누어 살펴보겠다.

첫째, 글씨도 인장도 없는 순수한 회화작품이다. 인물화, 그 중에서도 대부분의 영정작품이 여기에 해당되는데, 이것은 대부분 주문 제작한 경우다. 〈충무공 이순신李舜臣 장군 영정〉(아산 현충사顯忠祠), 〈다산茶山 정약용

丁若鏞 영정〉(서울 한국은행)과 〈강감찬姜邯贊 장군 영정〉(서울 낙성대落星垈), 〈김유신金庾信 장군 영정〉(진천 길상사吉祥祠 흥무전興武殿과 경주 통일전統一殿), 그리고 〈부친 장수영 초상〉(1935, p.169의 도판 1)이 여기에 해당한다. 그런가 하면, 글씨는 없고 인장만 찍은 것이 있는데, 초기의 작품인 〈여인麗人〉(1936, p.171의 도판 2), 〈푸른 전복戰服〉(1941, p.173의 도판 4), 〈화실〉(1943, p.174의 도판 5) 등이 여기에 속한다. 또한 집현전 학사들의 모습을 그린 〈집현전학사도集賢殿學士圖〉(1974, p.181의 도판 9)는 그림 속에 글씨가 있기 때문에 화제 없이도 화제가 있는 것 같은 효과를 낸 점이 독특하다.

둘째, 제목과 연도, 그리고 호, 연도와 호, 또는 호만 쓴 것이 있다. 〈명춘鳴春〉(1973), 〈낙조落照〉(1975), 〈소나기驟雨〉(1961, p.197의 도판 19), 〈조춘早春〉(1976), 〈도원桃園〉(1979), 〈잔월殘月〉(1975), 〈일식日蝕〉(1976, p.202의 도판 24) 등이 여기에 속한다. 이 경우에는 화사畵事 때 별다른 감흥이 없었던지, 경치 등과 같은 사실적인 내용을 담고 있으며, 낙관은 대부분 행서로 쓰였다.

셋째, 제목을 전서로 쓴 두 가지 유형이 있다. 하나는, 제목은 전서로, 내용은 행서로 쓴 것이다. 월전의 산수 대작 중에서 특히 〈백두산천지도白頭山天池圖〉(1975, pp.210-211의 도판 31)처럼 원경, 중경, 근경을 가진 작품에서의 화제는 거의 대부분 소전小篆으로 씌어 웅건한 작품의 분위기와도 조화를 이룬다. 이처럼 그림의 제목을 전서로 쓰는 경우는 한국에서는 찾아보기 어렵지만, 중국에는 그러한 예가 많다. 월전과 동시대의 중국 근대 서화가 우쭤런吳作人(1908-1997)은 대부분 이런 형식을 취하고 있다. 화조화와 영모화를 주로 담묵으로 표현한 우쭤런의 〈지백수묵知白守墨〉(1964), 〈감酣〉(1972), 〈참饞〉(1973), 〈무이산하武夷山下〉(1976), 〈기련방목祁連放

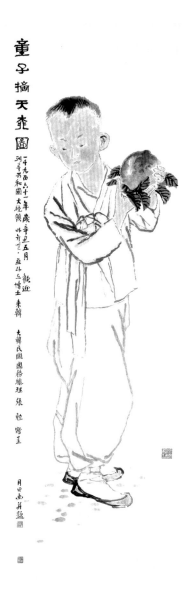

23. 〈동자와 천도〉 1961. 종이에 수묵담채.
128×34cm.

牧〉(1979), 〈상천翔天〉(1980), 〈장공長空〉(1980), 〈등풍騰風〉(1981), 〈연주
회학진緣州灰鶴陣〉(1985) 등에서 그림의 제목을 소전으로 썼다는 것을 월전
의 우쒀런 자료집을 통해서 알 수 있었다.[21] 우쒀런뿐만 아니라 리커란李可
染(1907-1989), 푸쥐안푸傅狷夫(1910-2007) 등 많은 근현대 중국 서화가들
도 그림의 제목을 전서로 썼다.[22] 그러나 위에서 언급한 것처럼 우쒀런에게
서 가장 많은 예를 찾아볼 수 있고, 실제로 월전이 학습한 자료 중에 우쒀
런에 관한 자료가 많은 것으로 보아, 어쩌면 그에게서 배운 것이 아닌가 한
다. 화畫 안에서의 서書의 관계에서 장우성과 우쒀런의 이러한 공통점이 훗
날 장우성으로 하여금 우쒀런을 만나게 한 동기가 되지 않았을까 짐작해
본다. 실제로 그는 1989년 중국인민대외우호협회 초청으로 베이징, 상하
이, 시안 등을 공식 방문하게 되었을 때 우쒀런과 리커란을 만났다. 우쒀런
과는 이미 작품을 통해 교감한 이후였고, 리커란과는 이때가 처음이었지만
2003년 국립현대미술관 초청으로 「한중대가: 장우성·리커란」전을 가지게
됨으로써 작품으로 다시 해후하게 된다.

다른 하나는, 제목은 전서로, 이름은 해서로 쓴 것이다. 영정 중에서 포
은 정몽주의 영정이 여기에 속한다. 우측 상단에 '포은 정몽주 선생상'이
소전小篆으로, 좌측 하단에는 소해小楷로 이름이 적혀 있다.

넷째, 제목을 예서로 쓴 것으로, 〈동자童子와 천도天桃〉(1961, 도판 23)가
그 예다. 서체는 예서 중에서도 고예古隸에 속한다. 1960년대 초에 국무총
리 장면張勉이 전 페루 대통령 마누엘 프라도Manuel Prado U. 박사의 내한 기
념으로 줄 선물을 월전에게 주문한 것으로 보인다. 화제의 외래어는 한글
로 적혀 있으며, 나머지 해서는 초기의 학습단계의 해서 양식을 그대로 취
하고 있어, 아직 그 글씨가 원숙한 경지에 이르렀다고 보기는 어렵다. 제목
도 전서와 예서가 혼용되어 있고 화제도 국한문이 혼용되어 있는데, 작가

가 의도적으로 유사한 양식을 사용한 것이 아닌가 유추해 볼 수 있다. 이 작품에서 한글은 외래어이므로 작가로서는 달리 선택의 여지가 없었을 것이므로, 말년에 나타나는 노련한 국한문 혼용과는 그 성격 자체가 조금 다르다.

다섯째, 행초서로 쓴 것이다. 그림을 그릴 때 감흥이 있는 대부분의 작품이 여기에 속하는데, 주로 말년 인물화에 있는 장문의 화제가 행초서로 씌어 있다. 월전은 같은 소재를 반복하여 작품으로 만들었는데, 인물화에서도 예외는 아니다.

〈김립金笠 선생 방랑지도放浪之圖〉 역시 유사한 구성으로 된 두 작품이 있다(도판 24–25). 그의 말년 인물화는 도가적道家的인 경향과 풍자적인 요소를 띠고 있는데, 전자前者는 주로 자신의 내면세계를 작품을 통해 표현하고 있다. 이 작품 역시 모든 욕심을 버리고 유유자적하게 세상을 방랑하고픈 작가의 심경을 김삿갓으로 알려진 김립金笠을 통해서 내비치고 있는 듯하다. 얼굴을 가릴 법한 큰 삿갓을 쓰고 하늘을 자유로이 나는 새들을 쳐다보는 모습이, 자유로워지고 싶은 작가의 심경을 대변하고 있는 것 같다. 월전의 그림에서 무리의 새는 자주 등장하는 소재인데, 발길 닿는 대로 가는 그림 속 인물은 자신보다 더 자유로운 새를 동경하고 있는 것처럼 보인다. 두 작품 다 왼손에는 지팡이를 짚고 있으나, 1993년작(도판 24)은 삿갓이 떨어질세라 오른손은 큰 삿갓을 잡고 있고, 등에는 괴나리봇짐을 지고 있어, 아직 세상에 대한 미련과 물욕을 떨치지 못한 유랑자를 그리고 있는 것은 아닐까 생각된다. 반면 1999년작(도판 25)에서는 흰 종이를 움켜잡은 오른손이 뒷짐을 지고 있어, 그가 가진 것이라고는 달랑 지팡이 하나와 종이 한 장뿐이니, 이 또한 전자에 비해 물욕을 초월한 작가의 정신세계를 드러내고 있다고 보면 어떨까.

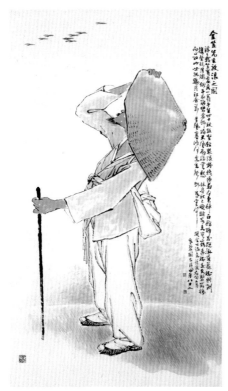
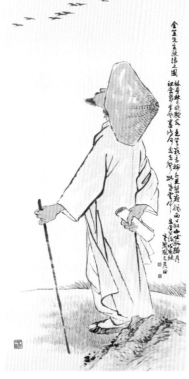

24. 〈김립 선생 방랑지도〉 1993. 종이에 수묵담채.
155×91cm.

25. 〈김립 선생 방랑지도〉 1999. 종이에 수묵담채.
137×69.5cm.

전체적인 구성에서 1993년작은 인물을 가운데에 배치하고, 1999년작에서는 약간 우측에 두어 후자에서 더 여백의 미를 느낄 수 있다. 따라서 화제의 글씨도 남은 공간을 고려한 나머지, 자연스럽게 무밀茂密한 전작前作보다는 후작이 더 짧아지고 글씨도 소랑疎朗하다. 이것 또한 덜어내고 비우려는 작가의 노년의 예술철학을 보여 주는 것이라 해석할 수 있는 부분이다. 그런 가운데 행서로 가지런하게 쓰인 글씨가 절제된 분위기를 풍기면서 그 속에 탕일蕩逸한 맛이 있다. 그러나 말기의 서예작품에서 쓴 초탈한 초서와는 조금 다른 풍격이다. 1999년작 화제는 "숲 속 정자에 가을 이미 깊으니, 시

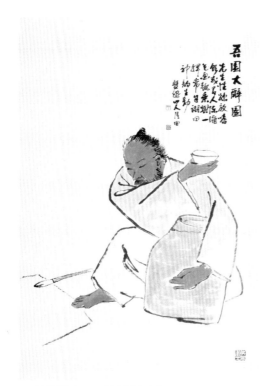

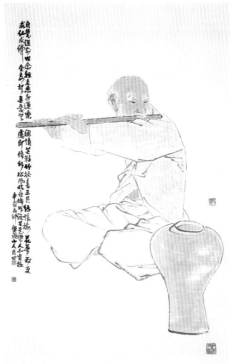

26. 〈오원대취도〉 1994. 종이에 수묵담채. 97×76cm.　　27. 〈회고〉 1981. 종이에 수묵담채. 108×69.5cm.

인의 감흥 끝이 없구나. 멀리 물은 하늘과 닿아 푸르르고, 서리 맞은 단풍은 해를 향해 붉다. 산은 외로운 둥근 달을 토해내고, 강은 만 리를 불어 가는 바람을 머금었다. 하늘가 기러기는 어디로 날아가는가, 처량한 울음소리 저녁 노을 속에 사라져 간다"[23]라고 말한다. 화면에는 없으나 월전을 상징하는 달, 멀리 날아가는 기러기를 통해 만년의 회한을 표현하고 있는 듯하다.

〈면벽面壁〉 역시 적어도 세 번(1973, 1981, 1998)은 반복하여 제작되었다. 작가 자신의 선적인 정신세계를 작품을 통해 표현하고 있는 것은 공통점이지만, 작품마다 공간의 구성이 조금씩 다르다. 그 중 1981년작(p.183의 도판 10)에서는 인물이 향하고 있는 벽을 여백으로 처리하여, 마치 마음

을 비운 구도자의 의식을 표현하고자 한 것처럼 보인다. 우측 상부의 화제는 행이 가지런하여 전체적으로는 정연해 보이나, 각 행마다 세로획을 길게 처리하는 필법을 써 소랑한 분위기도 겸하고 있다. 이러한 화제의 글씨는 구도자의 절제된 듯하면서 자유로운 영혼을 그리고 있다.

〈오원대취도吾園大醉圖〉(1994, 도판 26)는 붓 한 자루를 앞에 놓고, 왼손은 오원 자신보다 더 커 보이는 술통을 끌어안은 채, 이미 그 술통이 비었는지 술잔을 든 오른손은 더 채우라는 듯 뒤를 가리키고 있다. 조선 최고의 화원 오원吾園 장승업張承業(1843-1897)은 이미 대취한 모양이다. 월전이 그린 그림 자체도 글씨의 간결한 필획을 사용하여 그림과 글씨가 한 몸을 이루고 있다. 그림 속 '오원'의 붓 끝은 먹을 찍은 듯 약간 검게 표현되어 있으나, 그림은 시작도 하지 않은 듯 종이가 하얗게 비어 있다. 작품의 제목인 '오원대취도'는 해서에 가깝게 주경遒勁하게 쓰였으며, 짧은 화제는 비교적 정갈한 행서로 씌어 있다. 전체적으로 그림보다는 여백이 더 많은 것이 눈에 띄는데, 여기에는 짧고 간결하면서 정연한 화제도 여백을 더 넓히는 데 한몫하고 있다.

〈회고懷古〉(1981, 도판 27)와 〈춤〉(1984, p.186의 도판 11)은 바로 칠순에 이른 작가 자신의 모습을 그린 자화상이다. 〈회고〉에서 피리를 불고 있는 노인은 세상의 소리를 듣지 않으려는 듯 자신의 피리 소리에 몰두하고 있고, 노인의 왼쪽 앞에는 월전의 그림에 종종 등장하는 청자가 놓여 있다. 청자는 한국미를 대표하는 소재로, 문인의 표상이자 도가의 상징이다. 따라서 이 노인이 곧 수행자요, 그 수행자의 마음이 곧 도사와 부처의 본질이다. 왼쪽 끝에 석 줄로 가늘고 길게 쓴 제목 없는 화제는 그 구성의 좁고 긺 때문에 여백이 더 많아 보인다. 글씨는 〈면벽〉과 크게 다르지 않지만, 가로로 길게 뻗은 피리가 화제를 상하로 나누고 있는 독특한 구성은 무밀한 글

28. 〈단군일백오십대손〉 2001. 종이에 수묵. 67×46cm.

씨 속에서 소랑함을 만드는 효과가 있다. 이러한 기법은 〈설매〉(1980, p.74
의 도판 7)에서도 이미 사용된 것으로 보아, 서와 화를 한 몸으로 엮는 월
전의 독특한 양식인 것 같다. 노련한 행초로 쓰인 글씨는 외형상 정연해 보
이지만, 그 속에는 변화무쌍함이 들어 있어 월전 글씨의 완숙함을 그림 속
의 글씨를 통해서도 읽을 수 있다.

〈춤〉에서는 전통 춤을 추는 노인을 통해 동양의 미를 나타내는 동시에, 무
분별한 서양문화의 수용에 대해 경고하고 있다. 1993년작 〈김립 선생 방랑
지도〉나 1981년작 〈면벽〉처럼 화면의 가운데에 인물을 두고, 그 한쪽 끝에
화제를 써 여백을 최대한 살린 작품이다. 노인의 전통 춤이라는 소재와 화
면 구성의 여백이 모두 동양의 미를 나타내는 공통점을 지녀, 명실공히 내

외적으로 작가의 의도를 드러내고 있다. 화제는 왼쪽 끝에 작은 글씨로 씌어 있어 그림에 더 초점이 맞춰진 느낌이 든다. 편안해 보이는 노인의 몸가짐과 정연한 글씨가 좋은 대비를 이루고 있으며, 동시에 그 글씨는 소탈한 듯 보이나 절제된 노인의 내면을 나타내고 있는 듯하다.

자화상을 그린 인물화에서 쓰인, 간결하면서 정연한 글씨와는 달리 시대성과 풍자성을 지닌 인물화에는 상대적으로 거친 장문의 화제가 적혀 있다. 가장 대표적인 작품이 〈단군일백오십대손檀君一百五十代孫〉(2001, 도판 28)이다. 이 작품은 같은 핏줄이면서 의식과 외양이 서구화된 젊은 세대와의 소통 부재의 답답함을 묘사하고 있다. 위에서 본 것처럼 월전 작품의 가장 큰 특징 중 하나는 동양예술의 정수인 여백의 미라고 볼 수 있다. 그런 면에서 이 작품은 인물 자체도 크게 묘사되었지만, 화제도 남은 공간을 가득 채워 여백이 없어 답답해 보인다. 크게 그려진 인물은 서구적인 여인상이 월전에게 큰 인상을 남겨서 그런 것이고, 그 답답한 심경을 글씨를 통해 화면 가득 토해냄으로써 작가의 심중이 후련해졌을 것이라 짐작된다. 또한 화면을 가득 채운 작품의 구성은 감상자에게도 소통 부재의 답답함을 느끼게 하기에 충분하다. 이렇듯 월전은 작품을 통해 자신과 관객이 동질감을 느낄 수 있게 하는 뛰어난 구상력을 가지고 있었던 예술가다. 이 작품에서 한 가지 특이한 점은 '미스'라는 한글을 사용한 것인데, 이것은 그 단어가 외래어이므로 한자를 사용하는 것 자체가 불가능하므로 작가로서는 부득이 한글을 사용할 수밖에 없었을 것이다. 이것은 〈동자와 천도〉(1961, 도판 23)에서의 외래어의 한글 사용과 동일한 점이다.

또한 〈아슬아슬〉(2003)의 경우, 완성본(도판 29)보다 낙서처럼 보이는 스케치(도판 30)를 보면, 월전은 자신의 감정을 표현하기 위해서 그림보다는 오히려 화제에 심혈을 기울인 흔적을 볼 수 있다. 열 명 정도 되는 승객

과 초보운전자의 모습은 머리만 보이는 점으로 처리하고, 버스와 그 바퀴는 직선과 곡선의 간결한 선으로 처리하여 인물 자체보다는 오히려 그 인물들이 처한 상황을 은유법으로 표현한 화제에 더 무게를 둔 것 같다. 2003년 막 당선된 대통령을 초보운전자에 빗대고, 그 속에 타고 있는 승객들을 통해 불안한 국민들의 마음을 표현하고 있다. 화제의 글씨는 정신적인 내면세계를 표현한 선적인 작품들의 글씨보다 무질서하며 산만하고 거칠다. 따라서 공중에 떠 있는 뒷바퀴뿐만 아니라 그 서풍을 통해서도 아슬아슬 불안한 마음을 표현하고 있는 것으로 보아, 월전의 화풍과 서풍은 동체라고 해도 지나침이 없다.

여섯째, 국한문 혼용이다. 여기에 해당되는 작품으로는 〈춤추는 유인원〉(1988, p.99의 도판 20), 〈날 저무는 평원〉(1993), 〈이 몸이 죽어 가서〉(2003, 도판 31)이다. 〈이 몸이 죽어 가서〉의 화제는 〈장송〉(1998)에서 순전히 한글로 쓴 화제를 다시 한 번 사용한 것으로, 월전이 작고하기 이 년 전의 작품이다. 두 작품을 비교해 보면 후대의 것을 더 간결하게 묘사했는데, 이것은 말년에 이른 월전의 비움의 정신을 보여 준다.

현실을 풍자한 작품으로 〈광우병에 걸린 황소〉(2001)가 있다. 구순에 이른 노작가의 민심을 헤아리는 마음이 담겨 있는 이 작품은, 2003년과 국정이 마비될 정도로 심각했던 2008년의 광우병 파동을 예견이나 한 듯하다. 화면 한가운데 광우병에 걸려 혓바닥을 내밀고 있는 고통스런 황소를 그리고, 오른쪽 상부에 '狂牛病에 걸린 高氏네 황소'라는 간단한 화제만 썼다. 들쑥날쑥 삐뚤빼뚤한 글씨가 마치 광우병에 걸린 황소의 고통을 표현하고 있는 것처럼 보인다.

일곱째, 한글만을 사용한 것이다. 〈장송〉(1998, 도판 32)과 〈태산이 높다 하되〉(1998)는 월전의 작품에서 드물게 화제가 한글로 씌어 있다. 한글

29. 〈아슬아슬〉 2003. 종이에 수묵.
41×63.4cm.(위)
30. 〈아슬아슬〉 스케치. 2003.
종이에 연필. 19.5×27.7cm.(아래)

31. 〈이 몸이 죽어 가서〉 2003. 종이에 수묵. 46×51cm.

만으로 화제를 적는 것은 월전의 노년에 나타나는 또 하나의 특징이다. 아흔에 가까워지면서, 과거를 돌아보고 여생을 생각하지 않을 수 없었을 것이다. 〈장송〉의 화제는 오 년 후인 2003년에 그린 국한문 혼용의 〈이 몸이 죽어 가서〉와 같다. 〈장송〉에서는 위에서 본 인물화의 구성처럼 화면 오른쪽에 간결한 선의 연속으로 그려진 큰 장송이 자리하고, 왼쪽에 석 줄로 가늘고 길게 화제를 써 장송이 실제보다 더 길어 보이는 효과가 있으며, 화제 오른쪽의 여백이 돋보인다. 언제나 푸르름이 변함없는 소나무지만, 외로이 서 있는 장송은 어쩌면 월전 자신의 말년의 마음을 표현하고, 사후에도 그 푸른 소나무처럼 작품을 통해 그렇게 영원히 살아 있고픈 자신의 의중을 드러낸 것이 아닌가 하는 생각이 든다. 글씨 역시 무기교의 천연스러운 맛으로 씌어져, '서여기인書如其人'이라는 말처럼 소탈하고 꾸밈없는 작가의 성품을 보는 듯하다.

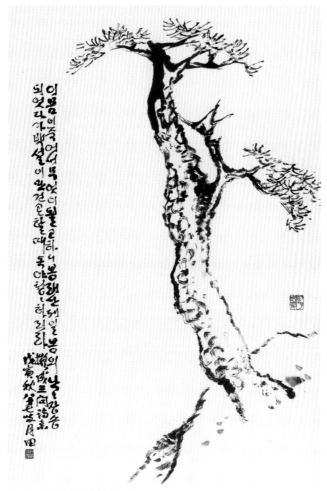

이몸이죽어먼무엇이될고하니봄해산데일봄위라장송되엿다가백설이관건할때독아탈탈하리라
戊寅秋筆老安月田
或王閑詩意

32. 〈장송〉 1998. 종이에 수묵. 68.5×46cm.

〈태산이 높다 하되〉는 봉우리를 상징하는 가늘고 거친 선이 화면을 가로로 자르는 역할을 한다. 또한 먹의 번짐을 이용한 산 아래쪽 짙은 부분 때문에 화면 속의 작은 산이 더욱 우뚝하여 태산을 연상시킨다. 왼쪽 상단에 석 줄로 가늘고 길게 쓴 화제의 글씨는 〈장송〉과 크게 다르지 않지만, 간결미와 절제미, 그리고 여백의 미가 절정에 달한 작품으로, 월전이 추구한 동양화의 특징을 가장 잘 보여 주는 작품 중 하나다.

지금까지 살펴본 월전의 그림 속 글씨를 종합해 보면, 초기에는 그림만이 화폭을 가득 채웠다. 얼마 후 그림 속의 글씨는 사실적인 그림 속에서 단순히 제목, 연도, 호 정도만 쓴 감흥이 없는 사실 기록의 수단으로만 사용되었다. 그러나 중·노년에 이르러서는 점차적으로 노련한 필치로 쓰인 화제의 길이가 길어지고, 그것은 작가의 심정을 그대로 표현하고 있다. 사용된 서체 역시 초기에는 전서, 예서, 해서 등 사실적인 그림과 어울리는 서체를 사용했으며, 만년에 이를수록 행서가 많이 사용되었고, 2000년 전후의 말년에는 구애됨이 없는 자유자재한 초서를 주로 구사했다. 한글 역시 마찬가지다. 이것은 만년에 이를수록 원숙한 경지에 이른 작가의 감정을 시서화를 통해 그대로 표현한 것으로, 한 예술가로서는 그 글씨가 원숙한 경지에 이른 것이라고 할 수 있다.

그림 속 월전 서풍의 특징은 한마디로 그림의 성격, 즉 용도와 크기, 공간 등의 조건에 따라 다양한 변화를 추구한 자유자재함이다. 역대 한국과 중국의 서체와 서풍의 특징이 그 글씨의 용도에 따라 다양하게 쓰인 것을 상기해 보면 지극히 당연한 일이다. 이처럼 월전은 시화일치, 서화일치의 원리를 일찍이 깨닫고 평생을 통해 절차탁마한 진정한 문인이라는 것을 그의 서예술세계를 통해서 알 수 있다. 월전은 우쭤런이 말한 화가의 글씨를 구사한 것이 아니라, 그림 속에서 서가의 글씨를 구사한 것이므로 그림 속

에 있는 글씨라도 가벼이 여겨질 수 없다.

월전 서풍의 연원과 형성

월전 서풍의 연원

월전은 이당 김은호의 예술에서 벗어나 오창석吳昌碩(1844-1927)의 문인화풍을 스스로 독학하여 한국화가 나아갈 길을 공필진채에서 탈피한 수묵화와 전통문인화에 서양화의 기법을 접목시킨 '신문인화'로 설정했다.[24] 월전은 그림에서뿐만 아니라 글씨에서도 오창석의 영향을 많이 받은 것으로 보인다. 서예 연마과정에서 월전이 남긴 열다섯여 점의 오창석 글씨의 임모臨摹 습작은 월전이 글씨에서도 오창석풍에 몰두했다는 것을 보여 준다. 심지어 월전의 오창석 임모 습작은 오창석의 호와 이름까지도 그대로 베껴, 오창석의 작품이 아닌가 하는 의심마저 들 정도다.

월전이 배운 오창석의 여러 가지 서체 중에서 전서는 당연히 오창석풍의 〈식고문石鼓文〉이다.[25] 〈석고문〉은 대전大篆에 속하지만, 이미 〈태산각석泰山刻石〉과 같은 진시황 각석刻石의 소전小篆 필법을 보이고 있어, 엄밀히 말하면 대전과 소전 사이의 글씨며, 오창석으로 인해 더욱 유명해진 작품이다. 진국秦國의 〈석고문〉과 오창석의 〈석고문〉은 필법과 서풍에서 확연한 차이를 드러낸다. 오창석의 〈석고문〉은 진국의 〈석고문〉보다 더 장방형을 취해 진시황 각석의 소전체에 더 가까우며, 필법에서는 원필圓筆을 더 많이 사용했고, 전절轉折의 운필 또한 더 부드럽게 처리하여 완연한 원전圓轉의 필법을 보여 준다. 이런 면에서 오창석의 〈석고문〉은 진국의 〈석고문〉을 재해석한 당대의 명작으로 꼽혀, 지금까지 글씨에 뜻을 둔 사람이라면 누구나 한 번쯤은 임모할 정도로 범본範本이 되고 있다. 월전 역시 오창석의 〈석고문〉

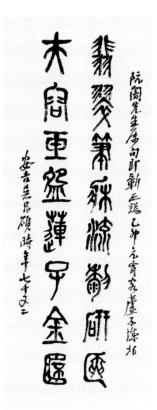

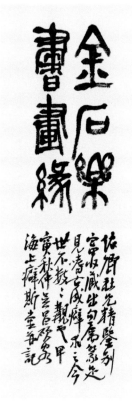

33. 오창석풍의 전서 습작.
　　연도 미상. 종이에 수묵. 35×13.5cm.

34. 〈금석락 서화연〉 연도 미상.
　　종이에 수묵. 34.5×11.8cm

35. 행서 습작. 연도 미상.
　　종이에 수묵. 34.5×11.8cm.

을 임모했고, 더하여 금문金文의 대전大篆까지 공부했다는 것을 그의 자료와 습작을 통해 알 수 있다(도판 33-34). 특히 〈금석락 서화연〉(도판 34)은 월전의 금석문에 대한 애정을 그대로 보여 주는 것이라 더욱 귀한 자료다. 또한 오창석의 흔적을 전서뿐만 아니라 행서에서도 찾아볼 수 있다(도판 35). 월전의 문인화에 등장하는 화제에는 행서가 주로 사용되었는데, 그 초기의 행서가 오창석풍을 연상시키는 것도 여기에서 기인하는 것이라 볼 수 있다.

월전은 자신이 습득한 전서와 예서의 필법을 화법에 그대로 적용시켰다. 즉 글씨의 필법으로 그림을 그렸는데, 특히 문인화 중 사군자四君子에서 그러한 특징이 두드러진다. 이렇듯 월전의 그림은 글씨를 바탕으로 했기 때문에 더욱 살아 있는 생명력이 느껴진다. 그는 이러한 기법을 화제에서 직접 밝힌 바 있다. 예를 들면, 매화를 그릴 때 전예篆隸의 필법을 사용했고, 그것을 "以篆隸法寫之(전서와 예서의 필법으로 그림을 그린다)"고 스스로 기록했다(도판 36). 이 화제는 월전 스스로 '서화동원론'을 익히 알고 필법으로 그림을 그렸다는 것을 증명한다. 이 그림에서 굽은 매화 가지의 형상은 오창석 전서의 원전의 필법을 그대로 보여 주고 있으며, 그 필법은 활획活劃을 만들어내기 위한 중봉中鋒의 여러 가지 필법 중에서 '절차고折釵股'를 보여 주는 대표적인 필법이다. 이렇게 오창석은 신문인화를 추구한 월전의 화풍에 지대한 영향을 미쳤을 뿐만 아니라, 원필과 원전의 필법으로 주로 쓴 서풍에까지도 영향을 미쳤다. 월전은 화제에도 오창석의 글을 종종 인용하였는데, 〈배추〉(1981, p.108의 도판 23)와 〈화노〉(1999, 도판 14) 등이 그것이다. 또한 월전은 '時年 八十'과 같이 나이를 시년 뒤에 쓰는 문구도 즐겨 사용하였는데, 이는 오창석풍의 글씨에서도 쉽게 찾아볼 수 있다(도판 33). 그만큼 월전은 오창석의 서화를 열심히 공부했던 문인화가다.

월전뿐만 아니라 당시의 의욕적인 젊은 화가들이 중국과 일본의 새로운

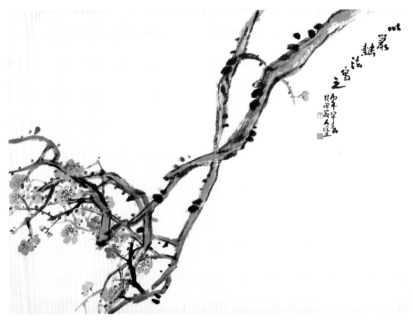

36. 〈홍매〉 1966. 종이에 수묵담채. 67×90cm.

사조를 앞다투어 받아들였는데, 그 중 가장 주목받은 중국 화가는 오창석
과 제백석齊白石(1863-1957)이었고, 일본 화가는 다케우치 세이호竹內栖鳳
(1864-1942)와 요코야마 다이칸横山大觀(1868-1958)이다.[26] 제백석은 어해
魚海를 즐겨 그렸고, 오창석은 사군자를 비롯한 화조를 주로 그리고 화제를
고유의 행서로 기록했는데, 월전은 확실히 제백석보다는 오창석에게서 더
많은 영감을 받았다는 것을 그의 작품을 통해서 알 수 있다.

한 나라의 문화도 인접한 나라의 영향을 받듯이, 한 개인의 예술 또한 닮
고자 하는 작가나 작품의 모방에서 시작한다. 모든 예술의 시작은 모방이
며, 모방의 껍질을 깨고 나올 때 비로소 창작의 모습으로 다시 태어난다.
모든 예술가들도 자신들이 선택한 작가의 작품을 본뜨면서 예술행위를 시
작한다. 그러나 궁극적인 목적은 모방의 단계를 벗어나 자신만의 창의적인

예술세계를 드러내는 것이다. 그렇게 되었을 때 비로소 그는 진정 위대한 예술가로 다시 탄생하게 된다.

예술에서의 모방은 동서고금의 경계가 없다. 십구세기 말에서 이십세기 초에 걸쳐 서방세계에 불어닥친 일본 열풍인 자포니즘Japonism이 그 하나의 예다. 여러 분야의 예술 중에서도 일본 채색 목판화인 우키요에浮世繪[27]가 서구 화가들에게 미친 영향은 지대했다. 우키요에의 영향을 받은 화가는 마네E. Manet, 모네C. Monet, 르누아르A. Renoir, 반 고흐V. Van Gogh, 고갱P. Gauguin, 클림트G. Klimt 등 무수하다. 인상파, 후기인상파를 거쳐 야수파, 표현주의 화가들에 이르기까지 우키요에는 서구 미술에서 새로운 영감의 원천이었다.[28]

전혀 다른 세계에서의 모방이 이러하거늘, 같은 문화권의 같은 장르에서 초기에 누군가를 모방한 것은 당연히 거쳐야 할 기본 학습과정일 뿐 부끄러운 일도 숨길 일도 아니다. 역대 명가들에게 모방 그 자체보다 더 중요한 것은 그것을 탈피하여 자신만의 풍격을 창조했다는 사실이다. 월전이 오창석으로 시작했지만, 마침내는 월전 고유의 서풍을 만들어낸 것처럼 말이다.

월전 서풍의 형성

초기 인물화에서의 월전의 글씨는 소해小楷가 주를 이루는데, 이는 첫 스승인 성당 김돈희의 영향인 것으로 보인다. 그러나 중년으로 접어들고, 그의 그림이 신문인화풍으로 바뀌면서 서풍에도 변화가 생기기 시작한다. 온전한 서예작품이든 그림 속의 화제 글씨든, 변화기에 접어든 글씨는 어느 정도 오창석을 바탕으로 하고 있다고 볼 수 있다. 위에서 본 것처럼, 특히 전서의 부드러우면서 강건한 필법과 행서의 힘찬 필법은 오창석에서 기인한 것으로 봄이 타당하다.

그러나 장년기의 월전은 역대 명서화가, 그 중에서도 특히 청대 말기 문인화가들의 다양한 양식을 섭렵한 후에 마침내 자신만의 격조있는 서풍을 창조하여 월전 고유의 독특한 경지에 이르게 된다. 허한 듯하면서 변화무쌍한 예서의 필법은 글씨의 내용과 서풍이 절묘한 조화를 이루며, 행서에서는 유柔함과 힘참을 겸한 절제미를 지니고 있다. 노년의 초서는 전통 서법을 초월한 고유한 서법을 구사하여 가히 지고지선至高至善의 경지에 이른 월전풍이라 할 만하다. 이것은 월전이 평생을 통해 절차탁마의 과정을 거치면서 법고창신法古創新한 결과다.

　국한문 혼용체에서도 그의 필력은 멈춤 없이 유창하여, 그 누구와도 닮지 않은 자신만의 독특한 서풍을 구사함으로써 우쩌런과 같은 화가의 글씨가 아닌 그만의, 서화가의 글씨를 만들어냈다. 일필一筆로 휘두른 듯 농담과 비백, 갈필의 자유자재한 구사와 탕일한 듯하면서 절제된 흘림체의 한글은 유려하면서도 고박한 풍격을 지니고 있으며, 마치 행초의 필법을 그대로 옮겨 놓은 것 같다.

　화제 글씨의 다양한 변화는 그림 속에서 더욱 그 진가가 발휘된다. 그림과의 조화를 이루기 위해서 다양한 양식의 화제를 다양한 서체로 표현했다. 원경, 중경, 근경이 포함된 웅장한 규모의 그림에서 제목은 어김없이 모든 서체 가운데 가장 예스러우면서도 웅장하고 힘찬 소전으로 쓰고, 내용은 대부분 행서로 썼다. 이러한 그의 소전과 행서는 오창석에게서 배웠으되 오창석보다 더 유려하면서도 강건한 힘이 내재되어 있다.

　그림의 제목을 전서로 쓴 것은 어느 정도 우쩌런에게서 시작된 듯하다. 다만, 우쩌런은 화조화花鳥畵와 영모화翎毛畵의 제목에도 전서를 사용했으나, 월전은 웅장한 규모의 대형작품과 근엄한 영정에 주로 사용한 점이 다르다.

만년에 주로 옛 선비들의 시구를 인용하여 쓴 한글들은 한시로만 접한 작품이 난해하게 느껴진 이에게는 월전이 더욱 친숙하게 느껴지게 하는 징검다리 역할을 한다.

전체적으로 종합해 보면, 월전의 서풍은 대체로 허소졸박虛素拙朴하면서 동시에 외유내강한 그의 성품을 그대로 빼닮았다. 부드러운 듯하면서 강한 힘이 내재된 월전의 글씨는 기교만을 부리는 화공이기보다는 평생 사상과 철학을 겸비한 문인화가의 길을 추구하고 후대에 그렇게 평가되기를 원했던 그의 심경을 대변하는 듯하다. 문사철文史哲을 겸비하고, 시서화를 즐긴 예술가요 교육자인 월전의 예술세계는 화畵와 함께 시詩와 서書가 있기에 더욱 빛나는 것이다.

진정한 시서화 삼절

예술가로서의 운명을 예언받고 태어난 월전의 일생은 굴곡된 시대상황과 더불어 평탄하지는 않았지만, 동시대 다른 예술가들에 비해서 그의 화단풍상 칠십 년은 비교적 성공적인 결실을 맺었다고 볼 수 있다. 1912년 태어나 노환으로 2004년 이후 절필한 월전은 2005년 2월 마지막 날 영화로웠던 구십사 년을 뒤로 하고 영면했다. 월전은 조용헌趙龍憲의 말처럼 오복五福[29]을 다 누린 흔치 않은 예술가다.

월전은 육이오동란이 일어나기 전인 1950년 3월에 첫 개인전을 가졌다. 그 전시를 보고 수화樹話 김환기金煥基(1913-1974)는 "보송보송한 흰 종이의 질감과 그 휘청거린 양모화필羊毛畵筆의 생리를 월전처럼 잘 다루는 화가도 드물 것이다. 숨어서 습작을 얼마나 했기에, 여기에 이르렀는지, 재주만 가지고 곧잘 되는 일이 아닐 게다"[30]라고 했다. 이것은 월전이 선천적인

재주와 후천적인 노력을 겸비했다는 것을 말해 준다.

일찍이 월전의 재목을 알아본 사대부화가 영운潁雲 김용진金容鎭(1878-1968)은 월전의 화畫와 서書에 대해 깊은 관심을 보이고 앞으로 한국 서화계를 위해 노력해 달라는 당부를 한 적이 있다.[31] 영운은 일찍부터 삼십 년 연하의 월전을 한국 서화계의 미래를 이끌 인재로 본 것이다.

마하麻河 선주선宣柱善은 월전을 다음과 같이 압축적으로 잘 표현했다. "월전 선생은 생전 화단에 시를 논할 사람이 없음을 한탄하였으며, 일중 김충현 선생과는 시문으로 소통할 수 있어 두 분이 지속적인 친분관계를 유지했다. 한국의 시서화 삼절은 월전을 끝으로 거의 맥이 끊어져 가고 있다. 월전의 화필인생 칠십 년이 말해주듯 화畫에서의 명성은 새삼 거론할 필요가 없으며, 가학으로 익히기 시작한 시문詩文 또한 경지에 올랐고, 서書에 있어서도 당대의 명서가와 견줄 바가 못 된다. 따라서 월전은 이 시대의 진정한 시서화 삼절이다."

월전은 선천적인 천연天然과 후천적인 공부工夫를 겸한 예술가였고, 근현대 한국화단의 소명이었던 한국적인 신문인화풍을 창조하고 그것을 후학들에게 전수한 교육자였으며, 학문과 인격을 겸한 문인이요 선비였다. 그의 화필은 서법의 힘을 바탕으로 했기에 가능했으며, 그의 회사繪事는 '후소後素'함은 물론이요, '후서법後書法'한 것이다. 그는 스스로 화공이 아니라고 작품을 통해 부르짖었다. 그는 서와 화를 한 몸처럼 동시에 좋아했으며, 글씨 가운데서 금석문의 글씨를 특히 좋아했다. 이것은 그가 모은 자료집이나 소장품, 그리고 추사 김정희에 대한 존경심을 통해서도 짐작할 수 있지만, 그 스스로 〈한벽원 사계〉(도판 19)에서 밝히기도 했다. 월전의 시와 서는 그림 속에서 더욱 빛을 발했기에, 감히 그를 단순한 화백이 아닌 이십세기 한국을 대표하는 문인화가라 칭하는 것이다.

월전의 격조있는 신문인화新文人畵 세계

내면을 투사하다

박영택朴榮澤

문인화가의 자화상

일제식민지 시기와 해방 이후 근대화의 굴곡진 과정을 거치는 동안 한국
미술계는 전통과의 급격한 단절과 낯선 서구 미술의 간접적 수용, 일본 취
향의 미의식의 이식, 민족분단과 격렬한 이념투쟁 등을 거쳐 왔다. 그러한
가운데 미술계에 시급히 요청되었던 것은 민족미술의 구현과 전통의 현대
적 계승이란 문제였다. 월전 장우성은 한국화단에서 그같은 문제의식을 고
민하고 해결책을 모색한 대표적인 화가로 알려져 있다. 그 인식과 실천의
결과가 바로 시서화 일치의 전통문인화와 서구 미술의 조형적 측면을 융합
시킨, 이른바 신문인화新文人畵였다. 그 조형관造形觀과 미술관美術觀은 그가
살았던 현실의 요구에서 불가피하게 요구된 것이었고, 그가 남긴 대부분의
작품 역시 그러한 뚜렷한 목적의식에서 발아된 것들이었다.

월전은 해방 이전까지는 객관적이고 사실적인 묘사를 중심으로 한 섬세
한 필치의 채색 인물화와 화조화로 출발했다. 일제식민지 시기에 그려진 일
련의 작품들이 그러한 특징을 잘 보여 준다. 반면 1950년대 이후에는 서구
의 미술개념을 전통문인화와 접목시키는 것이 월전이 추구한 작품세계였
다. 이때 그는 전통적인 문인화의 세계로 들어서면서 시서화를 한 화면에

아우르는 작업을 시도하게 된다. 월전은 전통문인화에 대해서 "원래 동양화는 사실주의가 아니고, 표현주의와 인격과 교양의 기초 위에 초현실적 주관의 세계를 전개하는 것이 정신이다. 그리고 함축과 여운과 상징과 유현幽玄, 이것이 동양화의 미다. 사의적寫意的 양식에 입각한 수묵선담水墨渲淡의 선적 경지는 사실에 대한 초월적 가치와 표상적 가치를 지니고 있다"[1]고 말하고 있다. 따라서 그림은 정신적인 세계를 표상하는 일이고, 그것은 한 개인의 인품을 투영하는 것이 된다. 그의 그림은 대부분 자신의 내면과 정신세계를 표상하는 수단으로서 의미를 지니고, 그것이 그의 그림과 시, 그리고 글씨가 나타내고자 하는 바이다. 이러한 점이 월전의 그림에 대한 인식이자 그가 이해한 문인화였다. 다시 말해서, 그의 작품은 결국 문인적 삶의 이상과 동경을 표방한 본인의 소망을 가시화한 것이었다. 그는 평생 '고고한 선비정신'을 그림 속에 집어넣으려 했고, 그런 면에서 그의 그림은 결국 전통시대의 문인적 작가상을 보여 주는 일종의 자화상이라 할 수 있다.

이 글은 장우성의 작품을 장르별로 구분해 그 변천과정과 거기에 담긴 의미를 살펴보기 위한 것이다. 그로 인해 월전 자신이 궁극적으로 표상하고자 했던 것이 무엇이었는가를 이해해 보는 동시에 그가 추구한 한국 현대동양화, 이른바 신문인화의 세계가 무엇이었는지를 알아보고자 한다.

공필진채工筆眞彩에서 신문인화풍으로의 전환

해방 이전의 공필진채 화풍

장우성은 1932년 「조선미술전람회」(약칭 「선전」)를 통하여 등단한 이래 한국 근현대 전통화단의 변모를 선도해 온 대표적인 작가이자, 시서화詩書畵를 온전히 갖추어 전통문인화의 높고 깊은 세계를 내외적으로 일치시킨, 이

시대의 마지막 문인화가로 불려 왔다. 1912년 충주 한학자 집안에서 태어난 그는 1930년 봄, 당대 최고의 동양화가로 인정받던 이당 김은호에게서 섬세한 공필채색화工筆彩色畵를 배웠다. 그 저변에는 어린 시절부터 수학한 한학과 서예가 뒷받침하고 있었다. 선친으로부터 그림 공부를 허락받은 그가 이당에게 그림을 사사하기로 한 것은 근처에 살고 있던 이당의 매부를 통하여 접한 이당의 명성 때문이었던 것으로 알려져 있다. 따라서 장우성이 김은호의 화풍을 인식하고 내린 결정은 아니었던 것으로 보인다. 당시 이당의 화실인 낙청헌絡靑軒에서 그가 접한 것은 사실적이고 섬세한 표현이었다. 김은호는 세필채색화의 기본으로 사생寫生을 중시하였기에, 낙청헌 문도들은 수업기 초기에 비교적 사생의 기법을 익히기 쉬운 화조花鳥 소재의 작품부터 제작했다고 한다. 장우성 역시 화조 사생을 먼저 하고, 차차 인물화로 나아간 것으로 보인다. 학습기의 장우성 역시 김은호의 영향으로 치밀한 사생을 바탕으로 해 전통적 채색 기법으로 맑고 부드러운 분위기의 인물과 화조를 주로 그렸다. 이 기법에는 기존 북화풍北畵風의 기법에 일본화의 현실주의적 화풍이 가미되어 있다.

1930년대 「선전」에서 꾸준히 입선 경력을 쌓은 장우성은 이후 「선전」이 배출한 최고의 작가로 대우를 받았다. 그는 스승 김은호의 화풍과 「선전」 작품들의 경향 외에도 당시 일본화단의 새로운 움직임을 수용하는 데 적극적인 관심을 보였다. 그때의 작품은 인물화(초상화와 미인도), 화조화, 향토성 짙은 소재로 구분될 수 있는데, 그것들은 한결같이 세밀한 묘사와 섬세한 채색으로 이루어져 있으며, 당시 「선전」이 요구한 소재주의적 그림에서 자유롭지 못한 그림들이었다. 그러나 해방 이후의 작품에서는 점차적으로 이러한 경향이 옅어지면서 새로운 화풍을 가미해 갔다.

해방 이후 수묵화로의 전환

장우성은 1946년 서울대학교 예술대학 미술학부 교수로 임용된다. 1946년 서울대학교 설치령에 따라 서울대학교 예술대학 조직 구성을 담당한 우석 雨石 장발張勃(1901-2001)은 동양화과 교수진으로 근원近園 김용준金瑢俊 (1904-1967)을 선임했고, 김용준은 자신의 동료로서 장우성을 추천한 것 이다. 이때 이루어진 김용준과의 만남은 장우성을 문인화의 세계로 끌어들 이는 직접적 계기가 된다. 당시 김용준이 고민한 민족미술에의 관심과 식 민미술의 청산은 장우성 자신의 작업 과제를 모색하는 계기가 되었다. 또 한 장우성은 1949년 초대「대한민국미술전람회」심사위원으로 위촉되면서 한국화단의 선도적 작가로서 활동하게 된다. 외적으로 새로운 사회제도가, 내적으로 새로운 예술이 요구되는 시대에 삼십대 후반이었던 장우성은 화 단 전면에서 민족미술의 방향을 선도해 나가는 역할을 맡게 된 것이다.

김용준에게 커다란 영향을 받은 장우성은 전통회화를 재고찰하여 그 핵 심이 되는 요소를 계승함으로써 민족미술을 건설할 수 있다는 논리를 지니 고 있었다. 대한민국 국립대학 교육방침을 마련해야 했던 두 사람은 당시 요구되었던 민족미술은 '일본 화풍'을 탈피하고 '전통'을 계승해야 한다는 일반론에서 출발하여, '전통'을 '남화南畵', 그 중에서도 '수묵'으로 구체화 해 나갔다. 정신주의의 입장에서 남화를 옹호한 김용준과 장우성에게 남화 의 핵심은 주관적인 정신성이고, 그 수묵 기법은 표현주의 양식보다는 담 담하고 단순한 표현으로 해석되었다. 결국 이 두 사람에 의해 동양회화의 본질은 '순전히 색채와 선의 완전한 조화의 세계로서 교양있는 직감력을 이 용하여 감상하는 예술'이며 어떤 제재로의 설명보다는 표현된 선과 색조로 감정을 움직이는 순수회화론이 되었다.[2]

월전의 신문인화론

중국의 문인화는 십칠세기 동기창董其昌에 의해 '정종正宗'으로서 확고한 지위를 획득한 후 비약적으로 성장했다. 십팔세기 조선에서 꾸준히 그 세를 넓혀 간 문인화 또한 십구세기 중반 김정희를 정점으로 전성기를 맞이하게 되어, 거의 통일된 양식개념으로서 십구세기 조선 화단을 휩쓸었다.[3] 문인화에서 그림은 시와 마찬가지로 자신의 내면을 드러내는 일종의 표현방식이었다. '서화동원법書畵同源法' '화중유시畵中有詩' 또는 '시화詩畵' 같은 표현에서 알 수 있듯이, 문인화는 문학, 서예와 긴밀한 관계를 맺고 발전해 왔다. 그러나 서양미술이 본격적으로 유입된 후에 문인화는 비사실적인 외형 묘사와 관념적이고 고답적인 내용을 보여 준다는 이유로 비판의 대상이 되었다. 이십세기 초 식민통치 극복이라는 과제를 안고 있던 당시 조선으로서는 신문화 개척의 필요성이 매우 절실했는데, 이는 관념적 세계에서 벗어나 적극적인 현실참여의식을 가질 때 비로소 달성된다고 믿었기 때문이었다. 당시 대다수의 지식인들은 문인화를 시대성이 결여된 '일종의 문인 취미나 유한계급의 자기향락에 지나지 않은 것'으로 인식하고 있었고, 이것의 쇠퇴를 필연적인 결과로 받아들였다. 당시 조선은 식민적 근대를 경험한 나라로서 열강의 압력을 서구식 근대화로 극복하기 위해 기존의 전통 문화와 가치관을 폄하하는 경향이 강했다. 일본의 직접 통치에 의한 강제적이고 조직적인 문화 개편으로 인해 더욱더 편향되고 부정적인 문인화관을 형성할 수밖에 없었다.[4]

그러나 1930년을 전후로 문인화에 대한 그간의 부정적 인식이 바뀌기 시작했다. 맹목적인 구화주의歐化主義를 벗어나 민족의 정체성을 확립하는 것이 선결 과제로 떠올랐기 때문이다. 서양화나 일본화의 일방적인 수입을 반대하고, 전통화, 특히 조선시대 회화에 관심을 돌리는 한편, 전통을 구하

면서 세계 보편적, 근대적 미감美感을 추구했던 일부 화가들이 조선의 문인화에 관심을 갖게 된 것이다. 특히 그들은 서예에서 서구 표현파의 추상적인 미술원리를 발견했다. 그리고 이를 당시 조선 화가들의 난제였던 조선의 특수성과 세계적 보편성, 전통성과 근대성의 갈등을 일시에 해결해 줄 수 있는 '효과적인 패러다임'으로 활용했다. 쓸모없고 퇴폐적 전통으로 비난받던 조선의 문인화, 서예, 사군자가 순간 선線을 통해 나타나는 사의성과 추상성, 먹의 풍부한 표현성을 특징으로 서양 모더니즘 미술에 버금가는 근대성을 갖추게 된 것이다. 군자의 정신과 인품이 담긴 서예와 사군자의 경우 순수미술이라고는 할 수 없지만, 그 정신이 서구 근대예술의 주관화와 일치한다고 본 것이다. 즉 서예, 사군자, 문인화가 시서화 일치의 맥락에서 부흥되었다기보다 서양의 조형성과 일치되어 주목받은 것이다.

반면, 문인화의 정신성에 보다 주목한 사람이 바로 김용준이다. 서양 표현주의의 주관성과 정신성이 주로 개인의 내면 감정의 표출을 의미하는 것이라면, 김용준이 언급한 정신이란, 자연과 우주의 원리뿐 아니라 인간의 인격, 인품, 사상이 그대로 화면에 드러남을 의미하는 것이다. 더구나 당시 일본인들에 의해, 그리고 일부 지식인들에 의해 조선적 미감으로 고담古淡, 청아淸雅 등이 논의되었는데, 그들은 이를 조선의 문인화에서 발견했고, 그것을 계승해야 할 전통으로 삼았다. 결과적으로 문인화 담론은 한국의 문화적 자존감을 높이는 데 일정 부분 기여하기도 했다. 따라서 김용준은 문자향文字香과 서권기書卷氣를 통해 속기俗氣를 제거하여 화면의 가장 정신적인 요소인 화격畵格을 높여야 한다고 주장하며 문인화의 서화일치론을 실현해 나갔다.[5] 아울러 그는 문인화의 근본을 계승하되, 과거에 얽매이지 않는 당대의 근대적 문인화를 만들고자 노력했다. 서화일치론을 바탕으로 필법을 강조했지만, 시대감각을 반영하기 위해 소재를 다양화하거나 서양 화

법을 가미하기도 했다. 결국 김용준은 문인화를 통해 잃어버린 민족성과 정체성을 회복하고 세계 보편적 미감에 근접하려 노력한 것이다.[6] 그의 이러한 근대기 문인화론은 해방 이후에도 서울대학교 미술대학을 통해 그대로 전수되어 한국 현대수묵화의 이론과 실기에 지대한 영향을 끼쳤다. 또한 그의 문인화론은 고스란히 장우성에게 전수되었다.

이러한 영향으로, 공필채색화를 주로 그렸던 월전의 화풍이 해방 이후 문인화로 탈바꿈되어 갔다. 이 변화는 개념적으로는 재현성의 약화 과정이고, 기법적으로는 섬세하고 정확한 형태 묘사를 서구적인 데생 기법으로 변화시키는 과정이며, 동시에 진채眞彩에서 담채淡彩로 변화하는 과정이었다. 월전 화풍의 주된 특징인 '형상의 단순화와 선조線條의 직선화'는 여기에서 출발하고 있다.[7] 일단 '형상의 단순화와 선조의 직선화', 그리고 '수묵 위주의 담채'는 형식적으로 문인화에 준하는, 문인화가 요구하는 틀이었다. 그리고 그 안에 담을 내용에 대해 월전은 "원래 동양화는 사실주의가 아니고 표현주의이므로 새로운 자각과 실천이 필요하다"고 말하면서, "문인화의 사의는 객관적이기보다는 주관적이며, 정신적인 차원의 개념으로서 그리는 이의 인격, 성품, 혹은 사상을 아우른다"고 주장한다.

전통의 기본을 바탕으로 새로운 변화를 모색하고 수묵水墨과 선묘線描를 주조主潮로 하는 장우성의 문인화가 여느 문인화와 다른 점은, 간결하고 응축된 선으로 대상의 본질을 담백하게 그리고, 최대한 여운을 주는 여백을 설정한 후 달필達筆로 자작 한시를 화제로 씀으로써 시서화가 일체되는 작품을 만들어내는 것이다. 장우성은 "정신성을 망각하고 외형으로만 표현하는 그림은 문인화가 아니며, 문인화에서 가장 중요한 점은 정신이고 격조"라고 주장하면서, 간결함 속에 선조가 살아 있고 정신과 격조의 전통과 현대를 적절히 조화하는 문인화를 추구하고자 했다.

현대적 조형성을 강조한 장우성은 문인화의 개념을 네 가지로 설명하고 있다. 첫째, 사실에서 사의로 발전한 화풍의 흐름과 문인화를 형성한 주역들이 학자, 문인, 교양인 들이였다는 사실이다. 둘째, 소재의 범위가 넓다는 것이다. 즉 양식, 형태, 색채가 없는 작가의 주관, 인격과 사상의 토대 위에 세련된 기법이 따라야 한다는 것이다. 셋째, 노장불타老莊佛陀의 정신이 뿌리를 박고 있다는 것이다. 그는 대표적인 문인화가로 조선시대의 최북崔北, 김정희金正喜, 장승업張承業을, 중국 명·청대의 동기창董其昌, 팔대산인八大山人, 석도石濤, 그리고 청말의 오창석吳昌碩을 꼽고 있다. 넷째, 정신과 감정이 중요하다는 것이다. 그래서 동양의 고전, 역사, 종교, 철학을 두루 섭렵해야 한다[8]는 것이다. 이처럼 장우성이 주장하는 '현대화된 문인화'는 시서화가 일치되고, 소재 표현에서는 작가의 의중을 드러내는 것으로 자리매김되었다.

월전 그림의 장르별 변화와 특성

월전은 거의 모든 장르에서 다양한 소재를 그림의 대상으로 삼았다. 이것을 인물화, 화훼화, 영모화, 무생물도, 자연풍경화, 세태풍자도, 유사추상화로 나누어 각각의 변화과정과 그 특성을 살펴보겠다. 먼저 인물화를 고찰해 보자.

인물화

인물화人物畵는 월전의 그림에서 가장 대표적인 장르다. 월전의 인물화는 크게 해방 이전의 초기 인물화, 해방 이후부터 1980년대 이전까지의 중기 인물화, 1980년대 이후의 말기 인물화로 나누어 볼 수 있다.

첫째, 해방 이전의 초기 인물화를 살펴보자. 장우성은 1930년대부터 본격적으로 작품활동을 시작한다. 아직 작가로서의 자기 세계를 형성하기 전인 당시의 작품들은 스승 김은호의 화풍을 보여 주고 있다. 초기 인물화에는 〈중추원의관 만락헌 장공 칠십세 진상中樞院議官晩樂軒張公七十歲眞像〉(1933), 〈부친 장수영 초상父親張壽永肖像〉(1935, 도판 1) 등이 있다. 이 두 작품은 조부와 부친의 학자, 선비풍을 강조한 그림으로, 전통적인 초상화 기법에 서양화 기법을 가미하여 문관의 복장으로 정면을 응시하는 표정을 실감나게 묘사하고 있다. 서재에서 공부에 몰입하는 선비의 좌상인 부친상은 얼굴의 음영법과 세밀한 실내 기물 묘사를 보여 주는데, 구체적인 현실 풍경 속에 자리한 인물상이다. 모친상인 〈자친 영순태씨지상慈親永順太氏之

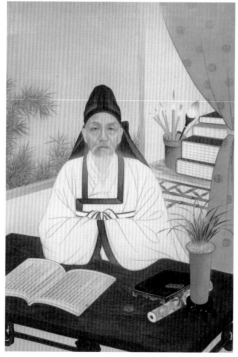

1. 〈부친 장수영 초상〉 1935. 비단에 채색. 107.5×72.5cm.

像〉(1935)은 입을 약간 벌리고 정면을 응시하는 표정에 현실감이 살아 있어 사진을 차용했으리라 추정된다.

가족의 초상화 이외에 1930년대 중반에는 미인도를 주로 그렸는데, 섬세한 필치와 진채眞彩의 기법을 사용했다. 초기 채색인물화로는 〈여인麗人〉(1936, 도판 2)이 있다. 뒷모습을 보이는 여인이 고개를 앞으로 숙여 좌측 얼굴과 우측 면의 일부를 보여 주는 상당히 고혹적인 자태를 드러낸다. 이 그림은 후경後景에 드리워진 나뭇가지, 왼손으로 슬그머니 잡아 올린 치마, 살짝 아래로 내리깐 눈 등에서 미인의 이미지를 극대화하려는 일련의 연출을 엿볼 수 있다. 초상화와는 달리, 대부분의 미인화는 정면을 응시하지 않는데, 이 작품 역시 그렇다.

미인화는 초상화와는 달리 대상을 앞에 두고서도 화가의 자유로운 변형이 가미되어 그려지는, 다소 자유로운 제작방식이 허용된다. 특히 단일시점, 명암법, 공간과 거리감 표현의 화면 추구 등이 두드러진다. 넓은 화면에 평평하게 칠하는, 이른바 도말법塗抹法의 배경 처리와 세필細筆 진채를 이용한 장식성, 그리고 평면성도 눈에 띈다. 김은호 문하에 들어간 지 얼마 되지 않아 이미 섬세한 표현과 사실적인 묘사법을 학습했음을 알 수 있는 작품이다. 특히 당시 일본의 미인도와 김은호의 미인도에 깊은 영향을 받고 있음을 보여 주는 그림이다.

1937년 제16회 「선전」 입선작인 〈승무僧舞〉(1937, 도판 3)는 수업기의 장우성이 추구하던 기법과 특징이 고스란히 배어 있는 작품이다. 엄격한 데생과 세필의 화법이 바로 그것이다. 앞으로 고개를 숙이고 두 팔을 벌려 춤을 추는 여승의 모습이 다소 불안해 보이긴 하지만, 고깔 아래 드리운 앳된 얼굴 표정, 섬세하게 나부끼는 옷의 주름 등의 표현은 묘한 긴장감을 안겨 준다. 이처럼 1930년대 인물화는 대부분 김은호의 영향 아래서 서구 시

각의 사생과 음영처리를 중시한 세필 위주의 진채 표현으로 요약될 수 있다. 화단에 등단한 초기에 그는 당시 「선전」이라는 공모전의 틀에 잡힌 유형에 따라 인물화를 주로 출품했고, 그로 인해 인물화, 특히 미인도에서 두각을 나타낼 수 있었다.

1940년대 전반기에는 인물을 사실적으로 묘사하는 초기의 작업 경향에 큰 변화는 없으나, 소재상으로 인물풍속이 아닌 당시의 젊은 여성의 모습을 주로 그리고 있다. 기법적인 면에서 일본화의 특성에 맞추어진 낮은 채도의 색상과 비단 바탕 위에 두 번에 걸쳐 채색을 칠해 나가는 방법이 사용되어 1930년대의 인물화와 다소 구별되는 편이다. 1940년대 일련의 인물화에서 인물들은 가능한 한 공간에 크게 설정되었다. 아울러 인물 외의 다른 요소들을 거의 등장시키지 않은 점도 눈에 띄는데, 이는 인물에만 중점을 두려는 작가의 의도다. 이러한 화풍 역시 당시 「선전」과 이당 문하의

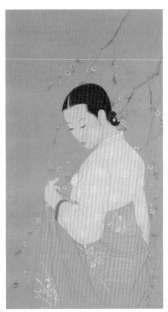

2. 〈여인〉 1936. 비단에 채색. 75×41cm.

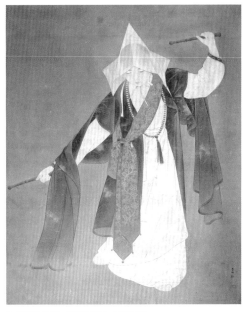

3. 〈승무〉 1937. 비단에 채색. 162×130cm.

인물화에서 흔히 보던 구성과는 조금 다른 것이다. 이처럼 1940년대에 들어 장우성은 점차 김은호와는 다른 화풍을 보이기 시작한다. 그는 「선전」에서 1941년부터 1944년까지 〈푸른 전복戰服〉〈청춘일기青春日記〉〈화실畫室〉〈기祈〉로 연속 4회 특선함으로써 「선전」이 배출한 최고의 작가로 부상하게 된다.

〈푸른 전복戰服〉(1941, 도판 4)은 전복 차림의 모델을 그린 작품으로, 발표 당시 도회적 이미지의 여성인물화로 평가받았다. 기본적으로 인체를 사실적으로 표현하고자 하는 기본적인 방향에는 이전의 작품과 큰 차이가 없으나, 동양화적인 재료의 특성을 살린 기법을 사용하고 있음에서 약간의 변화가 엿보인다. 이 작품은 모델의 왼편이 사분의 삼 가량 보이는 각도로 의자에 앉아 있는 좌상이다. 이는 양감量感을 안정적으로 표현하기 용이한 각도이며, 이로 인해 안정감있는 자태를 묘사할 수 있다. 또한 호분胡粉의 사용으로 가능한 원색이 아닌 중간 색조의 가라앉는 분위기로 인해 단아한 여인의 모습을 표현하고 있다. 〈푸른 전복〉은 형태만으로 입체감을 내기에 용이한 각도, 실제 모델을 보고 한 정확한 데생, 면 구획의 느낌이 확연히 살아 있는 매우 성공적인 작품으로 평가받고 있다. 일본풍인 몰선채화沒線彩畫 경향이 강하게 나타나고는 있지만, 채색과 선조의 적절한 조화가 균형감있게 나타나고 있으며, 무엇보다도 선조와 부드러운 중간 색조가 이전과는 다른 중요한 변화로 보인다. 이 작품은 월전의 인물화가 스승인 김은호의 영향에서 조금씩 멀어지고 있다는 것을 보여 준다.

초기의 가장 대표작인 〈화실畫室〉(1943, 도판 5)은 입체감을 살린 설채設彩 기법으로 그려졌는데, 원형과 대각선이 겹친 구도 안에서 인물의 시선에 따라 엇갈리는 듯한 재미있는 구성을 보여 준다. 모델을 그리던 화가가 잠시 쉬면서 파이프 담배를 피우고 있으며, 모델은 화집을 보고 있는 여유로

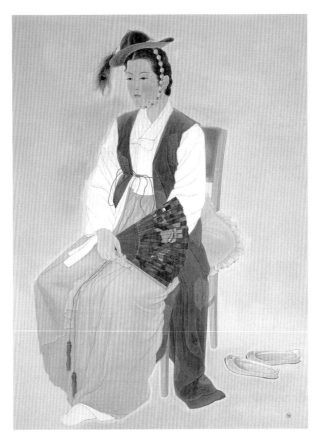

4. 〈푸른 전복〉 1941. 종이에 채색. 192×140cm.

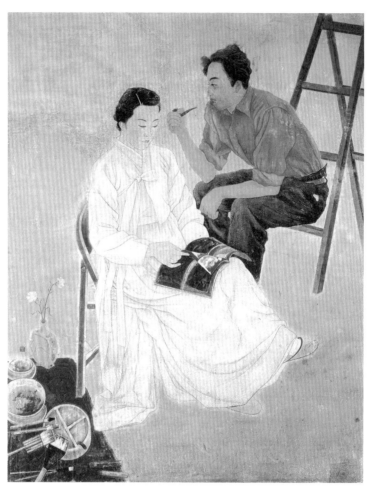

5. 〈화실〉 1943. 종이에 채색. 227×183cm.

운 장면이다. 모델이 전면에 등장하고 화가 자신은 후경으로 나앉아 있다. 그림 속에 그림 그리는 상황이 들어 있는 흥미로운 그림이다. 이 작품은 이전 작품과 궤를 같이하는 동시에, 월전의 근대적 작가의식까지 살펴볼 수 있다. 사실 화실이란 주제는 화가의 예술가로서의 의식이 강화되고 사회적인 위치가 인정되기 시작하면서 그려진 매우 서구적인 주제이다. 특히 그림에 등장하는 파이프는 고가의 수입품으로서 서구적 가치를 나타내는 소품이며, 화집 역시 마찬가지다.

둘째, 해방 이후부터 1980년대 이전까지의 중기 인물화를 살펴보자. 해방 이후 월전의 인물화는 개념적으로는 재현성의 약화 과정이며, 기법적으로는 섬세하고 정확한 형태 묘사를 서구적인 데생 기법으로, 진채에서 담채로 변화하는 과정이라 볼 수 있다. 장우성에게 동양화 이론과 문인화에 대한 깊은 지식을 전해 준 김용준은 진보적 동양화를 위해 표현기법면에서 해부학적 정확성을 인물화의 주요 척도로 설정할 것을 주장했다. 그로 인해 서울대학교 미술대학에서는 무엇보다도 데생 수련을 작업의 기반으로 하는 동양화 수업이 중시되었다. 인물삭품을 아우르는 월선 화풍 역시 '형상의 단순화와 선조의 직선화'였다.

중기의 인물화는 크게 복고적 소재의 종교화와 인물화로 나누어 볼 수 있다. 1949년부터 1954년에 걸쳐 제작된 두 점의 종교화(도판 6-7)는 인물을 묘사하는 데 있어서의 재현성이 약화되어 가는 과정을 보여 준다. 이러한 종교화는 주문에 의한 것이었다. 월전은 이에 대해 "저는 천주교인은 아닙니다만, 당시 서울대 미대 교수로 일하면서 독실한 천주교인이자 같은 학교 선배 교수인 장발張勃 선생의 부탁으로 그림을 그리게 됐어요. 성화 속의 인물을 선정해 준 것이나, 이들의 모습에 대해 자문해 준 것도 모두 장발 선생입니다"[9]라고 회고했다. 전통 가톨릭 도상圖像에 철저하지 않은

이 그림은 다분히 이콘icon성은 약하고 사실적인 재현 요소들이 개입하고 있다. 서양미술의 성모자상과는 달리 한국인의 모습으로 그려져 있는 것도 이채롭다. 이는 당시 일반적인 경향이었던 것으로 보인다. 동료 화가인 운보雲甫 김기창金基昶이 그린 종교화에서도 그러한 경향을 만날 수 있다. 이를 동아시아 지역에서의 성화 토착화 운동의 일면이라고 볼 수도 있다. 어쨌든 이콘 특유의 도상을 배제했기에 이 그림은 신앙의 대상이 되는 예배상으로부터는 멀어지는 반면, 독립된 회화로서의 인물화의 성격이 강하다. 무엇보다도 선묘로 표현된 인물에서 보이는 복선複線의 사용이 두드러지는데, 이는 서양식 데생법의 사용에 힘입은 자취다. 이를 통해 월전이 해방 이전 사실주의에 입각한 일본식의 선묘방식에서 적극 탈피하고자 한 의도를 엿볼 수 있다. 따라서 월전의 '현대성'은 당시 서구 현대미술에서 엿보이는 방법적 특성을 전통 동양화 기법과 융합하거나 서구식 데생법을 끌어

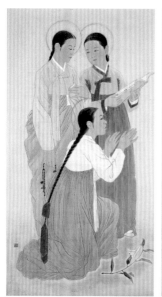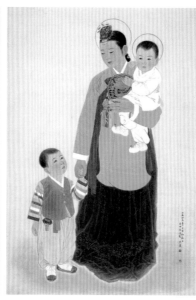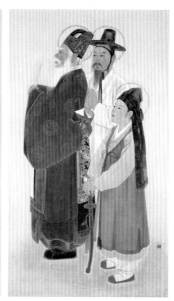

6. 〈한국의 성모와 순교복자〉 삼부작. 1950. 종이에 채색. 185×106cm, 201×136cm, 185×106cm. (왼쪽부터)

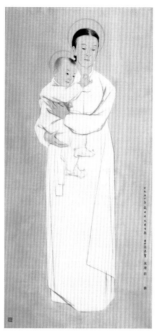

7. 〈한국의 성모자상〉 1954.
종이에 수묵담채. 145×68cm.

들여 이를 모필에 의한 선의 힘으로 소화해내는 것이었던 것 같다. 아울러 인물화에 대한 주관적 해석 역시 중시되었다. 데생적 형태 묘사로서 인물 형태는 자연스럽게 단순화해 가고, 얼굴의 명암 처리 역시 '운염법暈染法'에 기초하고 있음을 볼 수 있다. 배경 역시 아무것도 그려져 있지 않다. 이 작품에서 채색은 현저히 줄어들고, 복선의 사용을 통해 담채를 곁들인 '현대화된 수묵화'가 구현되고 있음을 목도하게 된다. 이른바 남화南畵의 주관적 정신성을 반영한 인물화라고 볼 수 있다.

그러한 경향은 〈청년도靑年圖〉(1956, 도판 8)에도 잘 반영되어 있다. 서울대학교 개교 십 주년을 기념해 그린 이 그림은 교정에서 담론을 펼치고 있는 젊은 학생들의 뒷모습과 옆모습을 그리고 있다. 남성을 기준으로 한

8. 〈청년도〉 1956. 종이에 채색. 212×160cm.

대칭구도는 안정감을 주고, 서로 다른 시선들은 화면에 운동감과 활력을 준다. 선조를 강조한 담채의 표현이 두드러지고, 이전과는 달리 현실적인 소재를 그리고 있음은 주목할 만하다. 구체적인 현실계에서 소재를 취하고, 마치 그것을 목도하며 그리고 있는 것처럼 생생하게 표현하고 있다. 배경 역시 붓질이 아닌 먹의 번짐을 이용하고 있고, 전경 인물과 후경 인물의 차이 또한 먹의 농담을 통해 구분하면서 화면에 공간감을 부여하고 있다. 사생적인 시각을 반영한 이 그림은 문인화에서 강조되는 선조가 매우 강하게 자리하고 있음을 볼 수 있다.

　　1960년대 이후 월전의 인물화는 도교와 불교의 소재를 취하여 전통적인 묘법의 효과를 살렸다는 점에서 이전의 인물화와는 다른 양상을 보인다. 이 시기의 인물화에서는 기법면에서도 이전에 비해 더욱 함축적이고 간결한 선조와 구성이 특징적이다. 〈동자童子와 천도天桃〉(1961, p.138의 도판 23)에서부터 보이는 이러한 경향은 인물상을 통해서 자신의 주관적인 의도를 드러내는 인물화로 이어지고 있다. 당시 인물화, 즉 전통묘법에 의한 문인화풍의 인물화는 작가가 사실적인 인물 묘사에 회의를 느낀 1950년대 말부터 모색되고 있었다고 볼 수 있다. 월전은 이미 1950년대에 "예술이 창조라 하면 똑같이 보고 베끼는 것이 아닌, 정신이 배인 그림이어야 할진대, 이런 의미에서 인물화는 무의미하다"고 느끼기 시작하였다고 한다.[10] 일제 식민지 시기에 수학한 사실적이고 꼼꼼한 묘사와 극세極細의 필치로 채색화를 구현한 것에서, 이제는 단순, 간략한 인물로 변화되면서 정신적으로 충만한 사의적인 인물화로 적극 방향을 바꾸고 있음을 알 수 있다.

　　1970년대에 이르러 월전은 일련의 초상화를 제작하게 된다. 그 초상화는 당시 자신이 추구하는 그림과는 달리, 기록적이고 사실적인 영정작업이었다. 이것은 위의 성모자상과 같은 종교화와 동일한 맥락에서 주문을 받아

그린 것이다. 이른바 민족문화와 주체성에 대한 강조를 내건 박정희 정권은 이를 이미지화하는 일련의 작업을 선보인다. 그것이 민족기록화 제작과 성현의 초상화와 동상 제작이었다. 이 사업에 미술인들이 대거 동원되었다.[11]

장우성 역시 그런 작업에 동원되었다. 이미 〈충무공 이순신 장군 영정〉(1953)을 그린 바 있는 그는, 이 주문을 전통 초상화 제작을 본격적으로 연구하는 기회로 삼았다. 당시 표준영정사업은 한국을 빛낸 선현의 영정을 일괄 제작한다는 취지하에, 과거에 제작된 초상이 양호한 보존상태로 전해지는 경우는 그 작품을 표준영정으로 지정하고, 그렇지 않을 경우 당시 문공부가 화가에게 의뢰하여 새로 제작하도록 하였다. 이런 분위기로 인해 장우성은 1970년대 국가 주도의 문화정책하에서 추진된 선열先烈의 영정과 민족기록화 제작사업에서 많은 작품들을 남겼다. 장우성의 민족기록화 및 영정 작품들, 예를 들면 〈권율權慄 장군 영정〉(1970), 〈집현전학사도集賢殿學士圖〉(1974, 도판 9), 〈다산茶山 정약용 영정〉(1974), 〈강감찬姜邯贊 장군 영정〉(1974), 〈김유신金庾信 장군 영정〉(1976), 〈김유신상〉(1977), 〈윤봉길尹奉吉 의사 영정〉(1978), 〈포은圃隱 정몽주 선생상〉(1981), 〈유관순柳寬順 열사 영정〉(1986)은 이러한 문화정책을 배경으로 하여 제작되었다.

1970, 80년대의 영정작업은 역사상의 인물 초상화이지만, 역사적 서술에 비중을 두지 않고 마치 당대에 그려진 초상과 같은 작업이었다. 장우성의 선현 영정 작품들은 갑주甲冑 형식의 무신상武臣像과 조선시대 이전 인물의 영정인 경우, 초상화 외 석인상石人像이나 고분벽화 등 타 장르를 참조하여 제작하였고, 문신과 사대부의 초상인 경우는 조선 중기 이후의 화첩본畵帖本의 반신 초상을, 독립운동 열사의 경우는 사진을 참고하여 제작했다고 한다.[12]

9. 〈집현전학사도〉 1974. 종이에 채색. 210×180cm.

셋째, 1980년 이후의 말기 인물화를 살펴보자. 1980년대에 들어와 장우성의 인물화는 내면을 표현하는 매개로 등장한다. 이전의 기록적이고 사실적인 묘사는 점차 지워지고 문인화로 적극 이동하고 있었는데, 그 대표적인 징후는 〈면벽面壁〉(1981, 도판 10)에서 찾아볼 수 있다. 〈면벽〉은 명상에 잠겨 참선하는 달마의 이미지를 형상화한 '달마벽관도達磨壁觀圖' 형식에서 도상을 차용한 작품으로 '선禪'을 수행하는 구도자와 자신을 동일시하여 표현하고 있다. 화제는 다음과 같다.

七池無狂花	칠지(보살세계)에 제철 아닌 때 피는 꽃 없고
雙樹無暴禽	쌍수(부처님이 열반한 곳)에 난폭한 새 없다
中有道場精進林	그 가운데 그윽한 정진도량이 있고
雪山白牛日食草	설산의 흰 소가 날마다 풀을 먹어
其糞合香爲佛寶	그 배설물이 향기로운 불보가 되어
以此塗地香不了	땅에 가득 향기가 그치지 않는다
長者居士與道師各具智慧	장자와 거사와 도사가 모두 지혜를 갖춰
千人俱多樂少苦功德施	모두 즐거워하고 고통 없는 공덕만 베풀도다
童男掃塔後洗塔	어린 동자가 탑을 쓸고 또 닦으니
塔內舍利一百八	탑 속에 사리 일백여덟 과顆
淸淨耳聞諸天樂	청정세계의 하늘 풍악이 들려
若傳佛在獅子城	부처님 사자성에 계시는 소식을 전하는 듯
說法無量度衆生	그지없는 설법으로 중생을 제도하여
能今荊棘柔輭	가시덤불이 부드러운 환경이 되고
沙礫咸光明	자갈밭이 광명세계로 변하리

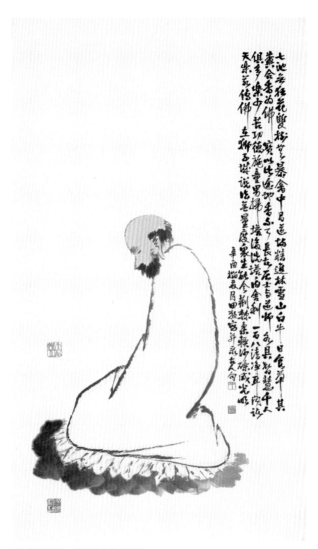

10. 〈면벽〉 1981. 종이에 수묵. 84×48cm.

선회禪畵로서의 달마도達磨圖가 변형된 방식을 통해 월전의 문인화풍 인물화로 전이되고 있음을 알 수 있다. 이 그림에서 대상 인물은 지극히 간략화되고 선조로만 이루어져 있으며, 채색은 거의 사라졌다. 대신 화제가 두드러진다. 능란한 월전풍의 글씨가 단순화한 인물과 대구對句를 이루듯이 자리하고 있다. 그림 그 자체보다는 뜻을 전하는 기호로서의 단순화된 인물, 그리고 문자가 한 쌍으로 나앉은 그림이다.

〈면벽〉과 같은 해에 그린 〈회고懷古〉(1981, p.142의 도판 27)는 백자항아리를 앞에 두고 대금을 부는 노인을 그리고 있다. 화제에서 그는

自覺從前世念輕	이전부터 세상사에 관심이 적었거니
老來達運樂閒情	나이 들어 운이 트여 한가함을 즐긴다
芒鞋竹杖春三月	대지팡이에 짚신 신은 봄 삼월
紙帳梅花夢五更	종이 장막에 매화는 오경을 꿈꾼다
求仙求佛全妄想	신선을 구하고 부처를 구함은 모두 망상일뿐
無憂無慮卽修行	걱정 없고 수심 없는 것이 곧 수행이다
松風昨夜熾然說	솔바람 부는 어젯밤 열이 뻗치도록 설명했으나
自是聾人不肯聽	애당초 귀먹은 사람처럼 알아듣지도 못한다

고 말하고 있다. 그림 속 인물은 다름 아닌 월전 자신이다. 그는 '고고한 선비정신'을 간직하고 있고 지사志士의 내면세계를 품고 있는 인물과 자신을 동일시하고자 한다. 이처럼 이 시기의 인물화는 결국 자신 내면의 초상화라고 볼 수 있다. 도를 닦거나 깊은 정진에 몰두하는, 혹은 옛것을 좋아하고 예술을 사랑하고 풍류를 즐기는 한 늙은 남자의 소회를 드러내는 수단으로 그림을 그리고 있는 것이다.

같은 맥락에서 전통을 숭상하고 계승하는 자신의 운명을 회고하는 입장에서 그린 〈춤〉(1984, 도판 11)이 있다. 백발의 노인이 한복을 입고 정갈하게 춤을 추는 모습으로, 다분히 자화상에 해당하는 그림이다.

欲靜而動	멈춘 듯 움직이고
欲斷而續	끊일 듯 이어지며
若無而有	없는 듯 있는 듯
如訴如怨	호소하는 듯 원망하는 듯
切切興發於胸臆深處	가슴 깊은 곳에서 솟아오르는 멋
是東洋的性情也	이것이 동양의 정취요
韻律也	운율이다
頃者世人多傾倒於西風	요즘 사람들이 서양 흉내를 내느라고
抛却自我	제 것은 다 팽개치고
晏然無恥	부끄러운 줄 모르니
誠可嘆也	참 딱한 노릇이다
今余禿毫試寫舞圖	시험 삼아 춤추는 그림을 그려 보는데
旋律甚妙	그 선율이 절묘해서
難於逼眞	참모습에 다가갈 수는 없고
只自描出心像一斑而已	다만 내 마음의 일부를 그려낼 뿐이다

화제를 통해 작가 자신이 현실세계에 전하고 싶은 말을 하고 있다. 이제 월전의 그림은 그 자체보다는 이야기 수단으로, 적극적인 세상과의 소통의 도구로 활용되고 있다. 이는 자신의 내면과 정신세계를 표상하는 그림이라는 전통적인 문인화의 세계로 더 적극 귀환하고 있음을 보여 준다. 아마도

11. 〈춤〉 1984. 종이에 수묵담채. 136×86cm.

월전이 칠십 세를 넘어서는 시점에서 자신을 되돌아보고 성찰하는 차원의 그림이라 여겨진다. 이러한 경향은 이후에도 지속된다. 같은 제목의 〈춤〉(1993)은 동일한 포즈에 똑같은 손동작을 취하고 있지만, 좀 더 간결하고 담백하게 먹선만으로 그려져 있다. 이 역시 자신의 일생을 되돌아보고 화업을 반추하면서 깨달은 것들을 그림을 통해 표출하고 있다. 그런 의미에서 월전의 1980, 90년대 인물화는 대부분 자화상의 변주에 해당한다고 볼 수 있다.

화훼화

문인화를 추구했던 장우성은 사군자를 비롯한 화훼花卉를 많이 그렸다. 사군자 자체를 이미 자신의 마음과 정신, 그리고 인격을 표상하는 수단으로 삼은 것이다. 월전의 작품에 빈번히 등장하는 매화, 국화, 소나무, 달 등은 1960년대 중반부터 그가 꾸준히 그려 온 소재다. 월전은 그런 소재를 두루 취하면서 개인적 취향의 정서와 감회를 표출하기도 하고, 고답적인 의미보다는 나름의 새로운 메시지를 던지기도 했다. 문인화의 특성상 어떤 소재로도 작가의 심회心懷나 웅지雄志, 그리고 예술관을 표현할 수 있다는 것을 그의 작품을 통해 확인할 수 있다. 월전은 화훼 가운데 특히 매화, 수선, 국화, 장미를 주로 그렸다. 매화와 국화는 사군자의 하나이고, 수선과 장미는 월전이 특별히 좋아한 꽃이라 그의 그림에서 자주 등장한다. 이외에도 초본草本으로는 창포, 연꽃, 배추 등을 주로 그렸고, 목본木本으로는 등꽃, 진달래, 목련, 목단牧丹, 능소화, 개나리 등을 즐겨 그렸다.

　월전은 사군자에 대해서 다음과 같이 말하고 있다.

　옛날부터 동양 사람들은 매란梅蘭과 함께 국죽菊竹을 더하여 사군자四君子

란 칭호를 붙여 왔다. 식물에게 인격을 부여해서 애중愛重을 표시한 것은 세속적인 관점에서는 이해가 가기 힘들 것이다. 그러나 이 네 개의 식물이 간직하고 있는 특이한 성정性情과 높은 격조를 실제로 접하고 보면, 고인古人들의 유별난 대우에 이유가 있음을 알게 될 것이다. … 매梅와 난蘭은 또한 전형적인 동양의 화초라 할 수 있다. 그 정적靜寂, 단순의 미는 선禪의 경지를 연상시키고, 수묵화와 한시의 소재로서 풍류와 멋의 정신적 정토淨土이기도 하다.¹³

월전은 동양화의 고유정신을 회복하고자 문인화의 핵심적인 소재인 사군자를 즐겨 그렸는데, 기존의 수묵화와는 달리 독특한 운필運筆과 몰골법沒骨法, 그리고 색상을 가미하여 현대적 감각으로 산뜻하게 표현한 것이 그 특징이다.

특히 자주 그렸던 화훼가 수선인데, 이는 그가 큰 영향을 받았던 김용준으로부터 연유한다. 1940년경에 그린 근원의 〈수선화〉는 당시 그가 조선회화의 계승을 통해 전통을 재인식하고 작가의 주관성과 수묵의 표현성을 강조한 조선시대 문인화에서 조선회화의 전통을 발견하려는 시도에서 나온 작품이다. 화분에 담긴 수선화를 그리고 화면 오른쪽에 제발題跋을 넣음으로써, 시서화 일치를 근간으로 한 문인화의 전통성에 주목하고자 했다.

월전의 〈수선〉(1979, p.81의 도판 11)은 뿌리가 드러나 있는 수선이다. 화면 중앙에 수선화를 배치하고, 왼쪽에는 화제를 썼다. 담백한 색채와 간결한 필선으로 이루어진 그림은 고아한 수선화의 정취를 가시화하고 있다. 세부적인 묘사나 사실적인 재현에서 벗어나 거침없이 그려졌는데, 그 새하얀 모양새가 고결하고 향기가 청초하여 선골仙骨의 풍모를 지녔다 해서 문인사대부에게 두루 사랑을 받았던 수선화의 기품이 담겨 있다. 1990년에

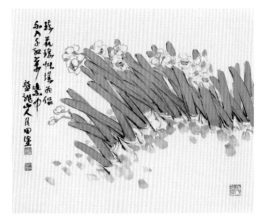

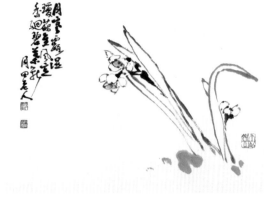

12. 〈수선〉 1990. 종이에 수묵담채. 37×44cm. 13. 〈수선〉 1998. 종이에 수묵. 34×44cm.

그린 〈수선〉(도판 12)은 군집의 수선화다. 이 역시 수선에 부여한 문인들의 정신세계를 염두에 두고 그린 그림이다. 1998년에 그린 〈수선〉(도판 13)은 무척 단출하고 소박한 그림이다. 먹을 위주로 그린 그림에 최소한의 색채만이 가미되어 있다. 부드러운 먹선이 수선의 자태를 가시화하고 있다. 앞의 수선화 그림보다 더욱 간결하고 담백한 맛을 풍기는 그림이다.

수선을 즐겨 그린 월전은 수선에 대해 다음과 같이 말했다.

수선水仙은 겨울에 핀다. 빛깔은 녹색, 하양, 노랑 등이 있는데, 수선 애호가들이 그 중에서도 사랑하는 것은 하양이다. 그 새하얀, 청초한 꽃 모양새가 그들이 찾는 고결함을 유감없이 표현해 주고 있어서일 것이다. 그래서 이 꽃은 옛 사대부들에게도, 소녀들에게도, 동양 사람에게도, 서양 사람에게도 두루 사랑과 아낌을 받았고, 나르시스Narcisse의 전설 같은 애절한 이야기를 만들어내기도 했다. 신선한 선형線形을 특색으로 지닌 채 수반水盤 위에 담은 이 수선도 족히 새해의 새 기분을 꽃잎에 품고 고결한 마음으로 새해를 맞아들이자는 이야기를 조용조용 하고 있다.[14]

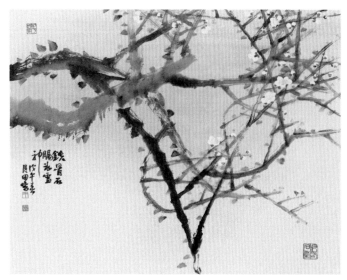

14. 〈백매〉 1978. 종이에 수묵담채. 55×70cm.

수선과 더불어 즐겨 그린 화훼는 매화다. 〈백매〉(1978, 도판 14)는 어둑한 밤하늘에 매화가 은은히 피어 있는 장면이다. 배경으로 깔린 푸르스름한 색채가 절묘하게 밤의 기운을 알려 준다. 그 위로 거침없이 지나가는 붓질이 매화 등걸과 줄기를 예리하게 드러낸다. 화제인 '굳은 절개, 단단한 의지, 맑고 깨끗한 정신'은 매화를 통해 그가 추구한 정신세계가 무엇인지 일러 준다.

정교하게 그려진 〈홍백매십곡병紅白梅十曲屛〉(1981, 도판 16)은 화면 중앙에서 사방으로 펼쳐 나가는 거대한 규모의 매화나무 그림이다. 하얀 꽃과 붉은 꽃이 다투듯 피어 있는데, 좌우로 여백을 주어 시원한 느낌을 준 구도가 돋보인다. 특히 그의 매화는 달과 함께 절묘하게 어울리는데, 이후 그려진 〈야매〉(1988, p.68의 도판 4) 역시 그의 대표적인 매화 그림이다. 장식성이 강한 이 그림은 왼쪽 상단에서 오른쪽 하단을 향해 뻗어가는 매화 줄기와 그 위로 환하게 부푼 달을 대비시켜 놓았다. 작은 매화꽃과 커다랗고 환하게 떠오른 달이 대비를 이루고, 잔잔하고 섬세하게 깔린 바탕화

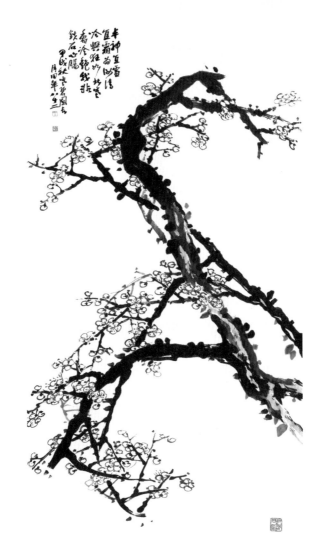

15. 〈매화〉 1994. 종이에 수묵. 136×68.5cm.

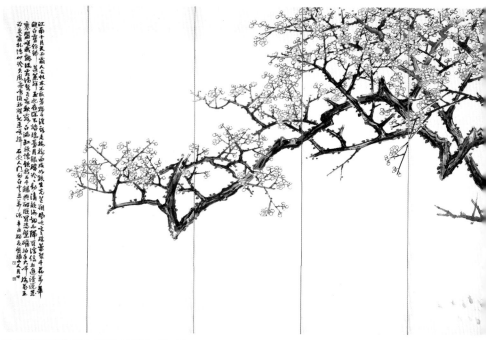

16. 〈홍백매십곡병〉 1981. 종이에 수묵담채. 130×394cm.

면에 힘차고 거친 나무 줄기가 역시 대조를 이룬다. 청량하고 서늘한 기운
이 느껴지는 그림이자 섬세한 묘사와 격조 있는 문기文氣가 안개처럼 두루
퍼져 있다. 달과 매화, 어둑한 밤 기운이 슬그머니 내려앉고, 그 위로 둥근
달이 떠 있는 사이로 수줍게 핀 매화야말로 월전 매화의 매력이자 특질이
다.

〈매화〉(1994, 도판 15)는 먹색만으로 매화를 강직하고 소박하게 그리고
있다. 화면 상단에서 하단으로 이어지는 줄기와 그 사이에 가득 핀 매화의
기품이 매력적으로 전달되는 그림이다. 검은 색의 미감美感이 소박하면서
도 힘이 느껴진다. 말년으로 갈수록 그의 매화는 화사함이나 여운보다는
소박한 자태를 유지한다. 화제는

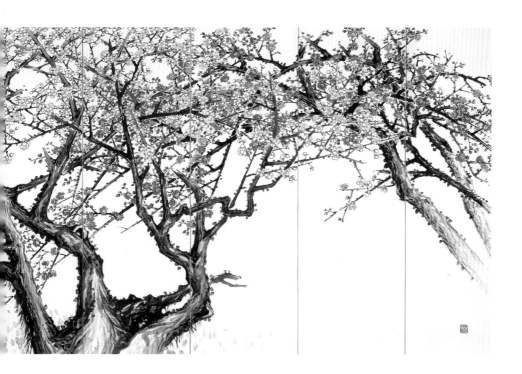

丰神宜雪宜霜	넉넉한 자태는 눈, 서리와 잘도 어울려서
爲汝淸吟興狂	널 위해 마음껏 청정함을 읊조리노라
如此寒香冷艶	이같이 차가운 향기와 냉정한 요염 앞에
我非鐵石心腸	나는 강철 같은 심장을 내놓을 수가 없구나

라고 쓰고 있다. 1999년도의 〈매화〉는 앞의 그림들보다 더욱 단순하고 간결하다. 무심하게 그은 줄기와 그 위에 얹힌 꽃은 기교를 지우고 더없이 소탈하다. 먹의 농담 변화나 수묵의 맛도 피하고 다만 본질만 남겨두듯이 그린 듯하다. "淸影淸影月冷 夜深人靜(맑은 그림자에 달빛은 차고, 밤 깊어 사람은 고요하다)"라는 화제가 적혀 있다. 월전이 추구하고자 한 세계, 그

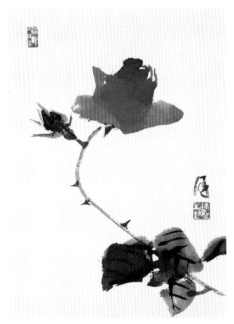

17. 〈장미〉 2003. 종이에 수묵담채. 33×24cm.

가 꿈꾸었던 문인의 내면세계를 표상하는 데 매화 만한 소재는 없어 보인다.

　장미 역시 즐겨 그린 꽃이다. 〈장미〉(1978, p.65의 도판 1)는 감각적인 필치가 현란하게 지나가고 화사한 채색이 상큼하게 내려앉은 그림이다. 장미는 '청춘을 오래 간직한다'는 뜻을 지녀 장춘화長春花라고 부른다. 매달 꽃이 연이어 피므로 늙지 않는 여성처럼 청춘을 오래 누린다는 뜻으로 월계화月季花라고도 하는데, 이는 육체적으로 젊게 살려는 가치를 지향하는 것으로 사람들이 추구하는 가치와도 부합된다. 특히 월전의 장미는 깔끔하고 화려하기 때문에 세간에 인기가 많았던 것으로 알려져 있다. 말년에 그린 〈장미〉(2003, 도판 17)는 화면 중앙에 빨간 장미꽃 하나가 위를 향해 피어 있는 매우 함축적인 구도를 보여 준다. 붉은색 물감이 타오르듯 번지고 속도감이 느

꺼지는 선이 줄기를 이루고 있다. 다분히 선적禪的인 느낌이 감도는 장미다.

월전은 1960년대부터 말년까지 꾸준히 화훼화를 그렸다. 그는 동일한 소재를 반복해서 그리기도 했는데, 이 경우 후기로 갈수록 간결하고 단순하며 먹을 위주로 그리고 있다. 또한 그 소재들은 한결같이 옛날부터 문인사대부들이 즐겨 그리고, 늘 가까이하며 사랑했던 식물이다. 이것은 월전이 군자가 지향하는 정신세계나 인품을 함축하고 있다고 여겨지던 그 대상들을 새롭게 해석해서 그리면서, 그 안에 자신이 추구하고 흠모하는 이상적인 세계를 투사하고 있음을 보여 준다.

영모화

월전의 영모화翎毛畵에 등장하는 동물은 곧 자연이자 생명체인 대상이다. 그러한 소재 역시 전통문인화에서 즐겨 그리던 대상의 또 다른 반추이고 각색이었다. 일제강점기에 그려진, 월전의 초기작으로 주목되는 〈조춘早春〉(1935, 도판 18)은 한 쌍의 새(갈매기)가 꽃나무 아래에 앉아 있는 그림이다. 차분한 색조로 마감된 그림은 한곳을 응시하며 울어 대는 서로 다른 모습의 새를 보여 준다. 북종화풍北宗畵風의 세밀하고 섬세한 선, 선명하고 윤택한 채색으로 차가운 날씨 속에 봄이 오는 그 순간의 상황이 실감나게 그려져 있다. 구체적인 자연 풍경 속에 자리한 한 쌍의 새를 포착한 그림이다.

영모화는 1960년대에 들어와 본격적으로 그려진다. 이전과 같은 묘사적 그림에서 탈피해 자신의 심경을 대변하는 상징적 차원에서 새를 차용하고 있다. 특히 순백의 자태로 기품과 품격을 지닌 학과, 그와 유사한 경지로 대우받는 백로, 불길함을 상징하지만 그것을 경계로 삼고자 했던 까마귀, 가을의 정서적 표현과 어울리는 기러기를 즐겨 그렸다. 특히 가을밤의 스

18. 〈조춘〉 1935. 종이에 채색. 62×53cm.

산한 분위기와 외롭고 쓸쓸한 심정을 대변하는 기러기는 그가 즐겨 택한 소재다. 기러기 울음소리는 그 처량함이 정을 자아낸다고 여겨져 가을의 정서와 잘 어울리는 새로 반복해서 등장한다. 아울러 봄의 정서를 대변하는 제비 역시 그가 즐겨 그린 새다. 이 새들은 현실을 반영한 세태 풍자나 마음의 거울로 삼기에 적당한 것으로 그려졌다.

1960년대 초 작품인 〈소나기驟雨〉(1961, 도판 19)는 비가 내리는 허공을 유유히 날아오르는 한 마리 백로를 그린 그림이다. 백로는 고결한 자태와 순백의 깃이 지닌 정신세계의 이미지를 간직한 새로, 몸 전체가 순백색인 깔끔한 외형적 아름다움에서 오는 품격을 높이 살 뿐만 아니라 형태와 성격이 학과 비슷하여 결벽의 상징으로 알려져 있다. 월전의 작품에 나타난 백로는 학과 동일하다. 순백의 학은 그 순수성과 단정한 자태 등 고결한 정신세계를 표상하기 위한 상징으로 그려진 것이다. 이는 자신이 추구하고자

한 정신이었다. 따라서 이것 역시 자신의 자화상에 해당하는 새의 의인화擬人化이다. 당시 서울대학교를 사임하면서 겪었던 외로운 심정을 내포하고 있는 이 그림은, 세차게 쏟아지는 비를 온몸으로 맞으면서도 유유히 날아가는 백로에 자신이 상황을 빗대어 그린 것으로 알려져 있다. 주변 풍경을 암시적으로 처리하고 물에 흠뻑 젖은 화면 위에 간결하고 함축적인 선을 감각적으로 얹어 백로 한 마리를 화면 중심에 가득 채운 수작秀作이다. 광활한 자연풍경을 배경으로 거센 소나기가 내리고 있고 하단에 작은 새가 비상하는 그림인 〈소나기〉(1979)도 이와 유사하다.

문인화에 북조화법北朝畵法을 융합한 〈푸른 들녘〉(1976, 도판 20)은 각기

19. 〈소나기〉 1961. 종이에 수묵. 134.5×117cm.

다른 자태를 취하고 있는 백로 세 마리를 보여 준다. 단순하게 처리된 시원하고 넓은 초원을 배경으로 백로가 자리한 이 그림은 고아한 삶을 암시한다. 이와는 달리, 현대사회의 환경파괴 문제를 고발하기 위해 백로를 끌어들이기도 한다. 상징적인 이미지로서의 백로가 사회 현실문제를 표상하기도 한 것이다. 날지 못하고 꿇어앉아 있는 백로를 그린 〈오염지대〉(1979, p.105의 도판 21)가 대표적이다. 근대화로 인해 발생한 오수汚水와 공해 때문에 새들이 죽어가는 장면을 암시하는 이 작품은 인간 스스로가 지은 죄에 대한 비판의식을 담고 있다. 1970년대 들어와 그린 백로는 이전과 달리 상당히 간결하고 사의적인 대상으로 다루어지고 있음을 볼 수 있다.

월전이 그 무엇보다도 즐겨 그린 새는 단연 학이다.

20. 〈푸른 들녘〉 1976. 종이에 채색. 66×82cm.

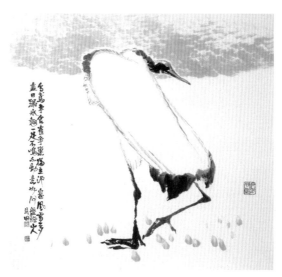

21. 〈학〉 1981. 종이에 수묵담채. 70×65cm.

학은 내가 가장 좋아하는 새로서, 몸이 희고 머리에 단정丹頂이 곱고 다리가 훤칠하여 그 외모가 뛰어나기 때문이다. 그러한 잘생긴 모습이 우선 내 마음에 든다. 게다가 주변 사람들이 내 모습이 학을 닮았다 하여 더욱 좋아진지도 모른다. 학은 십장생十長生에도 들어가 있는 장수하는 새로서, 잡새들과 휩쓸리지 않고 고고한 자세를 지니고 있다. … 나는 항상 세속을 벗어난 고귀한 경지와 상서로운 기분을 표현할 때 학을 그린다.[15]

학은 선금仙禽이라 일러 왔고 또 장생長生의 동물이라 한다. 그러나 내 그러한 것은 알 바가 아니요, 다만 그 성큼한 다리와 눈빛 같은 몸차림에 선연한 단정丹頂이 마음에 든다. 그리고 십리장주十里長洲 갈밭 속에 한가로운 꿈길과 낙락장송落落長松 상상上上가지에 거침없는 자세로서 그 무심한 듯 유정有情한 듯한 초연한 기품이 한없이 정겹다. 내가 즐겨 이 새를 그리는 이유가 바로 그 고고한 생애를 부러워하는 데 있는지도 모른다.[16]

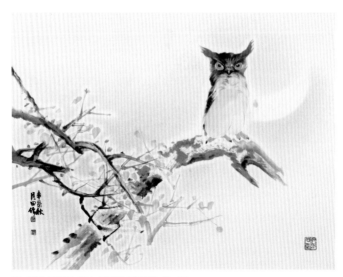

22. 〈가을 부엉이〉 1981. 종이에 수묵담채. 64×83cm.

〈명학鳴鶴〉(1998, p.84의 도판 14)과 〈학〉(1981, 도판 21)은 화면 중앙에 학을 단독으로 설정한 그림으로, 고매한 자태를 드리우고 있는 모습이다. 1980년대에 그려진 월전의 학은 새가 가진 형태나 이미지에 내밀한 심상을 실어 표현하고 있다. 따라서 앞 시기에 그려진 그림보다 간결하고 함축적이다. 세부적인 것을 지우고 오로지 학만 부각시킨 월전의 학은, 그가 추구한 정신세계를 표상하는 새이자 자화상이라고 보아도 무방할 것이다.

〈가을 부엉이〉(1981, 도판 22)에서는 달밤에 나뭇가지에 외롭게 앉아 있는 부엉이가 자신의 분신으로 등장한다. 부엉이는 한자로 치鴟 또는 효鴞라고 하는데, '고양이를 닮은 매', 즉 '묘응猫鷹'이라 하여 전통적으로는 고양이와 같은 뜻으로 그린다. 가을의 쓸쓸함과 밤의 적막감과 긴장감을 나타내는 수단으로 그린 듯하다. 부엉이는 야행성으로 밝을 때에는 활동을 못하고 어둠 속에서라야만 먹이를 구할 수 있기에 근본적인 슬픔을 안고 있다. 월전은 이렇게 쓸쓸하고 호젓한 분위기, 다소 고독하고 외로운 상황을

연출한다. 그래서 그는 가을과 달빛, 그 가운데 외로운 동물과 식물 하나를 자신의 분신으로 던져 놓는다.

　가을밤을 나는 기러기 또한 월전이 즐겨 그린 그림이다. 달을 좋아한 그가 달밤에 외롭게 나는 기러기를 자신의 분신으로 여긴 것이다. 〈새안塞雁〉(1983, 도판 23), 〈가을밤〉(1996), 〈가을밤의 기러기 소리〉(1998) 등은 모두 동일한 구도의 유사한 그림이다. 〈새안〉은 사방이 쓸쓸하고 적조한 밤하늘에 외롭게 대열을 이루어 날아가는 기러기를 그렸다. 화면 상단에 어두운 하늘과 달, 풀섶, 그리고 대오를 이루는 기러기 떼만 그려진 간결한 수묵담채의 그림이다. 광활한 여백과 적막한 공간, 절제가 돋보인다. 그는

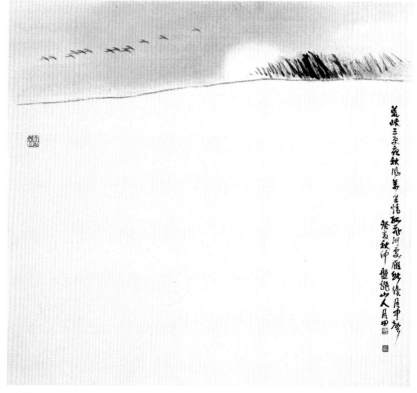

23. 〈새안〉 1983. 종이에 수묵. 88.5×83.5cm.

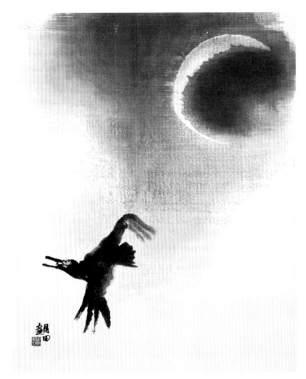

24. 〈일식〉 1976. 종이에 수묵. 91×74cm.

이렇게 동일한 소재를 반복해서 그리면서 점점 단순해지는 경향을 보이다
가 말년에는 기호에 가깝게 그리고 있다.

　까마귀가 등장하는 그림으로는 〈일식〉(1976, 도판 24)과 〈절규〉(1980)
가 있다. 〈일식〉은 어린 시절 동네 골목에서 놀고 있을 때 갑자기 천지가 캄
캄해지고 지척의 물체가 희미하게 변하자 세상이 뒤집히는 줄 알고 엄청난
공포에 사로잡힌 적이 있던 유년의 경험을 상기해서 그렸다고 한다. 점점
사라지는 태양, 우주를 덮쳐 오는 암흑, 불의의 재앙이 다가오는 듯한 분위
기를 보여 준다. 공간의 포치布置가 절묘하고, 상단 우측에 일식 장면이 있
고 하단 좌측에 놀란 까마귀가 그려진 화면구성이 인상적이다. 까마귀가

허둥대고 두려워하는 모습은 자연현상에서 오는 변화에 민감하면서 삶의 고뇌에는 무신경한 인간을 은유하고 한다. 〈절규〉역시 종말론적인 분위기를 보여 주는 그림으로, 세상 종말의 위기를 바라보며 경고의 절규를 하는 내용이다.

새와 함께 월전이 좋아한 동물은 사슴이다. 십장생의 하나인 사슴은 영적이고 상서로운 동물로 알려져 있어, 예로부터 문인들이 즐겨 그린 동물이다. 군집의 사슴을 그린 〈서록도瑞鹿圖〉(1973, 도판 25)는 치밀한 묘사와 정확한 데생을 통해 각기 다른 사슴의 자태를 실감나게 표현하고 있다.

나는 사슴이 좋아서 사슴을 즐겨 그린다. 그 헌칠한 몸매가 좋고 그 결벽한 성품이 좋아서다. 가을철 단풍 든 고산지대나 눈 덮인 평원을 달리는 사슴들의 수려한 모습은, 평범한 야수라기보다는 옛 시인이 말한 동물 중의 귀족이요 선자仙子의 벗이라는 찬사 그대로다.[17]

옛 사람들이 학과 사슴에서 군자의 덕목을 찾아 즐겨 그렸기에, 월전 역

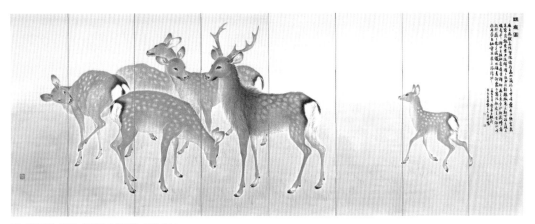

25. 〈서록도〉 1973. 종이에 수묵담채. 127×324cm.

시 그 대상들을 통해 자신의 육체를 의탁하고 자기 내면을 투사하고 있다. 또 다른 사슴 그림으로 〈쫓기는 사슴〉(1979, p.84의 도판 15)이 있다. 뒤를 돌아보며 어디론가 쫓기듯 가는 불안한 사슴을 그리고 있다. 정신문화가 황폐화된 인간세태를 야생의 약육강식으로 빗댄 그림이다. 앞의 사슴보다 간소하고 담백하게 묘사되어 있다.

〈노묘怒猫〉(1968)는 몸을 틀어 뒤를 노려보는 성난 고양이 한 마리를 묘사한 그림이다. 고양이 역시 명·청대 문인들이 즐겨 그린 소재 중의 하나다. 이 작품은 현실세계에 대한 분노와 답답함을 토로하고 그런 대상에 자신을 투영하고자 하는 의지가 엿보인다.

물고기 역시 월전의 작품에 많이 등장한다. 〈쏘가리〉(1972, 도판 26)는 유속이 빠른 맑은 물에 사는 쏘가리를 그린 그림이다. 정갈한 수묵담채에 쏘가리 두 마리와 수초가 은은하게 그려져 있다. 화제는 "水中情何逸 波間樂自如(물속에서 마음은 왜 이리 편안한지. 파도 속에서 마음껏 즐길 수 있기 때문일터)"라고 씌어 있다. 물속에서 유유자적하는 물고기의 모습을 통해 번잡한 세속에서 벗어나 자연 속에서 고요히 머무는 은자의 모습을 떠올리게 된다. 동양화에서 즐겨 그려지는 물고기 그림은 생활의 여유로움과 물질적 풍요가 지속되기를 기원하는 의미를 지니고 있으며, 아울러 낮이나 밤이나 눈을 뜨고, 항상 사악한 것을 감시하고 경계하는 의미 또한 지니고 있다. 특히 쏘가리는 예로부터 쏘가리 '궐鱖'이 궁궐 '궐闕'과 발음이 같아서 '과거에 급제하여 대궐에 들어가 벼슬살이를 한다'는 의미를 지니고 있다. 입신양명立身揚名하라는 의미로 공부하는 자제의 방에 주로 걸어 두었다고 한다. 쏘가리도 잉어와 마찬가지로 장원급제나 관직등용의 의미를 지녔던 것이다. 그러나 월전의 이 쏘가리 그림은 민화에서 엿보이는 주술적 의미보다는 노장자적老莊子的 의미에 더 적합해 보인다. 수초가 있는 맑은 물 가

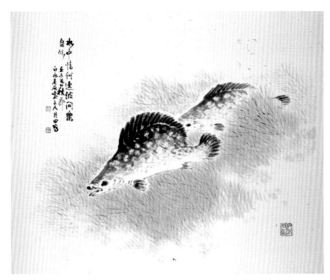

26. 〈쏘가리〉 1972. 종이에 수묵담채.

운데를 한 쌍의 쏘가리가 부드럽게 유영하면서 물살을 가른다. 그 정적이
며 서두르지 않는 모습에서 옛 사람들은 군자의 행실을 보았다. 월전 역시
그 모습에서 사대부 문인들이 추구했던 생의 처신과 은일隱逸의 미덕을 발
견하고, 자신 역시 저 쏘가리처럼 살고 싶었던 것이다.

　월전이 초기에는 주로 공필채색화로 정교한 묘사를 통해 장식적인 그림
을 그렸다면, 위의 작품들에서 보는 바와 같이 1960년대 이후에는 문인화
적 시각에서 사의적이고 상징적인 대상으로 그 소재들을 자아화自我化해서
그리고 있다. 해가 갈수록 함축적이고 간결해지다가 결국에는 거의 기호적
인 수준으로 나아가고 있음을 볼 수 있다. 여백의 미를 최대한 살리고 잔잔
한 색채를 가미해서 문인화적 표현감각을 극화시키고 있으며, 아울러 동일
한 소재, 화제를 반복해서 그리고 있다는 것도 알 수 있다. 이렇게 월전은
자신의 내면과 정신세계 혹은 현재 자신이 세속과 거리를 두고 있는 지사
적 존재를 상징하기 위해 그러한 전통적 도상을 차용하고 있다. 그는 전통

적인 도상과 연관된 내용이 유지되기도 하지만, 그보다는 문인의 투명하고 맑은 정신세계와 내면을 표상하는 차원에 좀 더 방점을 찍고 있다. 또한 그는 지식인의 현실세태를 풍자, 비판하는 맥락에서 그림을 그리기도 한다.

무생물도

화훼, 영모와 같은 생물 이외에 무생물도 월전의 그림에서 의미있는 소재로 등장한다. 그 대표적인 것이 돌과 백자다. 돌은 단단하다. 단단한 것은 오래가고 잘 변하지 않는다. 백 년도 못 되는 인간의 목숨에 비해 수백 년을 살 수 있다. 영원을 희구希求하는 인간이 변치 않는 돌을 완상玩賞하면서, 그 의미를 부합시킨다. 그래서 돌은 동양화에서 수壽를 뜻한다. 축祝을 의미하는 대나무와 함께 그리면 〈축수도祝壽圖〉가 되는데, 장수를 축하하거나 장수를 기원하는 의미로 그렸다. 또 돌은 단단하여 그 모양이 변하지 않는다. 인간은 변하지만, 돌은 원래의 모습으로 존재한다. 건드리지 않으면 혼자 움직이지도 않고 남을 변화시키지도 않는다. 돌은 태초에 생겨난 곳에 그냥 그대로 있다. 그래서 돌은 정靜의 의미가 있다. 자연 그대로여서 천진하기까지 하다. 월전은 불멸과 천진의 의미로 돌을 좋아하고 자주 그렸다.

〈수석壽石〉(1984, 도판 27)은 돌이 단독으로 직립해 있는 그림이다. 화면 우측에 솟은 돌 하나를 그리고, 좌측에는 화제를 썼다. 마치 돌이 화제를 응시하고 있거나 대면하고 있는 듯한 구도다. 무심하게 생긴 돌은 발기된 채 강하게 자리하고 있어, 그 자체로 충만한 하나의 세계를 그려 보인다.

나는 돌이 좋아 돌을 사랑한다. 고산운수高山雲髓건 남포수정南浦秀晶이건 뭉수리 곰보 할 것 없이, 그렇게 의젓하고, 그렇게 고요하고, 그렇게 천

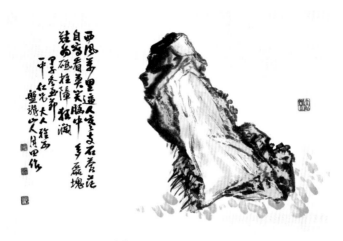

27. 〈수석〉 1984. 종이에 수묵담채. 44×66.5cm.

진스럽고, 또 그렇게 소박할 수가 없다. 불멸의 생체인 듯 우주의 파편인 듯 하나같이 아득한 역사와 전설을 간직한 채 천만겁千萬劫의 이끼를 머금고 말이 없다. 나는 어루만져 체온을 가늠해 본다. 싸늘한 몸속에 기가 흐르는 듯하다. 살며시 귀를 기울이면, 가느다란 무슨 속삭임이 들리는 듯하다. 그래서 나는 돌의 친구다. 돌과 대화하며 살아가는 것이 슬겁다.[18]

옛 선비들의 취미로 마지막에 손꼽히는 것이 수석이다. 변치 않는 대상, 진중한 모습, 영원한 얼굴 등을 바라보며 모두 돌과 같은 삶을 꿈꾸었을 것이다. 월전의 돌 역시 그같은 문인들의 소회가 진하게 묻어 있다.

돌 이외에 월전이 즐겨 그린 무생물은 자기磁器다. 그는 주로 백자나 청자를 즐겨 그렸는데, 꽃을 꽂는 화병으로 그리는가 하면, 독자적인 주제로 그리기도 했다. 백자는 1930년대부터 한국적 미의 상징이자 문인적 정신세계를 표상하는 소재로서 즐겨 그려졌고, 지금까지도 집중적으로 그려지

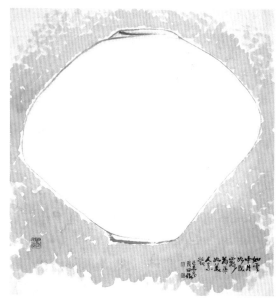

28. 〈백자〉 1979. 종이에 수묵담채. 85×70cm.

는 소재다. 조선의 선비들은 자신들의 사랑방 사방탁자에 백자를 두고, 창호 문으로 스미는 달빛에 의해 더욱 번쩍거리는 백자를 감상하곤 했다.

〈백자〉(1979, 도판 28)는 화면 가운데에 오롯이 자리하고 있다. 그것은 마치 달과 같이 환하고 탱탱하다. 매우 간소한 선으로 윤곽을 잡고, 그 주변은 배경을 누르는 색채로 점을 찍어 나갔다. 여백의 효과를 최대로 살린 백자 그림이다. 〈백자와 봄꽃〉(1970, p.71의 도판 6)은 일그러진 백자에 붉은색의 봄꽃을 꽂아 둔 정물화이다. 흐릿하고 담백한 먹선이 백자 항아리의 윤곽을 짓고 주변은 묽은 먹색을 풀어 은은하고 부드러운 배경을 만들고 있다. 더없이 소박하고 간결하다.

1999년에 그린 〈백자〉는 참으로 치졸한 선으로 무심하게 그어진 갈필渴筆의 선이 항아리의 윤곽을 얼핏 보여 준다. 종이 자체의 바탕 면을 그대로 드러내고 있어 백자 표면과 한지韓紙 자체가 일치되고, 희고 소박하며 담백

한 맛이 고스란히 묻어난다.

자기는 도가道家의 상징이기도 하다. 백자는 한 치의 기교나 색, 한 점의 문양도 없는 순백으로 남아 있어 비움의 미학과 동양적 여백의 미를 나타내며, 어떤 작위도 털어버린 자연스러움을 표방하고 있다. 월전이 백자를 즐겨 그린 이유 역시 백자의 그같은 덕목을 내재화하고 이를 숭앙하는 한편, 가장 한국적이고 전통적인 미의식을 가시화하려는 여러 복합적인 욕망이 내재해 있는 것으로 보인다.

자연풍경화

월전의 자연풍경화는, 자연을 찬미하는 자연주의적 그림과 심상心象으로서의 자연을 그린 그림으로 나눌 수 있다. 애초 인물화와 화조화로 화필인생을 출발한 월전이 전통산수화를 그린 경우는 찾아보기가 어렵다. 그는 전통산수화와는 다른 개념, 즉 서구적인 풍경화의 관점인 사생적 시각으로 자연풍경을 그렸고, 그 안에 주관적 감정을 얹어 놓았다. 그의 자연풍경은 다분히 자연을 자신의 심정을 대변하는 매개로 다루고 있는데, 크게 '자연심미'와 '현실풍자'로 나눌 수 있으며, 상당수가 전자에 해당한다.

월전은 자연에 대한 서정적인 감상을 담거나 찬미하는 풍경화를 즐겨 그렸다. 그의 자연심미적 작품은 근대 이전의 동양화와는 다른 형태를 보인다. 전통산수화가 자연을 담아낼 때 산수山水의 개념으로 풀어냈다면, 월전은 서구적인 풍경화의 관점으로 그렸다. 자연을 그림에 있어 관념적인 표현에 치중하는 전통산수를 답습하지 않고, 사실 풍경에서 인상적인 경물만 취하여 그림으로써 세세한 경물을 그리지 않고도 그 안에서 자연의 아름다움을 연출하고 서정적인 심미가 일어나게 한다. 그는 산수화 자체에 대한 이해나 관심을 표명하지는 않은 것으로 보인다. 따라서 산수화에 해당되는

29. 〈백두산천지도〉 1975. 종이에 수묵진채. 200×700cm.

그림 또한 찾아보기 어렵다. 대신 자연풍경을 다루되, 이를 흡사 사군자나 화훼화, 영모화와 동일하게 자신의 심경을 드러내는 매개로 다루고 있다. 즉 심상으로 느끼는 자연의 의미를 표현한 것이다. 따라서 자연의 변화하는 모습을 통하여 자신의 처지와 이상을 내포하고 심상을 펼쳐 보인 작품들이 많다. 사실, 월전이 자연의 아름다움을 찬미하고, 자연을 통해 자신의 심정을 반영한 것은 다분히 전통적인 동양화가 추구한 것과 맥을 같이한다. 다만 자연에 대한 주제에 자신의 감정을 적극적으로 이입시키고, 자신의 감회를 새로운 표현방법으로 표출하고자 한 점이 다를 뿐이다. 즉 전통적인 산수화의 도상에서 벗어나 구체적인 현실풍경을 그리고, 관찰한 자연을 소재로 하되, 이전의 관념적인 도상적 해석과 전형적인 구성에서 벗어난 풍경화를 그리고, 그 풍경 속에서 자연적인 아름다움과 주관적인 정서

를 추구하고자 했다.

　특히 월전은 풍경화에서 달, 태양, 눈, 운무雲霧, 비 등 정서를 반영하기에 적절한 소재를 택해 서정적인 분위기를 연출하였다. 달의 맑고 찬 느낌을 살려 가을의 전형적인 정서를 표현하고, 희고 깨끗한 눈이 고요하게 내리는 풍경을 담았으며, 운무로 자연의 조화를 푸근하고 깔끔하게 그렸고, 세차게 내리는 비에 자신의 심정을 담아 표현하기도 했다. 달을 좋아하는 그의 성향 때문인지, 배경으로 달이 많이 등장한다. 맑고 깨끗하며 찬 기운의 달을 좋아해서 즐겨 그렸던 월전은, 그러한 성향에 따라 같은 심성을 지닌 폭포와 강, 바다 또한 자주 그렸다. 수직적으로 올곧은 느낌의 폭포와 곡선으로 유유히 흐르며 이어지는 강, 수평선의 드넓은 바다는 서정적인 풍경인 동시에 장우성 자신이 닮고자 하는 그런 마음이었다고 전한다. 변

화하는 자연의 모습을 통하여 자신의 처지와 이상을 내포하고 심상을 펼쳐 보인 작품들이 주를 이룬다. 또한 자연을 관찰하면서 느낀 초자연적인 힘을 작품화하여 인간의 근본적인 오만함을 일깨우고, 사람들로 하여금 경각심을 유발하게 하려는 작품들도 제작했다. 그러나 자연 그림은 대부분 자연의 덕목을 본받고자 했던 사대부 문인들의 정신세계와 삶의 가치를 흠모하는 차원에서 그려진 그림이 주를 이룬다. 그것은 자신이 진정 닮고자 한 자연의 면모를 그린 그림이기도 하다.

월전의 작품활동 초기에는 풍경화를 찾기 어렵고, 1960년대 말에 비로소 자연풍경 자체를 그린 그림이 등장한다. 〈명추鳴秋〉(1965)는 엄밀히 말해 풍경화라고 보기는 어렵다. 그러나 자연의 일부로 육박해 들어가 확대한 흥미로운 시선으로 휘영청 밝은 달밤에 늘어진 줄기에 달라붙어 있는 귀뚜라미를 그린 이 그림은 가을밤 정취를 실감나게 전해 주는 풍경이다.

구체적인 자연풍경을 보여 주는 것으로는 〈백두산천지도〉(1975, 도판 29)가 있다. 당시 국회의 주문으로 그려진 이 작품은 웅장한 백두산 천지의 절경을 사실적으로 그린 그림이다. 섬세한 표현과 함께 깔끔하고 예민한 색채 등이 백두산 천지의 서늘한 기상과 잘 맞물려 있다.

주문 제작한 〈백두산천지도〉를 제외한 대부분의 그림은 계절의 정취를 드러내는 그림들이다. 봄과 가을이 가장 많고, 겨울의 설경도 종종 등장한다. 봄은 초록 들판과 버드나무, 그리고 제비가 그려지고, 가을은 갈대와 귀뚜라미, 달, 그리고 기러기가 빈번하게 자리한다. 이들 소재들을 반복해서 그려 가면서 자신의 정서와 감정을 반추해내고 있다.

초록빛으로 물든 보리밭을 그린 〈고향의 오월〉(1978, p.66의 도판 2)은 봄날의 정취가 물씬 풍기는 그림이다. 화면을 대부분 채운 초록색과 그 위로 펼쳐진 하늘, 그 사이로 날아가는 한 마리 새는 무척 낭만적인 정경이

다. 감각적인 색채로 구획된 화면이 돋보인다. 역시 구체적인 자연풍경을 빌려 봄의 정취나 계절 감각을 자아내는 한편, 고독하고 호젓한 자신의 내면세계를 은유하고 있다. 이와 유사한 작품으로 〈춘경〉(1987, 도판 30)이 있다. 역시 시원하게 자리한 녹색 들판과 화면 상단에 자리한 하늘, 그리고 그 위를 나는 새 한 마리가 감각적으로 그려져 있다. 그의 풍경화는 자연에 대한 묘사나 서술이 아닌 풍경에서 잡아 챈 요체들로 이루어져 있어 다분히 시적이다. 봄날에 만날 수 있는 정취만을 서늘하게 뽑아내 그린 것이다.

월전은 봄날 다음으로 가을의 정취를 많이 그렸는데, 앞에서 언급한 〈명추〉(1965)를 비롯해 그와 흡사한 〈가을〉(1987), 〈명추〉(1988) 및 〈새안〉(1983), 〈중추仲秋〉(1986), 그리고 〈낙엽〉(1992, p.67의 도판 3), 〈가을밤〉(1996) 등이 여기에 속한다. 〈백운홍수白雲紅樹〉(1980)는 단풍에 물든 산의 모습을 압축해서 그려 보인다. 붉게 타오르는 단풍으로 가득한 산과 그 아래 운무가 자욱한 풍경은 마치 허공에 떠 있는 색채 더미를 보여 주는 듯하다.

30. 〈춘경〉 1987. 종이에 수묵담채. 67×124cm.

겨울 풍경으로는 〈설경〉(1979)이 대표적이다. 수북이 쌓인 눈 시이로 나무들이 팔을 벌리고 눈을 맞고 있는 장면이다. 온통 흰색으로 펼쳐진 겨울 풍경이 실감나게 그려졌는데, 동시에 그 겨울, 눈 오는 어둑한 밤의 기운이 서정적으로 표현되어 있다.

계절의 변화와 함께 그린 또 다른 풍경으로는 물을 소재로 한 바다 그림이 있다. 〈광란도〉(1984)와 〈바다〉(1994, 도판 31)의 바다 풍경은 잔잔하고 고요한 바다가 아니라, 격한 파도가 치고 거대한 자연의 힘과 변화를 실감나게 표현하고 있다. 자연이 지닌 위대한 힘 앞에서 인간은 겸손해져야 한다는 메시지이자 답답한 현실에 대한 자신의 심경을 은유하고 있는 그림으로 보인다. 〈폭포〉(1994) 역시 물을 그린 그림으로, 수직으로 내리꽂히는 물이 자연의 신비하고 초월적인 힘과 위용을 극화해서 보여 준다. 오로지 자연현상만을 집중해서 보여 주는 구도는 불필요한 부분을 모두 사상捨

31. 〈바다〉 1994. 종이에 수묵담채. 95×140cm.

32. 〈남산과 북악〉 1994. 종이에 수묵담채. 100×270cm.

象한 채 뼈대만 간직하고 있다.

　산을 그린 그림은 극히 제한적인데, 1994년도에 그린 〈산〉〈산과 달〉〈남산과 북악〉(도판 32) 등이 있다. 〈산〉과 〈남산과 북악〉은 모두 수묵으로만 그려진 간결한 그림이다. 후자의 경우, 전경에 남산이 있고, 그 뒤로 서울을 병풍처럼 두르고 있는 산들이 펼쳐져 있는데, 최소한으로 표현과 수식을 배제한 채 먹의 농담만을 살려 그린 적조한 그림이다. 반면 〈산과 달〉은 색채가 번지고 퍼져 나가는 맛을 흠뻑 살린 그림으로, 감각적인 구도와 여운이 감도는 풍경이다.[19]

　지금까지 살펴본 바와 같이 월전의 자연풍경화는 후기로 갈수록 묘사는 간략해지고, 먹 위주로 그려지면서 채색은 지워진다. 아울러 관념적이면서 서정적인 분위기를 고취하는 쪽으로 변해 가고 있음을 알 수 있다.

세태풍자도

월전은 1970년대 말과 1980년대 초에 자신이 추구한 새로운 문인화의 세계에만 머무르지 않고 현실을 예리하게 비판하는 문명비판적인 내용도 다

루게 된다. 사실 문인화는 결국 주어진 당대의 현실과 자신의 쓰라린 마찰을 드러내는 한편, 현실과 이상 사이의 간극과 조화를 추구하며, 또한 세속과 일정한 거리를 유지하면서 현실을 비판적인 시선으로 보는 그림이다. 따라서 월전의 문인화가 현실을 비판, 풍자하는 내용을 담는 쪽으로 나간 것은 당연한 일이다.

월전이 현실문제에 개입하면서 그것을 그림으로 표현한 것은 1990년대에 들어와 본격화된다. 전통사회에서 문인화가 시대의 정신을 반영하고 사회의 비판적 방편이었음을 시대를 초월하여 작가 스스로 보여 주고자 한 것이다. 그가 다룬 내용은 대부분 분단 현실과 자연 파괴, 물질문명화로 인한 세태와 사회를 신랄하게 비판하는 그림들이었다.

그러나 민감한 정치적인 문제나 한국 현실의 모순 등과 같은 주제는 자제하고, 대신 다분히 상식적인 선에서의 분단문제, 자연환경, 원로로서 최근 세태와 젊은 세대에 대한 우려 등을 다룬다. 그런 시각은 다분히 보수적이기도 하고, 더러 일반적인 가치관에서 그다지 벗어나지 않은 것이다. 그는 그런 문제를 지적하는 그림을 그리는 것이 문인화가가 지녀야 할 소명으로 인식하고 있었던 것으로 보이는데, 이러한 현상은 말기의 작품에서 더욱 두드러진다.

예를 들면, 〈춤추는 유인원〉(1988, p.99의 도판 20)과 〈곡예하는 침팬지〉(1994, 도판 33)는 창살 안에 갇힌 침팬지의 눈에 비친 창살 너머 사람의 모습은 동물, 즉 침팬지 자신의 모습과 다름없다고 본다. 즉 인간의 모습이 전혀 인간답지 못하다는 것을 우회적으로 표현하고 있다. 휴전선 철책을 그린 〈단절의 경〉(1993, p.68의 도판 5)은 분단의 아픔을 묘사하고 있다. 〈산불〉(1994, 도판 34)은 인간이 자초한 화 때문에 스스로 막다른 골목에 이른 인간의 모습을 산꼭대기에서 하늘을 보고 울부짖는 산양에 빗대고 있

33. 〈곡예하는 침팬지〉 1994. 종이에 수묵담채. 131×151cm.

다. 〈폭발하는 활화산〉(1999)은 현실의 괴리에 울분을 참지 못하고 폭발하
는 작가의 심정을 폭발하는 화산에 비유하고 있다. 〈세상 구경 나온 개구
리〉(2001)는 구십 년을 살고서야 세상을 안 것 같은 해탈감을 표현하고 있
으며, 〈광란시대〉(2001)는 미친듯이 복잡한 세상을 추상적으로 표현하고
있다. 〈단군일백오십대손〉(2001, p.144의 도판 28)은 같은 핏줄이면서 다
른 모습을 지닌 젊은 세대와의 소통의 부재를 한탄하고 있다. 〈아슬아슬〉
(2003, p.147의 도판 29)은 국정 운영자를 초보운전자에, 국민을 그 초보
운전자가 모는 비틀거리면서 금방이라도 낭떠러지에 떨어질 것 같은 불안
한 버스에 탄 승객에 비유하고 있는 그림이다.

　이 모든 작품에서 보듯이 월전은 후기로 갈수록 먹만을 사용해 간단하게
그리고, 함축적인 의미를 화제를 통해 던져 준다. 노년으로 접어들수록 현

34. 〈산불〉 1994. 종이에 수묵담채. 91×123cm.

실문제에 개입하며 이를 그림으로 표현하는 데 관심을 보였음을 알 수 있다. 나이 든 사람으로, 생각이 많은 원로로서, 화단의 어른으로서 해 주고 싶은 말이 많았다는 증거다. 따라서 그 그림들은 모두 작가 자신의 말이 그림으로 나온 것들이고, 보는 그림이라기보다 읽는 그림의 성격이 더 강하다. 월전의 그림 대부분이 그렇긴 하지만, 특히 풍자적인 요소가 강한 그림들은 더욱 그렇다. 모두 물질문명화로 인한 인성 파괴를 걱정하는 시선이고, 분단 현실에 대한 안타까움과 환경오염을 고발하고, 본성을 잃은 인간 세태를 풍자하거나 무분별하게 받아들인 외래문화에 깊숙이 침윤된 이들을 신랄하게 비판하는 그림들이다. 한결같이 가슴 속에 쌓인 울분과 노여움 등을 토로하는 은유적인 그림이다. 다분히 상징성이 강한 대상을 소재로 해서 자신의 심중을 드러내는 방식에서 문인화와 연결되는 지점을 찾을

수 있다. 그러나 이러한 문인화적인 그림, 혹은 현실과 늘 팽팽한 긴장관계를 유지하면서 일정한 거리에서 이를 직시하고 통찰하고 개선을 위해 투신하는 문인적, 지사적 세계상이 과연 그림만으로 가능한 것인지, 혹은 그 그림이 과연 현실을 변혁하거나 개선하는 데 얼마만큼 기능할 수 있다고 생각하는지 궁금하다. 작가로서의 삶과 행동이 어떻게 그것과 결부될 수 있는지도 하나의 과제로 남겨 둔 부분이다.

유사추상화

월전은 1970년대 후반에 거의 추상화에 가까운 색상의 전면화 혹은 먹의 흔적이나 필치를 보여 주는 그림 또한 선보였다. 그리고 이는 말년에 와 더욱 심화된다. 대부분 자연현상을 빌어 사의寫意를 표현한 그림인데, 〈은하도〉(1979, 도판 35), 〈눈〉(1979), 〈야우夜雨〉(1998) 등이 여기에 속한다. 화면 전체에 구체적인 외부세계는 존재하지 않고, 다만 먹의 번짐, 색채의 응고된 흔적, 그 위로 붓이 지나간 자취와 얼룩 같은 점이 보이거나, 여백과 그 위로 흰 점, 퍼져 나간 먹이 있는 식이다. 모두 자연현상을 단순화해서 그린 것이다. 그런데 그것은 서구미술의 경우처럼 그림의 존재론적 조건을 추구해 나가는 과정에서 회화 자체의 본질인 평면성, 물감, 붓질이라는 식의 환원적인 조형요소, 즉 형식주의적 추상이거나 내면의 주관적 성향을 표출한다는 의미에서의 추상, 혹은 개념적인 성향의 그림에서 벗어나 있다. 사실 월전의 그림에서 재현적인 요소가 부재하다고 해서 이를 추상으로 불릴 수 있느냐 하면, 그렇지 않다는 생각이다. 다만 그는 구체적인 자연풍경, 현상을 모티프로 삼아, 이를 단순하게 그려 추상화와 외형적인 유사성을 지닌다고 말할 수 있다.

앞서 언급했듯이, 그가 그린 비 오는 장면, 눈 오는 장면 등은 거의 추상

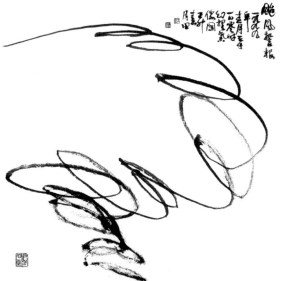

35. 〈은하도〉 1979. 종이에 채색. 69×59cm. (위)
36. 〈태풍경보〉 1999. 종이에 수묵. 70×68.5cm. (아래)

화에 가깝다. 그는 자연현상, 기후와 날씨를 빌려 세태를 풍자하거나 내면세계를 반영하는 수단으로 삼고 있다. 예를 들어, 〈태풍경보〉(1999, 도판 36)는 한 획이 소용돌이치듯 위로 상승해서 올라가는 형국이다. 과감한 필획에 생동하는 기운이 느껴진다. 선 하나로만 이루어진 이 그림은 그림인지 글씨인지 구분이 되지 않는다. 이것은 월전이 처음 시도한 추상 경향의 작품이라고 알려져 있으나, 이미 이전 작에도 추상에 근사한 작품들이 존재한다. 화제에는 '1999년 12월 31일 영시零時 환상기상도幻想氣像圖'라고 표기해 장차 이십일세기를 맞이하는 우주와 지구, 그 속에 살고 있는 인간들이 겪게 될지도 모를 그 어떤 상상할 수 없는 격동의 모습을 태풍에 빗대어 상징적으로 표현하고 있다.[20]

〈적조赤潮〉(2003, 도판 37)는 붉은 바탕에 흰색 물감이 바닥에 처연하게 얹혀진, 몇 번의 붓질로 나앉은 그림이다. 환경오염과 지구 온난화로 바닷물에 식물성 플랑크톤이 너무 많이 번식되어 붉게 보이는 현상인 적조는 어패류에 치명상을 입히는데, 붉은 종이에 흰 배를 드러내고 떼죽음을 당한 물고기를 흰색으로 간단하게 처리했다. 흡사 색채추상을 보는 듯하다. 온통 단일한 색상만이 화면을 점유하고 있고, 그 물감, 색채 자체가 대상화되어 자리하고 있다. 단순화의 극치를 보여 주는 그림이다.

신문인화풍의 완성

일제강점기를 지난 해방 이후 한국화단에 우선적으로 요구된 것은 전통의 현대적 계승과 이를 통한 민족미술의 구현이었고, 당시 작가라면 이러한 문제를 고민하지 않을 수 없었다. 월전 장우성 역시 그같은 문제의식을 직시하고, 그 해결책을 모색하고자 한 대표적인 작가 중 하나다. 그의 초기

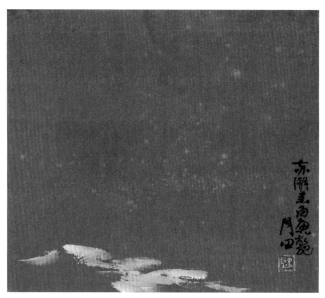

37. 〈적조〉 2003. 종이에 채색. 24×27cm.

화조화와 미인도가 전통적인 북종화법에 일본 채색화 기법과 서구 리얼리즘 기법에 근거한 공필채색화였다면, 해방 이후부터 말기에 이를수록 수묵 위주의 담백하고 간결한 구도와 정제된 선으로만 표현된 문인화풍이 주를 이룬다. 초기의 화풍이 사실에 바탕한 묘사 위주였다면, 말기에 이를수록 작가의 내면과 정신을 투영하고자 한 상징적인 소재들을 주로 다루었다.

특히 인물화는 종교적 도상과 민족 성현의 초상화와 같은 주문 제작을 제외하고는 대부분 자신의 심경과 정신세계를 표상했다. 화훼화와 영모화 또한 작가의 문인적 세계관을 드러내는 상징적인 그림들이다. 자연현상을 주로 그린 풍경화, 세태풍자도, 추상화에 유사한 그림들도 역시 같은 맥락에 속한다. 앞에서 살펴본 바와 같이, 월전 그림의 장르는 넓고 소재는 다양하지만, 결국 그것들은 모두 작가 자신의 내면풍경이고 자화상으로 귀결된다. 문인적 사의성을 과도하게 내세우면서 그림 자체가 그 뜻을 전달하는

매개체로서의 구실을 한 것에 머문 것은 아쉬운 점이지만, 당시의 시대적인 요구에 응한 점에서는 당연한 결과일지도 모른다.

종합해 보면, 월전은 초기에는 일본풍의 채색화를 표현했다가 해방 이후에는 조선시대 문인화로 거슬러 올라가 전통의 맥을 이으면서, 동시에 당시 수용된 서구미술의 조형적 방법론을 접목시키려 했다. 그 결과 조선시대 선비들의 문인화를 계승하고 이를 현대미술의 방법론과 접목하여 자신만의 독자적인 신문인화풍을 창조했다. 그의 신문인화는 전통미술의 소중한 유산이 망실되고 흩어진 시점에서 다시 그 정신성을 회복해 당대의 문인화로 재정립한 창조물이다. 월전은 "정신성을 망각하고 외형으로만 표현하는 그림은 문인화가 아니며, 문인화에서 가장 중요한 점은 정신이고 격조"라고 주장했다. 그의 그림은 자신이 추구했던 존재에 대한 연모로 가득하고, 그는 간결하고 살아 있는 선의 힘을 통해 정신과 격조가 깃든 문인화의 전통을 따르고자 했다.

따라서 월전 화풍은 "전통적인 동양화에 바탕을 두고 대자연과 교감하는 정신성에 근거하여 여백을 살린 공간구성으로 간결한 선과 담백한 색으로써 화면을 단장하고 다하지 못한 말을 시로 써 넣는 것"으로 요약할 수 있다. 월전의 신문인화는 시서화 일치를 추구하므로 그의 그림, 특히 후기의 작품에는 반드시 화제가 등장한다. 그것을 가능하게 한 것은 유년기부터 익힌 한문학에 대한 깊은 조예, 전통적인 유교이념에 충실한 사대부 집안의 혈통으로서의 자부심, 그리고 해방 이후 국립대학 동양화과 교수로서의 시대적 사명감과 책임감이었다.

주註

현대 한국화단의 선구자, 월전의 예술인생

1. 김수천, 「월전 예술의 성취」『한벽문총寒碧文叢』 제10호, 월전미술문화재단, 2001,
 pp.245-254.
2. 「위정편爲政篇」『논어論語』.
3. 「공손추公孫丑 상」『맹자孟子』.
4. pp.236-242의 '월전 문헌목록' 참조.
5. pp.236-242의 '월전 문헌목록' 참조.
6. 월전은 충주에서 출생하여, 부모를 따라 이주하여 성장한 곳은 여주이나 실제 활동을
 이천에서 했다고 한다. 그래서 여주와 이천 모두 고향이라고 생각했다.
7. 장우성, 『화단풍상 칠십 년』, 미술문화, 2003, p.15.
8. 「조용헌趙龍憲 살롱 743회: 화필봉畵筆峰」『조선일보』, 2010. 7. 18. "… 화필봉은 직
 접 구경할 기회가 없었다. 월전月田 장우성張遇聖(1912-2005) 화백의 할머니 묘 앞에
 화필봉이 있다는 소문을 오래전부터 들어오던 중에, 얼마 전 후손의 안내로 현장을
 가 볼 수 있었다. 제천시 수산면 다불리 반룡산 정상에 있는 이 묘는 풍수에 조예가
 깊던 월전의 부친 상수영과 장수엉이 모시던 풍수 선생이었던 연서蓮西 정상용이 합
 심해서 잡은 자리였다. 반룡농주형盤龍弄珠形이다. 똬리를 튼 용이 구슬을 희롱하는 형
 국이다. 해발 육백 미터 높이, 산 정상 부근의 험한 바위 절벽 위에 있었다. 묘 앞에
 과연 화필봉이 보였다. 천석꾼이었던 장수영이 머슴 열 명분의 연봉을 풍수 선생에게
 주고 단양, 충주, 제천, 문경 일대의 산들을 샅샅이 뒤져서 찾아낸 자리였다고 한다.
 1907년에 묘를 쓰면서 '후손 가운데 유명한 화가가 나온다'는 예언이 있었는데, 과연
 오 년 후에 월전이 태어났다. 월전은 살아생전에 본인이 화가로서 성공한 배경에는
 할머니 묏자리의 정기와 깊은 관계가 있다고 믿었다."
9. 장우성, 앞의 책, p.21. 1982년 출간한 회고록『화맥인맥畵脈人脈』과 2003년 발행한 두
 번째 회고록『화단풍상 칠십 년』에는 상경 직전인 십구 세 때 부친이 지어 주었다고
 기록되어 있으나, 정확한 사실 여부는 확인되지 않았다.
10. 위의 책, p.25.
11. 김현정, 「월전 장우성의 문인화 연구」, 원광대학교 대학원 석사학위논문, 2003,
 p.18.

12. 정중헌, 「월전의 삶과 예술 총체적 평가 필요하다」『한벽문총』제14호, 월전미술문화재단, 2005, pp.323-325.

13. 하인리히 뵐플린, 『미술사의 기초개념』, 시공사, 1994, p.8.

14. 오광수, 「문인화의 격조와 현대적 변주」『한중대가: 장우성·리커란』, 덕수궁 국립현대미술관, 2003, p.21.

15. 위의 책, p.20.

16. 「월전노사미수화연」개막식 때의 인사말 녹취 기록.

17. 월전미술관이 시작된 곳으로, 2007년에 이천시립월전미술관이 건립된 후 본래의 월전미술관은 한벽원갤러리로 명칭이 바뀌었다.

18. 「옹야편雍也篇」『논어』.

월전 한시漢詩의 빛과 울림

1. 박지원, 「양반전兩班傳」『연암집燕巖集』8권.

2. 중국 당대唐代의 시인이자 화가. 자는 마힐摩詰. 시에 불교적 색채가 짙게 묻어 나와 시불詩佛로 불리기도 했다. 동진東晉의 도연명陶淵明의 전원시와 남조南朝 송대宋代 사영운謝靈運의 산수시의 영향을 받아, 당나라 전원산수시파의 중심인물이 되었다. 그림에도 뛰어나 남종문인화南宗文人畵의 개조開祖가 되어 훗날 전문적인 화가가 아니라 시인이나 문인들이 그리는 문인화의 발달에 큰 영향을 끼쳤다. 월전 역시 시화詩畵를 겸수兼修하여 선취禪趣가 강한 창작을 보여 준 왕유의 문인화풍에서 깊은 영향을 받았던 것으로 보인다.

3. 장우성, 「왕유王維의 시경詩境」『현대문학』, 1967.10;『화실수상畵室隨想』, 예서원, 1999, p.138;『월전수상月田隨想』, 열화당, 2011, p.227.

4. 위의 글.

5. 사의寫意는 동양화에서 사물을 형상 그대로 정밀하게 그리는 것이 아니라 대상에서 유발된 것이나 그림으로 표현하고자 하는 화가의 심정心情, 즉 의의意를 묘사하는 것으로, 북송北宋의 소동파蘇東坡가 "그림을 볼 때 사실寫實만으로 보는 것은 어린애와 같다"라고 하는 주장으로부터 확산된 개념이다.

6. 선담渲淡은 물기가 적은 붓과 묽은 먹으로 산의 큰 흐름을 나타내며 짙은 묵색이 드러나지 않도록 하는 것으로, 남화南畵의 시조인 왕유가 대상의 묘사보다 정감 어린 운치를 주관적으로 표현하기 위해 사용했던 묵법이라고 한다.

7. 장우성, 「동양문화의 현대성」『현대문학』, 1955. 2;『화실수상』, 예서원, 1999, p.144;『월전수상』, 열화당, 2011, p.178.

8. 장우성, 「미국인과 동양화」『신동아』, 동아일보사, 1967. 3;『화실수상』, 예서원, 1999, p.160;『월전수상』, 열화당, 2011, p.225.

9. 1977년 월전은 중국 당대의 시인 유우석劉禹錫(772-842)의 「장미화薔薇花 연구聯句」에서 한 대목을 자른 "농익은 꽃잎은 비와 이슬에 젖고, 밝고 고운 자태는 속세와 단절되었다. 마치 연지를 바른 것 같기도 하고, 예쁜 색시가 마름질한 것 같기도 하다芳濃濡雨露 明麗隔塵埃 似着臙脂染 如經巧婦裁"를 화제로 쓴 바 있다. 〈장미〉에서 유우석 시와 유사한 분위기를 느낄 수 있다.

10. 장우성, 『화실수상』, 예서원, 1999, p.211. 「향리서정」이 화제로 쓰인 작품의 제목은 〈고향의 오월〉이다.

11. 의상意象은 시적인 형상形象, 곧 시인의 마음에 떠오르는 이미지image를 말하는 것으로, 일종의 주관화, 관념화된 형상을 말한다. 물리적 공간 속에 놓여 있는 물상(형상)이 시적 공간에 놓이게 되면 의상이 되는 것이다. 작가에 따라 즐겨 사용하는 의상이 있거니와, 이를 통해 한 작가의 창작 특성을 이해할 수 있다.

12. 서정抒情 자아自我는 영어의 'lyric ego'를 번역한 시학용어로 서사 자아epic ego와 대립하는 개념이다. 서정시에 등장하는 주관의 발화자를 가리켜 말하는 것으로, 시적 자아, 시적 주인공과도 같은 의미이다. 한시는 개인의 감동과 정서를 주관적으로 읊은 서정시가 대부분이다. 따라서 어떤 한시작품이건 서정 자아가 존재하게 되는바, 그 표출방식은 매우 다양하다.

13. 장우성, 「철책鐵栅」『화실수상』, 예서원, 1999, p.214. 「철책」이 화제로 쓰인 작품의 제목은 〈단절의 경〉이다.

14. 장우성, 「땅굴 앞에서」, 위의 책, p.23.

15. 장우성, 「단절의 산하題斷絶山河」, 위의 책, p.209. "조국 산하 삼천 리, 남북으로 갈린 지 삼십 년, 한스럽다 형제가 칼을 갈고, 골육이 원수라니. 뉘 알았으랴 그날의 남의 음모로, 오늘날 단장의 한이 될 줄을. 눈물 머금고 북쪽 바라보니 바람만 스산해, 날 저문 하늘가에 기러기 소리 들려오네.祖國山河三千里 南北斷絶三十年 堪悲兄弟按劍立 如何骨肉故相殘 誰識當年他人計 據作今日斷腸恨 掩淚北望風凄凄 愁聽雁聲暮雲邊." 이 작품 역시 분단의 슬픔을 노래하고 있다.

16. 장우성, 『화단풍상畵壇風霜 칠십 년』, 미술문화, 2003, p.317.

17. 장우성, 「나의 제작습관」『화실수상』, 예서원, 1999, p.95;『월전수상』, 열화당, 2011, p.66.

18. 장우성, 「추사秋史 글씨」『서울신문』, 1981. 12. 25;『화실수상』, 예서원, 1999, pp.38-39;『월전수상』, 열화당, 2011, pp.76-78.

19. "畵以簡潔爲上者 簡于象而非簡于意 簡之至者 綠之至也. 潔則抹畵雲霧 獨存高貴 翠黛烟鬟 斂容而退矣 而或者以筆之寡少爲簡 非也. 蓋畵品之高貴 在繁簡之外 世尙鮮有知者."

20. 이열모, 「월전 회화의 정신세계」『화실수상』, 예서원, 1999, pp.270-271.

21. 김상헌, 「세마 윤경지가 가지고 있는 고금의 명화에 제한 후서題尹洗馬敬之所蓄古今名

　　　書後序」『청음집清陰集』 제38권.

22. 「대종사大宗師」『장자莊子』 내편內篇 제6편.

23. 이종호, 「장동 김문의 문예의식과 김수증의 문예취향」『권력과 은둔』, 북코리아, 2010.

24. 장우성, 「문인화의 아취雅趣」『월간중앙』 통권 23호, 1970. 2;「문인화文人畵에 대하여」『화실수상』, 예서원, 1999, p.135;『월전수상』, 열화당, 2011, p.295.

25. 장우성, 「쫓기는 사슴」『화실수상』, 예서원, 1999, p.99;『월전수상』, 열화당, 2011, p.31.

26. 장우성, 「내 작품 속의 새」『대한교육보험』 통권 22호, 1987. 1-2;『화실수상』, 예서원, 1999, p.29;『월전수상』, 열화당, 2011, p.26.

27. 하평성下平聲 '경庚'자 운으로 압운한 정갈한 칠언절구이다.

28. "聞道梅花坼曉風 雪堆遍滿四山中 何方可化身千億 一樹梅花一放翁."

29. 성시산림城市山林이란, 몸은 비록 서울 도성 안에 있지만 마음은 궁벽진 산림에 있다는 뜻으로, 담박하고 고상한 은자와 같은 생활을 하겠다는 의지를 담고 있다. 조선 중기에 활동한 이수광李睟光과 유희경劉希慶을 비롯한 여러 문인들이 창덕궁 서쪽에 침류대枕流臺를 만들어 놓고는 시문과 학문을 교류하면서 침류대학사枕流臺學士 혹은 성시산림이라 자칭했다.

30. 이러한 성시산림 의식은 "바다가 뽕나무밭이 되는 난리 통에, 폭풍과 파도가 천지를 뒤집네. 고래가 서로 물고 교룡이 뒤얽혀 물이 온통 피바다가 되지만, 조용한 시냇물에 놀고 있는 고기는 즐겁기만 하다오海水桑田欲變時 風濤翻覆沸天池 鯨呑蛟鬪波成血 深潤遊魚樂不知"라는 〈간중어澗中魚〉에도 드러난다. 깊은 시냇물 속에서 자유롭게 노니는 물고기의 즐거움은 곧 도성 깊숙한 곳으로 숨어든 은자의 즐거움이자 여유를 빗댄 것으로 볼 수 있다.

31. 장우성, 「묵란墨蘭」『화실수상』, 예서원, 1999, p.220 참조.

32. 장우성, 「분매盆梅」, 위의 책, p.44 참조. 이 시구는 청말민초淸末民初의 저명한 예술가 오창석의 〈공곡유란도권空谷幽蘭圖卷〉(1915)에 있는 것으로 보인다. 그 화제 부분을 옮기면, "蘭生空谷無人護 荊棘縱橫塞行路 幽芳惟悴風雨中 花神獨與山鬼語 紫莖綠葉絶世姿 湘累不詠誰得知 當門欲神恐鉏去 王者香貴嗟非時 乙卯秋杪七十二叟吳昌碩"이라 되어 있다. 오창석의 난초그림은 민초民草들이 군벌관료軍閥官僚에게 압박을 받고 있는 모습을 형상화한 것이라고 한다. 때문에 시에서 텅 빈 골짜기에서 피어난 난초가 향기를 퍼뜨려 산신에게 하소연하는 모습을 그렸다. 이는 오창석이 난초의 '형상'을 그리는 데 그치지 않고 그 '기상氣象'을 그려내고자 한 뜻에 부합한다. 산속의 난초는 비바람이나 눈을 겁내지 않는다. 또한 마구 자라나 길을 막은 가시나무도 두려워하지 않으며, 조용히 꽃을 피워 천 리 멀리 향기를 내뿜는다. 오창석은 난초의 '군센 기상骨氣'을 그림과 시로 표현한 것인데, 이를 월전이 몹시 사랑했다.

33. 월전은 기본적으로 난초의 유정幽貞한 품격을 사랑했다. 그래서 "이것은 조용하고 정숙한 꽃으로, 명성을 구하지 않고 자연 속에만 산다. 나무꾼이 오는 길을 알아 버리면 어쩌나 싶어, 다시 높은 산을 그려 가림막을 친다此爲幽貞一種花 不求聞達只煙霞 採樵或恐通來徑 更寫高山一片遮"는 중국 청대淸代 정섭의 시를 좋아했다. 일찍이 이를 추사 김정희가 묵란의 화제로 썼거니와 세속을 꺼리는 청초한 기상이 잘 표현되어 있다. 이를 두고, 1993년 가을 월전은 "말없이 웃음에, 바람을 향해 띠를 풀어헤치는 정취가 들어 있다不語而咲 有臨風解佩之情"고 말한 바 있다.

34. 「사국謝菊」 제2수, 『완당전집阮堂全集』 10권.

35. 1999년 그린 〈노죽路竹〉에 역시 이 시구의 전반부 "三里淸溪 一庭明月"를 그대로 옮겨 놓은 바 있다.

36. 「월주사원죽越州使院竹」『전당시全唐詩』 652권-31. "莫見淩風飄粉籜 須知礙石作盤根 細看枝上蟬吟處 猶是筍時蟲蝕痕 月送綠陰斜上砌 露凝寒色濕遮門 列仙終日逍遙地 鳥雀潛來不敢喧."

37. 이런 예로 기러기를 노래한 "앞 반려들과 함께 줄을 지어, 옛 산천을 두루 들른다. 붉은 변방을 한 줄로 가로질러, 만 리 밖 푸른 구름 속으로 사라진다依依前伴侶 歷歷舊山川 一行橫紫塞 萬里入靑雲"를 들 수 있다. 시의 전반부는 중국 송대의 범중엄范仲淹 (989-1052)의 「귀안歸雁」 제2수인 "依依前伴侶 歷歷舊山川 木葉程猶遠 梅花信可傳"에서 절취했다. 『전송시全宋詩』 166권 범중엄 3, 「귀안歸雁」 참조.

38. 장우성, 「수선水仙」『화실수상』, 예서원, 1999, p.216. 하평성下平聲 '선先'자 운인 선仙으로 중복하여 압운한 육언절구다.

39. 〈수선〉에는 제시題詩가 두 편 있다. 본문의 시는 오른쪽 상부에 적혀 있는 것이고, 왼쪽에는 다음과 같은 제시가 있다. "이슬 방울 머금은 붓은 속세 먼지를 끊고, 미인의 눈처럼 담담하게 봄날 가지 하나를 그린다. 화가의 분위기는 모두 사라져, 도인과 신선의 기풍을 지닌 낙수의 신이다滴露含毫絕點塵 蛾眉淡掃一枝春 畫家烟火都消盡 道骨仙風洛水神."

40. 두 작품 모두 하평성 '양陽'자로 압운한 칠언절구로, 전체적인 분위기가 매우 명랑하다.

41. 하평성下平聲 '경庚'자 운을 단 오언절구다. 이 작품은 1976년 월전이 화제로 사용한, 백거이白居易(772-846)의 「지학池鶴」 제1수인 "키 큰 대나무 우리 앞에선 겨룰 자 없고, 수많은 닭들 사이에선 홀로 우뚝 섰다. 머리를 숙여 단사(머리에 있는 빨간 깃)가 떨어질까 걱정하고, 날개를 쬐며 흰 눈(하얀 털)이 사라질까 걱정한다. 가마우지 고운 빛깔도 보잘것없다는 생각이 들고, 교태 어린 앵무새 노래는 지겨울 뿐이다. 바람 앞에서 무엇을 생각하며 우짖는가. 푸른 언덕은 구름으로 자욱할 뿐이다高竹籠前無伴侶 亂雞群裏有風標 低頭乍恐丹砂落 曬翅常疑白雪銷 轉覺鸕鷀毛色下 苦嫌鸚鵡語聲嬌 臨風一唳思何事 悵望靑田雲水遙"의 의경을 본뜬 것으로 보인다.

42. 장우성, 「내 작품 속의 새」『대한교육보험』 통권 22호, 1987. 1-2 ; 『화실수상』, 예서 원, 1999, pp.30-31 ; 『월전수상』, 열화당, 2011, pp.27-28 참조. "나는 이 새(까마 귀)가 흉한 일을 경계하라고 예고하는 길조吉鳥라고 생각하고 가끔 작품의 소재로 삼는다. 〈절규絶叫〉란 나의 작품은 까마귀 세 마리가 공중을 날며 울부짖는 내용이 다. 내 생각은 이 까마귀들이 전염병 귀신을 보고 우는 게 아니라, 이 세상의 종말의 위기를 바라보며 경고의 절규를 하는 듯하여 그려 본 것이다." "까마귀 소재의 또 다른 작품은 〈일식日蝕〉인데, 이 또한 유년시절의 경험에 영향받은 작품이다. 동네 골목에서 놀고 있을 때 갑자기 천지가 캄캄해지고 지척의 물체가 희미하게 변하자, 세상이 뒤집히는 줄 알고 엄청난 공포에 사로잡힌 적이 있다. 그래서 환상을 현실과 결부시켜 재현해 본 것이다. 점점 사라지는 태양, 갑자기 우주를 덮쳐 오는 암흑, 이 것은 마치 불의의 큰 재앙이 다가오는 듯한 기분이어서, 급히 날아가는 까마귀를 등 장시켜 의인화해 본 것이다." 이처럼 월전은 까마귀를 흉한 일을 경계하라고 미리 소식을 전해 주는 메신저로 그림에서 형상화하기도 했다.

43. "까마귀와 제비가 먹이를 다투고 참새가 집을 다툴 때, 홀로 선 연못가엔 눈보라가 몰아친다. 하루 내내 얼음 위에 한 발로 서서, 울지도 않고 움직이지 않는 뜻은 무엇 인가烏鳶爭食雀爭巢 獨立池邊風雪多 盡日蹴冰翹一足 不鳴不動意如何"라는 당나라 시인 향산 거사香山居士 백거이의 「학에게 묻다問鶴」를 취하여 종종 자신의 화제로 사용했다고 한다. 백거이 역시 학에서 다른 잡새와 다른 고결한 품성을 읽어 내어 이를 표출 시켰다. 뒤에서 엿보게 될 월전 한시의 '풍자와 해학'이 백거이의 현실비판적인 풍 유시諷諭詩에서 일정한 영향을 받은 것이 아닌가 한다.

44. 장우성, 「백로白鷺」『화실수상』, 예서원, 1999, p.213. 상평성上平聲 '진眞'자 운을 써 서 진중하게 써 내려 간 칠언절구이다.

45. 장우성, 「제둔록도題遁鹿圖」, 위의 책, p.207.

46. 장우성, 「쫓기는 사슴」, 위의 책, p.99 ; 『월전수상』, 열화당, 2011, p.31.

47. 네 가지의 상서롭고 신령한 동물, 즉 기린, 봉황, 거북, 용을 말한다.

48. 장우성, 「예술의 창작과 인식」『경향신문』, 1955. 10. 12 ; 『화실수상』, 예서원, 1999, p.155 ; 『월전수상』, 열화당, 2011, pp.210-211.

49. 장우성, 「내가 겪은 십 년」『화실수상』, 예서원, 1999, p.21.

50. 장우성, 「시속유감時俗有感」, 위의 책, pp.16-18.

51. 장우성, 「80년대의 새 설계」, 위의 책, p.20.

52. 장우성, 「불나방拍灯蛾」, 위의 책, p.210.

53. 장우성, 「해바라기向日葵」, 위의 책, p.212.

54. 출전 미상. 하평성下平聲 '양陽'자로 압운했다.

55. 백거이, 「감학感鶴」『백씨장경집白氏長慶集』. 백거이의 시는 아무리 고결한 학일지라 도 한번 물욕에 빠지면 본래의 성품을 잃고 일반 잡새와 매일반이 되어 간다는 것을

말하고 있다. 이 역시 당시 지식인들이 지조를 잃고 권력에 아부하는 세태를 풍유한 것이다.

56. 장우성, 「나의 건강법」『화실수상』, 예서원, 1999, pp.81-82.

57. 장우성, 「침팬지의 환호題陳判志君歡呼圖」, 위의 책, p.194.

58. 위의 글, pp.193-194. 이 글의 말미에 인용 시가 붙어 있다.

59. 장우성, 「꿈에 본 원숭이夢狂猴」, 위의 책, p.205.

60. 장우성, 「일희일비一喜一悲」, 위의 책, p.27.

61. 장우성, 「오염지대汚染地帶」, 위의 책, p.208.

62. 장우성, 「내 작품 속의 새」『대한교육보험』통권 22호, 1987. 1-2 ; 『화실수상』, 예서 원, 1999, p.30 ; 『월전수상』, 열화당, 2011, p.27.

63. 장우성, 「이사단상移徙斷想」『월간중앙』통권 41호, 1971. 8 ; 『화실수상』, 예서원, 1999, pp.32-33 ; 『월전수상』, 열화당, 2011, pp.53-54.

64. 위의 글, p.34 ; 『월전수상』, 열화당, 2011, p.55.

65. 위의 글, p.35, 위의 책, p.58.

66. 장우성, 「세기말에 생각한다」『화실수상』, 예서원, 1999, p.12.

67. 장우성, 「봄이 오면」, 위의 책, p.15.

68. 장우성, 「일식日蝕」, 위의 책, pp.50-51.

69. 송시열의 시는 목재木齋 홍여하洪汝河(1620-1674)의 「영금강산詠金剛山」"山與雲俱白 熹微不辨容 雲飛山亦露 一萬二千峯"(『목재집木齋集』 1권)과 약간의 출입을 보일 뿐 이다.

70. 「잉어鯉魚」『전당시全唐詩』506권-23. "眼似真珠鱗似金 時時動浪出還沈 河中得上龍 門去 不歎江湖歲月深."

71. 「제매화題梅花」4수 가운데 제2수인 "江南十月天雨霜 人間草木不敢芳 獨有溪頭老梅 樹 面皮如夷生光芒 朔風吹寒珠蕾裂 千花萬花開白雪 彷彿瑤台群玉妃 夜深下踏羅浮 月 銀鐺冷然動清韻 海煙不隔羅浮信 相逢漫說歲寒盟 笑我飄流霜滿鬢 君家白露秋滿 缸 放懷飲我千百觴 氣酣脫穎恣盤礴 拍手大叫梅花王 五更窗前博山冷 麼鳳飛鳴酒初 醒 起來笑揖石丈人 門外白雲三萬頃"을 인용하여 1983년 화제로 삼은 바 있다.

72. "吾畫墨菜高菜價 一幀妄想千金得 停筆回顧爲求食 海內貧民多菜色 筆端烱烱生春風 呼嗟難救吾國貧 此時定有真英雄 閉門種菜如蟄蟲."

73. 한시의 운율은 압운押韻과 평측平仄의 안배에 의해 조성된다. 압운은 보통 짝수 구 (칠언시는 첫 구에도 압운함) 끝 자에 같은 운자韻字를 반복하는 것이다. 평측이란 한자음의 장단고저를 말한다. 측성仄聲은 한자의 사성四聲 가운데 평성을 제외한 상 성上聲, 거성去聲, 입성入聲을 말한다. 평측의 안배에는 여러 가지 원칙이 있다. 오언 이나 칠언에서 그 원칙에 맞게 한자를 배열하는 것을 보통 염簾을 맞춘다고 한다. 평 성平聲과 측성을 음양조화의 원리에 따라 고르게 안배하여 소리의 균제미를 생성하

면 염이 잘 맞았다고 한다. 평측 안배의 규율은 근체시가 비교적 엄격한 편이나. 대부분의 조선 선비들은 각개 한자가 106운 가운데 어떤 운목韻目에 속하며 평성인지 측성인지를 평소에 암기하고 있었기에 창작현장에서 임기응변에 능했다. 그러나 까다로운 운자를 부르면 응수하기 곤란하여 항시 사성과 운목韻目을 밝혀 놓은 옥편玉篇과 같은 운서韻書를 품 안에 넣고 다녔다.

74. 장우성, 「한벽원寒碧園 사계四季」『화실수상』, 예서원, 1999, pp.230-231.

75. 김원용金元龍, 「월전과 그 예술」, 위의 책, p.240.

76. 정양모鄭良謨, 「미수화집米壽畵集 서序」, 위의 책, pp.245-246.

77. 이열모李烈模, 「월전 회화의 정신세계」, 위의 책, p.273.

78. 장우성, 「문인화의 아취」『월간중앙』 통권 23호, 1970. 2; 「문인화에 대하여」『화실수상』, 예서원, 1999, p.134; 『월전수상』, 열화당, 2011, p.292.

79. 장우성, 「팔십년대의 새 설계」『화실수상』, 예서원, 1999, p.20.

절제節制와 일취逸趣의 월전 서풍書風

1. 정현숙, 「문자특별전을 기획하며」『옛 글씨의 아름다움: 그 속에서 역사를 보다』, 이천시립월전미술관, 2010, p.10. 월전의 서화와 금석문에 관한 애정을 기리기 위해서 2010년 9월 이천시립월전미술관에서 「옛 글씨의 아름다움: 그 속에서 역사를 보다」 전을 개최한 바 있다. 그 전시에서 월전의 소장품이었던 〈광개토왕비〉와 〈울산 대곡리 반구대 암각화〉 탁본을 중심으로 선사부터 삼국시대까지의 한국 고대의 금석문 탁본과 유물 사십여 점을 선보였다.

2. pp.236-242의 '월전 문헌목록' 참조.

3. 장우성, 『화맥인맥畵人脈』, 중앙일보사, 1982, p.17.

4. 서화협회는 삼일운동이 일어나기 전해인 1918년 5월 19일에 창립된 우리나라 최초의 미술단체다.

5. 장우성, 앞의 책, pp.20-21.

6. 번역은 간송미술관 연구실장 최완수崔完秀가 한 것이다.

7. 장우성, 「일사一史 문인화전文人畵展에」『제2회 일사 구자무전』, 2002, pp.4-5; 『월전수상』, 열화당, 2011, pp.379-381.

8. 장우성, 「소전素荃 손재형孫在馨 선생 영전에」『경향신문』, 1981. 6. 18; 「곡哭 소전素荃 노형老兄」『화실수상畵室隨想』, 예서원, 1999, p.178; 『월전수상月田隨想』, 열화당, 2011, p.337.

9. 장우성, 『화단풍상 칠십 년』, 미술문화, 2003, pp.289-292.

10. 김충현, 『예藝에 살다』, 범우사, 1999, pp.261-262.

11. 장우성, 「일중대사 회고전에」『일중 김충현』(예술의전당 개관10주년 기념 특별전

도록), 예술의전당, 1998, p.8; 김충현, 위의 책, pp.312-314; 장우성, 『화실수상』,
예서원, 1999, pp.169-170; 『월전수상』, 열화당, 2011, pp.364-365.

12. 구자무, 『연북청화硯北淸話』, 도서출판 묵가, 2010, p.65.

13. 실제로 월전의 수장품 중에는 〈광개토왕비〉 탁본과 그 모각본, 그리고 중국 북위北
魏의 서예가 정도소鄭道昭의 마애비 모각본 여러 권이 있다.

14. 『일중 김충현』(예술의전당 개관10주년 기념 특별전 도록), 예술의전당, 1998, 도
37, 38, 44, 84, 90 등 현판 형식의 예서 글씨 참조.

15. 이 작품의 해석문은 『당대 수묵대가: 한국 장우성·대만 푸쥐안푸傅狷夫』, 이천시립
월전미술관, 2010, p.66, 도 31 참조.

16. 위의 책, p.71, 도 33 참조.

17. 작품의 상세한 내용은 이 책에 실린 「월전 한시의 빛과 울림」, p.85 참조.

18. '경탄鯨呑'은 고래가 삼켜버린다는 의미지만, 영토나 영역을 병탄倂呑한다는 뜻도 있
다. '잠식경탄蠶食鯨呑'이라는 말이 통용된다.

19. 동방예술연구회의 줄인 말이다.

20. 장우성, 『화실수상』, 예서원, 1999, pp.230-232.

21. 〈지백수묵知白守墨〉〈무이산하武夷山下〉〈기련방목祁連放牧〉〈상천翔天〉은 蕭曼, 霍大
壽, 『吳作人』, 人民美術出版社, 1988; 〈감해〉〈참참〉〈장공長空〉〈등풍騰風〉〈연주회
학진緣州灰鶴陣〉은 古吳軒出版社, 『吳作人』, 江蘇省新華書店, 1993 참조. 여기에서
우쭤런의 서법 학습을 살펴보면, 청년기에는 안진경顏眞卿의 해서를 임모臨摹했고,
후에 행초에 심취했다. 칠십대에는 종정문鐘鼎文과 대·소전을 배워 자기 글씨의 신
영역을 개척했다. 그는 스스로 "五十以後學篆(오십 세 이후에 전서를 배우다)"이라
는 각 한 방方을 새기기도 했다. 회화예술 수법을 융합함으로써 그의 서법은 법도 위
에서 법도를 깨트리고 자신만의 풍격을 형성하였고, 유창한 행초와 중후한 해서와
전서를 작품 속에서 마음껏 구사하였다. 그는 스스로 "나의 글씨는 화가의 글씨지,
서가의 글씨가 아니다"라고 했다. 이처럼 우쭤런은 충만한 자신만의 예술양식을 실
천하여 중국전통의 서화동원의 이론을 풍성하게 발전시켜 후인들로 하여금 서와 화
의 관계를 신선하고 의미있게 받아들이게 했다.

22. 푸쥐안푸의 예는 『당대 수묵대가: 한국 장우성·대만 푸쥐안푸』, 이천시립월전미술
관, 2010, p.83 도 1, p.107 도 20 참조.

23. 1999년작 〈김립 선생 방랑지도〉의 화제시는 율곡栗谷 이이李珥가 팔 세 때 지은 「화
석정花石亭」이다. 월전이 김립의 시라 한 것은 착각인 듯하다.

24. 정현숙, 「기획의 글」 『한국수묵대가: 장우성·박노수 사제동행』, 이천시립월전미술
관, 2011, p.8.

25. 〈석고문〉은 북처럼 생긴 열 개의 돌로, 현존하는 최고最古의 금석문이다. 전국시기
진국秦國의 유물로, 진왕秦王의 수렵을 기록하고 있으며 각 돌마다 사언시四言詩를 새

겼다. 당대唐代 초 섬서성 보계현寶鷄縣에서 발견되었고, 위응물韋應物, 두보杜甫, 한유韓愈 등이 「석고가石鼓歌」를 지어 칭송했다. 원래 칠백여 자가 새겨져 있었으나, 송대宋代 구양수歐陽脩 때에는 겨우 사백육십오 자만 남았다. 현재까지 전해지는 것은 송대의 탁본으로 현재 북경 고궁박물관에 수장되어 있다.

26. 장우성, 『화단풍상 칠십 년』, 미술문화, 2003, pp.82-86.

27. 일본 도쿠가와 이에야스德川家康의 막부시대에서부터 메이지 유신明治維新 이전까지의 에도시대江戶時代(1603-1867)에 풍미했던 일본의 민중미술이다. 우키요浮世라는 말 자체는 '떠다니는 세상floating world'이라는 의미다. 거기에 그림이라는 뜻의 '회繪' 자가 붙어 현세의 이모저모를 그려낸 그림을 말한다.

28. 박정자, 『마네 그림에서 찾은 13개 퍼즐조각』, 기파랑, 2009, pp.187-217 참조.

29. 『서경書經』에 나오는 말로, "오복五福은 일왈수一日壽요, 이왈부二日富요, 삼왈강녕三日康寧이요, 사왈유호덕四日攸好德이요, 오왈고종명五日考終命이다." 「조용헌 살롱 77회: 월전 장우성 화백」 『조선일보』, 2005. 3. 4. 참조.

30. 장우성, 『화맥인맥』, 중앙일보사, 1982, p.107.

31. 장우성, 『화단풍상 칠십 년』, 미술문화, 2003, p.101.

월전의 격조있는 신문인화新文人畵 세계

1. 장우성, 「동양문화의 현대성」 『현대문학』, 1955. 2. p.33; 『화실수상畵室隨想』, 예서원, 1999, p.144; 『월전수상月田隨想』, 열화당, 2011, p.178.

2. 최열, 『한국근대미술의 역사』, 열화당, 2006, p.357.

3. 한정희, 「문인화의 개념과 한국의 문인화」 『미술사논단』 제4호, 한국미술연구소, 1997, pp.41-59 참조.

4. 박은수, 「근대기 동아시아의 문인화 담론 연구」, 홍익대학교 대학원 석사학위논문, 2008, pp.30-31.

5. 이는 다분히 김정희의 문인화관을 그대로 계승한 것이다. 김용준, 『새 근원수필』, 열화당, 2001, pp.191-192 참조.

6. 최태만, 「근원 김용준의 비평론 연구」 『한국근대미술사학』 제7집, 한국근대미술사학회, 1999 참조.

7. 이열모는 월전 화풍의 특징을 조형에서 파악해야 한다고 본다. '형상의 단순화와 선조의 직선화'가 그가 월전 화풍을 정의하는 개념이다.

8. 장우성, 「문인화의 아취雅趣」 『월간중앙』 통권 23호, 1970. 2; 「문인화文人畵에 대하여」 『화실수상』, 예서원, 1999; 『월전수상』, 열화당, 2011 참조.

9. 조윤경, 「장발의 생애와 작품활동에 관한 연구: 가톨릭 성화를 중심으로」, 서울대학교 대학원 석사학위논문, 2000.

10. 「원로작가 탐방―월전 장우성: 곧고 푸른 문향 휘날리며 붓길 따라 한평생」『가나아트』통권 35호, 가나아트갤러리, 1994. 1-2. pp.112-116.

11. 박영택, 「박정희 시대의 문화와 미술」『한국근대미술사학』제15집 , 한국근대미술사학회, 2005 참조.

12. 오진이, 「월전 장우성의 회화세계 연구: 인물화를 중심으로」, 서울대학교 대학원 석사학위논문, 2001, p.69.

13. 장우성, 「노매老梅」『월간중앙』, 1969. 2;「분매盆梅」『화실수상』, 예서원, 1999, p.43;『월전수상』, 열화당, 2011, pp.38-39.

14. 장우성, 「수선화」『화실수상』, 예서원, 1999, p.47;『월전수상』, 열화당, 2011, p.32.

15. 장우성, 「내 작품 속의 새」『대한교육보험』통권 22호, 1987. 1-2;『화실수상』, 예서원, 1999, p.29;『월전수상』, 열화당, 2011, p.26.

16. 장우성, 「학鶴」『화실수상』, 예서원, 1999. p.46;『월전수상』, 열화당, 2011, p.30.

17. 장우성, 「쫓기는 사슴」『화실수상』, 예서원, 1999, p.99;『월전수상』, 열화당, 2011, p.31.

18. 장우성, 「돌」『화실수상』, 예서원, 1999, p.229.

19. 그 외로 풍경을 빌려 거의 추상으로 귀결되는 그림으로 기후와 날씨, 자연현상을 색채와 점, 번짐과 여백으로만 성취해내는 독자적인 추상화가 있다.

20. 장우성, 『화단풍상 칠십 년』, 미술문화, 2003, p.381.

월전 문헌목록 _{발표연도순}

월전의 작품집 및 전시도록

문선호 편, 『한국 현대미술 대표작가 100인 선집』 23호, 금성출판사, 1976.

Musée Cernuschi, *Un Peintre Officiel Coréen, Chang Woo-soung*, Paris : Musée Cernuschi, 1980.

장우성, 『월전 장우성』, 지식산업사, 1981.

Ausstellung im Museum für Ostasiatische Kunst der Stadt Köln, *Chang Woo-soung—ein koreanischer Maler der traditionellen Schule*, Köln : Ausstellung im Museum für Ostasiatische Kunst der Stadt Köln, 1982.

西武美術館, 『韓国·国画の巨匠 張遇聖展』, 東京 : 西武美術館, 1988.

이구열 외 편저, 『한국 근대회화 선집—한국화: 장우성, 천경자』 11호, 금성출판사, 1990.

호암미술관 편, 『월전 회고 팔십 년』, 호암미술관, 1994.

한국일보사 출판국 편, 『한국 현대미술 전집』 19호, 한국일보사 출판국, 1997.

동산방화랑 편, 『월전 장우성전』, 동산방화랑, 1998.

장우성, 『월전月田 장우성張遇聖』, 예서원, 1999.

학고재화랑 편, 『월전노사미수화연月田老師米壽畵宴』, 학고재화랑, 1999.

국립현대미술관 편, 『한중대가: 장우성·리커란李可染』, 국립현대미술관, 2003.

關山月美術館 編, 『月田 張遇聖』, 深圳 : 關山月美術館, 2009.

이천시립월전미술관 편, 『월전 장우성 1912-2005』, 이천시립월전미술관, 2009.

이천시립월전미술관 편, 『(당대 수묵대가) 한국 장우성·대만 푸쥐안푸傅狷夫』, 이천시립월전미술관, 2010.

이천시립월전미술관 편, 『(한국수묵대가) 장우성·박노수 사제동행』, 이천시립월전미술관, 2011.

월전의 저서

장우성, 『화맥인맥畵脈人脈』, 중앙일보사, 1982.

_____, 『반룡헌진장인보盤龍軒珍藏印譜』, 홍일문화사, 1987.

_____, 『화실수상畵室隨想』, 예서원, 1999.

_____, 『화단풍상畵壇風霜 칠십 년』, 미술문화, 2003.
_____, 『월전수상月田隨想』, 열화당, 2011.

월전의 미술평론 및 산문

「동양화의 신단계新段階」『조선일보』, 1939. 10. 5-6.(2회 연재)
「정유유언丁酉有言—내성內省의 오도奧道를 배우고자」『경향신문』, 1947. 8. 30.
「제3회 「국전」의 수확: 질적 향상과 정돈미整頓味」『서울신문』, 1954. 11. 4.
「동양문화의 현대성」『현대문학』, 1955. 2.
「고화감상 1: 영모도翎毛圖—오원吾園 장승업張承業 화畵」『조선일보』, 1955. 2. 23.
「고화감상 2: 석가삼존도釋迦三尊圖—당唐 오도현吳道玄」『조선일보』, 1955. 3. 4.
「고화감상 3: 팔가조도叭哥鳥圖—송宋 목계牧谿 필필筆」『조선일보』, 1955. 3. 10.
「고화감상 4: 출산석가도出山釋迦圖—송宋 양해梁楷 필필筆」『조선일보』, 1955. 3. 18.
「고화감상 5: 오마도권五馬圖券—송宋 이용면李龍眠 필필筆」『조선일보』, 1955. 3. 31.
「현대 동양화의 귀추歸趨」『서울신문』, 1955. 6. 14.
「문화 십 년—미술」『경향신문』, 1955. 8. 10-11.(2회 연재)
「예술의 창작과 인식」『경향신문』, 1955. 10. 12.
「무비대가無比大家의 난무장亂舞場」『새벽』, 1956. 9.
「대작보다 내용을」『경향신문』1957. 10. 16.
「순수한 감정으로」『경향신문』1958. 1. 4.
「녹음의 거리에서」『한국일보』, 1960. 5. 20.
「돌」『동아일보』, 1961. 9. 5.
「요要는 개인의 창소활동」『동아일보』, 1961. 12. 13.
「미국인과 동양화」『신동아』, 동아일보사, 1967. 3.
「왕유王維의 시경詩境」『현대문학』, 1967. 10.
「노매老梅」『월간중앙』, 1969. 2.
「내일을 보는 순수한 작풍作風」『동아일보』, 1969. 4. 29.
「동양화」『한국예술지』4호, 대한민국예술원, 1969.
「문인화의 아취雅趣」『월간중앙』 통권 23호, 1970. 2.
「이사단상移徙斷想」『월간중앙』 통권 41호, 1971. 8.
「동양화」『한국예술지』6호, 대한민국예술원, 1971.
「동양화」『한국예술지』7호, 대한민국예술원, 1972.
「화가의 수상: 참모습」『조선일보』, 1972. 2. 4.
「청전靑田 선생 영전에」『한국일보』, 1972. 5. 16.
「진달래」『조선일보』, 1973. 11. 10.
「개인전을 열면서」『화랑』 1권 2호, 현대화랑, 1973. 12.

「나와「조선미술전람회」」『독서신문』, 1974. 6. 16.

「구주기행歐洲紀行」『예술원보』20호, 대한민국예술원, 1976.

「여적餘滴」1976. 6;『화실수상』, 예서원, 1999.

「중국회화대관 서평(화훼화)」, 1978;『화실수상』, 예서원, 1999.

「워싱턴의 화상畵商」김기창 외, 『나의 조그만 아틀리에: 현대화가 15인 에세이집』,
세대문고사, 1978.

「선친께서 지어 주신 '월전'」『여성동아』통권 127호, 동아일보사, 1978. 5.

「우재국禹載國 화전畵展에 부처」, 1978년 가을;『화실수상』, 예서원, 1999.

「극마克魔」1979년 신정;『화실수상』, 예서원, 1999.

「80년대의 새 설계」1980;『화실수상』, 예서원, 1999.

「이윤영李允永 화전畵展을 위하여」, 1981. 1;『화실수상』, 예서원, 1999.

「한국문화를 생각한다」『경향신문』, 1981. 1. 26.

「백재柏齋 유작전에 부처」, 1981년 첫겨울;『화실수상』, 예서원, 1999.

「완당阮堂 선생님 전 상서上書」『미술춘추』8호, 한국화랑협회, 1981년 봄호.

「소전素筌 손재형孫在馨 선생 영전에」『경향신문』, 1981. 6. 18.

「향당香塘 화집畵集 발간에」『향당香塘 백윤문白潤文―작품과 생애』, 백송화랑, 1981.

「시속유감時俗有感」1981. 12. 18;『화실수상』, 예서원, 1999.

「땅굴 앞에서」1981. 12. 11;『화실수상』, 예서원, 1999.

「추사秋史 글씨」『서울신문』, 1981. 12. 25.

「방명록芳名錄」1982. 2;『화실수상』, 예서원, 1999.

「나의 건강 비결」『동아일보』, 1984. 1. 28.

「내 작품 속의 새」『대한교육보험』통권 22호, 1987. 1-2.

「계고대방稽古大方 서序」1988년 봄;『화실수상』, 예서원, 1999.

「내가 마지막 본 근원近園」김용준,『풍진 세월 예술에 살며』, 을유문화사, 1988.

「육십 넘어 배운 요가와 골프가 내 건강의 파수꾼」『주간매경週刊每經』507호, 1989.

「장미」『샘터』2권 7호, 1991. 7.

「내가 받은 가정교육」『라벨르』3권 4호, 중앙일보사, 1992. 4.

「명청明淸 회화전 지상紙上 감상―2. 팔대산인의 〈수석팔가도〉」『중앙일보』, 1992. 9. 28.

「명청 회화전 지상 감상―5. 김농의 화훼도」『중앙일보』, 1992. 10. 14.

「명청 회화전 지상 감상―7. 정섭의 〈난죽석도〉」『중앙일보』, 1992. 10. 23.

「명청 회화전 지상 감상―9. 석도의 산수화」『중앙일보』, 1992. 11. 6.

「명청 회화전 지상 감상―10. 조지겸의 화훼도」『중앙일보』, 1992. 11. 13.

「나의 활력」『조선일보』, 1992. 12. 1.

「한벽문총 창간사」『한벽문총』창간호, 월전미술문화재단, 1992.

「나의 교우기交友記」『월간중앙』, 1994. 4.

「책과 나」『비블리오필리』제6호, 한국애서가클럽, 1995년 겨울호.

「그림이 있는 칼럼」『동양라이프』통권 10호, 동양일보사, 1996. 1

「일중대사一中大師 회고전에」『일중一中 김충현金忠顯』(예술의전당 개관 10주년 기념 특별전 도록), 예술의전당, 1998.

「세기말世紀末에 생각한다」1999. 10. 1;『화실수상』, 예서원, 1999.

「나의 가훈家訓」『화실수상』, 예서원, 1999.

「나의 건강법」『화실수상』, 예서원, 1999.

「나의 제작습관」『화실수상』, 예서원, 1999.

「난중일화亂中逸話」『화실수상』, 예서원, 1999.

「내가 겪은 십 년」『화실수상』, 예서원, 1999.

「돈」1999년 가을;『화실수상』, 예서원, 1999.

「동방예술연구회」『화실수상』, 예서원, 1999.

「딸을 말한다」『화실수상』, 예서원, 1999.

「맥추麥秋」『화실수상』, 예서원, 1999.

「목불木佛 화전畵展에 부침」『화실수상』, 예서원, 1999.

「봄이 오면」『화실수상』, 예서원, 1999.

「수선화」『화실수상』, 예서원, 1999.

「아더메치유」『화실수상』, 예서원, 1999.

「이삭」『화실수상』, 예서원, 1999.

「일식日蝕」『화실수상』, 예서원, 1999.

「일희일비一喜一悲」『화실수상』, 예서원, 1999.

「쟁이」『화실수상』, 예서원, 1999.

「쫓기는 사슴」『화실수상』, 예서원, 1999.

「청당靑堂 재기전再起展에 부쳐」『화실수상』, 예서원, 1999.

「표지화 이야기」『화실수상』, 예서원, 1999.

「학鶴」『화실수상』, 예서원, 1999.

「한국미술의 특징」『화실수상』, 예서원, 1999.

「합죽선合竹扇」『화실수상畵室隨想』, 예서원, 1999.

「흑과 백」『화실수상』, 예서원, 1999.

「한마디로 고암顧菴은 무서운 사람이다」고암미술연구소 저, 『32인이 만나 본 고암 이응노』, 얼과알, 2001.

「일사一史 문인화전文人畵展에」『제2회 일사구자무전』, 서예문인화, 2002.

「사연 많은 목필통」『나의 애장품전』, 가나아트센터, 2003.

월전에 관한 평문

이경성, 「여백의 사상」 『한국 현대미술 대표작가 100인 선집』 23호, 금성출판사, 1976.

Elisseefe, Vadime. "PRÉFACE," *Un Peintre Officiel Coréen, Chang Woo-soung*, Paris: Musée Cernuschi, 1980.

김동리, 「화단의 학」 『월전 장우성』, 지식산업사, 1981.

김원용, 「월전과 그 예술」 『월전 장우성』, 지식산업사, 1981.

박노수, 「월전의 예술─내가 본 월전 선생」 『월전 장우성』, 지식산업사, 1981.

허영환, 「월전의 회화세계」 『선미술』 여름호(10호), 1981.

이열모, 「월전 선생과 후소後素정신」 『선미술』 여름호(10호), 1981.

박무일, 「도시 한복판의 은자隱者 화가─장우성」 『선미술』 여름호(10호), 1981.

Göpper, Roger. "EINLEITUNG," *Chang Woo-soung—einein koreanischer Maler der traditionellen Schule*, Köln: Ausstellung im Museum für Ostasiatische Kunst der Stadt Köln, 1982.

河北倫明, 「張遇聖展によせて」 『韓国・国画の巨匠 張遇聖展』, 東京: 西武美術館, 1988.

이경성, 「월전 장우성의 예술」 『韓国・国画の巨匠 張遇聖展』, 東京: 西武美術館, 1988.

화랑춘추 편집실, 「일본 세이부미술관: 아사히신문사 주최 장우성전을 통해 본 월전 화백의 세계」 『화랑춘추』 38호, 1988. 9.

오광수, 「문인화의 격조와 현대적 변주」 『한국 근대회화 선집─한국화: 장우성, 천경자』 11호, 금성출판사, 1990.

최완수, 「월전 화백 팔십이수八十二壽 회고전 찬贊」 『월전 회고 팔십 년』, 호암미술관, 1994.

오광수, 「월전 선생의 놀라운 창조정신」 『월전月田 장우성張遇聖』, 예서원, 1999.

이열모, 「월전 회화의 정신세계」 『월전月田 장우성張遇聖』, 예서원, 1999.

정양모, 「서문序文」 『월전月田 장우성張遇聖』, 예서원, 1999.

김수천, 「월전 예술의 성취」 『한벽문총寒碧文叢』 제10호, 월전미술문화재단, 2001.

신항섭, 「월전 장우성의 작품세계」 『한벽문총』 제10호, 월전미술문화재단, 2001.

이열모, 「월전 예술의 정신세계」 『한벽문총』 제10호, 월전미술문화재단, 2001.

홍선표, 「장우성의 신문인화─거속去俗 정신에 의한 한국적 모더니즘의 창출」 『한중대가: 장우성・리커란李可染』, 국립현대미술관, 2003.

홍선표, 「탈동양화脫東洋畵와 거속去俗의 역정: 월전 장우성의 작품세계와 화풍의 변천」 『근대미술 연구 2004』, 국립현대미술관, 2004.

이열모, 「월전화사月田畫師」 『그림과 마음: 이열모 미술에세이』, 도서출판 서등, 2004.

조용헌, 「조용헌 살롱 77회: 월전 장우성 화백」 『조선일보』, 2005. 3. 4.

구자무, 「월전 선생님 전 상서上書」 『한벽문총』 제14호, 월전미술문화재단, 2005.

김수천, 「선생님을 생각합니다」 『한벽문총』 제14호, 월전미술문화재단, 2005.

김춘옥, 「월전 선생님을 생각하며」『한벽문총』제14호, 월전미술문화재단, 2005.

이호신, 「예술이 아닌 예도藝道의 여정」『한벽문총』제14호, 월전미술문화재단, 2005.

오용길, 「월전선생님을 회고하며」『한벽문총』제14호, 월전미술문화재단, 2005.

신창호, 「화선畫仙 월전 선생」『한벽문총』제14호, 월전미술문화재단, 2005.

오광수, 「격조와 비판―월전의 만년작을 중심으로」『한벽문총』제14호, 월전미술문화재단, 2005.

류달영, 「월전, '일심상조불언중一心相照不言中'의 친구」『한벽문총』제14호, 월전미술문화재단, 2005.

장정란, 「그리운 아버님」『한벽문총』제14호, 월전미술문화재단, 2005.

정중헌, 「월전의 삶과 예술, 총체적 평가 필요하다」『한벽문총』제14호, 월전미술문화재단, 2005.

류철하, 「순수무구한 정감과 시정詩情의 세계」『월전 장우성』, 이천시립월전미술관, 2009.

황록주, 「문인화의 현대적 성취」『한국현대미술가 100인』, 사문난적, 2009.

조용헌, 「조용헌 살롱 743회: 화필봉畫筆峰」『조선일보』, 2010. 7. 18.

김상철, 「전통의 뜰에 서서 현대의 문을 열다―푸쥐안푸와 장우성의 삶과 예술」『당대 수묵대가: 한국 장우성·대만 푸쥐안푸』, 이천시립월전미술관, 2010.

박영택, 「장우성―자기 내면의 투사로서의 서화」『당대 수묵대가: 한국 장우성·대만 푸쥐안푸』, 이천시립월전미술관, 2010.

정현숙, 「「당대 수묵대가: 한국 장우성·대만 푸쥐안푸」전을 열며」『당대 수묵대가: 한국 장우성·대만 푸쥐안푸』, 이천시립월전미술관, 2010.

정현숙, 「장우성·박노수의 만남과 예술정신」『(한국수묵내가) 장우성·박노수 사제동행』, 이천시립월전미술관, 2011.

조인수, 「붓길 따라 한평생: 장우성과 박노수의 회화의 비교」『(한국수묵대가) 장우성·박노수 사제동행』, 이천시립월전미술관, 2011.

홍선표, 「현대 한국화 수립의 선구―장우성·박노수의 미술사적 위상」『(한국수묵대가) 장우성·박노수 사제동행』, 이천시립월전미술관, 2011.

오광수, 「오광수 미술칼럼: 두 개의 동행전―김용준과 김환기 / 장우성과 박노수」『서울아트가이드』115호, 김달진미술연구소, 2011. 7.

정현숙, 「화단과 서단의 소통―장우성과 김충현의 우정」『서울아트가이드』122호, 김달진미술연구소, 2012. 2.

월전에 관한 학위논문

윤소향, 「이당 김은호와 월전 장우성의 화풍 비교 연구」, 효성여자대학교 대학원 석사학위논문, 1993.

장은영, 「월전 장우성의 회화세계 연구」, 성신여자대학교 교육대학원 석사학위논문, 1997.

강희진, 「월전 장우성의 생애와 예술」, 동국대학교 교육대학원 석사학위논문, 2001.

서태원, 「월전 장우성 회화에 나타난 시서화 삼절에 대한 연구」, 조선대학교 교육대학원 석사학위논문, 2001.

오진이, 「월전 장우성의 회화세계 연구: 인물화를 중심으로」, 서울대학교 대학원 석사학위논문, 2001.

윤선민, 「월전 장우성의 작품세계에 관한 연구: 문인화 중심으로」, 계명대학교 교육대학원 석사학위논문, 2002.

김현정, 「월전 장우성의 문인화 연구」, 원광대학교 대학원 석사학위논문, 2003.

안현정, 「월전 장우성의 작품세계 연구: 해방 이후의 작품을 중심으로」, 성균관대학교 대학원 석사학위논문, 2003.

고현수, 「월전 장우성의 회화세계: 문인화를 중심으로」, 전북대학교 교육대학원 석사학위논문, 2005.

주혜정, 「월전 장우성의 해방 이후 작품세계와 현대 화단에 미친 영향」, 고려대학교 교육대학원 석사학위논문, 2006.

김은주, 「월전 장우성의 생애와 예술세계에 관한 연구」, 용인대학교 예술대학원 석사학위논문, 2008.

박경선, 「월전 장우성 회화의 정신세계」, 경기대학교 미술대학 디자인대학원 석사학위논문, 2010.

월전 장우성 연보

1912(1세)　6월 22일(음력 5월 23일), 충청북도 충주에서 부친 장수영張壽永(1880-1948)과 모친 태성선太性善(1874-1956) 사이에 이남오녀 중 장남으로 태어났다. 전하는 말에 따르면, 1907년 제천의 반룡산 정상에 조모의 묘소를 잡을 때 지관地官이 "후손 가운데 유명한 화가가 나온다"고 예언하였고, 그 오 년 후에 장우성이 태어났다고 한다.

1914(3세)　봄, 충주에서 경기도 여주군驪州郡 흥천면興川面 외사리外絲里 사전絲田마을로 일가가 이주했다. 이때 조부와 인연이 깊은 광암廣庵 이규현李奎顯의 가족이 함께 왔다.

1917(6세)　한학자였던 조부 만락헌晩樂軒 장석인張錫寅에게서 『천자문千字文』 『동몽선습童蒙先習』 『소학小學』 『명심보감明心寶鑑』 등을 수학했다. 부친은 한학자가 되기를 원했으나, 장우성은 이때부터 글씨와 그림에 관심을 가지며 소질을 보이기 시작했다.

1919(8세)　이규현의 서당 경포정사境浦精舍에서 공부하기 시작하여 십 세 초반에 사서삼경四書三經을 다 읽었다.

1930(19세)　부친이 써 준 위당爲堂 정인보鄭寅普에게 보내는 편지를 들고 상경하여 찾아가, 이때부터 위당으로부터 한학漢學을 배우기 시작했다. 또한 부친은 이당以堂 김은호金殷鎬의 매부인 서병은徐丙殷에게 부탁하여 이당의 문하에서 그림 공부를 할 수 있도록 주선해 주어, 이때부터 이당의 화숙畵塾인 낙청헌絡靑軒에서 동양화를 배우기 시작했다.

1932(21세)　5월 29일부터 6월 18일까지 경복궁 총독부미술관에서 열린 제11회 「조선미술전람회朝鮮美術展覽會」(이하 「선전」)에서 〈해빈소견海濱所見〉으로 입선했다.

1933(22세)　조선교육협회 부설 육교한어학원六橋漢語學院을 졸업하고, 성당惺堂 김돈희金敦熙의 서숙書塾 상서회尙書會에서 서예를 수학했다.
　4월 28일부터 5월 7일까지 휘문고등보통학교(이하 휘문고보) 강당에서 열린 제12회 「서화협회전書畵協會展」(이하 「협전」) 서예부에서 행서로 쓴 『고문진보古文眞寶』의 〈이원귀반곡서李原歸盤谷序〉로 입선했다.

1934(23세)　5월, 경복궁의 옛 공진회共進會 건물에서 열린 제13회 「선전」에서 〈신장新

粧〉으로 입선했다.

10월 20일부터 29일까지 휘문고보 강당에서 열린 제13회 「협전」에서 〈상엽霜葉〉과 〈딸기〉로 입선했다.

1935(24세) 5월 19일부터 6월 8일까지 경복궁 미술관에서 열린 제14회 「선전」에서 〈정물靜物〉로 입선했다.

10월 23일부터 30일까지 휘문고보 강당에서 열린 제14회 「협전」에서 〈추적秋寂〉으로 입선했다.(이때부터 「협전」의 정회원으로 참가함)

1936(25세) 1월 18일, 서울 권농정勸農町 161번지에 위치한 이당 김은호의 화숙 낙청헌에서 백윤문白潤文, 김기창金基昶, 한유동韓維東, 이유태李惟台, 조중현趙重顯, 이석호李碩鎬 등과 함께 후소회後素會를 창립했다.

5월 14일부터 6월 6일까지 경복궁에서 열린 제15회 「선전」에서 〈요락搖落〉으로 입선했다.

10월, 서울 태평로의 조선실업구락부에서 후소회 동인인 백윤문, 김기창, 한유동, 조중현, 이석호, 이유태 등과 함께 제1회 「후소회전後素會展」을 가졌다.

11월 8일부터 15일까지 휘문고보에서 열린 제15회 「협전」에 출품했다.

이 무렵 부친으로부터 달月을 좋아하는 천성과 예전에 살던 마을 이름인 사전絲田에서 한 자씩 취한 '월전月田'이라는 아호를 받았다.(1982년 출간한 회고록 『화맥인맥畵脈人脈』과 2003년 발행한 두번째 회고록 『화단풍상畵壇風霜 칠십 년』에는 상경 직전인 십구 세 때 부친이 지어 주었다고 기록되어 있으나, 정확한 사실 여부는 확인되지 않았다.)

1937(26세) 5월 16일부터 6월 5일까지 경복궁에서 열린 제16회 「선전」에서 〈승무僧舞〉로 입선했다.

여주 금사면 이포리에 있는 석문사釋文寺 후불탱화를 제작하기 위해 수원 용주사龍珠寺 소장 단원檀園의 후불탱화後佛幀畵를 모사模寫했다.

1938(27세) 6월, 경복궁에서 열린 제17회 「선전」에서 〈연춘軟春〉으로 입선했다.

석문사에 여래如來, 신중神衆, 산신山神 등의 탱화를 제작했다.

일본의 「신문전新文展」과 미술계를 돌아보기 위해 도쿄를 방문했다.

1939(28세) 6월 4일부터 24일까지 총독부 종합기념박물관에서 열린 제18회 「선전」에서 〈활엽闊葉〉으로 입선했다.

10월 3일부터 8일까지 화신화랑에서 열린 제2회 「후소회전後素會展」에 백윤문, 한유동, 김기창, 이석호, 조용승曹龍承, 정도화鄭道和, 장운봉張雲鳳, 오주환吳周煥 이유태, 조중현, 김한영金漢永과 함께 참여했다. 장우성은 〈현학玄鶴〉과 〈좌상座像〉을 출품했다.

1940(29세) 6월 2일부터 23일까지 총독부미술관에서 열린 제19회 「선전」에서 〈자姿〉

로 입선했다.

11월 3일부터 9일까지 화신화랑에서 열린 제3회 「후소회전」에 〈좌상〉을 출품했다.

1941(30세) 6월 1일부터 22일까지 총독부미술관에서 열린 제20회 「선전」에서 〈푸른 전복戰服〉으로 특선하면서 조선총독상을 수상했다. 5월 30일자 『매일신보』와의 인터뷰에서 장우성은 "이번 특선은 오로지 김은호 선생의 지도에 있습니다. 화제는 옛날 무관武官의 전복戰服을 여자에게 입혀 놓은 것인데, 일부 무용에서 쓰고 있는 고전적인 전복을 현대화시켜 본 것입니다"라고 말했다.

11월 4일부터 9일까지 화신화랑에서 열린 제4회 「후소회전」에 〈여인과 선인장〉과 〈장미〉를 출품했다.

1942(31세) 5월 31일부터 6월 21일까지 총독부미술관에서 열린 제21회 「선전」에서 〈청춘일기靑春日記〉로 특선하면서 최고상인 창덕궁상을 수상했다.

1943(32세) 5월 30일부터 6월 20일까지 총독부미술관에서 열린 제22회 「선전」에서 〈화실畵室〉로 특선하면서 최고상인 창덕궁상을 두번째로 수상했다.

10월 20일부터 24일까지 화신화랑에서 열린 제6회 「후소회전」에 〈사자〉를 출품했다.

1944(33세) 3월 10일부터 24일까지 총독부미술관에서 열린 「결전미술전람회決戰美術展覽會」에서 〈항마降魔〉로 입선했다.

6월 4일부터 25일까지 총독부미술관에서 열린 제23회 「선전」에서 〈기祈〉로 특선했다.(연속 4회 특선함으로써 추천작가가 됨) 친구인 성천星泉 류달영柳達永의 권유로 작품 〈기〉를 개성 호수돈여고好壽敦女高에 기증했다.

1945(34세) 8월 15일, 해방을 맞이했다.

8월 18일, 조선미술건설본부朝鮮美術建設本部가 창설되어 동양화부 위원이 되었다.

9월, 이삼십대의 젊은 화가들인 배렴裵濂, 이응노李應魯, 김영기金永基, 이유태, 조중현, 정진철鄭鎭澈, 정홍거鄭弘巨, 조용승 등과 함께 일본회화 배격과 수묵채색화의 새로운 지향을 내세우며 단구미술원檀丘美術院을 결성했다.

1946(35세) 3월 1일부터 8일까지 중앙백화점 화랑에서 열린 제1회 「단구미술원전」에 〈습작〉을 출품했다.

8월 22일, 정식 발족한 국립서울대학교 예술대학 미술학부 제1회화과(동양화과) 교수로 취임했다.

1947(36세) 11월 9일부터 21일까지 경복궁 근정전에서 열린 문교부 주최 「조선종합미전」의 동양화 부문 심사위원으로 위촉되었다.

1948(37세)	9월 1일, 향년 육십구 세로 부친 장수영이 작고했다.
1949(38세)	4월 5일부터 20일까지 충무로 대원화랑에서 열린「동양화신작전」에 김기창, 김영기, 김용준金瑢俊, 김은호, 노수현盧壽鉉, 박래현朴崍賢, 배렴, 이상범李象範, 이건영李建英, 이남호李南鎬, 이석호, 이유태, 이응노, 조중현, 정종여鄭鍾汝 등과 함께 출품했다.

11월 21일 경복궁미술관에서 열린 제1회「대한민국미술전람회」(이하「국전」)에 최연소 심사위원으로 위촉되었고, 추천작가로 선정되어〈회고懷古〉를 출품했다.

1950(39세)	로마에서 열린「국제 성미술전聖美術展」에〈한국의 성모와 순교복자殉敎福者〉삼부작을 출품했다. 이 작품들은 성모자와 순교자 들을 한국인으로 묘사한 것으로, 바티칸 교황청에 수장되었다.

3월 14일부터 19일까지 동화백화점 화랑에서 소품 개인전을 갖고〈춘신春信〉〈추양秋陽〉등 십여 점을 선보였다. 이 전시를 본 김환기金煥基는 "화선지와 양털 붓의 생리를 체득한 재주를 넘어선 수준"이라고 평했고, 김용준은 3월 18일자『경향신문』에 기고한「담채의 신비성」이라는 글에서 "월전의 그림에서 우리는 오래간만에 선지의 묘미와 수묵과 담채의 신비성을 엿볼 수 있다. …이러한 것은 월전이 아니면 될 수 없는 월전 자신이 체득한 리얼의 세계요, 동시에 단조한 듯한 수묵담채화의 세계가 얼마나 무궁무진하게 전개될 가능성이 있다는 것을 잘 보여 주고 있는 것이다"라고 평했다.

6월 20일부터 충무로 대충화랑大充畵廊에서 열린「두방신작전斗方新作展」에 이상범, 김은호, 이응노, 배렴, 이유태, 김영기, 김기창, 이건영, 임자연林子然, 조중현, 이팔찬李八燦, 박생광朴生光, 허건許楗, 김정현金正炫, 박래현 등과 함께 출품했다.

6월 25일, 한국전쟁이 발발했다.

1951(40세)	1월, 일사후퇴 때 부산으로 피란 가서 공군종군화가단의 단원이 되었다.

2월, 국방부 정훈국장 이선근李瑄根과 더불어 피난 온 장발張勃, 이마동李馬銅이 중심이 되어 대구에서 창설한 국방부 정훈국 산하 종군화가단에 합류하였다. 단원 가운데 김원金垣, 김흥수金興洙와 함께 경주에 있는 미 제10군단 사령부 전사과戰史科에서 삼 주에 걸쳐 전쟁기록에 필요한 전문교육을 받고 전사관戰史官이 되었다. 이후 국군 제5사단(중부전선)에 종군하였다.

1952(41세)	임시 수도인 부산에 마련된 서울대학교 미술학부로 복귀했다.
1953(42세)	7월 27일, 정전협정停戰協定이 체결되었다.

10월 7일, 충무공기념사업회로부터 의뢰받은 충무공 영정의 제작을 완료

하여 충남 아산 현충사顯忠祠에 봉안했다.

11월 25일부터 12월 15일까지 경복궁미술관에서 열린 제2회 「국전」의 심사위원으로 위촉되었고, 추천작가로 〈동백〉을 출품했다.

체신부遞信部의 위촉으로 스위스 「국제체신기념관 기념전」에 출품했다.

1954(43세) 3월, 정기총회를 통해 대한미술협회大韓美術協會 위원이 되었다.

10월 5일부터 12일까지 한국주교회의에서 결정한 성모성년대회聖母聖年大會 축하행사의 하나로 미도파백화점 화랑에서 열린 제1회 「성미술전람회」에 출품했다.

11월 1일부터 한 달 동안 경복궁미술관에서 열린 제3회 「국전」의 심사위원으로 위촉되었고, 추천작가로 〈무심無心〉을 출품했다.

〈한국의 성모자상聖母子像〉을 제작, 성신고교聖神高校에 수장됐다.

1955(44세) 5월 21일, 대한미술협회의 불법행위를 비판하면서 장발을 비롯한 열한 명의 회원과 함께 이 단체를 탈퇴하여 한국미술가협회(이하 '한국미협')를 만들고, 창립총회를 개최, 동양화부 대표위원이 되었다.

1956(45세) 3월, 한국 천주교회天主教會의 위촉으로 교황 요한 비오 12세Pius XII(1876-1958)의 팔십 세 송수축하頌壽祝賀 병풍화를 제작했다.

8월 25일, 향년 팔십삼 세로 모친 태성선이 작고했다.

9월 21일부터 30일까지 휘문고보 강당에서 열린 제1회 「한국미협전」에 출품했다.(이후 계속해서 출품함)

11월 10일부터 12월 5일까지 경복궁미술관에서 열린 제5회 「국전」의 심사위원으로 위촉되었다.

서울특별시 문화재위원으로 위촉되었다.

서울대학교 강당에 벽화 〈청년도靑年圖〉를 제작했다.

서울대학교 근속 십 주년 표창을 받았다.

1957(46세) 1월 8일부터 2월 4일까지 미네소타대학교 미니애폴리스 캠퍼스 미술관에서 열린 서울대학교 미술대학과의 교류전 「Korean Art—Faculty and Students, Seoul National University」에 총 예순한 점의 작품이 전시되었다. 이때 장우성은 〈여인Woman in White〉〈국화Chrysanthemum〉〈포도Grapes〉 석 점을 출품했으며, 현재 미네소타대학교 미술관F. R. Weisman Art Museum에 소장되어 있다.

10월 5일부터 11월 13일까지 경복궁미술관에서 열린 제6회 「국전」의 심사위원으로 위촉되었다.

11월초, 샌프란시스코에서 열린 「동양미술전람회」에 이유태, 허백련許百鍊, 이상범, 배렴, 고희동高羲東 등과 함께 출품했다.

1958(47세) 뉴욕 월드하우스 갤러리가 주최한 「한국현대회화전」에 〈묘도猫圖〉를 출

품했다.

10월 1일부터 경복궁미술관에서 열린 제7회 「국전」의 심사위원으로 위촉되었고, 초대작가로 〈고사도高士圖〉를 출품했다.

1959(48세) 5월 15일, 미술문화 발전에 기여한 공로를 인정받아 제8회 서울시문화상을 수상했다.

10월 1일부터 30일까지, 경복궁미술관에서 열린 제8회 「국전」의 심사위원으로 위촉되었고, 초대작가로 〈호반〉을 출품했다.

11월 8일부터 14일까지 서울 중앙공보관中央公報館에서 서울대 동료 교수인 우성又誠 김종영金鍾瑛과 동양화, 조각 이인전을 가졌다. 장우성은 〈여름〉 등 스물두 점을, 김종영은 〈청년〉 등 열석 점을 선보였다. 미술평론가 이경성李慶成은 『사상계』 1959년 12월호에 발표한 글에서 이 전시에 대해 "두 작가 모두 침묵의 미술인들로 몸가짐이 몹시 조심성있고 고고하다"면서 매우 격이 높은 전람회라고 평했다.

1960(49세) 10월 1일부터 경복궁미술관에서 열린 제9회 「국전」의 심사위원으로 위촉되었다.

대한민국 홍조소성훈장紅條素星勳章을 수훈했다.

1961(50세) 7월 20일, 서울대 교수직을 사임했다.

11월 1일부터 20일까지 경복궁미술관에서 열린 제10회 「국전」의 심사위원으로 위촉되었고, 추천작가로 〈소나기驟雨〉를 출품했다.

문교부 문화재보존위원 및 문교부 교육과정 심의위원이 되었다.

1962(51세) 3월 31일부터 한 달간 필리핀 마닐라의 필리핀미술관에서 열린 「한국미술전시회」에 출품했다.

10월, 경복궁미술관에서 열린 제11회 「국전」의 심사위원으로 위촉되었고, 〈일민逸民〉을 출품했다.

〈충무공 이순신 장군 영정〉을 제작하여 전북 정읍 충렬사忠烈祠에 봉안했다.

1963(52세) 7월 18일, 미국으로 건너갔다.

1964(53세) 1월 20일부터 일 주일 동안 워싱턴의 미 국무성 화랑에서 개인전을 가졌다. 1월 22일자 『워싱턴 포스트』는 1면에 장우성의 작품을 원색으로 싣는 등 대대적으로 보도하였다.

미국 농림성 부설 대학원에서 동양미술에 관한 강의를 했다.

워싱턴 가톨릭대학교 초청 개인전을 가졌다.

1965(54세) 9월, 워싱턴에 동양예술학교Institute of Oriental Arts를 설립했다. 교장은 장우성이, 이사장은 고고학자 유진 이네즈가 맡았으며, 장우성, 이열모李烈模, 이시야마石山, 알렌 등이 산수화에서부터 서예까지 광범위한 분야를 가르쳤다.

뉴욕의 워싱턴 스퀘어 갤러리가 주최한 「국제초대미술전」에 한국 대표로 출품했다.

버지니아 주 윌리엄즈버그의 20세기 화랑에서 개인전을 가졌다.

1966(55세) 8월, 워싱턴의 피셔 갤러리에서 개인전을 가졌다.

10월, 삼 년여의 미국 체류를 끝내고 귀국했다.

1967(56세) 4월 11일부터 17일까지 신세계백화점 화랑에서 귀국전을 가졌다.

10월, 경복궁미술관에서 열린 제16회 「국전」의 심사위원으로 위촉되었고, 〈추사秋思〉를 출품했다.

1968(57세) 6월 26일부터 7월 2일까지 중앙일보사 주최로 신세계백화점 화랑에서 열린 제3회 「동양화 10인전」에 김기창, 김화경, 박노수朴魯壽, 배렴, 서세옥徐世鈺, 이상범, 이유태, 천경자千鏡子, 허건 등과 함께 출품했다.

10월, 경복궁미술관에서 열린 제17회 「국전」의 심사위원장으로 위촉되었고, 〈사슴〉을 출품했다.

1969(58세) 3월 8일, 교육회관에서 열린 한국미술협회 정기총회에서 부이사장으로 선출되었다.

5월 1일부터 4일까지 하와이에서 열린 제8회 「연례미군예술제年例美軍藝術祭」에 출품했다.

10월 1일, 「국전」 심사위원을 뽑게 될 국립현대미술관 운영자문위원으로 선정되었다.

10월, 국립현대미술관에서 열린 제18회 「국전」에 초대작가로 〈신황新篁〉을 출품했다.

1970(59세) 1월 21일, 해마다 말썽을 일으키던 「국전」의 제도적 결함을 연구, 개선해 나가기 위해 발족한 '국전제도연구위원회'의 위원으로 위촉되었다.

5월 1일, 국립현대미술관에서 개최된 동양화전에 김은호, 변관식卞寬植, 박노수, 서세옥, 허백련, 장운상張雲祥, 나상목羅相沐, 권영우權寧禹, 조방원趙邦元 등과 함께 초대되어 출품했다.

6월 10일, 서울예고에서 열린 예술원 총회에서 예술원 회원으로 선출되었다.

8월 1일, 사진, 공예, 건축 등의 「국전」 분리 문제를 비롯하여 개혁된 「국전」 운영의 중추적인 역할을 하게 될 '국전운영위원'으로 위촉되었다.

9월 7일부터 12일까지 신세계화랑에서 열린, 한국의 중견 동양화가 일곱 명이 초대되는 「한국현대동양화전」에 김화경, 박생광, 서세옥, 박노수, 이유태, 천경자와 함께 참가하여 〈포도〉를 출품했다.

10월 중순, 권율權慄 장군의 영정을 제작하여 행주산성幸州山城 충장사忠壯祠에 봉안했다.

10월 17일부터 신세계화랑에서「장우성 동양화전」을 열었다.

10월, 국립현대미술관에서 열린 제19회「국전」에 〈가을〉을 출품했다.

11월 5일, 제2회 문화예술상 미술 부문 심사위원으로 위촉되었다.

이해에, 화실 백수노석실白水老石室을 인사동으로 옮겼다.

1971(60세) 3월 24일부터 30일까지 현대화랑에서 개인전「월전 장우성 작품전」을 갖고, 〈가을〉〈노묘怒猫〉〈아침〉 등 서른 점을 선보였다.

7월 1일, 삼선동에서 수유리로 이사했다.

7월 17일, 그동안의 예술활동에 대한 공로를 인정받아 제16회 예술원상(미술 부문)을 수상했다.

10월, 국립현대미술관에서 열린 제20회「국전」에 〈이어鯉魚〉를 출품했다.

홍익대학교 미술학부 교수로 취임했다.

그 밖에 현대화랑 개관 일 주년 기념전(4월), 제2회「애장愛藏 부채전」(신세계화랑, 6. 29-7. 11),「부채전」(현대화랑, 7. 1-5),「한국화단 50인 소품전」(현대화랑, 12. 13-20) 등에 출품했다.

1972(61세) 3월, 홍익대학교 미술학부장으로 취임했다.

4월, 서울 미국문화센터 강당에서 화가 열일곱 명을 초대하여 개최한「미국의 인상」전에 출품했다.

6월 27일부터 국립현대미술관 기획으로 열린「한국근대미술 육십 년」전에 〈화실〉을 출품했다.

12월, 신세계화랑에서「장우성ㆍ안동오安東五 도화전陶畵展」을 가졌다.

그 밖에「현대 동양화 명작전」(신세계화랑, 3월), 현대화랑 개관 이 주년 기념전(4. 20-30) 등에 출품했다.

1973(62세) 3월 9일부터 14일까지 일본 도쿄 긴자마쓰야銀座松屋 화랑에서 개인전「장우성 동양화전」을 갖고 〈매梅〉〈노묘怒猫〉 등을 선보였다.

6월, 세종대왕기념관에 〈집현전학사도集賢殿學士圖〉를 제작하여 봉안했다.

9월 25일부터 26일까지 아카데미회관에서 열린 예술원 주최 제2회「아시아 예술 심포지엄」에서 '예술의 전통과 현대'라는 주제에 관하여 한국 대표로 발표했다.

10월 10일부터 11월 15일까지 덕수궁 국립현대미술관에서 열린 제22회「국전」의 운영위원으로 위촉되었다.

10월 30일, 1953년 제작한 〈충무공 이순신 장군 영정〉이 표준영정으로 지정되었다.

12월 5일부터 11일까지 현대화랑에서 초대 개인전을 가졌다.

그 밖에「한국현역화가 100인전」(국립현대미술관, 7월), 한화랑韓畵廊 개관 기념전(7월),「도화명작전陶畵名作展」(신세계화랑, 8. 7-12) 등에 출품

했다.

1974(63세) 3월 22일, 문예중흥 오 개년 계획의 일환으로 안국동 로터리에 개관한 '미술회관'의 운영위원으로 위촉되었다.

6월 10일, 강감찬姜邯贊 장군의 출생지를 성역으로 보호하기 위해 서울시가 관악구 봉천동에 준공한 낙성대落星垈 안국사安國祠에 강감찬 장군 영정을 제작하여 봉안했다.

9월 24일부터 26까지 아카데미하우스에서 '동서예술의 특징'이라는 주제로 열린 예술원 개원 이십 주년 기념 「아시아 예술 심포지엄」에 참가하여 미술 부문 사회를 맡았다.

다산茶山 정약용丁若鏞 선생의 영정을 제작, 한국은행에 수장됐다.

홍익대학교 교수직을 사임했다.

예술원 미술분과장으로 선출되었다.

대한민국 홍조근정훈장紅條勤政勳章을 수훈했다.

그 밖에 「한국현대미술수작전韓國現代美術秀作展」(신세계화랑, 3. 19-24), 「국회서도회전國會書道會展」(국립공보관, 7. 1-7), 「동양화 7인 초대전」(진화랑, 12. 10-20) 등에 출품했다.

1975(64세) 7월 22일부터 27일까지 신세계미술관에서 열린 「명가휘호난분전名家揮毫蘭盆展」에, 도예가 안동오安東五가 제작한 번천요백자樊川窯白磁에 그린 작품을 출품했다.

9월 1일, 새로 지은 국회의사당 로비에 〈백두산 천지도〉를 제작하여 걸었다. 이 그림은 세로 이 미터, 가로 칠 미터의 동양 최대 규모의 그림으로, 육 개월에 걸쳐 제작되었다.

9월 17일, 미도파화랑에서 열린 「치마 휘호전揮毫展」에 〈장미도薔薇圖〉를 출품했다.

10월 중순, 한 달여 동안 영국, 독일, 프랑스, 이탈리아, 스위스, 벨기에, 그리스 등 유럽 일곱 개 나라를 여행했다.

12월 13일부터 18일까지 국립중앙공보관에서 열린, 전북미술회관 건립기금 마련을 위한 원로·중진작가 전람회에 출품했다.

그 밖에 현대화랑 개관 오 주년 기념전(3. 22-30), 부산현대화랑 개관기념 초청전(3. 25-31), 「성 라자로 마을 미감아未感兒를 위한 그림 바자회」(조선호텔 화랑, 3. 28-30), 부채 전시(문헌화랑文軒畵廊, 6. 11-21) 등에 출품했다.

1976(65세) 6월 15일부터 7월 14일까지 국립현대미술관 기획으로 열린 「현대동양화대전」의 추진위원으로 위촉되었으며, 초대작가로 선정되어 출품했다.

6월 21일부터 27일까지 현대화랑에서 개인전을 갖고 〈도원桃園〉〈비상飛

翔〉〈한향寒香〉 등 삼십여 점을 선보였다.

9월, 제24회 「국전」 심사위원으로 위촉되었으나, 신병을 이유로 심사에는 불참했다.

10월 20일, 우리나라 문화발전에 기여한 공로를 인정받아 대한민국 문화훈장 은관장銀冠章을 수훈했다.

11월 5일, 김유신金庾信 장군의 사당 성역화공사로 진행되어 충북 진천에 준공된 길상사吉祥祠 흥무전興武殿에 김유신 장군의 영정을 제작하여 봉안했다.

「한 · 중 예술연합전」을 참관하기 위해 대만을 방문했다.

그 밖에 「동양화 16인 초대전」(변화랑邊畵廊 개관기념전, 7. 26-8. 1), 「동양화 중진 10인 초대전」(조형화랑 개관기념전, 10. 21-30), 「동양화 11인 구작전舊作展」(화랑 남경, 12월) 등에 출품했다.

1977(66세) 6월 8일부터 14일까지 미술회관에서 한국교육서예가협회 창립 십오 주년 기념으로 열린 「아시아 현대서화명가전現代書畵名家展」에 출품했다.

9월 7일, 김유신 장군의 영정을 제작하여 경주 남산의 통일전統一殿에 봉안했다.

9월 14일부터 21까지 선화랑에서 열린 동양화가 오인전五人展에 김은호, 김기창, 서세옥, 박노수와 함께 출품했다.

12월 9일부터 15일까지 미화랑渼畵廊에서 개관기념전으로 열린 「동양화 6인 초대전」에 김기창, 이유태, 조중현, 박노수, 장운상과 함께 출품했다.

예술원에서 발행하는 『예술지藝術誌』의 편집위원이 되었다.

그 밖에 신세계미술관 개축이전기념 동양화 초대전(2월), 「조형화랑 동양화 기획전」(조형화랑, 4. 7-13), 「현대동양화명작전」(미도파화랑, 11월), 「동양화 30인 초대전」(동산방東山房, 12. 7-13), 제9회 「후소회전」(선화랑, 12. 17-23), 「동양화 · 서양화 · 조각 47인전」(진화랑, 12. 14-20) 등에 출품했다.

1978(67세) 4월 14일부터 20일까지 서울신문사 주최로 신문회관에서 열린 「10인 초대 동양화전」에 출품했다.

11월, 당시 세종문화회관에서 열린 「중국역대서화전」을 위해 내한한 서화가 황군벽黃君璧과 중국역사박물관장 하호천何浩天, 그리고 서예가 김충현金忠顯과 함께 동양화의 세계와 중국화단에 관한 좌담회를 가졌다. 이 좌담 내용은 『경향신문』 11월 7일자에 실렸다.

11월 14일, 세종문화회관 전시실에서 15일 개막될 중국의 세계적인 동양화가 장대천張大千의 특별초대전을 앞두고 동아일보사 주최로 프라자호텔 귀빈실에서 장대천과 대담을 가졌다. 이 대담 내용은 『동아일보』 11월

15일자에 실렸다.

일본, 필리핀, 태국, 인도, 대만 등 동남아 일곱 개 나라의 예술원 및 예술 단체를 공식 방문했다.

고려대학교 도서관에 벽화 〈군록도群鹿圖〉를 제작했다.

윤봉길尹奉吉 의사의 영정을 제작하여 충남 예산 충의사忠義祠에 봉안했다.

그 밖에 「원로·중진작가 도화전」(신세계미술관, 1. 25-29), 「동양화 14인전」(예총화랑, 1. 27-31), 현대화랑 개관 팔 주년 기념전(3. 27-4. 1), 「현대동양화명품전」(엘칸토미술관 개관기념전, 7. 17-20), 「동양화 25인 작품전」(미도파화랑, 10. 28-31) 등에 출품했다.

1979(68세) 2월 2일부터 11일까지 해송화랑海松畵廊 개관기념전으로 열린 「한국화 원로·중진 17인 초대전」에 출품했다.

1980(69세) 5월 1일부터 8일까지 현대화랑에서 「도불渡佛 기념전」을 갖고 〈오염지대〉〈고향의 오월〉 등 삼십여 점을 선보였다.

6월 3일부터 18일까지 덕수궁 국립현대미술관에서 열린 「한국현대미술—1950년대 동양화전」에 출품했다.

6월 12일, 한국미술협회 고문으로 선출되었다.

6월 20일부터 7월 20일까지 프랑스 정부 초청으로 파리의 세르누치 미술관Musée Cernuschi에서 초대 개인전을 갖고 〈지평선〉〈숲 속의 사슴〉〈노송老松〉 등 전통적 소재의 동양화 쉰여덟 점을 선보였다. 〈홍매紅梅〉〈돌〉 등의 작품을 프랑스 문화성이, 〈명추鳴秋〉를 파리 시가 수장했다. 프랑스의 유력 일간지인 『르 피가로Le Figaro』는 월전의 〈시저귀는 까마귀〉 그림을 크게 싣고, "시는 시집 속에만 있는 것이 아니고, 무지개와 자두남꽃의 우아함 속에도 있는 것으로 여겨진다. …우리는 장미 꽃잎의 품위, 목장의 적막, 스치는 바람과 구름 속에서도 시를 읽을 수 있다. …장우성은 추상으로 향하는 길을 택하기 위해 가끔 선대先代의 교훈마저 거부한다. 유색乳色의 길과 백설白雪은 그리자유grisaille 기법에 골몰하고 있다. 모든 것이 뉘앙스에 넘치고 암시적이며 명상하기에 좋은 작품이다"라며 월전의 작품들을 높이 평가했다. 전시회를 마치고 스페인, 튀니지, 독일 등을 여행했다.

10월 22일부터 27일까지 한국미술연구소가 후원하고 롯데미술관이 개최하는 「한국화 원로·중진작가 선전選展」에 한국화 육대가六大家인 김은호, 노수현, 박승무朴勝武, 변관식, 이상범, 허백련, 그리고 현존 중진작가인 김기창, 김옥진金玉振, 김정현, 민경갑閔庚甲, 박노수, 서세옥, 이유태, 정홍거, 허건 등과 함께 출품했다.

11월 1일, 대한교육보험 신용호愼鏞虎 회장의 주선으로 광화문 교보빌딩 오층(506호)의 사십 평짜리 방으로 화실을 옮겼다.

예술원의 『한국예술사전』 편찬위원으로 위촉되었다.

그 밖에 「동서양화 12인전」(『선미술』 창간 일 주년 기념전, 선화랑, 4월), 현대화랑 개관 십 주년 기념전(4. 10-15), 「한·중 동양화 교류전」(미도파화랑, 7. 3-8) 등에 출품했다.

1981(70세) 2월, 지난해 파리 세르누치 미술관에서 선보였던 장우성의 작품을 중심으로 프랑스의 평론가 로베르 브리나가 미술잡지 『비종』에 평론을 발표했다. 그는 "장우성은 오랜 세월을 거치는 동안 섬세히 다듬어진 미학과 기법에의 완성에 경주하고 있으며 그것을 자기 시대의 표현과 자신의 풍부한 개성에 맞춰 받아들이고 있다. …문인화의 테마를 차용, 시적인 주제의 분위기를 묘사하는 외에 서예로써 그 화제畵題를 대위적으로 써 보이고 있다. …작품이 낯설긴 하나 단순히 바라보는 것만으로도 고결한 문명의 조형에 의한 특징적 품격을 이해할 수 있다. …장 화백은 우리에게 즐거움과 동시에 긴 역사와 고귀한 문명의 가르침으로 세련되고 현 시대에도 개방된 예술가의 영혼의 풍요한 표적을 제시한다"라고 평했다.

3월, 포은圃隱 정몽주鄭夢周 선생의 영정을 제작, 한국은행에 수장됐다.

6월, 『선미술』 10호(여름호)에 월전의 회화세계, 인간상, 작품정신 등이 권두 특집으로 실렸다.

11월 17일부터 23일까지 장우성의 고희를 기념하기 위해 서울대 미대 출신 제자 동양화가들이 현대화랑에서 동문전을 열었고, 제자 서른한 명이 모여 월전화집발간추진위원회를 꾸려 이 전시에 맞추어 화집 『월전 장우성』을 지식산업사에서 출간했다.

11월 27일, 광화문 교보빌딩 오층 강당에서 화집 『월전 장우성』의 출판기념회를 가졌다.

12월 7일, 이때부터 이듬해까지 오 개월에 걸쳐 「화맥인맥―남기고 싶은 이야기」를 『중앙일보』에 101회에 걸쳐 연재했다.

그 밖에 「서울신문 초대 81년전」(롯데화랑, 4. 22-27), 「한국미술 '81」전(국립현대미술관, 4월), 「한국서화전」(고려미술관 개관 일 주년 기념전, 5. 9-13), 「동양화 중진 작가전」(정림화랑, 5. 15-24), 「동양화―전통과 창작」전(송원화랑, 6. 5-11), 「KBS 자선미술전」(세종문화회관 전시실, 6. 15-23), 「한국원로중진 12인전」(백송화랑白松畵廊, 10. 5-12), 「대한민국 예술원 미술전」(현대화랑, 12. 9-13), 「동서양화 명가작품 특선전」(롯데쇼핑화랑 개관 이 주년 기념전, 12. 16-23), 「6대작가 수작전秀作展」(동원 방東苑房 화랑 개관 칠 주년 기념전, 12. 15-21) 등에 출품했다.

1982(71세) 2월 9일, 일본 미술계 시찰과 초대전 협의 등을 위해 일본으로 건너갔다가 16일에 귀국했다.

6월 26일부터 8월 8일까지 서독 정부 초청으로 퀼른시립미술관에서 개인전을 갖고, 오십여 점의 작품을 선보였다. 이때 작품 〈회고懷古〉를 퀼른시립 동아시아 박물관이 수장했다. 이어서 베를린, 스웨덴, 덴마크, 네덜란드를 여행했다.

9월, 회고록 『화맥인맥畵脈人脈』을 중앙일보사에서 출간했다.

10월 23일, 이듬해 3월 국립현대미술관에서 개최 예정인 「'83 현대미술초대전」의 초대작가선정위원으로 위촉되었으며, 더불어 초대작가로 선정되었다.

그 밖에 한국화 전시회(여의도화랑 주관, 세종문화회관 제1전시실, 2. 14-21), 「원로 동양화 11인 수작전秀作展」(출판문화회관, 3. 22-26), 「새봄 동서양화 12인전」(선화랑, 4. 23-30), 「'82 현대미술초대전」(국립현대미술관, 7월), 「6대가 및 중진작가 동양화전」(가든호텔 전시장, 8. 14-23), 제4회 「대한민국예술원 미술전」(현대화랑, 11. 12-18), 독립기념관 건립기금 조성을 위한 미술전(문예진흥원 미술회관, 12. 24-29) 등에 출품했다.

1983(72세) 3월 1일부터 30일까지 국립현대미술관에서 열린 「'83 현대미술 초대전」에 출품했다.

3월말, 『계간미술』 봄호에 「한국미술의 일제 식민지 잔재를 청산하는 길」이라는 특집이 실려 문화예술계에 큰 파문이 일었다. 이 특집 글 중에 김은호를 위시한 후소회의 백윤문, 김기창, 장우성, 이유태 등이 일본적 양식을 추종했다는 내용이 실렸는데, 이에 대해 장우성은 3월 26일자 『동아일보』와의 인터뷰에서 "한국의 일부 작가들이 일본화의 영향을 받았다고 하는 것은 개인의 조형적 체험으로, 혹은 당시 식민치하植民治下라고 하는 타의적인 배경으로 영향을 받은 것은 사실이지만, 그러나 해방과 함께 일본 색채에서 벗어나 우리의 것을 찾자는 노력은 대단한 것이어서, 작가 자신들이 부단한 노력을 했고 후세들에게 가르칠 때도 일본화가 북화北畵의 영향을 받은 밝은 채색화이기 때문에 우리는 남화적南畵的 전통을 살린 수묵화를 우선으로 교육했다. 따라서 그 후 서울 미대 출신들의 작품이 수묵을 중심으로 대별된 것이 그 예이며, 종전의 영향을 받았다고 해서 최근 일부 작가들이 일본화 영향을 그대로 답습한다는 점과 연결시켜 전체가 그러한 양 운운하는 것은 상식에서 벗어난다"라고 말했다.

4월 15일, 미협 회장으로 추대되었다.

8월 18일, 예술원 정회원에서 원로회원으로 추대되었다.

평화통일정책 자문위원으로 위촉되었다.

그 밖에 「동양화 6대가 · 중진작가전」(여의도화랑 기획, 뉴코아 미술관, 3. 2-8), 「양화 · 한국화 중진작가 23인 신작전」(미화랑 이전개관기념전, 3. 25-4. 13), 『화랑』 창간 십 주년 기념전(현대화랑, 9. 1-3), 「수묵대전 水墨大展」(여의도미술관, 9. 6-13), 국회 개원 삼십오 주년 기념 초대전(국회의사당 중앙홀, 9. 10-19), 「대한민국예술원 미술전」(현대화랑, 9. 23-29) 등에 출품했다.

1984(73세) 3월 17일부터 19일까지 신라호텔에서 열린 개관 오 주년 기념전에 출품했다.

5월 16일, 오일륙 민족상(예술 부문)을 수상했다.

5월 18일부터 6월 17일까지 국립현대미술관에서 열린 「'84 현대미술초대전」의 추진위원으로 위촉되었고, 초대작가로 출품했다.

11월 24일부터 30일까지 예술원 개원 삼십 주년을 기념하여 백악미술관에서 열린 「대한민국예술원 미술전」에 출품했다.

사명대사四溟大師, 문익점文益漸 선생, 김종직金宗直 선생, 조식曺植 선생, 정기룡鄭起龍 장군, 전제全霽 장군의 영정을 제작, 경상남도청에 수장됐다.

1985(74세) 1월 26일부터 31일까지, 성 라자로 마을 이경재李庚宰 신부가 주최하여 롯데호텔 이층 로비에서 열린 「노약자 · 불구자 · 나환자 양로원 건립기금 마련 도서화전陶書畵展」에 출품했다.

2월 26일, 서울시 주최로 8월 26일부터 9월 9일까지 덕수궁 국립현대미술관에서 열릴 제1회 「서울미술대전」의 추진위원장으로 위촉되었다.

5월, 국립현대미술관에서 열린 「'85 현대미술초대전」에 출품했다.

6월 22일부터 7월 10일까지 국립현대미술관에서 열린 「원로작가 4인 초대전」에 출품했다.

9월, 덕수궁 국립현대미술관에서 열린 「'85 서울미술대전」에 초대 출품했다.

10월, 국립현대미술관이 주최한 광복 사십 주년 기념전인 「현대미술 40주년전」에 출품했다.

〈그리스도상〉을 63빌딩이, 〈기독부활상基督復活像〉을 햇불선교회가, 〈한매寒梅〉를 캐나다 토론토 왕립박물관이 각각 수장했다.

그 밖에 동원화랑 개관기념전(3. 5-11), 「한국화 9인 초대전」(현대미술관, 12. 1-15) 등에 출품했다.

1986(75세) 8월, 국립현대미술관에서 열린 「한국현대미술의 어제와 오늘」전에 출품했다.

8월 14일, 지난 5월부터 고증위원들의 자문을 받아 제작하기 시작한 유

관순柳寬順 열사의 영정을 완성하여, 새로 확장 건립된 충남 천원군 병천면 탑원리의 유관순 열사 추모각에 봉안했다.

8월 23일부터 9월 11일까지 '86 서울아시안게임' 문화예술축전으로 마련되어 문예진흥원 미술회관에서 열린 「아시아 현대채묵화전」에 한국, 일본, 홍콩, 말레이시아, 싱가포르 등 오 개국 동양화가들과 함께 출품했다.

9월 10일부터 한 달간 잠실올림픽주경기장 옆에 설치된 86문화종합전시관에서 열린 「86 현대한국미술상황전」에 출품했다.

9월 17일부터 10월 11일까지 덕수궁 국립현대미술관에서 열린 「86 서울미술대전」에 출품했다.

11월 14일부터 20일까지 백악미술관에서 열린 제8회 「대한민국예술원 미술전」에 출품했다.

호암갤러리가 기획한 「한국화 백 년」전에 출품했다.

1987(76세) 4월 29일부터 5월 4일까지 세종문화회관 전시실에서 열린, 윤봉길 의사 숭모회관 건립기금 조성을 위한 미술대전美術大展에 출품했다.

5월. 국립현대미술관의 「87 현대미술 초대전」에 출품했다.

6월. 그 동안 수집해 온 국내 희귀 인장印章 삼백육십여 개의 인보印譜와 인형印形 사진을 곁들인 인보집印譜集 『반룡헌진장인보盤龍軒珍藏印譜』를 홍일문화사에서 출간했다.

8월 25일부터 9월 13일까지 국립현대미술관에서 열린 「87 서울미술대전」에 초대 출품했다.

10월 16일부터 22일까지 예술원 미술관에서 열린 제9회 「대한민국예술원 미술전」에 출품했다.

1988(77세) 3월 25일부터 4월 23일까지 뉴욕에서 한국인이 처음으로 경영하는 화랑인 알파인 갤러리에서 열린 초대전에 출품했다.

8월 19일부터 30일까지 일본 세이부西武 미술관과 아사히朝日 신문사 초청으로 도쿄 세이부 미술관 분관인 유라쿠초 아트포럼에서 「한국화의 거장, 장우성」 개인전을 가졌다. 이 전시를 관람한 일본의 미술평론가 가와키타 미치아키河北倫明는 "월전의 화풍은 초기에 정밀묘사의 채색화를 주로 했으나 후에 문인화 방향으로 전환, 전통적인 문인화가 갖는 높은 품격을 현대적 조형기법에 의해 우아하고 격조 높은 월전 양식으로 창출했다"라고 평했다.

8월 20일부터 9월 20일까지 서울시립미술관에서 열린 제4회 「서울미술대전」에 초대 출품했다.

11월 28일부터 12월 7일까지 동산방화랑에서 개인전을 가졌다. 8월에 일본 세이부 미술관 초대전에서 선보였던 작품을 포함하여 〈춤추는 유인

원〉〈금단禁斷의 벽〉〈낙화암의 가을〉 등 이십여 점을 선보였다.

그 밖에 롯데쇼핑 확장개관기념전(롯데백화점 신관, 2월), 「원로대가 11인 회화전」(백송화랑, 4월), 「대한민국예술원 미술전」(예술원 미술관, 10. 25-31) 등에 출품했다.

1989(78세) 8월 2일부터 31일까지 국립현대미술관에서 열린 「현대미술초대전」에 초대 출품했다.

12월, 사재私財를 희사하여 월전미술문화재단을 설립하고, 종로구 팔판동에 월전미술관의 신축 기공식을 가졌다.

중국인민대외우호협회中國人民對外友好協會의 초청으로 중국을 공식 방문, 북경에서 우쭤런吳作人, 리커란李可染 등을 만났다.

그 밖에 『선미술』 창간 십 주년 기념 특집작가전(선화랑, 3월), 「대한민국예술원 미술전」(예술원 미술관, 10. 27-11. 2), 『월간 미술세계』 창간 오 주년 기념 표지작가 초대전(경인미술관, 11. 24-30) 등에 출품했다.

1990(79세) 4월 10일부터 21일까지 이목화랑二木畵廊에서 이전개관기념전으로 열린 「원로작가 8인 초대전」에 출품했다.

5월, 탑갤러리에서 열린 「한국화와 양화의 만남」전에 출품했다.

10월 8일, 장보고張保皐 장군의 영정을 제작하여 중국 산동성山東省 적산赤山 법화원法華院에 봉안했다.

10월 23일부터 11월 5일까지 미호화랑美湖畵廊에서 개관기념으로 열린 「원로작가 6인전」에 초대 출품했다.

10월, 로스앤젤레스 호虎 화랑에서 초대 소품전을 가졌다.

11월, 월전미술관이 준공되었다.

11월, 예술원 미술관에서 열린 「대한민국예술원 미술전」에 출품했다.

1991(80세) 4월, 월전미술관 한벽원寒碧園을 개관하고, 부설 동방예술연구회를 개설했다. 한벽원이라는 이름은 "竹色淸寒 水光澄碧(대나무같이 맑고 차며, 물빛처럼 투명하고 푸르다)"이라는 시구에서 따온 것이다.

6월, 월전미술관이 중국 정부 산하기관인 북경문화교류재단과 매년 정기 교환전을 갖기로 합의했다.

9월 4일부터 14일까지 갤러리 나드에서 열린 「작고 및 원로작가 작품전」에 초대 출품했다.

10월, 예술원 미술관에서 열린 제13회 「대한민국예술원 미술전」에 출품했다.

12월 13일, 월전 장우성의 예술세계를 기리기 위해 제정된 월전미술상의 제1회 수상자로 오용길吳龍吉이 선정되어 국립중앙박물관에서 시상식을 가졌다.

1992(81세) 1월, 호암갤러리에서 열린「한국근대미술명품전」에 출품했다.

4월, 월전미술문화재단 부설 동방예술연구회에서 지난 일 년간의 전통예술강좌 내용을 중심으로 한 연간지年刊誌『한벽문총寒碧文叢』창간호를 발간했다.(이후 2010년 제18호까지 발행되었다)

4월 30일부터 5월 7일까지 한·중미술 교류 협의차 중국 북경에 다녀왔다.

9월, 국립현대미술관 주최로 대구와 강릉에서 열린「소장작가 작품전」에 출품했다.

10월 8일부터 25일까지 예술원 미술관에서 열린 제14회「대한민국예술원 미술전」에 출품했다.

11월 19일부터 26일까지, 지난해 6월 북경문화교류재단과 정기교환전을 열기로 한 결과에 따른 첫 전시로 중국 원로화가「청스파程十髮 초대전」을 월전미술관에서 가졌다.

그 밖에「92 세모화랑 기획전」(세모화랑, 1. 15-17),「한국현대미술의 한국성 모색」전(한원갤러리, 3. 16-4. 18),「십대 작가 부채 명화전」(아주화랑, 7. 8-16),「오늘의 작가 11인전」(진화랑, 11. 19-30) 등에 출품했다.

1993(82세) 5월 8일부터 16일까지 갤러리 스타에서 열린「한국화 8인전」에 출품했다.

10월 15일부터 28일까지 예술원 미술관에서 열린 제15회「대한민국예술원 미술전」에 출품했다.

10월 26일, 제2회 월전미술상에 김보희金寶喜를 선정하여 월전미술관에서 시상식을 갖고, 제1회 월전미술상 수상작가「오용길 초대전」을 열었다.

1994(83세) 2월 16일부터 3월 6일까지 동아일보사와 예술의전당이 기획하여 예술의전당 한가람미술관에서 열린「음악과 무용의 미술」전에 출품했다.

7월 6일부터 12일까지, 월전미술문화재단 부설 동방예술연구회에서 동양사상과 예술론을 공부한 중견작가들을 초청하여 갤러리 터에서「한벽동인전寒碧同人展」창립전을 가졌다.(동방예술연구회에서 진행되는 강좌의 내용은 해마다『한벽문총』으로 출판되고, 이 년 과정을 수료하면 정회원이 되어 이듬해에「한벽동인전」을 열어 준다)

9월 22일부터 10월 1일까지 예술원 개원 사십 주년을 맞아 예술원 미술관에서 열린「대한민국예술원 미술전」에 출품했다.

10월 21일부터 11월 15일까지 화업畵業 육십 년을 결산하는「월전 회고 팔십 년」전을 호암미술관에서 갖고 대표작 칠십여 점을 선보였다.

12월 16일부터 이듬해 1월 14일까지 서울 정도定都 육백 년을 기념하여 한국미술협회 주최로 국립현대미술관에서 열린 「서울국제현대미술제」에 출품했다.

12월, 〈새안塞雁〉을 대영박물관이 수장했다.

1995(84세) 3월, 원광대학교에서 명예철학박사학위를 받았다.

3월 18일, 한국애서가협회가 수여하는 제5회 애서가상을 수상했다.

6월, 광주시립미술관에서 주관하는 제1회 의재毅齋 허백련 미술상을 수상했다.

6월 24일부터 9월 10일까지 서울미술관에서 열린 「한국, 백 개의 자화상」전에 출품했다.

9월, 신축된 대법원장실大法院長室에 벽화 〈산山〉과 〈해海〉를 제작했다.

10월 10일부터 19일까지 예술원 미술관에서 열린 제17회 「대한민국예술원 미술전」에 출품했다.

10월 26일, 제3회 월전미술상에 김대원金大源을 선정하여 월전미술관에서 시상식을 갖고, 11월 1일까지 제2회 월전미술상 수상 작가 「김보희전」을 열었다.

12월, 제9회 춘강예술상春江藝術賞을 수상했다.

1996(85세) 3월 15일부터 9월 30일까지 예술원 미술관에서 열린 「예술원 원로화가 작품전」에 출품했다.

5월 17일부터 25일까지 예술의전당 미술관에서 열린 후소회 창립 육십 주년 기념 「후소회의 조망과 그 미래」전에 출품했다.

10월 7일부터 21일까지 예술원 미술관에서 열린 제18회 「대한민국예술원 미술전」에 출품했다.

11월 7일부터 20일까지 서울시립미술관에서 열린 「96 서울 베세토 국제 서화전」에 출품했다.

11월 20일부터 12월 20일까지 갤러리 우석에서 열린 「송년특집 원로작가 6인전」에 출품했다.

1997(86세) 5월 6일부터 11일까지 서울갤러리에서 제2회 「한벽동인전」을 가졌다.

6월 12일부터 30일까지 갤러리 우덕에서 열린 「한국미술의 지평을 열면서」전에 출품했다.

10월 2일부터 15일까지 예술원 미술관에서 열린 「대한민국예술원 미술전」에 출품했다.

10월 21일부터 26일까지 서울갤러리에서 제3회 월전미술상 수상 작가인 「김대원 개인전」을 열었다.

11월, 삼성그룹 호암湖巖 이병철李秉喆 회장의 영정을 제작, 호암미술관에

수장됐다.

12월, 갤러리 우석에서 열린 「근대 및 현대 유명작가 초대전」에 출품했다.

1998(87세) 3월 25일부터 29일까지 노화랑에서 열린 「동양화 7인의 격조와 아취」전에 출품했다.

3월, 충무공 김시민金時敏 장군의 영정을 제작, 괴산 충민사忠愍祠에 수장됐다.

9월 4일부터 11월 4일까지 국립현대미술관에서 열린 「한국근대미술 수묵·채색화—근대를 보는 눈」전에 출품했다.

10월 12일부터 31일까지 예술원 미술관에서 열린 제20회 「대한민국예술원 미술전」에 출품했다.

12월 16일, 동덕여대 설립자 춘강 조동식 선생 탄신 백 주년을 맞아 제정된 제9회 춘강상春江賞(예술 부문)을 수상했다.

12월, 덕수궁 국립현대미술관에서 열린 「다시 찾은 근대미술」전에 출품했다.

1999(88세) 6월 4일부터 18일까지, 미수米壽를 맞아 학고재화랑에서 「월전노사미수화연月田老師米壽畵宴」이라는 이름의 개인전을 제자들로부터 봉정받았다.

10월 11일부터 30일까지 예술원 미술관에서 열린 제21회 「대한민국예술원 미술전」에 출품했다.

10월 14일, 프레스센터에서 월전미술문화재단 설립 십 주년 기념 축하연을 열고, 제4회 월전미술상 시상식(수상자 조환)과 예서원에서 발간한 화집 『장우성張遇聖』과 수필집 『화실수상畵室隨想』의 출판기념회를 함께 가졌다.

11월 10일부터 21일까지 갤러리 현대에서 열린 「한국미술 오십 년, 1950-1999」전에 출품했다.

2000(89세) 10월, 예술원 미술관에서 열린 제22회 「대한민국예술원 미술전」에 출품했다.

2001(90세) 2월 14일부터 20일까지 동덕아트갤러리에서 제3회 「한벽동인전」을 가졌다.

9월 13일부터 26일까지 가진화랑에서 열린 「구순九旬 기념전」을 봉정받았다.

10월, 예술원 미술관에서 열린 제23회 「대한민국예술원 미술전」에 출품했다.

대한민국 문화훈장 금관장金冠章을 수훈했다.

제5회 월전미술상에 이왈종을 선정했다.

11월, 덕수궁 국립현대미술관에서 열린「근대미술의 산책」전에 출품했다.

2002(91세) 2월 12일부터 18일까지 동덕아트갤러리에서 제4회「한벽동인전」을 가졌다.

2003(92세) 10월, 두번째 회고록『화단풍상 칠십 년』을 미술문화에서 발간했다.

11월, 덕수궁 국립현대미술관에서 열린「한중대가: 장우성 · 리커란李可染」전에 초대 출품했다.

2005(94세) 예술원 원로회원 및 경기도민회 고문이 되었다.

2월 2일부터 15일까지 공평아트센터에서 제5회「한벽동인전」을 가졌다.

2월 28일, 향년 구십사 세로 작고했다. 이후 3월 2일 한벽원에서 노제를 지내고, 혜화동성당에서 김수환 추기경의 집전으로 영결미사를 치렀다. 묘지는 경기도 양평에 있다.

12월,『한벽문총』14호가 '고故 월전 장우성 선생 추모 특집호'로 발행되었다.

2007 8월 14일, 경기도 이천시 설봉공원 내에 월전 장우성을 기리기 위한 기념 관적 성격의 이천시립월전미술관이 개관되었다.(월전은 생전에 모든 사재私財를 사회에 환원하기 위해 작품과 소장품 천오백서른두 점을 이천시에 기증했다) 개관기념전으로 8월 14일부터 9월 26일까지「월전, 그 격조의 울림」전이 열렸다.

2008 3월 7일부터 5월 4일까지 이천시립월전미술관에서「월전의 꽃: 봄을 품다」전이 열렸다.

2009 5월 1일부터 6월 30일까지 이천시립월전미술관에서「월전, 달 아래 홀로 붓을 들다」전이 열렸다. 이 전시에 맞추어 도록『월전 장우성 1912-2005』가 출간되었다.

12월 1일부터 18일까지 중국 심천深圳의 관산웨關山月 미술관에서「한국예술대가: 월전 장우성」전이 열렸다.

2010 9월 10일부터 10월 17일까지, 월전 소장 탁본 중〈울산 대곡리 반구대 암각화〉와〈광개토왕비〉를 포함하여 한국 고대 탁본 마흔한 점으로「옛 글씨의 아름다움: 그 속에서 역사를 보다」전을 이천시립월전미술관에서 가졌다.

9월, 월전 장우성의 시서화詩書畵에 관한, 국문과 영문이 함께 수록된『월전 장우성Chang Woo-soung』이 이천시립월전미술관에서 출간되었다.

10월 22일부터 11월 28일까지 대만 국립역사박물관과 공동 주최로 이천시립월전미술관에서「당대 수묵대가: 한국 장우성, 대만 푸쥐안푸傅狷夫」이인전이 열렸다.

2011 4월 9일부터 25일까지 한벽원갤러리에서 제6회 「한벽동인전」이 열렸다.

4월 23일부터 7월 10일까지 이천시립월전미술관에서 「한국수묵대가: 장우성·박노수 사제동행」전이 열렸다.

6월, 장우성의 미술 관련 글 대부분을 모아 소묘와 함께 편집한 수필집 『월전수상月田隨想』이 열화당에서 출간되었다.

7월 2일, 『월전수상』의 출간을 기념하여 열화당 사옥 내 '도서관+책방'에서 소묘 서른일곱 점이 선보인 「마음 가다듬고 붓을 드니—월전 장우성 소묘전」이 열렸다.

9월 16일부터 11월 20일까지 이천시립월전미술관에서 「20세기 한국 수묵 산수화」전에 6대가를 비롯한 스물한 명의 참여 작가 중 한 사람으로 출품했다.

11월 26일, 이천시립월전미술관에서 '월전 탄생 백 주년 기념 논문공모'에 대한 발표 및 시상이 있었다. 최우수상은 「'회사후소' 정신을 바탕으로 한 월전 장우성의 '간결'과 '여백'의 의미—화조·영모화를 중심으로」를 쓴 김소연(성균관대학교 대학원 박사과정 수료, 동양예술철학 전공)이, 우수상은 「월전 장우성의 서예」를 쓴 이희순(중국 중앙미술학원 미술사학과 박사과정, 서예사 전공)이, 장려상은 「월전 장우성의 산수풍경에 내재된 문화경관 해석」을 쓴 허선혜(고려대학교 대학원 석사과정, 환경계획 및 조경학 전공)가 각각 수상했다.

2012 2월, 『월전 장우성 논문공모 당선작 논문집』이 이천시립월전미술관(2011년 월전연구사업)에서 출간되었다.

3월, 월전의 삶과 시서화에 관한 네 편의 글을 국문과 영문으로 엮은 『月田 張遇聖 詩書畵 硏究 *A Study on Chang Woo-soung, the Korean Literati Painter*』(김수천, 이종호, 정현숙, 박영택 공저)가 열화당에서 출간되었다.

찾아보기

저자 약력

김수천金壽天

1957년 대전에서 태어나, 경희대학교 미술교육과를 졸업하고 대만문화대학臺灣文化大學 예술연구소에서 석사학위를, 대전대학교에서 철학박사학위를 받았다. 현재 원광대학교 미술대학 서예과 교수로 재직 중이며, 원광대학교 서예문화연구소 연구위원이다. 월전미술관 이사, 서지학회 이사, 한국서예학회 부회장, 한국서예치료회장 등을 역임하였다. 저서로는 『서예문화사 1』(1998)이 있으며, 주요 논문으로는 「상나라 명문 글씨의 창조성」「신라 무구정광대다라니경 서체의 예술철학적 조명」 등이 있다.

이종호李鍾虎

1955년 경기도 안성(죽산)에서 태어나, 성균관대학교 사범대학 한문교육학과를 졸업하고 동대학원에서 문학박사학위를 받았다. 현재 안동대학교 인문대학 한문학과 교수로 재직 중이며, 주로 한문학 비평과 선비문화, 퇴계의 인간상과 조선의 구곡문화에 관심을 두고 있다. 저서로는 『조선의 문인이 걸어온 길』(2004), 『퇴계학 에세이: 온유돈후』(2008), 『권력과 은둔』(공저, 2010) 등이 있으며, 주요 논문으로는 「퇴계 미학의 기본성격」「신유한의 문예인식과 문장론」 등이 있다.

정현숙鄭鉉淑

1957년 대구에서 태어나, 이화여자대학교를 졸업하고, 서예사 전공으로 원광대학교에서 석사학위를, 동양미술사 전공으로 펜실베이니아대학교에서 철학박사학위를 받았다. 현재 이천시립월전미술관 학예연구실장으로 재직 중이며, 원광대학교 서예문화연구소 연구위원이다. 저서로는 『한류와 한사상』(공저, 2009)이, 역서로는 『서예 미학과 기법』(2009)이 있으며, 주요 논문으로 「발해 '정혜공주 묘지'와 '정효공주 묘지'의 서풍」「육세기 신라 금석문의 서풍」「장우성·박노수의 만남과 예술정신」 등이 있다.

박영택朴榮澤

1963년 서울에서 태어나, 성균관대학교 미술교육과를 졸업하고, 동대학원에서 미술사를 공부했다. 현재 경기대학교 예술대학 예술학과 교수로 재직 중이며, 미술평론가로도 활동 중이다. 저서로는 『예술가로 산다는 것』(2001), 『미술전시장 가는 날』(2005), 『가족을 그리다』(2009), 『얼굴이 말하다』(2010) 등이, 주요 논문으로는 「김환기의 백자항아리 그림과 『문장』지의 상고주의」「한국 현대 동양화에서의 그림과 문자의 관계」 등이 있다.

A Study on Chang Woo-soung, the Korean Literati Painter

His Poetry, Calligraphy, and Painting

Preface
Praising the Literati Spirit of Chang Woo-soung

It has been six years since Woljeon (Chang's pen name) Chang Woo-soung (1912-2005), the last literati painter of Korea in the 20th century, passed away. Chang's modernized literati painting drawn in his own new literati painting style assumed the role of catalyst for the Korean art circles and art education community to pursue a new way for Korean painting after liberation from Japanese colonial rule.

The year 2012 marks the centennial of Chang's birth. For this reason, Woljeon Museum of Art Icheon, the memorial museum in tribute to Chang, has executed sequential projects to research his art along with exhibitions. One of them is a study of his poetry, calligraphy, and painting. The Three Perfections (三絶, *samjeol*), master in poetry, calligraphy, and painting, was the virtues of Joseon scholars and the assignment for the literati today to pursue. Many are anxious about the severance and discontinuation of the Three Perfections, and Chang might be the last expert in the three fields.

This book was curated to examine Chang's poetry, calligraphy, and painting in detail through four essays by four experts, look into his art deeply, and explore the spirit of his art and philosophy. What Chang wished was perhaps for his philosophy on art to inspire the art spirit of other artists, stimulating them to create their own distinctive, creative works.

This book consists of four essays comprehensively shedding light on Chang's life and art, poetry, calligraphy, and painting. In "Life and Art of Chang Woo-soung, Forerunner of the Contemporary Korean Painting Circles," Kim Su-chon, who worked for Chang at Woljeon Art Museum (now Hanbyeokwon Gallery) for three years, addresses his life and art. The core of his life philosophy Kim witnessed lies in constancy and uprightness (常, *sang*) as well as cleanness and serenity (清靜, *cheong-jeong*). His *sang* philosophy connotes his uprightness not submitting in any situation and his clean and serene mind denoting a spiritual dimension beyond selfish interest.

In "Light and Resonance of Chang Woo-soung's Chinese Poem," Lee Jong-ho,

who has lectured at the Oriental Arts Research Society founded by Chang to foster his posterity artists, accounts for his poems. Lee closely analyzes them by categorizing into three parts: implication and resonance, artlessness and purity, and satire and humor. In the essay Lee defines Chang as an urban hermit (市隱, *si-eun*).

In "Chang Woo-soung's Calligraphic Style with Restraint and Excellence," Jung Hyun-sook, who planned this book, show the true nature of his calligraphy, which was less illuminated than his painting but must be understood to comprehend his art in its entirety. Classifying his calligraphy into writing as calligraphic work and writing in painting, I define the feature of his calligraphic works as "restraint" and "liberality."

In "Chang Woo-soung's New Literati Painting with Dignity," Park Young-taik, who once introduced Chang's art world at the *Masters of Ink Painting: Chang Woo-soung, Korea, and Fu Juanfu, Taiwan* exhibition, accounts for the transition and characteristics of his painting, classifying it into several genres. According to Park, Chang's paintings are the altar ego of himself and variation of self-portrait. Park defines them as the projection of Chang's inner self.

Twelve dissertations showcasing Chang's art has been already produced so far. I wish that, alongside them, this book will shed light on his poetry, calligraphy, and painting, and comprehensively serve as a guide to understand his art more concretely. English version of each essay is attached to publicize Korean culture and arts through the arts of Chang Woo-soung, a representative of Korean literati painter in the 20th century. The attempt for English version is because I realized during my study overseas that, no matter how magnificent an artist is, his art and art philosophy is meaningless without being effectively communicated and because I keenly felt that the introduction of Korean culture and arts to overseas still remains insufficient.

Despite the four scholars' efforts, I confess a few parts of this book still remain somewhat unsatisfactory due to certain difficulties I underwent in the process of planning and executing. An affectionate correction by experts is thus anticipated. In closing, I would like to express my thanks to Mr. Yi Ki-ung, president of Youlhwadang Publishers, and the editorial staff for making strenuous efforts with infinite affection to Chang's art.

December, 2011

Jung Hyun-sook
Chief Curator, Woljeon Museum of Art Icheon

Life and Art of Chang Woo-soung,
Forerunner of the Contemporary Korean Painting Circles

Performing the *Sang* (常) Philosophy

Kim Su-chon

The Artist Who Blossomed the New Literati Painting

The Woljeon Art Museum (now Hanbyeokwon Gallery) in Seoul was my first workplace after the completion of my study overseas. I cherish the three years there working for Woljeon (Chang's pen name) Chang Woo-soung (1912-2005), as the most beautiful memory in my life. A long time ago I talked with professor Ahn Eui-jong about the Eastern spirit. He said we inevitably address the core of the Eastern spirit if one writes on Chang. A few months later, a bit surprisingly, *Kama*, a calligraphy magazine, called me to recommend an appropriate author for a feature essay about him.

I mentioned it to Lee Yul-mo, then director of the Woljeon Art Museum, and he proposed that I rather write the essay because all his disciples were very old, and nobody would be interested in it. The talk I had with professor Ahn reminded me of the task I had to do. Although it was difficult to shed light on a master referred to as the highest mentor and last literati painter in Korean art, I took up my courage to write on his art, because he was one of the figures whose achievements I wanted to arrange in writing. The essay I wrote at that time is "Accomplishment of Woljeon's Art."[1] Ten years later I was again commissioned to write an essay on him.

Chang's art has been widely introduced through many critical essays, theses, and memoirs, and three experts would address his poetry, calligraphy, and painting in depth in this book. I would like to add more stories, unknown until now, in "Life and its Philosophy" at the latter part of this essay. The content is what he told me in person and what I saw and felt in his daily life.

Professor Lee Yul-mo, Chang's disciple of Seoul National University, first introduced me to Chang one year before the Woljeon Art Museum was complete. Lee was my teacher at college and then in charge of the Woljeon Art Culture Foundation.

The museum site I first visited was bleak and desolate; neither tree nor plant was there. The present appearance was made after establishing a modern building, planting pine trees, red and white plums, and black bamboos, gardening, and digging a pond. As it was my first workplace after the study overseas, to me everything was fresh and interesting. But Chang looked much more delightful than me. At that time he was 80. He seemed to begin a new life in the new environment. Thinking back, by the time he was at the peak in life and art.

Chang, who enjoyed longevity, went to Seoul to study painting at 19 (1930) and kept working on painting throughout his life, even until a few months before his death. He was vigorous enough to hold the exhibition *Masters from Korea and China: Chang Woo-soung, Li Keran* in 2003 at the National Museum of Contemporary Art, Korea, and to write a commemorative tablet for the Woljeon Museum of Art Icheon two months before his death. Amazingly, he never stopped painting for 70 years. The management of Woljeon Art Museum may account for his long, vigorous artistic life. As it was a private museum, all expenses to run it, including salaries, were covered with the money from the sale of his painting. Although the money was not enough, the museum was maintained since there were always lovers of his painting.

Chang's literati painting is not merely a following of convention but a new form of literati painting communicating with the times, breathing with the world, and being familiar with foreigners. It is why he is considered a pioneer of new literati painting. He consistently kept a scholarly fidelity and spirit and was finally credited as a scholarly painter and the last literati painter of the time. His greatness is that he embraced both modern and traditional perspectives. His painting, without a hitch, can be in the state of "I could follow what my heart's desire without transgressing what was right" (從心所欲不踰矩).[2] His painting was widely preferred by diverse classes, from the public to intelligentsia, in Korea, China, Japan, America, Germany, and France.

Although carrying an intellectual thought demanded by contemporary art, his painting can be appreciated with ease. Everyone can access his painting often depicting the general material. Even though the subject matter is general, it cannot be easily drawn. According to painting theory, the common subject matter is the most difficult one to paint.

Han Feizi (ca. 280-233 B.C.), a philosopher of the Warring States Period, China, said that the easiest things to depict are ghosts, and the most difficult things to paint are real things such as dogs or horses. The reason is that people easily recognize dogs and horses as they often see them and can thus judge the quality of painting, but they cannot judge that of ghost painting as no one saw ghosts. In this sense, Chang seems

to have executed difficult paintings. However, the brief description of lines and application of colors involve a high level philosophy, beckoning viewers to profound experience and thinking.

Terms referring to Chang are diverse as his accomplishments. He is called a neo-literati painter who modified a traditional style into a modern style, a pioneer in Korean modernism, a forerunner of the Seoul National University painting style, a scholar painter, and the last literati painter. People usually call him a scholar painter or last literati painter, simultaneously deploring superficial literati painting. What's obvious is that Chang is highly appreciated as a stepping stone between modern and contemporary Korean painting after liberation from Japanese colonial rule.

In addition to painting, Chang was devoted to nurturing students. He served as professor for over 20 years at the College of Fine Arts in Seoul National University and Hongik University and also taught foreigners at the Institute of Oriental Arts in Washington D.C., U.S.A., he established. After retirement he established the Woljeon Art Culture Foundation. Since 1946, the year appointed professor of Seoul National University, until his death, he never neglected his studying and teaching. He echoed the ideal teaching of Confucius, "A teacher does not neglect teaching, and a student does not dislike learning."[3] He is gone, but his idea of teaching and learning is still growing vigorously. The Oriental Arts Research Society, initiated as primary project of the former Woljeon Art Museum, marks its 20th anniversary in 2010, and the Woljeon Museum of Art Icheon, established in August 2007, remains dedicated to the vitalization of local art culture.

As Chang's writing skills were outstanding, he left many remarkable writings.[4] Readers of his writings feel familiarity as they are easy and interesting. One hundred-one essays under the title "Hwamaek-inmaek (畵脈人脈, Painting Connections and Personal Connections)" were published by the Joong-Ang Ilbo in 1981, and all were typical of his communicable style. Based on them, twelve dissertations dealing with his life and art were written.[5]

Family and Background

Chang's ancestral home is Mungyeong, Gyeongsangbuk-do. His ancestors settled in Yeoju after living in Danyang and Chungju.[6] The beautiful scenery of hometown is recorded in his autobiography, *Hwadanpungsang-chilsipnyeon* (畵壇風霜七十年, *Seventy-year Hardships in the Painting Circles*).

My hometown Yeoju has been a time-honored county since ancient times. The Yeogang River, flowing from Danyang and Chungju, winds around Silleuksa, Silla Buddhist temple, Maam and Yeoju-eup, passes through Yipo and Yangpyeong, before becoming one with Namhangang River and Bukhangang River, to form the mainstream of Hangang River. The beautiful scenery surrounding its meandering flow is a well-known tourist attraction. Yeongneung, the tomb of King Sejong in the Joseon dynasty, Silleuksa Temple, Maam, a cave that is the birthplace of the ancestor of Yeohong Min clan, and Daerosa, ancestral shrine to commemorate Song Si-yeol, are all within two miles from Yeoju. Yeoju-eup has undergone many changes but was once lined with many tile-roofed houses. Yeoju was once as bustling as the Six Offices in Seoul during the Joseon period. Lee Saek lived in retirement at Jebiyeowool very close to Yeoju, and Lee Wanyong's birthplace and powerful Andong Kim clan's villa were there as well. Oesa-ri, Heungcheon-myeon, where I spent my childhood, is an agricultural area within ten kilometers from Yeoju.[7]

Chang's great-grandfather was a well-to-do person in his country village in Mungyeong. In 1910, when the Japan-Korea Annexation Treaty was signed, he offered support to the generals of Righteous Armies Lee Pil-hee and Lee Byeong-deok under the commander Lee Gang-nyeon. As Japanese oppression grew severe, he left home and wandered to several places. Chang was born in Chungju on June 22, 1912, two years after the treaty, as eldest of two sons and five daughters of father Chang Soo-young and mother Tae Seong-seon (p.18, figures 1-2).

In the spring of 1914 at 2, his family moved from Chungju to Oesa-ri. At the time his family was accompanied by the family of Lee Gyu-hyeon, who had a close connection with his great-grandfather. Lee Gyu-hyeon, nephew of the general of Righteous Army Lee Pil-hee, was a teacher and doctor for the Chang's family and was outstanding in Chinese classics and Chinese medicine.

Chang's proficiency in Chinese classics has mainly to do with this background. As his father and grandfather were scholars of Chinese classics, thousands of ancient books were available. From 5 Chang studied the *Cheonjamun*, or *Thousand-Character Classic*, *Dongmong-seonseup*, or *Children's First Learning*, *Sohak*, or *Elementary Learning*, and *Myeongsim-bogam*, or *Treasured Mirror for Enlightening the Mind*, under his father and from 7 learned the Four Books and Five Classics at Gyeongpojeongsa, a private school of Lee Gyu-hyeon, who moved from Chungju to Yeoju with his father. Chang also developed the knowledge of Chinese poems during the summer. His studies at the private school enabled him to be proficient in Chinese poetry and able to interpret ancient Chinese poems.

Chang's father wanted his son to become a scholar of Chinese classics. He was intimate with Jeong In-bo, a famous classical scholar, to be in constant correspondence (p.19, figure 3). His dream was to make his son Chang a scholar of Chinese classics,

as eminent as Jeong In-bo. Contrary to the father's expectation, Chang was more interested in calligraphy and painting than Chinese classics. Chang was a born painter, and people were amazed at his copies of literati painting including the Four Gracious Plants. A prophecy that a great painter will come out of his family was handed down. In 1907 when a *fengshui* (風水) expert explored an auspicious grave site for Chang's grandmother at the peak of Mount Ballyong, he predicted that a great master of painting will come out from his family. And five years later, Chang was born.[8]

The seniors of Chang's family were displeased with his engaging in painting due to the atmosphere of the times treating painters as daubers. Chang's father was obdurate but did not stand in Chang's way. He allowed Chang to paint on condition that he will study both painting and Chinese classics at the same time. Chang impressively described the situation that he received permission for painting from his father at 18 in his autobiography *Hwadanpungsang-chilsipnyeon*.

> My father asked Seo Byeong-eun, Kim Eun-ho's brother-in-law, in a neighboring village to allow me to study under Kim. On the day I left for Seoul my father gave me the penname "Woljeon (月田)" by choosing one character from my nature of loving the moon (月) and the name of my village Sajeon (絲田) and said I may use it when I became a great painter.[9]

Chang's father led his son Chang to carry out Chinese classics and painting he liked side by side. Chang always expressed thanks to his father for guiding him to study the two, not just one. As examined above, he did not study painting first. His academic studies and art training maintain balance since he entered the art world after laying a basis through academic studies. Before 19 he studied the *Cheonjamun, Dongmong-seonseup, Sohak, Myeongsim-bogam*, and Four Books and Three Classics and learned how to write Chinese poems. The early study has been a basis to interpret Chinese books fluently and create Chinese verses attached to his paintings eloquently.

Three Great Teachers

Meeting with Jeong In-bo, Teacher of Chinese Classics and History

Upon arrival in Seoul, Chang took lessons from teachers of poetry, calligraphy, and painting. He first called on Jeong In-bo. At the first meeting, saying "As you already completed the Four Books and Five Classics, you need to study history," Jeong gave Chang a history book. "Jeong considered spirit more important than characters. He implanted thought and philosophy into me,"[10] recalled Chang.

By meeting Jeong, Chinese classic scholar and historian, Chang learned of a sense of history and the spirit of classical scholars. Jeong studied Chinese classics under Lee Geon-chang, scholar of the Wang Yangming School in the late Korean Empire period. Studying Oriental studies in Beijing, he carried on an independence movement by founding Dongjesa with Park Eun-sik, Sin Chae-ho, and Kim Gyu-sik. After returning from Beijing in 1918, Jeong inspired the national spirit through lectures and press activities.

When Chang visited Jeong, Jeong taught Chinese classics and Joseon literature at Yonhi College and concentrated on triggering interest in Korean history and enhancing the national spirit, publishing serially the "Description of Joseon Classics," and "Lectures on Theories of Wang Yangming" in Dong-A Ilbo.[11] Jeong was a scholar with a wide and deep knowledge of literature, history, philosophy, and art as well. His friendship with the members of Husohoe, the first artist group of Korea established in 1936, was strong enough to give them the name of the group. Through studies and lectures, Jeong made sustained efforts to revive the national energy and spirit. He repeatedly asked calligraphers and painters to do work imbued with Korean sprit. His aspirations for Korean studies made an impact on the painting style of his disciple Chang.

Meeting with Kim Eun-ho, Teacher of Painting

Secondly, Chang called on Kim Eun-ho. At that time Kim, active mid-career artist, was 20 years older than Chang. Kim's work was accepted for the *Imperial Art Exhibition*. Endowed with natural talent for painting, Kim completed a three-year painting and three-year calligraphy courses at the Gyeongseong Art Academy of Painting and Calligraphy, the first painting and calligraphy school in Korea, and graduated from the school with excellent grades. Kim's work gained tremendous reviews from Jo Seok-jin, then professor of the school, as "painting from God."

As Kim's outstanding reputation spread to the palace, he was commissioned to paint portraits of King Gojong and King Sunjong. He painted their portraits 21 days after entering the academy. After being recognized as a painter of royal portraits, he was granted the penname Yidang from his teacher An Jung-sik. With the reputation of student of the academy and royal painter, Kim was commissioned with a number of portraits from the upper and aristocratic classes.

In 1936 Kim fostered pupils, running private school in his house, offering food, and lodging free of charge. It was Husohoe, founded on January 18, 1936, in Nakcheongheon, Kim's private school, at Kwonnong-dong, Seoul (p.24, figures 5-6). Kim was in the limelight as a thin-brush color figure painter, attaining his own

distinctive artistic style. He died in 1979 at 88. His figure painting made a great impact on Chang's early works. Although Chang was creative and had remarkable natural talent, Kim had a great effect on forming Chang's artistic base.

Meeting with Kim Don-hee, Teacher of Calligraphy

The last teacher Chang called on to fulfill his aspirations in art was Kim Don-hee. Preeminent in calligraphy at that time, Kim taught many students by running his private school Sangseohoe. Among them, Son Jae-hyeong and Lee Byeong-hak were the only Koreans, and the rest were all Japanese (p.26, figure 7).

Kim's 6th grandfather served as *yeokgwan*, or a translating official, his great-great grandfather, great grandfather, and grandfather were all astronomers, and his father was a scribe who wrote official documents. As his family studied Chinese classics, he learned calligraphy from his father. After devoting himself to studies during the early years, he served as a public prosecutor, clerk, and third minister from the age of 23 to 31.

At 24 Kim graduated with honor from a training school for judges. At 31, he compiled with great enthusiasm the *Joseon-geumseok-chongmok,* or *Complete List of Joseon Metal and Stone Inscriptions*, recording each stele's location, size, content, and character type. He is not a common calligrapher, and his calligraphic spirit influenced the formation of Chang's calligraphic style. Nonetheless, it seems that Chang's entry in 1933 to the *Calligraphy and Painting Association Exhibition* (hereafter referred to CPAE) is not related with Kim as it happened before entering Kim's private school Sangseohoe.

The three teachers Jeong In-bo, Kim Eun-ho, and Kim Don-hee helped the formation of the base of Chang's literati painting. Despite the different majors, they all shared the attitude of "review the old, and learn the new." Responding to changing times, they built up their own world without settling for the past, based on traditional Chinese classics. Their advanced educations were a driving force in the formation of Chang's style.

Brilliant Debut of a Genius

Chang's efforts in Seoul brought rapid accomplishments. The *Seashore Scene* in 1932 (figure 10) submitted to the *Joseon Art Exhibition* (hereafter referred to *JAE*) was a first acceptance. His calligraphic work was also accepted by the *CPAE* the following year. Nowadays, award-winning artists and competitions are common, but at that

time it was extremely difficult to win the prize. If one wins an award at the *JAE*, his name was known nationwide.

The *Buddhist Dance* in 1937 (p.171, figure 3) was accepted for the *JAE* and *Blue Combat Uniform* in 1941 (p.173, figure 4) received the Joseon Resident-General Award in the *JAE*. And then Chang became a recommended artist by winning four consecutive special awards at the exhibition with *Diary of Youth* in 1941, *Studio* in 1943 (p.174, figure 5), and *Prayer* in 1944. Through the award-winning career, he made a brilliant debut.

Considering Chang's activities throughout his life, the works are included in the germinating period and are good examples to showcase the essence of his work. As Jeong Jung-heon pointed out, the overall appraisal about the his life and art is required.[12]

Chang's early works show a profound depth as in the later works. A representative work in the early period is the *Buddhist Dance* engendering mature beauty. When I saw it at the National Museum of Contemporary Art, Korea, it looked like the work of seventy-year old artist, not a young one. I was surprised to hear it a work of his youth. It was not likely to be a work of young artist in mature color and Zen meditative atmosphere evoking a profound serenity. It must be a masterpiece of mature feeling, spiritual depth, and high artistry.

Most of Chang's early works were depicted with thin brush in detail, different from his later works often employing abbreviation. The literati spirit flows deep in his early works. If literati painting is definable as scholar's painting, not categorized by subject matter, with spiritual connotation, his painting can be considered as literati painting despite its color focusing on depiction. As he was born into a scholarly family and cultivated in poetry, calligraphy, and painting since childhood, all the works evoke a literati mood on the quiet. In China paintings by scholars have been called "literati painting" regardless of subject matter and technique.

Work Making with All His Heart

Chang was a rare artist who consistently submitted works to competitions from age 20 to 32. Two years after settling firmly in the art circles and becoming a recommended artist, he was appointed professor at the College of Fine Arts, Seoul National University. Although being a born painter, he consistently trained his gift without being satisfied with the given talent. His painting was based on a solid ability to sketch. He used to sketch dozens of roses when portraying a rose. When painting

Seashore Scene, first entry work at the 11th *JAE*, he drew innumerable sketches to bring vitality to a still life. "Because I had never seen a seagull, I went to the zoo to see real objects everyday and concentrated on sketching," recalled Chang.

Chang's methods and techniques for painting are minutely described at the "Enshrinement of the Portrait of Admiral Yi Sun-sin" in *Hwadanpungsang-chilsipnyeon*. During the Korean War he was commissioned for the portrait of Admiral Yi from Dr. Jo Byung-wok, president of Admiral Yi Sun-sin Memorial Commission. But he was soon in a quandary because it was hard to get historical evidence and records on Admiral Yi.

Chang repeatedly read *Chungmugong-geonseo,* or *the Collected Works of Chungmugong* (i.e. Admiral Yi), and *Jingbirok,* or *the Book of Correction*, by Yu Seong-ryong to discover Admiral Yi's true nature. Noting Yu's description in *Jingbirok*, saying "Admiral Yi is reticent like a temperate, disciplined scholar, and a plucky person," he seriously considered how to express Admiral Yi's reticent face, scholarly appearance, and concealed nerve. To solve the problem, he visited Choi Nam-seon for consultation. Choi asked him if he had read the *Jingbirok* and advised not to portray Admiral Yi as a weak scholar even though he looked like a scholar. At that moment something suddenly occurred to him. He was assured that the true aspects of Admiral Yi were the composed, grave countenance, glaring eyes, and mountainous dignity.

Chang's study on Admiral Yi continued. He explored the birthplace of Admiral Yi and examined his descendants' countenances and skeletons to analogize Admiral Yi's appearance. Staying in the house of Yi Eung-ryeol, the eldest grandson of the Yi family, he closely observed and sketched the relics Admiral Yi left. All these records account for how he worked thoroughly and meticulously to draw a portrait. Many of his paintings appear simple and concise in form. However, they were all produced through keen intuition and a strict process. As best tea is earned by brewing it nine times, he early understood best painting could be produced through an accurate, thorough process. Chang's attitude for painting was like the saying "If doing something with all the heart, heaven is even touched."

Changes in Painting Style

Heinrich Wölfflin (1864-1945), art historian of Swiss, said, "No matter how creative a genius may be, he cannot go beyond the limits of the times."[13] There is no exception to it for artists who stress individuality and creativity. The environment an artist undergoes forms his thought and emotion. Chang's painting style changed several times

under the influence of circumstances. His painting is largely classified into three periods: period as professor at Seoul National University, activities in the United States and after returning from the States, and after the establishment of the Woljeon Art Culture Foundation.

Period as Professor at Seoul National University

After liberation from Japanese colonial rule, an awakening of national culture occurred in Korea. Chang reflected on his taking a wrong path during this time and realized all Japanese elements in his painting need to be obliterated. Fortunately, he came to have a good opportunity for it.

In the summer of 1946 he was appointed professor at Seoul National University with a recommendation of Geunwon (Kim's penname) Kim Yong-jun (1904-1967), and then his work underwent huge change (p.33, figures 13-15, pp.34-36, figures 17-21). The simplification of contemporary art and Oriental abstraction reinforced with audacious blank space stood out. Since the established artists of the time were tethered to obsolete convention, his style was fresh and shocking and was a huge impetus for students.

Aligned with this change is Kim Yong-jun. Kim's major at Tokyo Fine Arts School was Western painting but decided to change it to Oriental painting after impressed by Jang Seung-up's works. Outstanding in calligraphy, Kim was recognized for his excellent writing skills. His *Geunwon Essays* is still regarded as a strenuous work.

The Oriental painting by Kim in 1939, the time he changed his major from Western painting to Oriental painting, had a multitude of similarities with Chang's work. Compared to Chang who mainly painted in the Northern painting style focusing on description during this period, Kim was Chang's senior painter who opened his eyes to literati painting. In 1946 Chang became a professor at Seoul National University, and at that time a movement to clear colonial legacies took place in the art circles. In art education both Chang and the university needed to break from Japanese style. The way Kim and Chang adopted after serious consideration was literati painting. Accordingly, the new painting style called the "Chang's style" or "Seoul National University style" came into being.

Chang's painting style made great progress with the use of professor's study room at the College of Fine Arts in Seoul National University changed from the library of the Department of Aesthetics at Gyeongseong Imperial University. The Department of Aesthetics at Gyeongseong Imperial University was the first place for the study of Art History in Korea and the place where produced Ko Yu-seop, a precursor in aesthetics and art history in Korea. At that time Japan was highly interested in aesthetics.

To learn aesthetics, the imperial family even invited Western lecturers. The department, established under this milieu, embraced up-to-date aesthetics in real time through studies of professors who studied in Germany, home of Western aesthetics. Chang explored new painting modes there and read a vast number of art books till late at night. As a result, he was able to enter the world of literati painting representing the core of objects connotatively breaking away from the conventional technique depicting all kinds of elements. Consequently, Chang's meeting with Kim and the use of the library of the Department of Aesthetics at Gyeongseong Imperial University played a great role in fostering his future painting style.

Period Staying in the United States and after Returning Home

After retirement from Seoul National University, Chang began a new life in the United States. He worked in Washington, the political, administrative hub of the United States, for three years (pp.39-40, figures 23-25). There running the Institute of Oriental Arts, he adapted himself to the new environment and expanded his knowledge and experience. Although staying in the States only for three years, his life and art was profoundly influenced by the period. The *Spring in Virginia* painted in the States in 1965, and *Early Spring* in 1976 (p.198, figure 20), *Green Field* in 1976, and *May in My Hometown* in 1978 (p.66, figure 2) drawn after returning home, are all very unique and different from his previous works.

He realized the direction for Oriental painting during the time in the States. It was indicated not only in the painting but in the writing. After returning home from the States, he intensely began to reflect on the established tendencies of Oriental painting, scathingly criticizing the Westernization of Oriental painting. After homecoming, poems in the painting criticizing modern civilization emerged briskly. It indicates how his life in the States influenced the formation of his work thereafter. The heart worrying about his country is well expressed in the "Longing for Home," written in Washington, in *sijo*, or traditional three-verse poem, style.

In a far-away foreign land as a stranger
The second year has come to a close
Even nostalgia turns to solitude in a strange land

The nature of my motherland imbued with legends under a jade green sky
The cozy shelter of simple and naive people
How it goes through various hardships

I observe the sick gaunt lover

The lover's weary moan is piteous and likely to fade away

I just worry and cannot help it in this night of the blizzard

—at the end of 1964 in Washington, considering an unstable domestic situation

In the "Literati Painting's Dignity and Its Modern Variation," art critic Oh Kwang-su linked the spirit of Confucian scholars to Chang's literati spirit, saying "A Confucian scholar is simply not of a class delighting in poetry and communing with nature, but of a class with the courage to hold spears and swords instead of brushes when the nation is at stake. This consciousness, leading uncivilized people and presenting visions, is the true spirit of Confucian scholars."[14] This assertion was also presented by a Japanese art critic Kawakita Michiaki. He saw the spirit inherent in Chang's painting as the spirit of Confucian scholars, arguing "I take note of Chang's serious, keen eye on life, society, and times appearing in his painting. I read the scholarly spirit in his eyes."

Although Chang's painting employed common subject matter found everywhere, it contains a new, vivid life force due to his upright scholarly personality. Immediately after coming home in 1967, he held an exhibition. In the works of the exhibition he combined painting with calligraphy and poetry more actively than in previous works. In terms of subject matter and expression, Chang concentrated on the world of simple, plain literati painting. The composition, involving blank space and *gampil*, or a brush technique omitting unnecessary details to present concise portrayal of the subject, stands out in the works.[15] His paintings drawn after homecoming were rendered in a more Oriental, Korean painting styles than before. Although three-year is a short time, the life in the foreign country where culture and life style were completely different beckoned him to a world of new painting style.

Friedrich Hölderlin, a German poet, said, "A returnee can tell best to his home people how their hometown is beautiful." It reminds us of Chang's life after returning to Korea.

Period after the Establishment of the Woljeon Art Culture Foundation

After moving his studio to the Woljeon Art Museum built near Mt. Bugak in 1991, Chang created new works under a new milieu. During this period, as executive director of the Woljeon Art Culture Foundation, he made efforts to evolve art culture, executing projects for the development of Oriental painting circles. As the museum, which he had dreamed of for long years, was completed, he painted all day without

recognizing his age. The largest, most significant project among the foundation's businesses was the establishment of the Oriental Arts Research Society (p.43, figure 27). For the lectures, organized by the Oriental Arts Research Society, to discover Korean culture's identity, experts in literature, history, philosophy, religion, and art history were invited, and attendees were accepted every two years. The *Hanbyeok-munchong*, or *Collected Works of Hanbyeok*, was annually published with the articles for the lectures, and the 19th edition was published in 2011.

After the completion of the museum, three large-scale exhibitions took place: an invitational exhibition *80-year Retrospective of Chang Woo-soung* at Hoam Art Museum in 1994, an exhibition *Celebrating Chang Woo-soung's 88th Birthday* at Hakgoje in 1999, and an invitational exhibition *Masters from Korea and China: Chang Woo-soung, Li Keran* at the National Museum of Contemporary Art, Korea, in 2003. The 1999 show to celebrate his 88th birthday, with the support from the disciples at Seoul National University, was a focus of attention, showing new works. Chang's greetings well represented the character of the show.

> Time goes by, and I am eighty-eight. But a stormy, explosive artistic energy is still swirling in my mind. Lots of elements abbreviated and only skeletons are left to embody the spirit, not the form, in my new works. Now I come to see the focus.[16]

The exhibition hall was as quiet as a Zen meditation room. As he described, a stormy and explosive energy was felt in his painting. His greeting "Now I come to see the focus" was quite impressive. If one is near 90, he generally becomes invalid. But he seemed to begin a new life and new painting.

The most evoked, considerable work at the show was *Typhoon Warning* (p.220, figure 36). He also estimated it as the most distinctive work, saying "In the work I contained a fin-de-siècle air in which something seems to sweep the world. I illustrated an invisible wind. Historically, only a few artists portrayed the wind."

A typhoon is invisible, but Chang audaciously transformed it into something visible. The typhoon prominently depicted in the extremely gentle cursive style invoked a sense of crisis and tension as if exploding soon. Written on the painting was "Fantastic Weather Chart on December 31, 1999." Unlike the work, a lonely feeling hovers in *Home Village*. After completing it, Chang accounted for its scene as being his home. A poplar, small house, and hill are all that were depicted.

His pencil sketches, precisely illustrating plum blossoms, narcissus, and dogfights, were quite impressive with the beauty of form and vitality. They indicate the paintings were derived from a process of thoroughly analyzing and portraying subjects. One of

the reasons literati painting today is regarded outdated in terms of its modernity and artistry is that it is painted without depending on a basis of elaborate sketches. In this sense, his literati painting was completely different. At the time of debut, he began to paint the figure painting done carefully and precisely with regard to shape and detail. As he embarked on literati painting after undergoing a considerably long period of practice and training, his literati painting looks solid and dense despite many abbreviations.

All his paintings have refinements of composition, arrangements of beautiful colors, strength and weakness of lines, and changes of light and shade. They capture the viewers' eyes with an exquisite integration of realistic renditions based on the Northern painting style and audacious abbreviation based on the Southern painting style. In this sense, his works displayed at the exhibition to celebrate the 88th birthday represented a high level from the 70-year practice. Since the exhibition, more paintings with reduced colors and more ink emerged.

Since antiquity *baekmyo*, or a painting technique using a few fine lines of ink to delineate an object, was frequently used during one's later life. The *Mt. Geumgang* in 2001, *Goose Fallen Behind* in 2001, *Yellow Dust* in 2001, and *Close Call* in 2003 (p.147, figure 30) are all rendered in fine lines of ink. Although delineated with just a few lines without using color, they never appear empty or monotonous.

Life and its Philosophy

An elegant taste, provoked by apricots, bamboo, a pond, a pavilion, a small open-air stage, and restaurants, is now added to the Hanbyeokwon Gallery[17] at Palpan-dong, Seoul. But, before the building was finished in 1990, the museum appeared desolate due to scattered sand, cement bags, lumber, and stone on the ground. The museum was open in April, 1991, hanging the tablet Hanbyeokwon (寒碧園) on the front gate, and then twenty years has already passed. The name Hanbyeokwon derived from the phrase 竹色淸寒 水光澄碧 referring "being clear and cold like bamboo, being lucent and blue like water color." Hanbyeokwon, a symbolic connotation of the spirit of Confucian spirit, is a condensed reference to the mind, which must remain clean and pure even in a lonely state. At that time Chang was already 80. Around the age it is usually hard for one to be active due to poor health, but he was full of verve and in a sturdy state. For over 10 years he worked 10 hours a day at Hanbyeokwon and walked over four kilometers at the local golf course.

I met him in the summer of 1990 when the museum was under construction. After

studying in Taiwan I paid him a visit to join the museum at the recommendation of professor Lee Yul-mo. My first impression of Chang in his studio in the Kyobo building was that he looked particularly upright. He stared at me to discomfit me, and his gaze is still vivid. My first impression of his solemn, cold-hearted countenance thawed little by little as I worked with him at the museum. He seemed to be an inaccessible man at a distance, but at a closer look he was warmhearted and generous like an ordinary middle-aged man. When leading his staff, he let them work autonomously without coercion and direction. He also put the virtue of humility into practice in daily life.

Chang lived to "enjoy life." His greeting in the younger days was "Let's live delightfully!" He always looked happy but at times harshly criticized social and political absurdities reported through the press. However, his face became bright as time passed. Being obsessed with any work, he never disrupts a project whether it is significant or not. For him, a change in mind was prompt. I think this personality enabled him to enjoy longevity. There is a saying, "Those who know the truth are not equal to those who love it, and those who love it are not equal to those who enjoy it."[18] Of those who know, love, and enjoy, he was definitely the one who enjoys.

Chang was a quiet, gentle man. He was never absent for the museum since its opening. He was so quiet often not to feel his presence. It was pleasant to set up a day's plan and have a conversation with him in the morning. He always carefully listened to what I said and gave me considerate replies to what I asked as if giving a lecture. One day I asked him about Kim Jeong-hui's calligraphy. He gave me a detailed account of Kim's calligraphic theory for many hours, showing me Kim's works in the running script with thin brush. He reeled off the interpretation of Kim's calligraphic theory with very bright, pleasurable eyes like a child. His command of Chinese classics was outstanding since he studied them from 5 to 19 under the discipline of his father and Chinese classics scholar Lee Gyu-hyeon.

Chang was an ardent reader. Every morning he read five newspapers at the office. About 10 art and educational books were always placed on his desk, even after winning a Booklover Award in 1995. He always had a lot to talk about because he read widely. I saw that the new literati painting he achieved had a maturity over banality, not through any conscious effort or aspiration but through his daily life of keeping up-to-date.

His consideration for others was special. He greeted Lee Yul-mo, the highest contributor to the establishment of the Woljeon Art Museum, with more pleasure than usual. When Lee arrived at the museum one day, Chang said he would invite Lee to a lunch at a nice restaurant near Yonsei University. I remember the restaurant served

only boiled beef. As I was vegetarian, I said I would eat at a different restaurant by myself. Chang proposed to move to another restaurant together and three of us had lunch at Japanese restaurant nearby. He said loudly, "The food is delicious," a remark to relieve me, I think, rather than describe the taste of food itself!

One day I asked him about the view of life, and he wrote Chinese character *sang* (常) on paper in a large size. The character refers to "constancy" and "uprightness." Whatever may happen, he used to go to the museum on time. His life included regular times for having meals and leaving the museum. His way of upright life was internalized. I felt the uprightness in his conduct and posture such as the straight back like a soldier, a clear, lucid voice, and eyes looking straight at others. Witnessing the constancy and uprightness was the greatest reward of my working with him. The word *sang* (常) meaning constancy or uprightness is core to understand his life and art.

When lying in a sickbed, he did not allow for anyone to visit him. He was hospitalized several times but kept it secret from his staff. From a few months before his death, he would not see anyone. I recognized it as a premonition of his death. I was told that he turned down visitors long ago. Nonetheless, I thought I must say farewell. I paid a visit to him without an appointment. He allowed me to see him, saying he could not send away someone who came from far away. Actually my home was Daejeon. He made me wait for more than thirty minutes. At the moment I saw him, I could be aware that he was groomed not to show his shabby look to me.

It was four or five months before his death. His figure was the same as usual. He said, "I spent all the time given to me, and now I wait for the day I die." Facing each other, a long silence flowed. I gave him white peaches. It was the farewell meeting. Looking back now, presenting white peaches was not an accident. There are many immortal paintings depicting an immortal with peaches. He was the one who lived like an immortal.

He put the virtue of a Confucian gentleman into the practice of life. He practiced the Confucian teaching, "Make a high demand of yourself, and be generous to others." I think his conduct was profoundly influenced by the tradition of Confucian family.

A Gorgeous Ending

The *Masters from Korea and China: Chang Woo-soung, Li Keran* (November 19, 2003–February 29, 2004), an exhibition hosted by the National Museum of Con-

temporary Art, Korea, took place one year before his death. It was his last exhibition held at the age of 93. Despite his old age, he was still upright at the opening ceremony. As Chinese artist Li Keran (1907-1989) was already dead, his wife attended and made a congratulatory remark.

The exhibition is of great significance. Although the two artists worked in different countries, they had many things in common. They were of similar age and attained a "revolution" while maintaining a "tradition." Li considered the reflection of reality through his painting quite significant. His paintings were based on reality, depending on thorough sketching. It is similar to Chang. The two also kept painting while fostering students at colleges. The exhibition of two masters was held for about 100 days, and it was record-breaking. After finishing the show, his health went into a sudden decline. As usual, he did not see anyone while being ill. Even his intimate relatives were not able to see him as his condition got worse. He was a man of a strict character.

In closing, there is a story I would like to convey: Chang's *sang* (常) philosophy, "constancy" and "uprightness," once more appeared at the moment of his death. It is not what I witnessed but what I heard from his son who lived with him to the end. Chang Hak-gu, chairman of the board of directors of Woljeon Art Culture Foundation and director of Woljeon Museum of Art Icheon, took care of his father Chang Woo-soung for three years until his death. In the spring of 2002, the father Chang moved his residence to the Woljeon Art Museum (now Hanbyeokkwon Gallery) in Seoul. At that time he was in good health. After moving to the museum, a sign of disorder in his health began appearing. In the fall of the same year he had checkups at a medical center, diagnosed with prostrate cancer. His family didn't inform it to him, but he wanted to know, the truth saying "You tried to conceal the truth, but I need to know about my disease to arrange my life." His family told him the truth, and he showed no sigh of embarrassment. His son Chang Hak-gu later recalled that he looked as if transcending life and death. He even tried to console his son, saying "A man may die from a disease. Don't worry about my death. I die as it is time to die."

Since then he never lost his ordinary thinking. He worked on the portrait of Yu Gwan-sun for five months during 2003 and prepared the *Masters from Korea and China: Chang Woo-soung, Li Keran* from November of the same year. Even after the show, he consistently produced works until October 2004. After giving up painting due to the illness, he refused to see anyone including his pupils, relatives, and even his children. One month before his death, he turned down the visit of his disciples of Seoul National University. Instead, he delivered them his message "You must work

to encapsulate the spirit in your art through anguish and contemplation." It was his last message to his disciples. At the deathbed, he asked to prepare the funeral as follows.

> My funeral should be simple. Don't receive condolence money. Don't wear a hemp armband as it is not a good match for a black suit and black tie. Attendees will mostly be old, so do not let them bow down to the ground. A chrysanthemum would be enough. Don't make my funeral that of The National Academy of Arts. It is undesirable for busy persons to cause trouble and to be formal. Don't inform the press of my death voluntarily. I hope my funeral will be quiet.

There is a saying, "One needs to study to die well." Philosophy on death is as important as philosophy on life. As the abovementioned remarks, Chang's view of life aimed to practice the *sang* (常) philosophy. The family witnessed his image like a crane at the moment of death. What he secured through the efforts throughout his life was the clean, pure spirit. The pure, undefiled mind is a spiritual state where all selfish interests disappear. According to *the Sutra of Pure, Clean Mind*, "If one is always pure and clean, heaven and earth return." A pure, clean painting assumes the role of refreshing the viewers' mind. Chang's painting invokes strong, pure, and clean energy as purifying one's mind while reading scriptures. Like Leo Tolstoy's saying "The objective of art is the 'infection of the good'," Chang's art has a strong energy to purify the world no matter what technique or narrative is employed.

Light and Resonance of
Chang Woo-soung's Chinese Poem

Accounting for Painting with Verses

Lee Jong-ho

Chinese Poems and the Period

In the Joseon dynasty, "If concentrating on reading, one became a Confucian scholar. And if entering the political world, one became an official."[1] Scholar-officials were readers of books. They read various genres of liberal arts such as literature, history, and Chinese classics. They were able to live as Confucian scholar with dignity if they read books covering classical literature and could write essays as prominent as classics. They were by nature both producers and consumer of literature. Chinese poetry was an indispensible subject for the culture of scholar officials. As many were able to express their thoughts and feelings in poems, no professional literary men were required. Their poems contended for their superiority. In this sense, poetry was "life" itself in the Joseon period.

As a child, Woljeon (Chang's pen name) Chang Woo-soung was instructed by his grandfather, influenced by Joseon's cultural climate of putting emphasis on poetic culture. In an age when no universal education was executed, the influence of family customs was absolute. After the annexation of Korea, Imperial Japan conducted modern education in Korea to domesticate colonized people and make them faithful subjects. Chang's family, which was in a state of wandering after losing national rights, rejected modern education as a symbolic gesture of resistance against Imperial Japan. Instead, his family tried to discover national identity through Chinese classics. As a result of his grandfather's will to retain national characteristics, Chang was able to master Chinese classics.

Chang's family tradition, imbued with Joseon atmosphere, naturally enabled him to read and create Chinese poetry. For him, Chinese poetry was an effective tool for retaining a scholarly spirit. He could not give up Chinese poems and forget his grandfather's voice, saying he must retain the Joseon people's identity during the despair

over the nation's ruination. Thanks to the learning of Chinese poems during childhood, Chang was able to discover his talent in Oriental painting. Without referring to the coincidence of poetry, calligraphy, and painting, poetry became one with painting in his sensibility. He executed painting as if writing poetry, and vice versa. He also had a belief that poetry and painting were inseparable; it stimulated his sensibility throughout his life.

As Chang was by nature a painter, he did not leave any collection of writing and poems. About seventy poems survived mainly for his paintings. Considering his longevity over 90 years, the number of poems is extremely small.

The 20th century, the time of Chang's life, was a turbulent period in the modern Korean history. In the era Korean people lost the peace of mind and had to endure poverty and hardship as destiny. As testified in *Hwadanpungsang-chilsipnyeon,* or *Seventy-year Hardships in the Painting Circles*, Chang also lived a checkered life amid the harsh waves of history. Therefore, his art cannot be discussed in separation from the tumultuous history. He executed paintings to recover the lost peace, created poems to endure the destitution, and made calligraphic works to be free from the hardship.

Chinese poetry is nowadays not a literary genre the general public can engage in and appreciate since we have long been accustomed to exclusive use of Hangeul, or Korean character. Some compose Chinese poems as a hobby, but it is doubtful they are able to sufficiently encapsulate the thoughts and emotions of the 21st century. I, Chinese classics major, am also unable to write Chinese poems freely. I lack ability to compose and assess this genre of literature without difficulty. Despite my inadequacy, I was commissioned to write this essay on Chang's Chinese poems. I have no idea how to assess and criticize his poems properly.

Irrespective of my evaluation and criticism, Chang's Chinese poems in no way degenerated. Dependent on conventional criticism, I can just say one's poems reflect one's personality and temperament. Noting his theory of art, based on personality, I divide the features of his Chinese poems into three categories: implication and resonance, artlessness and purity, and satire and humor. I hope that this essay, despite its limitations, would be a guide to understand Chang's Chinese poems.

Implication and Resonance

Implicative Chinese poems usually use metaphoric expression, avoiding straightforward description. By skillfully housing writer's thought, they make readers appreciate their meaning and implicitly. What's important here is the selection of form, namely

easily accessible one in daily life rather than indecipherable one, as it plays the role of a messenger conveying writer's idea. As a reader accepts a writer's message through a messenger, a writer has to choose an appropriate form.

Chang had a great affection for the idyllic poems of Wang Wei (ca. 699-759),[2] saying "Wang Wei's poems are characterized by an immaculate world of Zen meditation with an innocence imbued with plain description and distinct whispers."[3]

"Chinese poems were originally confined by restrictions of rhyme and rhythm and a draconian rule governing word use. But once the rhythms are set, the beauty of the implication and resonance remains unique to modern poetry and prose. A plain taste of Wang Wei's poems, transcending worldliness and technique, may not be discovered in any other poet's poems."[4]

Chang discovered the beauty of implication and resonance in Wang Wei's poems. He emphasized implication, resonance, and Zen meditation not only in Chinese poems but in Oriental painting.

> The spirit of Oriental painting was originally for developing the world of surrealistic subjects on a basis of personality, culture, and expressionism, not realism. Its beauty lies in implication and resonance as well as symbolism and abstruseness. The stage of Zen meditation, attained in the *saui* style, or a style underscoring the meaning of a painting and the spirit of a painter,[5] and rendered by the *seondam*, or a technique applying thin ink coloring with an almost dry brush,[6] has transcendental and representational value for reality.[7]
>
> A mental attitude is important before executing Oriental painting. Its aim is not to depict an object's outer appearance but to contemplate its inner world and represent a painter's mental image. Look! This line is an extension of dots bearing an implication, and this space is a world of lingering images, not simply white space. Many hues are condensed in light ink, and beauty is discovered in the invisible outer of borders.[8]

As a line is an extension of suggestive dots, lines are central in Chang's painting. In addition, in his painting the beauty of implication is maximized by thick and light coloring of ink lines, and the world of resonance is sensed in empty space. In other words, what you see is emptiness, and vice versa. Moreover, his painting calls for looking into a broader world, transcending any distinction between existence and emptiness. Chang had an eminent intuition for discovering beings in the invisible world.

What therefore was the aesthetics of implication and resonance Chang accomplished? In *Roses* in 1978 (p.64, figure 1) Chang says:

Filling the air with the scent on Cheongmyeong Day,

Flaxen roses blossomed.
The place for the most worthy of artistic appreciation,
That is the silk skirt a beauty made.

Flaxen fragrant roses bloom on Cheongmyeong Day. How are the scent and color lovable? The poet says a true rose is on a beauty's silk skirt. An interesting association is possible by noting the character *eup* (浥). As in Wang Wei's poem singing that "the morning rain in Weicheng wets dust" (渭城朝雨浥輕塵), it was often used as the meaning to dampen something.

This verse becomes more tasteful if it is interpreted into the meaning that the scent of roses is strong enough to wet a silk skirt. It can be also translated as a beauty embroiders roses exquisitely, for its fragrance to permeate the silk skirt. The scent of roses is likely to be sensed in a beauty's skirt. Through this association we may engender more flavors beyond the verse.[9] The following is "Lyricism of Hometown." (p.65, figure 2)[10]

Spring breeze passes through the forest.
Swaying blue waves in a borderless barley field.
Following the sunlight, a skylark flies high.
The yellow calf makes the sound "Moo," looking for its cow.

Some familiar words such as "spring breeze," "waves in a barley field," "skylark," and "yellow calf" are used here. These are poetic images commonly found in an agriculture.[11] Although lyricism is referred in its title, Chang does not actually reveal a "lyric ego"[12] in the poem. He just presents a connection among familiar poetic images. This aspect shares the boundary with the saying, "No characters are to be presented, but all flavors are to be sensed," in the "Implication" of *Ershisi shipin* by Sikong Tu, a famous poet of the Tang period.

No lyric ego is represented, but no worries seem to appear. Chang presents no word in connection with a lyric ego; he feels no inconvenience in this regard. Why he is disinterested in the reader's understanding of his poem's lyric content explains why his "lyric ego" is melted deeply in poetic images his poems present, and why he does not showcase his mind contained in each poetic image. A poetic scene is formed through a combination of such poetic images as a house is constructed by combining diverse materials with a certain rule.

The poetic scene of "Lyricism of Hometown" is concretized through tacit conversation among poetic images such as spring breeze, barley waves, skylarks, and a yellow

calf. Within it the flavor of home grows concrete in a free-flowing natural atmosphere. Chang probably considered the poetic scene as a manifestation of "innocence." The stage of innocence refers to a state when all manipulation and artificiality is removed. He put emphasis on the natural creation of a poetic scene we can see when diverting our eyes to the outside of form. His ability to discover meaning outside language without being obsessed with finite words stands out. It is entirely up to readers to combine poetic images presented by poetic words through their imagination.

The beauty of implication his poetry engenders emits more light in the four-letter verses. In *Fallen Leaves* in 1992 (p.67, figure 3) he sings:

The setting sun over half-withered trees.
Varicolored rain accompanying the autumn breeze.

Chang depicted fallen leaves with four independent poetic images such as half-withered trees, sunset light, autumn breeze, and varicolored rain, as if presenting the order of painting with a brush. Half-withered trees are tinged with sunset light. When autumn winds blow, leaves rustle down in the winds. It is the moment leaves part from trees. Unlike the intention to describe fallen leaves, he does not reveal them. However, readers witness the revival of new beauty in the death of fallen leaves, discovering brilliant light in a lonely autumnal scene. This poem eloquently denotes more suggestive and more vigorous lingering images.

"With the mist and the moon depicted, its' unclear whether snow or plum blossoms," wrote Chang in *Night Plum Blossoms* in 1988 (p.68, figure 4). While rendering plum blossoms blooming at night, he decides to paint only the mist and the moon. It does not mean he will portray only the mist and the mood, alleviating plum blossoms. Rather, it means he will highlight night blooming rather than plum blossom itself. So does his poetry.

In "Border Fence",[13] Chang portrays the reality of division between South and North as follows (p.68, figure 5).

A thousand-*li* barrier.
A half-century division.
Although mountains and rivers becomes desolate,
Wild geese in border areas cross over unintentionally.

Although mountains and streams near the border fence have gradually been devastated by fifty years division, wild geese unintentionally fly freely between South and

North. No sorrow of division is revealed in this poem. He lamented, "On the southern hill of the Imjin River a train today stands toward the north. How can we connect the Gyeongeui railway and extend the Gyeongbu expressway to Sineuiju, North Korea? How can the people of South and North live happily together? The more I think, the more I feel regret and heartbreak."[14] The heartbreaking feeling is not revealed in the poem as well. It is melted in the mountains and streams becoming devastated and wild geese freely flying between South and North. An implication through a stark contrast between the mountains and streams becoming devastated and wild geese freely flying between South and North appears fresh.[15]

Artlessness and Purity

In a presentation at the 2nd Asia Art Symposium in 1973, Chang defined the features of traditional Korean art as "elegance," "plainness," and "purity." He suggested "Nothing is more eloquent in representing the Korean beauty of form than the Buddhist statue of the Seokguram Grotto, in expressing the Korean people's temperament than Joseon ceramics, and in describing the Korean people's flavor than Kim Hong-do's painting."[16] "As I am more static than dynamic and more emotional than rational, I always love romance and thus enjoy printing flowers, birds, and the moon. Maybe, I will be involved in artless, elegant, innocent, and serene work for my whole life,"[17] confessed Chang.

As to Kim Jeong-hui's calligraphy, Chang says, "As both calligraphy and painting are genres of the visual arts, it is sure that the primary condition of evaluation is external brushwork and composition. However, the significance of art lies in invisible aspects rather than visible elements. Likewise, in Kim's calligraphy what's absolutely important is metaphysical content, that is, an invisible spiritual world rather than external form. In his art each dot and line reach the level of purity and innocence away from any practice skill and arrive at a state of elegant, plain, and innocent beauty beyond dexterity. His art may well be said as a world of flawless beauty combined with the law and order of nature."[18]

By appreciating what Chang mentioned, we can assume the dignity of Chinese poetry he pursued. As with Kim, Chang tried to proceed to a world of pure, defined, and plain beauty. He loved the artless, plain poetic style and had a preference for innocent poetic scenes based on elegance and simplicity. The quality of "artlessness" and "purity" refers to a certain tendency of his personality, temperament, and flavor rather than indicating the dignity of poetry.

In *White Porcelain and Spring Flowers* in 1970 (p.71, figure 6) Chang says:

Brevity in painting means conciseness in form, not conciseness in meaning. The height of brevity is the culmination of splendor. Brevity is to leave only the lofty when depicting clouds and fog, strictly avoiding delineating a beautiful woman's slender eyebrows or ebony black hair. It is not right to consider less brushstrokes concise. Only a few know that a noble style comes out of complexity and brevity.[19]

His disciple Lee Yul-mo reminisces as follows.

I remember Chang interpreted *so* (素) from *huso* (後素) in many different ways. The state of whiteness refers to a pure state emancipated from the turbidity. He advocates that a painter has to work on painting in a crystal clear state without any greed and in the spiritual world of grasping the truth and nature of objects.

With an attitude of a truth-seeker who is humble and elegant yet unpretentious, and the spirit of a Confucian scholar holding the fidelity aloof from vain titles and financial prosperity, Chang has showed us how to realize an extremely clean, stainless state. The world is, however, a dim world I can never reach.[20]

"From antiquity those who are fond of painting are not worldly scholars,"[21] said Kim Sang-hean (1570-1652). It seems like a warning that one has to like painting not to be a worldly scholar. Joseon Confucian scholars usually enjoyed poetry and painting. It is why they deeply respected them as arts for refined and pure gentlemen. *Zhuangzi* said, "The one who harbors a strong desire has the shallow secrets of Heaven."[22] When one is free from mundane desires, the secrets of Heaven can float freely. In this state the principle of nature can communicate with human inspiration unrestricted. If one cannot reach the state, he remains as a vulgar scholar.[23] It can be applied to creating painting and poetry.

Chang's scholarly spirit initially derived from his rejection of vulgarity and worldliness. He claimed, "If we want to know the Oriental arts, we have to comprehend its spirit and emotion first. Therefore, we need to read through books covering all sorts of fields including Chinese classics, Oriental history, religion, philosophy, and culture, and become familiarized with a rudimentary knowledge of our culture. We must regret the attitude to follow modernism disagreeable to us and the tendency to mistake copycats of Western abstract painting for progressive Oriental painting."[24] He was perhaps able to overcome the shallowness and vulgarity of imitating Western idioms through the scholarly spirit he secured from Oriental classics.

His statement saying "Maybe, I will be involved in artless, elegant, innocent, and

serene work for my whole life" was perhaps to underscore that he never deviates from the refined way of Confucian scholars even for a moment. Chang said:

I paint deer as I like them. I like their figures and fastidious disposition. A beautiful scene of deer roaming near a mountain covered with autumn foliage and running through a snowy field deserves the praise of an ancient poet showing the deer as a noble animal and a friend of immortals.[25]

Chang added:

The crane is a bird I like most because of its agreeable looks. It has a white body and red-topped head and is attractively tall. Above all I like its good looks. I probably like it as some say I resemble a crane. It is included in ten longevity symbols. It maintains a lofty posture as a bird apart from other insignificant birds. In the preface of the collection of my paintings, novelist Kim Dong-ri compared me to a white crane-like painter. I have often heard such words from people around me. I think it is due to my disposition not to be pessimistic and my character disliking the intricate.[26]

Chang implicitly likened his scholarly appearance to the deer's prominent figure and fastidious disposition as well as the crane's white, good looks and lofty posture. The way of comparing his art to the virtues of animals and plants is one of the features of his Chinese poems, representing his lofty, artless, and pure scholarly spirit.

One of his Chinese poems reflecting artlessness and purity is "Snowy Plum Blossoms" in 1980 (p.74, figure 7).

Snow blankets the bare mountain, and moonlight fills the world.
I recite a poem by myself over a cup of wine.
Late at night, as the lamp flickers, I fall asleep by the window of my study room.
A single plum tree is the heart of a poet who keeps his faith.[27]

Although Chang wrote this verse for the painting featuring the plum blossoms at Hanbyeokkwon, the name of his studio, it is enough to be a deserved, true-view poem. Lu You (1125-1210), a prolific Chinese poet of the Southern Song dynasty, offered plum blossoms in snow in "Song of Plum Blossoms,"[28] referring to himself as the personification of plum blossoms in the late verses. A plum is likened to the flavor of mid-winter in Chang's poem. It reaches a conclusion that the plum blossom in snow is the artist himself.

Hanbyeokkwon is the world of woods in a city. In a sense, Chang had a strong dis-

position dependent on *seongsi-sallim*,[29] or the forest in a city. Among hermits, there is an urban hermit *si-eun* who lives in a city, not an isolated countryside. Chang was the one who lived within a castle town.[30] At night a snow-capped castle town brims with moonlight. His lyrical self recites poems, drinking liquor at midnight. He flakes out at a moment. A cold lamplight flickers by the window, and a plum tree endures the cold spell of midwinter! Although a connection between the plum tree and the poet is not apparent, the poet is aware of the time of plum blossoms in snow at midnight. The lyrical self had to chant and drink alone deep into night rigorously. The verse was written in the 1980s when he was undergoing many lonely midnights.

Chang's poem attached to "Red Plum Blossoms" in 1956 is as follows (p.76, figure 8).

Bright flowers blazing like sunset,
Curved stems cast from iron.
Keeping the unchangeable mind even in the cold,
It stands on the eastern mountain with a red pine.

He wrote this poem in the summer of 1956 when the sweltering heat rises like flames, leaving his back drenched with sweat. He painted red plum blossoms on July 15 that usually flower in April. Was he in an inevitable situation? The arrangement of the red pine tree and red plum blossoms firmly shows a solid poetic meaning even if they were not depicted from real ones.

Chang loved the distinctive nature and dignity of the Four Gracious Plants (plum blossom, orchid, chrysanthemum, and bamboo). He painted the orchid habitually for decades to attain its true nature, like a truth-seeker.[31] He loved to recite Wu Changshuo's (1844-1927) verse "Spreading the fragrance in the rainstorm, a flower deity may talk with a mountain ghost"[32] (p.78, figure 9). An old painter drawing the orchid at 92 looks uncommon. It seems the painter befriended the orchid through his spirit, giving up depicting its fragrance and color. Du Fu, a prominent Chinese poet of the Tang dynasty, wrote:

After reading ten thousand books,
The brushwork seems inspired by a ghost.

A stem of the orchid secured after ten thousands brush strokes is inspired by a ghost. Chang fit the spirit to the heavenly principle as if a cook in the chapter of "Nourishing the lord of life," in *Zhuangzi* cuts an ox for the ruler. How can he depict the haggard

orchid, blooming flowers in windstorm? All he had to do was to feature its in-domitable spirit. And so he arranged a conversation between the flower deity and a mountain ghost. The haggard orchid that blooms flowers, while suffering the rain-storm, is none other than the artist himself. In the orchid painting we peep at the purity of his art, artless yet elegant and plain, going beyond maturity.[33]

Chang has left several works with writing addressing the chrysanthemum and bam-boo as subject matter. Although they were chosen from the poems by Kim Jeong-hui of late Joseon dynasty and Zheng Xie of the Qing dynasty, they are enough to grasp the scene Chang wanted to depict through the objects. In 2002, at 91, Chang used Kim's verse "What a joy! I suddenly became rich. Doesn't every blossom look like a golden ball? Glowing with a beauty that has ripened in the serenest and most solitary of places, they endure the autumn frost with unchangeable mind in the spring"[34] for his painting. And, he also used Zheng Xie's poem "As the sunset appears after thunder and rain, I cut a piece of new bamboo shoot. By the window of a blue silk, I paint it on paper with brush" for his painting done by the window of Han-byeokwon on a rainy day. Both verses appear imbued with an elegant, clear, plain, and pure sense of beauty.

The verse for *Bamboo* (p.79, figure 10) in the summer of 1994 is "A clean stream three-*li* long, a bright moon in the garden. The moon sent green trees, they were covered with cold dew."[35] The second half of the poem was chosen from a poem by Fang Gan (809-888), a Chinese poet of the Tang dynasty, "The moon sent green trees, ascending step stones. Dew freezes a cold mood, blocking a door with mois-ture."[36] So, it is hard to say this verse was wholly created by Chang. The verses Chang used are mostly chosen from previous eminent poems and partly recreated.[37] Unlike Zheng Xie's poem, the clean, cold spirit of "bamboo" stands out with a description of the bright moon and dew.

Chang also loved narcissus.

The hermit scholar on Mt. Bongnae is a deity of the mountains,
The flower blooming on Yeongju Island is a narcissus.
Love of mountains, love of water, and love of flowers,
I am also a deity of painting in the mundane world.[38]

A playful description of the deity of mountains, narcissus, and a deity of painting stands out, but the artist's wish to become one with narcissus at its border of con-templation is properly expressed. In *Narcissus* (p.81, figure 11) Chang emphasized its lofty dignity, writing "The only friend is a noble flower, it does not mingle with

the common colorful blossoms."[39] The mind of narcissus, refusing splendor and beauty and befriending loftiness, reflects the artist's nobility, not accompanying mundane species.

For Chang, magnolias and chrysanthemums blooming on rocks are symbols of a noble, pure character. In *Magnolias* in 1979 (p.81, figure 12) he recites, "The scent of flowers permeates the moonlight. Thousands of flowers blend with the moonlight. As they were cultured by immortals, they seem endured the cold frost with no speck of dust." In *Chrysanthemums with Stone* in 1959 (pp.82-83, figure 13) he writes, "Despite the bitter wind, the scent followed me the entire way. As the Double Ninth Festival approaches, I can't help but fall in love with the air of its beauty. I became accustomed to scattering seeds and seeing flowers bloom for life time. So I adorn the autumnal window of my cottage."[40] While the magnolia renders an unworldly space in harmony with the moonlight, the chrysanthemums symbolize fidelity as it blooms, despising the bitter wind. The two retain their own light and scent, not splendid. That is why Chang befriends them.

As mentioned above, crane, white heron, and deer paintings were self-portraits, as with the paintings of plum blossoms, orchids, chrysanthemums, and bamboo. In *A Crying Crane* in 1998 (p.84, figure 14)[41] Chang writes:

Standing alone by the lake,
It listens to the sound of crows' crying with anxiety.
Looking over the distant Mt. Samsin with sorrow,
It makes a long cry on the wind.

A crane stands alone by the lake. It hears crows' crying with anxiety. It cries long, looking over Mt. Samsin, known as the mountain where immortals live. As the crane is known as an immortal bird, it has to live in Mt. Samsin, alongside immortals. The crane, immortal fowl, cries. What is the meaning of cry? It may be a lonely resistance against bad reality. The crane always remains isolated because it does not form a group. Chang often saw crows as auspicious birds.[42] However, a flock of crows in the poem is merely an evil throng. To the contrary, cranes are a metaphor for the good. Chang was perhaps sad due to the reality without a close friend.[43]

White herons are also in confrontation with crows.

Be careful of angry crows,
I am afraid of the white body to be sully.
After I saw the admonition poem of virtuous mother,

On the corrupt world the meaning is quite new.

"White Herons" was borrowed from the poem composed by Jeong Mong-ju's mother concerning her son. "Do not get along with crows. Angry crows may envy or dislike you. Your body, washed in clean water, may be sullied."[44] This poem is a warning of distancing a group of crow-like persons (i.e. treacherous subjects or people with little minds). White herons are pure and integral. Angry crows often envy and hate purity and integrity. Beings like white herons living with innocence and fidelity are so rare in the world. They live by being surrounded by throngs of crows with stained bodies. Living as a white heron is still painful and lonely.

The deer Chang loved dearly is now chased. It is *Chased Deer* (p.84, figure 15).

Animals are cruel,
The strong usually prey on the weak.
In the world where the ferocious, vicious animals run wildly,
The good animals and aupicious birds are often chased by them.[45]

Chang said:

This auspicious deer appears weak in front of violent enemies. Chased deer! Although it is hard to read, it is the title writing of my work *Chased Deer*. How is the cruel logic of power among ones chasing and chased limited to animals? Human society influenced by Gresham's law has no exception.[46]

When depicting auspicious, docile animals, Chang recalls fierce, savage beasts and predators. No mercy is pursued in the world where the strong prey upon the weak. He survived in a jungle of violent laws like cranes and white herons, seeking an elegant, artless, pure beauty. In *Life for Ink Painting* in 2001 (p.129, figure 17) he states:

After living seventy years with brushes,
I already became ninety through fleeting, flowing time.
I think there is no need to ask whether my life was worth praise or criticism, glory or shame.
All I do is to simply be self-satisfied.

Could Chang live as a leisurely body, aloof from mundane values? Although Chang wanted to live a life of leisure, painting as if writing poems, and writing poems as if

painting, he also had a worry. It is a desire to reach enlightenment and annihilation through Samadhi.

In *Asking the Tortoise* Chang asks it as follows.

The third of the Four Guardians,[47]
You are called Tortoise because of your long life.
You can travel anywhere, whether on land or in water,
But your composure makes you look foolish.
Where are you going with a talisman in your mouth and a pattern of letters on your shell?
You are wending your way towards Mt. Yeongju.
Tortoise! Tortoise! You know everything.
Won't you free me of my anguish in the world of suffering?

Chang prays to a magical tortoise to extinguish his concerns in *saba-segye*, the world of suffering in Buddhism. However, such suffering would not disappear if this world became the Pure Land, the Buddhist Elysium.

In *Serene Light* in 2001 (p.87, figure 16) Chang writes:

The northern wind blows cold on Mt. Bungmang,
The crescent moon is bright above the brambles.
Will-o'-wisps flicker over the graves,
Somewhere far off, an owl hoots plaintively.
A solitary spirit under the ground tells no tales,
The ties with this world are but an empty dream.
Such folly! Life is but an empty dream,
Why do we compete with each other for power and profit.

"Serene light" refers to a calm shining mind severed from all agony. It is the light of true wisdom that comes when one enters the stage of *nirvana*, after cutting off all anguish of the mundane world. The world of suffering he could not rid the mind in *Asking the Tortoise* reaches a level of *nirvana* in *Serene Light*.

Chang stated life was *hwanhwa*, a transformation to illusion. In Buddhsm *hwanhwa* has no entity but is regarded as something present. *Hwan* is created by a magician, and *hwa* is made by a Bodhisattva with supernatural power. As all sentient beings are created through *hwanhwa*, it is not necessary to be glad or sad for existing as a human being. It is vanity like a product of sorcery as a magician transforms flowers into pi-

geons and again into color paper. It is like a dream that one comes to the human world and returns to harmony according to his connection. Life is a flower blooming in the air without roots. A ghost has no entity, but regrettably we cannot see the entity due to our desire and obsession. Thus, he contemplated the world and drew paintings. His realization that we have to discard our obsession because all beings change works as a mechanism for reinforcing an elegant, plain, and pure beauty in his art.

Satire and Humor

One of the virtues in Chang's Chinese poems is the "balanced perception of reality." He is concerned with worldwide issues as his own. He viewed issues of life, nation, and the world with warm eyes. He was able to pinpoint defects and vices in everyday life with a gentle manner, grasping them through his intuition. He was not a mere dauber only staying shut up in his studio but a conscientious intellectual facing the flow of the times.

Chang was also a painter who warned of an inactive state of art. He stated:

> Art is always a progression ahead toward the new as a reflection of times and life. It is also a continuation of incessant metabolism of the clean and fresh, involving unchangeable reason. If any stagnation is allowed, art is nothing but a dead object that paralyzes our sensibility and intelligence.[48]

What is art? His answer is quite clear. He insists art must be alive. What can we do to be alive art? He demands a rejection of stagnant consciousness as a reflection of age and life and a progress toward the future through constant self-innovation. As such reflection should not be explicit, he adopted the idioms of satire and humor. He enjoyed satires and humor in daily life.

It can be said that a considerable number of his Chinese poems are a satirical and humorous visualizations of the truths of life he realized through firsthand experience. Now let us explore his works with satire and humor.

The primary theme of his satiric poems is a warning against losing tradition and the flood of foreign tendencies. Such Bullfrogs in *A Bullfrog* in 1998 (p.91, figure 17) were once imported as food. Contrary to our expectations, however, they caused the extinction of native frogs and the disturbance and destruction of the ecosystem. He was concerned about it in the verse of his painting as follows.

Han River was originally calm and clean,
It was a paradise for fish and turtles.
Green frogs croaked from the rocks,
Carps frolicked in the rapids.
Minnows were born in the warmth of spring,
Mandarin fish grew fat in autumn.
One morning thieves broke in,
Ponds and swamps became panic.
Who were these invaders?
Bullfrogs imported from the West.
The body is large, and the character is nasty,
They rampage all over the place.
Driving eels into hiding beneath rocks,
Frogs leaping into the grass.
Even a poisonous snake struggles,
It finally disappeared into their wide mouths.
Rivers flow all over the country,
There is no place moaning with pain.
A foreign calamity is so cruel,
Indeed, it is a manmade disaster.
The guest has become the master,
Only fish and insects were harmed.
Although the bitter sorrow of the week is sad,
Alas! There is no solution.

Chang viewed this matter from the perspective of a reversion between native and foreign, host and guest. There was a time when we preferred foreign brands blindly but soon began realizing not all foreign-made things are good, feeling a sense of crisis as our indigenous things were disappearing. The realization of what we might lose served as motivation to recover our lost identity.

Chang had lived through the days when guests acted as hosts, including the period of Japanese colonial rule, the period of the United States military government, and the dictatorial regimes relying on foreign power. After the collapse of the socialist blocks of Eastern Europe in 1989, the world was reshuffled into a monolithic system led by the United States. In a sense Chang's bullfrog may be a symbol for the merciless tyranny of American capitalism. *A Bullfrog* was produced in 1998 when Korea suffered the foreign exchange crisis and was under the management of the IMF. The

meaning of the word "foreign" Chang used appears extensive. How can we deal with foreign civilization/culture that was brought into the nation alongside foreign capital? We hear moans of the weak caused by the attributes of capitalism and monopoly by the strong. Chang considered the reality of traditional culture, destroyed by foreign culture, serious. He thus warned of the disaster foreign civilization is going to bring forth in the future. It is why his *Bullfrog* can be interpreted from the perspective of a criticism of civilization. Chang stated:

> The flood of foreign trends proved destructive to the fine customs handed down from our an-
> cestors. Social justice and ethics deteriorated to the ground. As a result, kids are apt to despise
> adults, pupils their teachers, wives husbands, and children their parents, and heinous crimes such
> as violence and fraud are rampant. It is a surprising degradation. Ten years has passed amid the
> external progress and internal degradation! I can neither laugh nor cry about such an absurd re-
> ality![49]

In this regard, Chang expressed his feelings in *The 150th Generation Descendant of Dangun* (p.144, figure 28) in 2001 as follows.

I met by chance a young woman,
She looked like a foreigner.
She had disheveled hair, red rouge, and sunglasses,
And exposed her naval.
I asked her what she does, but she gave no answer.
She was just called Miss Han.
She smokes continuously,
And drinks a few cups of coffee a day.
When I asked about her family,
I came to know that she is the 100th descendant of Dangun.
Ah! By then, I realized she is the same race as me.
I felt she was so different.
When standing up and shaking hand with her to say good-bye,
I noticed her red fingers are as tapered as those of a hawk.
After I painted her not to forget,
I was suddenly surprised at the changed social conditions.

Chang felt familiar to even monkeys due to their similarity with humans but was surprised when he discovered that the descendant of Dangun was so different. The

girl was like a stranger. Chang called it a huge change. He considered the change of social conditions as "mulberry field and blue sea." If a mulberry field has changed into a blue sea, there should be some plausible reason. He finds it in foreign tendencies. He said:

> It seems that most Korean people tend to be so sensitive to others and embrace foreign trends blindly. It seems to be in chaos, accepting even unhealthy trends of so-called advanced countries. . . . To have hair dyed yellow and to have double-eyelid surgery was in vogue among stylish girls, and to have nose surgery is recently in fashion even among youngsters. There may be some reasons for them. The vanity to remake their bodies and faces is the height of thoughtless attempts and the apex of polluted civilization. Will a sense of national identity disappear for good?[50]

He pointed out the negative effects of contaminated culture caused by an uncritical acceptance of foreign trends. He regrets the loss of identity. Despite this situation, he did not give up hope and decided to make strenuous efforts to recover identity. He said:

> I am confident that I have maintained my identity in a chaotic reality made up of a hodgepodge of traditional culture and foreign trends. While consistently maintaining my attitude like asceticism facing the wall, I am confident the zenith of Oriental art is the world of contemplation or *nirvana*. I think the way Oriental painting must take is to raise art to the level of Dao, or Way, rather than technique.[51]

He showed the will as a truth-seeker to overcome the tough reality traditional culture faces due to the influx of alien culture.

The second theme of his satirical poems is a criticism of distorted humans and degenerated human ethics. In "Tiger Moths" he sings:

The moths dance in front of light tempting them,
And jump into the fire after flying dizzily.
Mistaking the flames for the light of hope, they risk their lives.
It seems like a vain life wandering far away.[52]

He satirizes foolish men tossing their bodies to the flame of desire to tiger moths. They cannot be free from the endless temptation of light. They can be finally free after burning their bodies in the flames. The light of desire is shining in the middle of life and death. Looking at the bright light tempting the moths, Chang recalls the human moths everywhere losing the human nature.

He reflects on the temporality of empty desires in "Sunflowers." He recites:

Day and night they turn their faces east to west,
Following the sun with single mind.
What a pity! How long can their smiles last?
Keep the old saying in mind, "There is no red flower lasting more than ten days."[53]

The sunflower is single-minded in its devotion to the sun. How can life be genuine? Chang said nothing is eternal in life. No red flowers can keep the color over ten days. Everything is temporary, and they are wealth and power. Do not sponge off the others and lose the given times. His view of life was to be honest in every moment. Such a life philosophy is revealed in *Old Fox* in 2001 (p.95, figure 18) as well. He recites:

An old fox comes sniffing out of its den,
And fills its stomach with a rotting mouse found.
Everyone is afraid of it since it borrowed a tiger's dignity.
It falls into delusion by treating itself as "King of the Mountain!"[54]

There is a phase "A fox pretends to be a tiger." It means a fox threatens other animals with a tiger's dignity. This is used to liken a mean person who exercises his authority with the power of others. The types of men who are "sunflower" or "a fox pretends to be a tiger" are all dependent, not independent. Chang pursued the type of man who stays independent lonely like a crane or a white heron.

There is a poem saying "Despite hunger, the crane does not peck at a rotten rat, and despite thirst, it does not drink stolen water."[55] But, all sentient beings are masses of desire. If one suppresses his desire and returns to a state of empty mind, he becomes a noble man, but if not, he becomes a petty man. It is the standard of discerning between Buddha and mankind. In all ages the topic is temperance of desire. Chang discovers the dark side of desire in *Fish Baiting the Hook* in 1997 (p.97, figure 19). He laments:

A fish snaps at the bait by mistaking it for prey.
It is too bad that an eminent horse lost his life.
The original character of living beings is to indulge in greed easily.
If one knows his place and time, he can preserve his life.

The eminent horse is a metaphor for one who has an outstanding talent. No matter

how prominent he is, he remains weak-kneed when facing avarice as a fish snaps at bait without fearing trouble. In the poem Chang lampooned an excessive pursuit of avarice.

If one wants to live like a lofty crane, what should he do? Chang's reply is simple. All he has to do is to know his place and time. It is close to the Daoism saying "Keep one's place with easy mind, and then he will be in contention." He stated:

> The lifespan of man is finite, and constitution is something innate. But if one maintains temperance in life and knows his place physically and mentally, he is able to live out his allotted span of life. One always damages his physical and mental health due to his pursuit of fame and profit as well as worldly desires. If one can remain as lofty as a centuries-old tree and as elegant as a crane, aloof from obsession with wealth and glory, he can become a symbol of health and model of agelessness and longevity. But, it is not easy for everyone.[56]

Chang looked back on distorted human form through the apes. For *Portrait of Apes* drawn in the autumn of 1984, he wrote the following poem.

A monkey in a cage and human beings outside a cage,
They gaze at each other blankly through steel bars.
The hands, feet, and eyes look alike,
So does the disheveled hair.
People today are growing more cunning,
They become neighbors to the apes.
At last, there is no difference between human being and beast,
It is a shame to call human beings "lord of all creation."

Four years later Chang again produced a painting of apes entitled *Dancing Ape* in 1988 (p.99, figure 20). He says:

I drew a monkey with a stubby brush,
The figure and behavior resemble with those of a human being.
Suddenly Darwin's theory of evolution came to mind,
It seems I see a primitive man again.
Looking at the strange and cunning feature,
I feel like to see scoundrel of these days.
Please, do not laugh at as an unreliable painting.
I just satirized a human being today resembling an ape.

Looking at apes, Chang was reminded of the primitive men Charles Darwin mentioned. But, however, there were also the primitive men among modern men. The scoundrel men resembling apes are who they are. He lampooned a cartoon-like world where degraded modern men stride a Seoul street.

Six years passed. In the summer of 1994, Chang wrote "Cheering Chimpanzees"[57] as follows.

No honor is found in human ethics.
As the world becomes dark, men turn to beasts.
Taking a close look at the blottesque painting,
I wear a bitter smile, scorning myself.

People no longer abide by the three fundamental principles and the five moral disciplines in human relations, fundamental to Confucian ethics. The more modernization is progressed, the more human ethics are degraded. Chang stated:

I was once interested in apes because they resemble humans in intelligence and action. Nowadays the world gradually becomes more chaotic, and people look more like animals as their personality grows degraded. If a chimpanzee comes to know it, he becomes elated to think that humans are in the same situation as animals, mocking them who show off the high level of their ethics. Feeling a surge of resentment due to hot and dry weather, I painted it as a means to vent my anger. Even though it was painted from imagination, I have a mind to ridicule and warn myself.[58]

If "a chimpanzee becoming a human being" is called evolution, "a man becoming inferior to the animal" is called degradation. Chang lampooned the ethical degradation of humans who are confident of being more evolved than chimpanzees. If the ethical level of humans is no different from that of chimpanzees, can we have pride as men? Curbing his pent-up anger on sultry days, Chang shuddered with the fear of human brutality.

One day he saw an ape in his dream. The monkey in his dream was mad.[59] He recites:

Last night I dreamed of a monkey.
It looked like a person and stood six feet tall.
Its face was red, arms long, and eyes sparkling.
Moving wildly, it brandishes a spell.
It scolded people angrily in a strange shrieking voice,

Everyone was scared stiff.
Suddenly it said loudly, "I was originally a human being."
Didn't Darwin say so in the evolution theory?
But why do you insist on reverting back to beasts?
When I see you degraded,
I feel pity for your human face and animal heart.
The monkey finished speaking and vanished,
People doubt it was a ghost.
When I awoke, my back was drenched with sweat.
Ah! It is shameful to boast myself the lord of all creation.

It is a warning of monkey. The monkey giving a warning to man must be crazy. Which is crazy, man or monkey? The crazy monkey is his paradoxical expression referring to an evolving monkey. The monkey witnesses the degradation of human being. Where are we now? We are in between evolution and degradation. It is noticeable to address the ironies of evolution realistically through a question-and-answer format.

The third theme of his satiric poems is criticism of modern civilization based on philosophy of ecology, warning of environmental pollution. Chang once wrote as follows.

It was about forty years ago when Modern Times, a film by Charlie Chaplin, screened in Seoul. I remember I was deeply touched by the story, humorous performance, and strong satire. . . . Looking back on it now, the insight into and keen eye toward the filmic future Charlie Chaplin planned, directed, and starred in was amazing.[60]

As Chaplin predicted the tragedy of machine civilization, artists should have insight into both the present and future. Chang practiced the principle through his artistic actions.

The *Polluted Land* in 1979 (p.105, figure 21) features a slowly dying white heron with dragging wings. The poem cites:

People wanted to modernize,
But who could have known how bad pollution would be?
Hot winds soil the atmosphere,
Poisonous wastewater taints the rivers.
Mountains, streams, plants, and trees all wither away,

People and animals die off.
But, ah, what is the use of repenting?
We brought it upon ourselves.[61]

The white heron is losing its life due to a human fault. Chang stated:

The body of a white heron is pure-white, similar to a crane in form and character, so it is regarded as a symbol of innocence. My work *Polluted Land* features a white heron dying due to food contaminated with agricultural pesticides. I intend to account for the tragedy of modern civilization through the dying heron.[62]

He wished to return to the nature of his childhood. He said:

When I think of one thing or another at the serene night, the croaking frog and toad, dimly heard, remind me of warm-hearted emotions. I couldn't fall asleep all night, engrossed in the delightful nostalgia of childhood. I can never forget my healthy memories of nature in Gyeonggi-do during childhood.[63]

His healthy memories derived from healthy nature. He mentioned, "About forty years has passed since I started painting. The nature of Korea looks like the landscape in Oriental painting."[64] His healthy memories are raised to the beauty of Oriental painting-like landscape. He also states, "Undergoing lots of changes, I consider how to pursue warm humanity in my daily life and my painting."[65] Again, he tried to seek the human touch.

His pursuit of warm humanity is based on his trust of nature. Chang said:

We learned from nature the fact that fall comes after summer, winter after fall, and spring after winter. We also know of this infallible cycle from our own experience. The four seasons of mortality is perhaps now entering the fall after going through the florescence of summer and soon may go into winter.[66]

Waiting for the spring, he added:

I am waiting for spring. I firmly believe that spring will come soon. No matter how the cold weather freezes all, nothing can prevent coming spring. Compared with the mysteries and infiniteness of the universe, all artificial things including atomic bombs and satellites are nothing but playthings.[67]

He says, "Although there are no actual miracles to see God's revelation, we need to

have the wisdom looking back on our attitude toward life, feeling the fear of God's harmony,"[68] stressing a pious mental attitude toward nature and universe.

Artisan and Confucian Scholar

Many verses and phrases, borrowed from works by past poets and painters, were used for Chang's painting. They include "Mt. Samsan, seen under the feet, is enveloped with thick layers of clouds. The sea spreading in front of the eyes shines in the moon-light of a thousand years," from "Haeundae" by Choi Chi-won (857-?), and "Moun-tains and clouds are all white. So one cannot distinguish them. The peaks stand high alone after clouds recede. They are 12,000 peaks of Mt. Geumgang,"[69] from "Mt. Geumgang Poem" by Song Si-yeol (1607-1689).

They also encompass many verses by Bai Juyi, a poet of the Tang dynasty, the verse[70] (p.107, figure 22) from "Carp" by Zhang Xiaobiao (791-873), verses from "Plum Blossoms"[71] by Wang Mian (1287-1359), an eminent painter and seal en-graver of the Yuan dynasty, phrases from the painting theory, *Huachanshisuibi* (畵禪室隨筆), of Dong Qichang (1555-1636), a calligrapher and art theorist of the late Ming dynasty, verses from *Cabbages*[72] by Wu Chang-shuo (1844-1927), a literati painter of the late Qing dynasty (p.108, figure 23).

When writing poems for himself, Chang had a preference for ancient verse, which was rather liberal in rules of versification.[73] Not many poems, written in the mod-ern-style verse, keep the rules strictly. In poems addressing satiric themes, Chang loosely applied *pyeongcheuk*, or different tones in which characters are pronounced in Chinese, and *apwun*, or rhyme, to free the development of his poetic imagination. He was also well versed in *sijo*, or traditional three-verse Korean poem. He actually adopted Yoon Seon-do's "Song of Five Friends" for his calligraphy. His *sijo* "Four Seasons at Hanbyeokwon"[74] in Hangeul, or Korean characters, is without doubt re-markable. Poetic emotions are always well matched with pictorial meaning in Chang's works. Like a couple, his poems connect with his paintings. It is the point distin-guishable from Chinese poetry by commoners.

Chang was not a literati person but a painter with a literati flavor. He was a literati scholar, who had knowledge of liberal arts required in a modern civic society, and attained a shift in his consciousness and self-innovation. Undergoing 100 years of tumultuous modern Korean history, Chang raised his experience to the level of art. He was a hermit in a city, who never compromised with injustice, elevating his lofty scholarly spirit. But he was not a hermit denying a mundane life completely. He was

an artist who entered deep into a mundane world and came out of the world after grasping its essence. That is why his Chinese poems maintain a certain distance from the mundane world, while facing reality.

Kim Won-ryong affirmed:

Chang, who received rigid Chinese classics training as a child, writes poems and essays for himself. . . . He will be the only and last artist who has combined poetry, calligraphy, and painting.[75]

Jung Yang-mo said:

The fundamental spirit of Oriental landscape painting is how to express the soul and spirit of landscape itself or how to express landscape formed in the human mind. Chang's landscape painting bears his desperation about what our landscape is and the crisis our landscape faces. Along with his landscape paintings addressing anxieties and anguishes, his paintings of cats, cranes, and monkeys demand human enlightenment through audacious, earnest, and exquisite metaphors.[76]

Lee Yul-mo states:

I feel that Zen stillness from profound contemplation is spread not only in Chang's crane painting, symbolizing a lonely human, but in all of his painting. Nevertheless, at times he burlesquely represents contemporary man's anguish, without focusing merely on aestheticism. To express it, he sometimes depends on critical language or sometimes on wit and humor. Any reference to current affairs stands out in his late works.[77]

Taking notice of the abovementioned comments by previous scholars, I have classified Chang's Chinese poems into three features: implication and resonance, artlessness and purity, and satire and humor. However, I do not want to insist that these features define only Chang's Chinese poems; these characteristics may be applicable to works by any painters and poets. Nevertheless, his Chinese poems are particularly marked by these elements. When implication and resonance is sensed, artlessness and purity may dwell, and satire and humor may be brimming. If implication and resonance is the basis of poetry, artlessness and purity are the fundamentals of poets, and satire and humor is basic to humanity. His Chinese poems are able to reveal their original nature when poetry, poet, and man form a trinity.

In closing, I'd like to replace the conclusion of this essay with my impression of Chang's painting, with my senses reading his poetry. I saw at Hanbyeokwon a painting entitled *Typhoon Warning* (p.220, figure 36) subtitled, "Fantastic weather chart, midnight, December 31, 1999." I received the impression that the brush lines were

scribbled indiscriminately with an inked string. After noticing the title, I realized the painting featured a typhoon. At the moment I felt a boundary between representation and abstraction become blurred. A fantastic feeling of freedom and fear gave me a sudden jolt. I felt "a serene, desolate, and dispersed flavor, and plain, archaic, and refined brushwork like children's unrestricted painting" and, "a world of contemplation housing a high level of refinement and suggestion,"[78] as he described Kim Jeong-hui's *Bujaknando*, or *Not Painting Orchid*, and *Sehando*, or *Cold Winter*. Leaving Hanbyeokwon, I recalled Chang's saying "Oriental painting must seek Dao, or Way, not technique.[79] Through it a painter is dignified as a lofty scholar beyond the level of a dauber."

Chang Woo-soung's Calligraphic Style with Restraint and Excellence

Achieving His Own Style

Jung Hyun-sook

Enjoying Calligraphy and Painting

Woljeon (Chang's pen name) Chang Woo-soung (1912-2005), one of the most influential artists of the 20th century, is widely known as a traditional Korean painter at home and abroad. He has a high position in the Korean painting circles as he was the last literati painter of *samjeol*, man with outstanding talent for poetry, calligraphy, and painting. As there was a time for painting to be called *hwan* and painter *hwan-jaengyi*, or dauber, painter was in his time dubbed *hwagong* of just a painter, who depended on dexterity rather than spirit. He was a painter who refused to be called *hwagong*, as proved by his seal *Abihwagong* (我非畫工), meaning "I am not just a painter" (p.114, figure 1), used for his works. He was fond of both calligraphy and painting and of all sorts of writings, especially inscriptions on metal and stone. His view of art is represented with his other seals, such as *Seohwabyeok* (書畫癖) (p.114, figure 2), meaning a frenetic love for calligraphy and painting, and *Geumseokbyeok* (金石癖) (p.114, figure 3), meaning a frenetic love for inscriptions on metal and stone and his etude *Geumseoklak-seohwayeon* (金石樂 書畫緣) (p.152, figure 34).[1]

Considering Chang learned Chinese classics at home and made his debut in both painting and calligraphy, his painting was based on calligraphy like other previous masters. Since he learned calligraphy, he considered it as important as painting. Nevertheless, his calligraphy was insufficiently highlighted and regarded as only a way to write verses for his painting. It is because most of his works are paintings, and they are outstanding and creative. However, quantity is not a measure to judge the quality of a work. To evaluate an artist's world rightly, research and criticism should be entailed. So far at least twelve dissertations were written for it.[2] But, most of them tended to ignore his calligraphy while highlighting his painting.

The year 2012 is the centennial of Chang Woo-soung's birth, a great pillar in the

Korean art world. At this time I think his art world, marking a new era in modern and contemporary Korean art history, should be illuminated from diverse perspectives. Therefore, I examine his calligraphy, so far treated lightly as part of his painting work, by taking it as an independent subject. By doing it I intend to gain momentum in shedding light on his entire art world. By the end of this essay we may come to realize Chang is a real calligrapher and painter with the literati spirit, not a just painter, representing 20th Century Korea.

Process of Learning Calligraphy and Interchanges with Calligraphers and Painters

Process of Learning Calligraphy and Artistic Spirit

Unlike his contemporary or posterior painters who rarely used calligraphic verses in their paintings, Chang wrote them for most of works to reveal his impression and their background. Such attachment is an extremely significant element for an artist to convey the meaning of his art world. In this regard, saying he always wrote poems in Chinese characters for his paintings, he expressed his thoughts as follows.

> A colleague once said, "I think you don't need to do it. Nobody can read Chinese poems as they are so difficult to understand. It might go against the current of the times using only Hangeul, or Korean character." I replied, "I think my writings are not descriptions of or decorations for my paintings but part of them. As they are to express my impressions, they are not a matter for being independently read."

This comment expresses what he thought about the meaning of his writing for painting. It is the statement clarifying his idea on verses used for painting. His painting was influenced by Kim Eun-ho (1892-1979), while his calligraphy derived from Kim Don-hee (1871-1937). In 1936 Kim Eun-ho's students established Husohoe, first artist group of Korea, of which Chang was a member. While studying under Kim Eun-ho, he also learned calligraphy by joining Sangseohoe, private school by Kim Don-hee. Chang expressed his feeling to learn calligraphy as follows.

> While studying painting, I thought I had to learn calligraphy as well. So, I joined Sangseohoe. On the first day I was tested in front of many members. Kim Don-hee asked me to copy an album of calligraphy. As I was taught calligraphy in my childhood by my grandfather, I wrote audaciously. Kim praised my writing, saying "You must have learned calligraphy."[3]

The above statement hints at his will to consider calligraphy as important as painting, indicating that he already became familiar with calligraphy since childhood while studying Chinese classics at home. It also alludes to the fact that his studies at home were a motivational force to make him Three Perfections, or *samjeol*, master in poetry, calligraphy, and painting.

His grandfather Chang Seok-in (1864-1937) and father Chang Soo-young (1880-1948) were scholars of Chinese classics, under whom Chang studied Chinese classics at home as a child. Chang also practiced calligraphy in the spare time, referring to a number of albums printed from the works of ancient masters. His calligraphic training under Kim Don-hee was based on the practice at home. While polishing up his calligraphic skill at Sangseohoe by Kim, Chang cultivated his literati ability, learning an attitude for calligraphy and its spirit. The learning was nourishment with which he later formed his own distinctive calligraphic style with a thick literati flavor. Chang's calligraphic style generating feelings of gentleness and strength with a round or angular stroke in turning brush grew distinct from the influence of Kim Don-hee's brush touches. This style proves its worth in his unique literati painting, corresponding calligraphy to poetry and painting. That is why literati painting itself, which depicts images in calligraphic brush styles, is the act of painting characters.

A calligraphic work Chang wrote before joining the Sangseohoe was accepted for the 12th *Exhibition of Calligraphy and Painting Association* (abbreviated to *ECPA*)[4] in 1933. This work featured "Yi Wongui bangok seo (李原歸盤谷序)" *of Guwen-zhen-bao,* or *True Treasure of Ancient Writings*, written in running style on paper from the top to the bottom. In 1932 the acceptance of his work to the 11th *Joseon Art Exhibition* (abbreviated to *JAE*) brought about a sensational response. Being accepted for the exhibitions was much more difficult than today. As Chang's first acceptance to *JAE* was widely reported in the newspapers, and his painting and calligraphy were accepted for both *ECPA* and *JAE*, his father sent him a letter of encouragement. His father further encouraged him to work harder, saying "You are now standing at the entrance of your study. You have to polish harder and become a great calligrapher and painter."[5]

Chang learned calligraphy and Chinese classics from childhood and studied painting and history based on the previous learning. In addition, he studied prose and poetry as well as history from Jeong In-bo (1893-?). Chinese classics scholar-cum-historian Jeong implanted some thoughts and philosophy in Chang's mind which later became a base for his spiritual world. Building a foundation of study through learning from the great and erudite scholars of the times, Chang fostered his qualification to become an artist with knowledge combining poetry, calligraphy, and painting as well as liter-

ature, history, and philosophy. His art philosophy and spirit are sensed in the following writing in 2002.

> I think calligraphy and literati painting should not be spread by following a temporary trend. As they do not rely on mere skill, an artist's personality and education have to precede them. These are not built in a day. . . . Recalling the renowned comments by Kim Jeong-hee, "畫法有長江萬 里 書勢如孤松一枝 (Painting technique seems that Changjiang reaches far away, and the power of calligraphy is like a branch of pine tree),"[6] I would like to ask younger students seeking literati painting to consider it the best norm.[7]

This congratulatory remark for *The 2nd Gu Ja-mu Exhibition* was perhaps given to himself as a self-promise, not to his student Gu. Chang thus emphasized extensive learning of literature, history, and philosophy before doing art, advising students not to be negligent in practicing both calligraphy and painting together. He established the Oriental Arts Research Society and opened courses lectured by erudite scholars in each field to teach students the spirit. Such attempts show his art became mature through this process. His artistic spirit of *hoesahuso* (繪事後素), meaning "Mind as foundation should be ready prior to painting," can be understood in this context.

Interchanges with Calligraphers, Painters, and Collectors

Chang Woo-soung maintained a specially close connection with Son Jae-hyeong (1903-1981) whom he for the first time met at Sangseohoe in the winter of 1933. He exchanged an extremely close friendship with Son who was at that time thirty-one years old. They shared joy and sorrow at the painting circles, *National Exhibitions*, and The National Academy of Arts. Chang recalled Son's remarkable ability in calligraphy and erudite knowledge of inscriptions on metal and stone and antiques was unrivaled.[8] Despite the dissimilar personalities, they felt a certain intimacy because they had the same taste and walked the same way. The taste was a passion for the collection of calligraphic works and antiques.

As Son collected album calligraphy by Yeonam (燕岩) Park Ji-won (1737-1805), paintings by Danwon (檀園) Kim Hong-do (1745- ?), paintings by Jaha (紫霞) Shin Wi (1769-1845), and calligraphic works by Chusa (秋史) Kim Jeong-hee (1786-1856), he was called Yeondanjachujisil (燕檀紫秋之室) meaning "House of Yeonam, Danwon, Jaha, and Chusa." The fact that he retrieved Kim Jeong-hee's *Saehando,* or *Cold Winter,* from Fujitsuka Chikashi, a Japanese expert on Kim, through tenacious

effort is well known.

Chang's passion to collect calligraphic works and antiques stands in comparison with that of Son. We can read his appearance as educator is different from that as painter through his collections. He collected oracle bones, bronze ware, four precious things of study, Korean and Chinese calligraphic works, ancient books, ceramics, and seals with profound interest. If his budget did not allow him to purchase them, he bartered for them with his paintings. More than one thousand and four hundreds pieces of his collections are now possessed by Woljeon Museum of Art Icheon. Of them, his publication *Banlongheon-jinjang-inbo*, based on his knowledge and concern for seals, includes four- hundred seals.

Chang also befriended other calligraphers, collectors of artworks and antiques, and connoisseurs, such as Oh Se-chang (1864-1953), Lee Byeong-jik (1896-1973), Jeon Hyeong-pil (1906-1962), Won Chung-hee (1912-1976), An Jong-won (1874-1951), and Kim Chung-hyeon (1921-2006). He had a special, lifelong friendship with Won Chung-hee and discussed poetry and calligraphy with Kim Chung-hyeon, nine years his junior, forming a bond of sympathy with both of them. Chang's family had a close connection with Kim's clan for many generations,[9] and he traveled with other colleagues including Kim around the nation. "Song of Hanbyeokwon" Kim wrote in 1990 was inscribed on stone and now placed in the yard of Hanbyeokwon.[10] In response to the song, Chang paid tribute to Kim at his retrospective at the Seoul Arts Center in 1998. In his catalog essay Chang said, "As a descendant of a decent family, Kim learned Chinese classics including the Four Books and Three Classics. He learned calligraphy at home and showed the ability as a master in the prime of his life through discipline learned from his master-teachers. . . . Kim is a reticent man, humble intellectual, an urban hermit, and Confucian scholar with an outstanding writing skill."[11] This statement shows their close friendship.

Chang's communion with Kim is well shown in his writing on Kim at the *Album Calligraphy of Poetic Emotion and Painting Thoughts*, cherished by Gu Ja-mu (1939-), one of Chang's students and a literati painter under Kim. The writing composed by Lee Ga-won was written by Chang. It shows Chang was in spiritual communion with Kim (p.121, figure 4). The writing is as follows.

Mr. Kim, a man of refined taste and romantic mind
Spent his serene life at Baegak Art Space.
The calligraphic style was remarkable and mysterious,
Without being confined to form and restricted by false images.[12]

The interchanges between Chang and Kim are enough to show they were in a close connection with communion of calligraphy and painting as masters of the calligraphy and painting circles. Interestingly, they took similar learning courses. After learning poetry and calligraphy at home, one took the way in the calligraphy circles, and the other made his debut in the painting circles. Through connection with painters, calligraphers, seal engravers, and collectors, Chang's passion for calligraphy and painting deepened, and his eye for them grew. He collected rubbings and copies of inscriptions on metal and stone with great interest,[13] which hints that his concern for calligraphy remained as profound as that of other calligraphers. Beyond merely collecting them, he probably learned and practiced calligraphy styles on such inscriptions. It is obvious that his passion for calligraphy became a cornerstone for him to reach a mature stage in his painting. As literati painting adopts calligraphic brush techniques, his literati painting can remain as work holding his lofty spirit. This is why we need to discuss his calligraphy prior to his painting.

Type and Characteristic of Chang's Calligraphy

As mentioned above, Chang's calligraphic works are less than his paintings in number. Therefore, I will classify them into two categories: calligraphic works, and those on paintings. Chang wrote all the writings for painting in person: his calligraphic pieces for painting express what he felt while painting, so they gives feelings different from calligraphic works themselves.

Various Scripts and Their Characteristics

The most salient feature of Chang's calligraphic style is a sense of freedom from any convention or custom. His calligraphic works are mainly written in round brushstrokes, and most turning brushstrokes are also written in round brush. As many parts are rendered in *bibaek*, or a technique characterized by quick movement of the brush leaving unpainted areas within the brushstroke, it seems he often used thick ink rather than thin ink. When using running script and cursive script, he applied a masterly painting technique connected from thin ink to *bibaek*.

Most of his calligraphic works were written between 1998 and 2003. Therefore, it seems in his late years he represented joy and pleasure through calligraphic work only while producing many calligraphic works for painting after his middle years. Most of them were written in Chinese characters, some in Korean characters called Hangeul, and others a mixture of Chinese and Korean. His Hangul calligraphic works

are mainly written in an applied style based on the *gungche*, or a script of Hangeul mostly written by palace ladies, while his Chinese calligraphic works are primarily done in running script and cursive script, with some in the seal script. Of his calligraphic works in Chinese characters, running script and cursive script are used mainly for vertical writing while clerical script and running script are used for horizontal writing. Let us examine the characteristic of each script.

One of Chang's typical calligraphic works in seal script is on Gu Ja-mu's ink stone with Lee Ga-won's praise (p.123, figure 5). This small work, rendered by the engraving of Sun Joo-sun (1953-), shows the standard rules of the seal script in detail. It, with the copies of Wu Changshuo style in the seal script (p.152, figure 33), alludes to the fact that Chang's learning of calligraphy began from the seal script. It, done in early spring at 86, the time of writing the running and cursive scripts freely, demonstrates the tradition of calligraphy and ancient Chinese epigraphs, mainly written in the seal script. It means his calligraphy was based on the learning of ancient writing.

His representative calligraphic work in clerical script are two pieces of *Gongsurae-gongsugeo* (空手來空手去), or *Born with Nothing, Leaving with Nothing*, in 1994 and 1999 and *Baekwol-seowunno* (白月栖雲盧), or *A Moonlit House Covered with Clouds* in 2003 in the form of tablet. In the three works he left more blank space at the bottom to follow the principle of *yin* and *yang* and followed the basic rule writing the same character in a different form. It indicates he mastered the principle of calligraphic technique. This technique is often found in the works by Kim Chung-hyeon with whom Chang maintained a close acquaintance.[14] As *Gongsurae-gongsugeo* in 1994 (p.124, figure 6) was written in round strokes but in turning brush used in the technique of clerical script, it looks stiff while the 1999 work (p.124, figure 7) with the same title was done in the clerical script with a running script mood.

The second *su* (手) and *geo* (去) were written with a clear sign of the running script. These characters appear more flexible in round turning, *nobong*, or a technique revealing the end of brush at the beginning of stroke, *bibaek*, and connection between brushstrokes. The technique for writing the year and name and sealing of the two is similar as well.

Baekwol-seowunno (白月栖雲盧) demonstrates the power of Chang's brushstrokes in magnificent and antique beauty. Written entirely in clerical script, the hook of second stroke of the character *wol* (月) is rendered in regular script and running script in a subtle accord with the hook of first stroke. The work *Baekwol* (白月) in 2001 (p.125, figure 8) written at 90 shows a mixture of seal, clerical, regular, running, and cursive scripts. The character *baek* is written in seal and clerical scripts, the character *wol* in regular and running scripts, and the calligrapher's name and seal in running

and cursive scripts. As the character *baek* becomes narrow going downward, and the character *wol* has the opposite shape of the character *baek*, the work is in equilibrium. This simple work hints at Chang's mastery of calligraphy, demonstrating his five calligraphic idioms.

Woljeon-ginyeomgwan (月田紀念館) in 2004 (p.125, figure 9) is the last work written in the winter of 2004, three months before he passed away. Rendered in a mixture of seal, clerical, and running scripts, it shows the quintessence of Chang's calligraphy. As Chang considered it his last one, it is now standing in the yard of Woljeongwan, annex of Woljeon Museum of Art Ichoen, inscribed on stone.

One of his representative works in running script is *Hanbyeokwon* (寒碧圓) in 1999 (p.126, figure 11). It was named and written by himself for his studio in Palpandong, Seoul. *Bibaek* stands out in the characters as well as his name and seal. In the writing Ballyong-sanin (盤龍山人), *sanin* (山人) looking like one character is the same with that of Badashanren (八大山人), pen name of Zhu Da (朱耷, 1626-1705), literati painter of the Qing dynasty. It shows the ability and scope of Chang's learning. Not only calligraphic pieces but study of seal engraving present his affection for Hanbyeokwon. Chang's *Hanbyeokwon-jang* (寒碧圓長) seal copies over 10 (p.126, figure 12) found in his materials indicates his special interest for seals, not just for calligraphy. It implies the scope of Chang's interest went beyond poetry, calligraphy, and painting. It can be one reason sufficient to call him a literati painter.

Simni-maehwa-ilcho-jeong (十里梅花一艸亭) in 1997 (p.126, figure 13) is typical one in running script with the rounded brush at the beginning and end of strokes. The lower area, broader than the upper, is akin to the above-mentioned *Gongsurae-gongsugeo* (空手來空手去) in the clerical script. The character *mae* (梅) written in discipline style contrasts with other characters in round brush, showcasing vigorous, fluent, and elegant modes together. The composition of character *jeong* (亭) making it long to the same length of right and left characters stands out. The writing *sanin* looking like one character is similar to that of Badashanren.

Huachanshisuibi (節錄畫禪室隨筆) in 1997 (pp.126-127, figure 10), part of Dong Qichang's painting theory is the one in running script for Chang's disciple Gu Ja-mu. Produced at 86, the cursive script shows the dexterity in the brushwork in his later years. It consists of twenty lines, and each line is composed of 8-10 characters. Although written in small characters, it demonstrates the fundamental principle for calligraphy writing the same character in different forms. As in Wang Xizhi's work, in the work Chang expressed five *ji* (之) in his unique but different styles. Despite the similarities in appearance, Chang pursued change in long and short, large and small, sparse and dense characters. Eye-catching is the character of the final ending,

specially written in small characters. Chang's candid, scholarly appearance is indicated in Jongha-taleom-nowol-jageom (縱下脫儼老月自檢), meaning Nowol [short for old Woljeon] self-examined that the character *eom* (儼) was omitted below the character *jong* (縱). Chang himself sealed to confirm the omitted one by mistake.[15]

Chang's calligraphic works produced around 2000 was mostly written in the cursive script, including *Slave of Painting* (畵奴) in 1999 (p.129, figure 14), *Flowers Bloom, Flowers Set* (花開花落) in 1999 (p.129, figure 15), *Song for Black Bamboo* (烏竹頌) in 2001(p.129, figure 16), *Life for Ink Painting* (筆墨生涯) in 2001 (p.129, figure 17), and *Fighting of Dragon and Whale* (鯨吞蛟鬪) in 2001 (p.129, figure 18). Written at 88, the *Slave of Painting* is Chang's representative work in his own distinctive cursive script, according with Wang Xizhi's running style and Wang's eighth generation descendant Zhi Yong's cursive style. The *Slave of Painting* followed that of Wu Changshuo's seal engraving in the *Fouluyincun* (缶廬印存), the collection of Wu's seal engravings. Wu's friend Ren Bonian defined himself as the slave of painting, bemoaning his situation in which didn't want paint but had many commissions to complete. Wu's seal engraving *Hwano* (畵奴) is a representation of Ren's mental state, and Chang studied Wu's seal engravings. The *Slave of Painting* may represent Chang's mind not to be a slave of painting and to be free from it.[16] It also corresponds with Chang's statement "The last thing a painter has to do is not to paint." As Wu's seal engraving *Hwano* (畵奴) was found in the collection of Wu's seal engravings Chang studied. I recognized, preparing this essay, that Chang's works are rooted on those of Qing's literati painters, especially Wu Changshuo.

In *Flowers Bloom, Flowers Set* written in 1999, the same year of writing *Slave of Painting*, Chang says, "Flowers bloom last night in rain, but they fall with the wind this morning. What a pity! Spring affairs come and go in wind and rain." It denotes the desolate mind of an old painter, already 88, waiting for death after a brief period of blooming. In it, accounting for his whole life, Chang looks back on his 70 years with the brush and aims to spend the rest of his life in a leisurely mood.[17] The content of *Fighting of Dragon and Whale* saying "The whales try to devour,[18] dragons struggle. Water was all stained with blood, the sea changed into the mulberry plantations" is like contemporary humans who offend one another. All these works written at 88 in cursive script represent his empty mind, that is, a world of Zen contemplation.

In *Four Seasons at Hanbyeokwon* (寒碧圓四季) in 1998 (pp.130-131, figure 19) and *Love Song for White Herons* in 2003, Chang wrote in Hangul, or Korean character, blended with Chinese characters. In the work he sang the four seasons he felt at his studio Hanbyeokwon, describing its beauty and serenity. In Japan, calligraphy mixing Japanese characters with Chinese characters has long been recognized as a distinct

calligraphic style. In Korea, however, the calligraphic style using Korean characters with Chinese characters has not yet established, and an independent calligraphy style can be anticipated for the future. It is necessary for even professional calligraphers to write Korean and Chinese characters in harmony. In the work, however, Chang presents Korean and Chinese characters in perfect harmony. He employed many calligraphic elements and harmonized them, putting Korean and Chinese characters in the right place and commanding the light and shade of ink and the long and short, large and small characters. In the work sparsely mixing Chinese characters in Hangul, he displays his distinctive Hangul script.

Eye-catching in *Four Seasons at Hanbyeokwon* is the flavor of summer. It shows his affection for Hanbyeokwon as flowers bloom at the yard, place where members of Dongbang-yeyen[19] often visit and where his valuable possessions are housed. Chang praises his collection, saying "Deep blue rust in Yin's wine vessel and Zhou's caldron look vivid. The more I see the rubbings of the *Gwanggaetowang Stele* and *Ulsan Daegongni Bangudae Petroglyphs*, the more they appear interesting. These are all the pride of Hanbyeokwon."[20] His possessions include a wine vessel from the Yin dynasty, a caldron of the Zhou dynasty, and the rubbings of the *Gwanggaetowang Stele* and *Ulsan Daegongni Bangudae Petroglyphs*. He felt child-like curiosity at the two rubbings, saying the more he sees them, the more they look novel. It indicates Chang's love for the archaic, for calligraphy and painting, and for inscriptions on metal and stone. The *Four Seasons at Hanbyeokwon* may explain why Chang has the two seals *Seohwabyeok* (書畵癖) meaning frenetic love for calligraphy and painting, and *Geumseokbyeok* (金石癖) meaning frenetic love for inscriptions on metal and stone, mentioned at the beginning of this essay. On the other hand, the winter at Hanbyeokwon is desolate. He says, "I wish for a friend to drink and talk with. As no one comes to visit, I feel lonely." He seems to feel the desolateness of winter at Hanbeokwon as his mental state of old age.

The *Love Song for White Herons* is a representation of his painting in calligraphy, as seen in "early fall" (初秋) in painting (p.133, figure 20) and "middle fall" (仲秋) in calligraphy. It describes a pair of white herons spreading their wings, dancing to the sound of waves on a lake and lamenting their faraway home signaled by wind through reeds. Chang seems to express his mental state after glorious times through the cranes. The right white heron can be a metaphor for Chang in younger days while the left white heron can be him in old age, about to finish his life. The right one with beak pointing down looks small due to its folded wings while the left one with beak pointing up has wings spread wide as to express his sorrow stronger.

The *Love Song for White Herons* can be seen as a calligraphic work written in

Hangeul since the number of Chinese character, including the title, is just eight. While the *Four Seasons at Hanbyeokwon*, written in five years before the *Love Song for White Herons*, tried to add change to good order, the *Love Song for White Herons* reveals Chang's mental state through diverse changes in brush strokes such as the thickness and thinness of ink, spreading effect of ink and *bibaek*, size, and length, applying the running and cursive scripts.

In *Valley Where Crows Croak* (p.134, figure 21) in 1998, one of his typical works, written in Korean character, or Hangeul, Chang likens crows to the people contaminated with a mundane heart and lofty herons to himself, expressing an intention to resist trends of the times by citing Jeong Mong-ju's poem. It can also be seen as an advisory message to give those who he values highly. The work looks artless and natural and even seems written by a child who has not learned calligraphy. The vertical brushstrokes audaciously rendered are reminiscent of *gwangcho*, or wild-cursive script with many changes in structure and stroke, and its structure and combination of dots and strokes are in harmony. It shows a wide variety of calligraphic elements such as the thickness of ink, *bibaek*, length, and size, and composition of blank space that can only be applied after mastering calligraphy.

Another work written in running and cursive scripts of the Korean character, *Neither Tree nor Grass* in 1999 (p.135, figure 22) describes bamboo, one of them in Yun Seon-do's "Song of Five Friends." It also represents a faithful, consistent dedication to art and study for over 70 years. He applied the technique of running and cursive scripts to the Korean characters as seen in the thickness and spread of the first character rendered in light ink, dried ink in the characters at the bottom, and *bibaek*. Each line consists of one to three characters. The technique applied to the blank of *la* (라) is often found in Chinese character *jung* (中) written in cursive script.

As seen above, Chang has expressed his own dignity, working on all kinds of characters and styles, including the five calligraphic scripts of Chinese characters, mixed Korean and Chinese characters, and Korean characters, and using his command of composition and structure. The use of running and cursive scripts of Chinese characters particularly in the works written in Korean characters makes his work look conspicuous. Most of his calligraphic works written after the 1990s demonstrate a unique calligraphic style that can be called "Woljeon style," concentrating on round brushstrokes. Although smaller in number, his calligraphic works vary in style. Considering most of them produced in his later years, he expresses a mental state with writing rather than painting, character and line rather than form, demonstrating an art of emptying rather than filling, the succinct rather than the complex.

Type and Characteristic of Title Writing in Painting

There are a theory of coincidence between poetry and painting and that between calligraphy and painting. Correspondence between poetry and painting is the ideal stage Chinese landscape poets and literati painters pursue. Many landscape poets have worked to encapsulate a painterly flavor in their poems, while many literati painters have endeavored to exude a poetic flavor through their paintings. Coincidence between calligraphy and painting is also the origin of calligraphy and painting, sharing the same body of calligraphy and painting meaning calligraphy is essentially the same as painting. In the Tang period, Zhang Yanyuan (815-875?) advocated a same origin of calligraphy and painting, stating "Calligraphic energy and similarity of form are grounded in the same meaning. In terms of brushwork, one who is good at painting is also good at calligraphy."

Like early Korean and Chinese calligrapher-cum-painters, Chang created and wrote title poems and prose for his paintings. He is thus distinguished from other painters who wrote just a title. His calligraphy in painting is represented through diverse calligraphic scripts and styles, depending on a painting's content and character. His paintings are thus classifiable into seven categories, in consideration of type and characteristic of calligraphy.

First type is painting without writings and seals. Most portraits of the deceased such as *Admiral Yi Sun-sin* housed in Hyunchungsa Temple in Asan, *Jeong Yak-yong* in The Bank of Korea, *General Gang Gam-chan* in Nakseongdae, *General Kim Yu-sin* at Hongmujeon in Gilsangsa Temple and at Tongiljeon in Gyeongju, and *Father Chang Soo-young* (p.169, figure 1) are included in this category. They were all commissioned by orderers. Another type is painting with seals but without title writings. Chang's early works such as *A Graceful Lady* in 1936 (p.171, figure 2), *Blue Combat Uniform* in 1941 (p.173, figure 4), and *Studio* in 1943 (p.174, figure 5) belong to this category. Another work included here is the *Scholars at Jiphyeonjeon* in 1974 (p.181, figure 9) featuring the images of scholars at Jiphyeonjeon (Hall of Gathering the Learned). As a calligraphic work appears in this painting, it has the effect of having a topic without a poem or prose.

The second type is painting with combinations of title, year, and courtesy name. The *Spring* in 1973, *Setting Sun* in 1975, *Shower* in 1961 (p.197, figure 19), *Early Spring* in 1976, *Peach Blossoms Land* in 1979, *The Dim Moon* in 1975, and *Solar Eclipse* in 1976 (p.202, figure 24) belong to this category. They feature realistic content like landscape as if Chang probably had no inspiration while drawing them. In this case, most of seal engravings are written in running script.

The third type is painting with title writing in seal script. This type can be divided

into two kinds. One is that title was written in seal script and content in running script. In Chang's large landscapes with distant, middle, and close views combined, like *Cheonji in Mt. Baekdu* in 1975 (pp.210-211, figure 31), the title written in small seal script accords with the work's magnificent atmosphere. Paintings with the title written in seal script are rare in Korea but common in China. Wu Zuoren (1908-1997), a traditional Chinese painter who was a contemporary with Chang Woo-soung, applied this style to most of his works.

According to his materials, the titles of Wu's works such as *Zhibaishoumo* (知白守墨) in 1964, *Han* (酣) in 1972, *Chan* (饞) in 1973, *Wuyishanxia* (武夷山下) in 1976, *Qilianfangmu* (祁連放牧) in 1979, *Xiangtian* (翔天) in 1980, *Changkong* (長空) in 1980, *Tengfeng* (騰風) in 1981, *Yuanzhouhuihechen* (緣州灰鶴陣) in 1985 are written in small seal script.[21] Some works by modern and contemporary Chinese calligraphy-cum-painters such as Wu Zuoren, Li Keran (1907-1989), and Fu Juanfu (1910-2007) are also written in seal script.[22] Since Chang had many materials of Wu, Chang seems to learn Wu's style expressing the title writing in seal script. Before they meet in real, it is presumed Chang already saw Wu through his painting with title writing. At the invitation of the Chinese People's Friendship Association, in 1989 Chang officially visited Beijing, Shanghai, and Xian and met Wu Zuoren and Li Keran. Chang already had communion with Wu in person and met Li's works on the occasion of *Masters from Korea and China: Chang Woo-soung, Li Keran* organized by the National Museum of Contemporary Art, Korea, in 2003. Another is that title was written in seal script and name in regular script. The example is the *Portrait of Jeong Mong-ju*.

The fourth type is painting with title writing in clerical script. One example is *A Boy and Heavenly Peach* in 1961 (p.138, figure 23) written in ancient clerical script. It seems to have been produced by the commission of the prime minster Jang Myeon in the 1960s as a gift to the former Peruvian president Immanuel Frado during an official visit to Korea. Some foreign words are written in Korean character, and some characters in regular script look somewhat immature as seen at the beginning step. Considering the title written in a mixed style of seal script and clerical script and the content also written in a mixed style of Korean and Chinese characters, Chang seems to employ similar styles intentionally. The Korean characters here are a bit different from that of the later works since Chang had no option at the time.

The fifth type is painting with title writing in running and cursive scripts as seen in most of works involving inspirations. The long verses attached to figure painting in his later years were written in running and cursive scripts. Chang created a few works with the same subject matter, and his figure painting is no exception. There are also two paintings entitled *Kim Lip's Wandering* (p.141, figures 24-25), made

with the similar composition. The figure painting in the later years mostly demonstrates a Daoist trend and sarcasm mainly expressing his inner world. The above two also reflect his mental state wishing to discard lust and wander around the world through the figure Kim Lip, widely known as Kim Satgat. Kim wearing a *satgat*, or a large straw hat, covering his face, and looking at birds in the sky seems to represent Chang himself wishing for freedom. The bird is subject matter frequently employed in his painting. The figure seems to long for birds looking freer than him. In both paintings Kim carries a stick. In the 1993 work (p.141, figure 24) the figure appears to hold desire and lust as he holds a large straw hat with the right hand and carries a bundle on the back. In contrast, the 1999 work (p.141, figure 25), featuring a figure with only a stick and piece of paper, uncovers the artist's spiritual world transcending earthly desire.

In terms of composition, the former figure is in the center of the scene while the latter one is in the right corner, so the beauty of blank is greater in the latter. The calligraphy in the verses of the latter is also briefer and brighter than the former, showing the concentrated philosophy of Chang's later years. Calligraphy in running script appears somewhat dissipated while radiating a temperate atmosphere, showing a dignity different to the disinterested cursive script of his later works. The latter verse says, "It approaches late autumn near a pavilion in the woods, a poet's inspiration is endless. The water looks blue as it touches the sky, the fall foliage capped by frost turns red like the sun. The mountain brings up a lonely round moon, the river bears the breeze. Where do the wild geese fly? The plaintive cry disappears in the sunset glow."[23] Even though absent from the scene, the moon and the wild geese, symbols of the artist, seems to represent regret in his later years.

The *Facing the Wall* was produced at least three times (1973, 1981, 1998). The three works in common represent Chang's spiritual world involving Zen meditation, but the each composition is slightly different. In the 1981 work, the wall a figure faces is treated as blank space and represents the empty mind of a truth-seeker (p.183, figure 10). In the verse at top-right, each line looks tidy and thus orderly, but the vertical strokes of each line, longer than other strokes, radiate a bright atmosphere. The writing under the verse depicts a truth-seeker's moderate and liberal soul.

The *Drunken Owon* in 1994 (p.142, figure 26) features a famous Joseon painter Jang Seung-up whose pen name is Owen. In the painting he clasps a liquor barrel under his left arm, sitting in front of a piece of paper and a brush. His right hand holding a wine cup points to his back as if asking to fill the barrel again. He appears completely drunk! The painting forms one body with calligraphy written in succinct strokes. In the painting the tip of brush is black as if drenched with ink, but the paper

is white as nothing was drawn. The title is solidly written in regular script with a brief writing in neat running script. In the painting blank space takes up more space than the figure, and its brief, succinct prose helps the blanks widen.

The *Reminiscence* (p.142, figure 27) in 1981 and *Dance* (p.186, figure 11) in 1984 are self-portraits at 70. In *Reminiscence*, an old man blowing *piri*, or a wooden flute, is obsessed in the *piri* sound, not hearing the sounds of the world. The left of an old man is a ceradon. A ceradon representing Korean beauty is subject matter often employed in Chang's work. It is also a symbol of a literati or Daoist. The old man is thus a truth-seeker, and his mind is the true nature of Daoist or Buddha. The calligraphy is similar to that of the *Facing the Wall*, but its unique composition in which a horizontal *piri* separates the writing in half creates a sparse space. As the technique was already employed for *Snowy Plum Blossoms* in 1980 (p.74, figure 7) as well, it seems typical of Chang's style combining calligraphy with painting. The writing in mature running and cursive scripts looks orderly, but it contains the kaleidoscope of technique showing Chang's mastery calligraphy.

In *Dance* Chang demonstrates the Oriental beauty through an old man performing a traditional dance and at the same time warns indiscriminate acceptance of Western culture. Like *Kim Lip's Wandering* in 1993 and *Facing the Wall* in 1981, it places the figure at center and the writing at left side to make space. The old man's traditional dance and the blank space together show the Oriental beauty, revealing Chang's internal and external intentions. In this painting he seems to focus more on painting. The old man looks comfortable in contrast with the orderly calligraphy, the humble and temperate characters of which can represent the old man's inner world.

Unlike succinct, orderly writing used for figure paintings featuring self-portrait, satirical figure paintings reflecting the spirit of the times relatively have rough, long writing. The most typical one is *The 150th Generation Descendant of Dangun* (p.144, figure 28) in 2001 depicting the lack of communication with Korean younger generation whose mind and appearance are Westernized. As mentioned above, one of the most distinct characteristics of Chang's work is the beauty of blank space, the essence of Oriental art. However, this work looks stifled as the figure is depicted in large size and there is no blank space. The reason he depicted a Westernized lady in large size is that she left a strong impression to him. It is presumed Chang gave freshness to his suffocating mind through this verse. The composition, filled with the figure, and writing are stuffy enough for viewers, like himself, to feel a lack of communication. In this sense, his painting technique is outstanding. The use of Korean character '미스' (Miss) in the writing is distinctive. It was probably inevitable for him because it is impossible to write in Chinese character. It is similar to its use

for the foreign words in *A Boy and Heavenly Peach* in 1961 (p.138, figure 23).

In *Close Call* in 2003, the sketch (p.147, figure 30) rather than the completed piece (p.147, figure 29) shows Chang concentrated more on the writing than painting. The image is simply rendered by dots and lines while the writing appears more carefully written. Passengers and a novice bus driver are rendered with dots, and the bus is treated with succinct straight and curved lines. Here, Chang puts more weight on writing, representing the situation, than on the figures. The depiction alludes to the president of Korea, just elected in 2003, as a novice bus driver. It expressed people's unrest through passengers in the bus. The writing appears more disorderly, distracted, and rougher than his contemplative works representing a spiritual inner world. The rear wheels in the air and the rough writing are a metaphor for the unstable mind. Here, we can notice that Chang's painting style coincides with his calligraphic style.

The sixth type is painting with title writing in mixed script of Korean and Chinese characters. They include the *Dancing Ape* (p.99, figure 20), *Plain after Sunset*, and *After I was gone* in 2003 (p.148, figure 31). The content of the writing in *After I was gone*, done two years before Chang's death, is the same as that of *A Tall Pine Tree* in 1998, written in Korean characters. More succinctly rendered in 2003 work, the writing hints at the old master's spirit of emptiness.

A Bull with Mad Cow Disease in 2001 lampoons reality, and the writing is mixed with Korean and Chinese characters. In the work signifying the old master's consideration of public sentiment, Chang's view for the future is revealed, predicting food scares caused by mad cow disease in 2003 and 2008. Having its tongue stuck out, a bull with mad cow disease is at the center of the painting, and the simple phrase "Mr. Go's bull with mad cow disease" is written on the top right corner. Its uneven, staggering characters suggest the pain of a bull infected with mad cow disease.

The seventh type is painting with title writing in only Korean characters. *A Tall Pine Tree* in 1998 (p.149, figure 32) and *Although the mountain is high* in 1998 are rare works with writing in Korean characters. At almost 90, Chang had to look at his past and think about the rest of his life. The content of writing in *A Tall Pine Tree* is the same as that of the *After I was gone*. Like the composition in figure painting, *A Tall Pine Tree* shows a pine tree in succinct lines, set in the right corner of the scene and extended by three long lines of writing to the left. The blank space at the right stands out too. The tall, blue, and lonely pine tree represents Chang's mental state in the later years.

In *Although the mountain is high*, rough, thin lines, symbolic of a peak, separate the scene horizontally. The small mountain looks huge due to spreading ink under the mountain. The long, thin writing at the top left corner in three lines compares with

that in *A Tall Pine Tree*. Eloquently showing the feature of Oriental painting Chang pursued, the work displays the apex of the beauty of brevity, temperance, and blank space.

By taking all of Chang's calligraphic works into consideration, figures fills up the scene in the early works. Shortly afterward, calligraphy in realistic paintings was used as a means for recording titles, years, and courtesy names, without inspiration. In the middle and later years, the writing in a mature style became longer, representing his mental state. While the seal, clerical, and regular scripts suited for realistic paintings were used in the early years, the running script was more often used in the later years, and the unrestricted, free-flowing cursive script was used for calligraphic works from 2000. In the later years he expressed his mature feelings with poetry, calligraphy, and painting.

The features of Chang's calligraphic style can be defined in a word as unrestricted freedom seeking diverse change, dependant on painting's character, use, size, and space. Considering Korean and Chinese calligraphic scripts have been diversely used in accordance with painting's content, it seems quite natural. In his calligraphy one can see he was a real artist and literati who kept training himself throughout his life, realizing the principles of a coincidence between poetry and painting as well as between calligraphy and painting. Chang had the command of calligraphy by a calligrapher in his painting, not by a painter. Therefore, even his calligraphy in painting cannot be valued lightly.

Origin and Formation of Chang's Calligraphic Style

Origin of Chang's Calligraphic Style

Departing from Kim Eun-ho's art, Chang Woo-soung himself studied the new literati painting style of Wu Changshuo (1844-1927), considering literati painting as the way Korean painting had to take.[24] Chang was profoundly influenced by Wu not only in painting but in calligraphy. Considering more than 15 copies of Wu's calligraphy by Chang, it seems Chang was engrossed in Wu's calligraphic style. As Chang imitated even Wu's pen name and name in his copies, one can misunderstand them as authentic Wu's works.

Of many calligraphic scripts by Wu, the best is of course the copy of *Stone Drum Inscriptions*[25] engraved in seal script in the Qin state of the Zhou dynasty. The *Stone Drum Inscriptions* of the Qin state was written in large seal script but has elements of small seal script applied to the stone inscriptions for the First Emperor of the Qin,

or Qinshihuang. There is a clear difference between the original *Stone Drum Inscriptions* and Wu's copy of the original. Wu's copy is closer to the small seal script with an oblong shape, round stroke, and round turning brush. Wu's copy is considered a masterpiece of interpreting the original *Stone Drum Inscriptions* and a model for practicing small seal script. Chang also imitated Wu's *Stone Drum Inscriptions* and studied the large seal script on Bronze vessels (p.152, figures 33-34). *Geumseoklak-seohwayeon* (金石樂 書畫緣) (p.152, figure 34) is particularly precious as it implies Chang's affection for inscriptions on metal and stone. Besides the seal script, his running script (p.152, figure 35) was also influenced by Wu. Chang's early running script, mainly used for writings in the painting, recall that of Wu.

Chang applied his calligraphic techniques of seal script and clerical script to his painting. In other words, he painted with a calligraphic technique. This feature stands out in his literati painting, especially the painting of the Four Gracious Plants: plum blossom, chrysanthemum, orchid, and bamboo. A vivid vitality is rendered in the painting as it is based on calligraphic technique. He revealed the use of calligraphic technique in the painting through the verses of the painting. For example, when depicting plum blossom, he employed the techniques of the seal script and clerical script and recorded it with Yigeonyebeop-saji (以篆隸法寫之) (p.154, figure 36), meaning "paint with the techniques of seal script and clerical script." It shows he was aware of the theory that calligraphy and painting came from the same origin. In the painting crooked twig of a plum tree displays Wu Changshuo's round brush and *jeolchago* (name of round hair decoration pin) technique making the stroke round like the pin's shape to make center brush for vivid strokes. Chang's literati painting and calligraphy was profoundly influenced by Wu's painting and calligraphy in seal script. He often quoted Wu's verses for title writing in the painting, as seen in *Cabbages* (p.108, figure 23) in 1981 and *Slave of Painting* in 1999 (p.129, figure 14). The phrase si-nyeon (時年 ○○) Chang frequently used to express the age in the painting is also from that of Wu (p.152, figure 33). He is an artist who carefully studied Wu's poetry, calligraphy, and painting.

At the time, Chang and other enthusiastic Korean young artists embraced new Chinese and Japanese trends. The artists they followed are Chinese Wu Changshuo (1844-1927) and Qi Baishi (1865-1957) and Japanese Dakeuchi Seiho (1864-1942) and Yokohama Daikan (1868-1958).[26] Considering Qi often painted fish and Wu mainly depicted flowers and birds including the Four Gracious Plants, Chang seems to gain more inspiration from Wu than Qi. As the culture of one nation is influenced by that of a neighboring nation, an individual's art begins from imitation of favored artist's works. The beginning of all art is imitation, and creation begins when breaking

through the crust. All artists start their activities by imitating others' works. However, their ultimate goal is to build their own creative world, escaping the stage of imitation. When reaching at this stage, they are reborn as a great artist.

Imitation in art has long blurred boundaries of time and place. An example is Japonism, pervasive in the West between late 19th and early 20th centuries. Western painters were profoundly influenced by *ukiyo-e* (浮世繪),[27] a genre of Japanese woodblock color prints. It had an impact on many Western painters including Manet, Monet, Renoir, Van Gogh, and Klimt. It became the source of inspiration for Western art movements such as Impressionism, Post-Impressionism, Fauvism, and Expressionism.[28]

To imitate something by somebody in the same genre and culture zone is a process of practice and learning and in no way shameful or to be concealed. For masters, what's important here is to create one's own dignity by transcending the original, as did Chang through Wu Changshuo.

Formation of Chang's Calligraphic Style

Chang's calligraphy for figure painting in his early years was mostly written in regular script in small size, influenced by his calligraphy teacher Kim Don-hee. In his middle years, when his painting transformed into literati painting, his calligraphic mode also underwent change. Chang's calligraphic style both in calligraphic work itself and in title writing in painting is based on that of Wu Changshuo. As examined above, a gentle, sturdy technique in seal script and vigorous technique in running script derived from Wu. Chang created his own dignified calligraphic style and reached a unique stage, after learning and practicing works by calligraphic masters, especially literati painters of the late Qing dynasty. His clerical script showing the feeling of emptiness and endless changes is in exquisite harmony between its content and calligraphic style, while his running script engenders a beauty of temperance between the gentleness and vigor. Chang accomplished the "Woljeon style" in cursive script in his old age, reaching its loftiest level, after a lifelong practice and learning to create new work based on old.

Chang's brushwork in the mixed script of Korean and Chinese characters is fluent. He had a command of a unique calligraphic style and created his own distinctive calligraphy. The Korean characters, rendered through an unrestricted command of thickness of ink, *bibaek*, and *galpil*, in a free yet temperate cursive script, look fluent, refined, archaic, and plain as if to transcribe running and cursive scripts. Chang's calligraphy proves its real worth in the painting. He represented diverse writings in a variety of calligraphic styles to seek harmony with figures. In magnificent paintings

with distant view, middle view, and close view, titles were written in small seal script that is archaic, grand, and vigorous, with content in running script.

The small seal script and running script Chang learned from Wu Changshuo are more fluent and sturdy than those of Wu. The style of his title writing in seal script seems to originate from Wu Zuoren. While Wu applied the seal script to titles of flower-and-bird and bird-and-animal paintings, the script in Chang's works was used only for large works and portraits. Korean characters in his later years, quoted from writings by Confucian scholars, are a stepping stone to help those, who considered his works abstruse due to the title writings in Chinese characters, to feel his works intimate.

In sum, Chang's calligraphic style looks like his humble, relaxed, and plain personality, which is gentle in appearance but sturdy in spirit. Such calligraphy represents his lifelong pursuit to become a literati painter, with profound thought, rather than just a painter. The art world of Chang, who is an artist-cum-educator with extensive knowledge of literature, history, and philosophy, and who relished poetry, calligraphy, and painting, is illustrious with the harmonious combination of painting with poetry and calligraphy.

Master in Poetry, Calligraphy, and Painting

Chang Woo-soung was born an artist who lived a tough life through the distorted situations of the times, attaining success for the seventy-year hardships in the painting circles. He was born in 1912, ceased to work after 2004 due to disease, and passed away at the last day of February, 2005. As mentioned by Jo Yong-hean, he was a rare artist who enjoyed the Five Blessings.[29] His first solo exhibition took place in March 1950, before outbreak of the Korean War. About it, Kim Hwan-ki (1913-1974) stated, "Chang is perhaps one of a few artists who deals exquisitely with the downy texture of paper and the character of supple wool brushes. I have no idea how much he practiced. He could not reach this level with just his talent."[30] Kim's criticism implies Chang had not only natural talent but acquired study.

Kim Yong-jin (1882-1968), a gentry painter who noticed Chang's capability early on, asked him to try to work for Korean calligraphy and painting circles.[31] This comment suggests Kim considered Chang a capable person to lead Korean calligraphy and painting circles.

Sun Joo-sun connotatively accounts for the meaning of Chang's presence: "Deploring the fact there are few who discuss poetry in the painting circles, Chang main-

tained a friendship with Kim Chung-hyeon as they were able to communicate with each other through poetry and prose. As his seventy-year art life shows, Chang gained an undisputable reputation in painting, reached the highest level in poetry, and attained a stage incommensurable in calligraphy. He is really a master in poetry, calligraphy, and painting."

Chang was an artist with a natural talent and fostered capability, an educator who created Korean literati painting idioms and inherited them to his students, and a literati and Confucian scholar who had extensive knowledge and a lofty personality. His painting could be remarkable because it was based on calligraphy, and his painting was made after mind was ready and calligraphy was practiced. Chang claimed in the painting he was not just a painter. He was fond of calligraphy, especially inscriptions on metal and stone, and painting as if one body. He proved it through his materials, collections, and mind respecting for Kim Jeong-hui, and revealed it in *Four Seasons at Hanbyeokwon* (pp.130-131, figure 19). As Chang's poetry and calligraphy become more brilliant in the painting, we refer to him as a literati painter representing 20th Century Korea.

Chang Woo-soung's
New Literati Painting with Dignity

Representing the Inner Self

Park Young-taik

Self-portrait of Literati Painter

During the period of Japanese colonial rule and distortion due to modernization after liberation, the Korean art circles went through a rapid severance from tradition, indirect embracement of unfamiliar Western culture, transplantation of Japanese aesthetic sense, national division, and fierce ideological struggle. Under the situation, the imperative in the art circles was an embodiment of national art and modern succession of tradition.

Woljeon (Chang's pen name) Chang Woo-soung (1912-2005) was a representative artist who had a critical mind and explored a solution to such problems. As a result of the efforts and practices, he attained a new literati painting, conflating traditional literati painting based on a coincidence of poetry, calligraphy, and painting, with the formative aspects of Western art. Although its form and artistry derived from the demands of the times he lived, most of the works he left germinated from an obvious sense of purpose.

Before liberation Chang worked on color figure painting and flower-and-bird painting of delicate brush touches, focusing on objective, realistic rendition. A series of works done during the Japanese colonial period eloquently show such a tendency. After the 1950s he pursued an integration of traditional literati painting into the concept of Western art. Approaching the world of traditional literati painting at that time, he represented poetry, calligraphy, and painting like oneness. Chang describes traditional literati painting as follows: "The spirit of Oriental painting was initially to unfold the world of surrealistic subjects on the basis of expressionism, personality, and culture rather than realism. And its beauty lies in implication, resonance, symbolism, and profundity. The state of Zen meditation in ink painting, based on a style emphasizing the meaning of painting and the sprit of the painter, has a transcenden-

tal, representative value against reality."[1]

Painting is a representation of the spiritual world and projection of one's personality. Chang's painting along with poetry and calligraphy is a means to represent his inner self and spiritual world. In this regard, his painting becomes differentiated from other works of the time. In other words, his work is a visualization of his ideal and longing for a literati life. He worked to encapsulate the lofty spirit of Confucian scholars in the painting. In this sense, his painting is an expanded self-portrait. This essay examines the transition process and meaning of Chang's work by classifying it into genres. With it we intend to understand what he tried to ultimately represent and to explore the accomplishment of contemporary Oriental painting of Korea he pursued.

Change from *Gongpil-jinchae* Painting Style to New Literati Painting Style

Gongpil-jinchae (工筆眞彩) Painting Style before Liberation

Since his debut in the *Joseon Art Exhibition* (hereafter referred to as *JAE*) in 1932, Chang spearheaded modern and contemporary traditional Korean painting, as the last literati painter, presenting the lofty and profound world of traditional literati painting through a coincidence of poetry, calligraphy, and painting. Born into a family of Chinese classics scholar in Chungju in 1912, he got into Nakcheongheon, Kim Eun-ho's (1892-1979) private school, in the spring of 1931 and there studied *gongpil*, or fine and precise brush, color painting. His painting in *gongpil* style, or a painting technique done very carefully and precisely with the utmost care about form and details, was backed up by his study of Chinese classics and calligraphy as a child. His study under Kim was done by an introduction of Kim's brother-in-law, who lived near his home.

After being allowed to study painting by his father, Chang decided to study under Kim due to his reputation, not by the recognition of his painting style. What he practiced at Nakcheongheon was realistic, delicate delineation. As Kim put importance on sketching as fundamental to thin brush color painting, his students initially practiced sketching flowers and birds. Chang also seems to have learned sketching flowers and birds and then proceeded to figure painting. Under the influence of Kim, at the beginning Chang mainly worked on flowers, birds, and figures invoking a clean, gentle atmosphere in traditional coloring technique, based on minute sketches. His distinctive technique resulted from a combination of the Northern painting style and Japanese painting's realistic style.

With the consecutive prize winning career at *JAE*, Chang was treated as a best artist. He showed an aggressive interest in embracing the new tendency of Japanese painting at that time, alongside Kim's style and trends presented by works displayed at *JAE*. Classified into figure painting, flower-and-bird painting, and painting addressing indigenous subject matter, his works are all rendered through detailed delineation and coloring but remain confined to themes proposed by *JAE* at that time. In works after liberation, however, this tendency declined, and a new style was added.

Change to Ink Painting after Liberation

In 1946, Chang Woo-soung was appointed professor of the College of Fine Arts at Seoul National University. Jang Bal (1901-2001), in charge of the constitution of the school in 1946, first appointed Kim Yong-jun (1904-1967) to the faculty of the Department of Oriental Painting, and Kim recommended Chang as his colleague. This encounter with Kim served as momentum to draw Chang into the world of literati painting. Kim's interest in national art and the liquidation of the vestiges of colonial art became an occasion for Chang to explore an assignment for his work. Since 1949, when appointed a judge at the *Korean Fine Arts Exhibition*, he worked as an artist spearheading the Korean painting circles. In an age when new social systems were requested externally and new art internally, Chang in the late 30s came to the forefront, leading the direction of national art.

Kim and Chang, influenced by Kim, worked with the logic they could establish a national art through the reexamination of traditional art and succession of its key elements. The two, who had to conceive educational policies of the national university, began from the principle they must escape from Japanese painting style and inherit tradition, and they concretized Southern ink painting from the tradition. For the two, who advocated Southern painting in terms of spiritualism, the core of Southern painting was in its subjective spirituality, and its ink technique was interpreted as a simple, plain expression rather than as an expressionist style. The true nature of Oriental painting was defined by the two as "arts appreciated through cultured intuition as a perfect world of only color and line." What they asserted was a pure painting theory viewers may be touched by line and color rather than an account of a theme.[2]

Chang's Theory of New Literati Painting

Chinese literati painting make rapid progress after attaining its solid status through Dong Qi-chang (1555-1636) in the 17th century. Literati painting in Joseon period expanded its influence in the 18th century, reached its heyday through Kim Jeong-hui (1786-1856) in the mid-19th century, and swept the Joseon art world as a unified

mode in the 19th century.³ As in poetry, literati painting was a means of expressing one's inner world. As seen in such references as "painting and calligraphy with same origin," "poem in the painting," and "poetry and painting," literati painting has evolved in association with literature and calligraphy. After an inflow of Western culture into Korea, however, not only literati painting's unrealistic delineation but its ideal, abstruse content became the object of criticism.

In the early 20th century an assignment for then Joseon was to overcome Japanese colonial rule and develop new cultures. At the time, intellectuals believed this assignment could be achieved through a positive sense of engagement in reality, away from their ideal view of the world. Many intellectuals considered literati painting as just "a hobby for literati scholars or an amusement for the leisure class" lacking a sense of the times. They considered its decline as inevitable. As they tried to overcome pressure from Western powers through modernization, they tended to disparage traditional culture and values. They formed their more lopsided, negative view of literati painting, due to the more coercive, organized cultural reconstruction by Imperial Japan.⁴

However, the negative perception of literati painting began to change around the 1930s, when a high priority was placed on establishing a national identity, escaping the bind with Westernization. Some painters, who opposed the one-sided import of Western and Japanese painting, diverted their interest to traditional painting, especially Joseon painting, and pursued a universal, modern aesthetic sense while seeking tradition through Joseon literati painting. They also discovered a principle of Western abstract expressionism through calligraphy. They used it as "an effective paradigm" to resolve conflict between special Joseon characteristics and universality, tradition and modernity, which were a difficult problem for Joseon painters.

Joseon literati painting, calligraphy, and Four Gracious Plants painting, criticized as a useless, decadent tradition, came to take on modernity, comparable with Western modernist art, with their *saui* (寫意) character emphasizing the meaning of a painting and expressing the spirit of a painter, abstraction, and the ink's rich expressivity. Calligraphy and Four Gracious Plants painting with the spirit and personality of gentlemen are not included in the fine arts, but their spirit is seen to coincide with that of modern Western art after expressionism. In other words, calligraphy, Four Gracious Plants painting, and literati painting drew attention with their coincidence with Western modeling quality rather than being revived simply within the context of the correspondence of poetry, calligraphy, and painting.

Kim Yong-jun was the one who paid attention to the spirituality of literati painting. While subjectivity and spirituality in Western expressionism refer mainly to an expression of an individual's inner feelings, the spirit Kim mentioned means the prin-

ciple of the universe and the revelation of one's personality and thought, as it is. Art-lessness, clearness, and refinement were often talked of as elements of Joseon's aesthetic sense by some Japanese and Korean intellectuals at that time. They discovered these elements in Joseon literati painting and considered them a tradition worth inheriting. Consequently, discourse on literati painting dedicated to enhancing the pride of Korean culture. Kim further claimed to get rid of worldliness through the fragrance of characters (文字香) and energy of books (書卷氣), and to enhance painting's spiritual element, accomplishing the coincidence of calligraphy and painting in literati painting.[5]

Kim also made efforts to achieve modernized literati painting, inheriting its fundamentals, without being bound to its past. Based on the theory of the oneness of calligraphy and painting, he underscored the brush technique, but, to reflect a sense of the times, he diversified subject matter or added Western painting technique. Through literati painting, he tried to recover a lost nationality and national identity and access a globalized, universalized aesthetic sense.[6] Kim's such theory of him in literati painting inherited through the College of Fine Arts at Seoul National University after liberation and made a great impact on the theory and practice of modern Korean ink painting. The theory was passed down to Chang.

With Kim's influence, Chang's painting style focusing on *gongpil* color painting transformed to literati painting after liberation. In terms of concept the change was a weakening process of representational quality, and in terms of technique it was a changing process to Western sketch techniques, away from a detailed, accurate delineation of form, and a process toward light coloring, away from thick coloring. The primary characteristics of his style, such as simple form and straight line, derive from it.[7] Simple form, straight line, and light coloring are major factors in literati painting. He claimed that *saui* in literati painting is subjective rather than objective and encompasses the spirit, personality, and thought of a painter, saying "We need new perception and practice because Oriental painting is originally expressionism, not realism."

Based on tradition, Chang's literati painting explores change and depicts objects mainly through ink and line delineation. Unlike other literati painters, he plainly depicts the nature of objects with concise, condensed lines and eloquently writes his own Chinese poems into blank space, thereby creating work combining poetry, calligraphy, and painting. He pursued literati painting, in which the rule of lines is alive in conciseness, and tradition is in harmony with modernity, claiming what is most important in literati painting is spirit and dignity, and work, which lacks spirituality and focuses only on outward appearance, is not literati painting.

Emphasizing modern formativeness, Chang explains the concept of literati painting in four kinds. First, those with a leading role in evolving literati painting from reality to *saui* were scholars, literati, and educated men. Second, as a genre, it addresses a broad sphere of subject matter and should be painted using a refined technique, based on the painter's subjective view, personality, and thought. Third, literati painting is rooted in Daoist and Buddhist spirits. Chang regarded Choi Buk, Kim Jeong-hui, and Chang Seung-up of the Joseon period, Dong Qichang, Badashanren, and Shi Tao of the Ming and Qing periods, and Wu Changshuo of the late Qing dynasty as representative literati painters of Joseon and China. Fourth, as an expression of spirit and feeling is important in literati painting, painters have to study many fields extensively, including Oriental classics, history, religion, and philosophy.[8] The "modernized literati painting" Chang advocated is harmony with poetry, calligraphy, and painting, revealing the painter's deepest intention in the expression of subject matter.

Transformation and Feature of Chang's Painting by Genre

Chang addressed a variety of subject matter in many genres. Divided into such genres as figure painting, flower painting, bird-and-animal painting, nonliving things painting, landscape painting, abstract painting, and painting lampooning social aspects of the times, the changes and features of his paintings will be reviewed. Let's first examine figure painting.

Figure Painting

Figure painting is a representative genre in Chang's painting. His figure painting can be largely divided into three periods: early figure painting before liberation, middle figure painting from liberation to the 1980s, and late figure painting after the 1980s. For the early figure painting before liberation, he began to work actively during the 1930s. Works in the period before the establishment of his own world show the painting style of his teacher Kim Eun-ho. The *Portrait of Jungchuwon Councilor Mallakheon Chang at 70* in 1933 and *Portrait of Father Chang Soo-young* in 1935 (p.169, figure 1) are included in the early figure paintings. In the two portraits, delineated in conventional portrait technique, Chang's grandfather and father looking straight ahead in civil officer's costume are depicted vividly. In the portrait of father, engrossed in study, the face expressed in the light and shade technique and interior objects depicted in detail are particularly outstanding. In *Portrait of Mother* in 1935, a woman with

her mouth slightly open, looking ahead appears vivid, is presumed to be drawn from a photo.

In the mid-1930s, Chang worked mainly on portraits of a beauty, alongside family portraits using delicate brushwork and the technique of thick coloring. Of the early color figure paintings, *A Graceful Lady* in 1936 (p.171, figure 2) showing her back appears attractive, displaying her profile. In the painting he implied an intentional rendition, to represent the image of a beautiful lady dramatically, through a tree's twigs in the background, a skirt raised with the left hand, and the eyes slightly lowered. Unlike portraits, most of paintings of a beauty are not drawn frontally. This work is the same.

Unlike common portraits, unrestricted modification by a painter is allowed in portraits of a beauty. In Chang's painting, a single viewpoint, light-and-shade technique, and a sense of space and distance are outstanding. A smear painting technique in the background, an ornamental quality from a thin brush and thick coloring, and a plain delineation are apparent. The work shows Chang learned delicate expression and realistic rendition under Kim Eun-ho and the profound influence of Japanese portraits and Kim's portraits of a beauty.

The *Buddhist Dance* in 1937 (p.171, figure 3), for which Chang received an award at the 16th *JAE* in 1937, bears the techniques and features, such as strict sketching and thin brushstrokes he sought for during the training period. A Buddhist nun dancing with her head lowered and her arms spreading looks somewhat unstable, but her face under a conical hat and the creases of her costume fluttered delicately, generate a subtle tension. Chang's figure paintings under Kim in the 1930s were based on West-oriented sketches and described by using thin brushwork and thick coloring, emphasizing the treatment of light and shade. During the early years Chang mainly submitted figure painting to the *JAE*, an institutionalized art competition at the time, and came to the fore with figure painting, especially paintings of a beauty.

Chang's figure paintings from the early 1940s show no conspicuous change from his early works, portraying figures realistically, but they do feature young women, not figures in customs. In terms of technique, such paintings have colors with a low chroma, applied to an ink ground, and thus are distinguishable from his figure paintings in the 1930s. In some, figures take up space massively with almost no other elements depicted, implying an intention to highlight figures. This style is somewhat different from works at the *JAE* and figure paintings by other artists under Kim Eun-ho. Since the 1940s Chang's painting style gradually became different from Kim. Winning awards consecutively at the *JAE* from 1941 to 1944 with the *Blue Combat Uniform*, *Diary of Youth*, *Studio*, and *Prayer*, he gained a reputation as the best artist

fostered by the art show.

The *Blue Combat Uniform* in 1941 (p.173, figure 4) featuring a model in a battle uniform displays a woman with an urban appearance. It has no specific difference from previous works in its fundamental direction to represent the body realistically but shows a slight difference in its use of Oriental material. It features a woman sitting at an angle showing a three-quarter profile. Due to the angle, proper to express a sense of volume, the model appears in a stable posture. An elegant woman is also well represented in subdued, intermediate colors with the use of whitewash. It is highly praised for its three-dimensional effect, derived from a proper angle of the model's posture, an accurate sketch of the model, and a vivid feeling of the division of planes. Despite its vivid Japanese painting style without the ink outline, the proper harmony of coloring and line delineation is in the balance. It appears significantly different from previous ones in its line delineation and gentle intermediate coloring. It shows Chang's figure painting gradually escaping from the influence of his teacher Kim Eun-ho.

The *Studio* in 1943 (p.174, figure 5), one of the most representative early works, has an interesting circular and diagonal composition rendered by the arrangement of colors invoking a three-dimensional effect. It features a leisurely scene in which a painter taking a rest smokes a pipe, and a model reads an illustrated book. The model appears in the foreground while the painter is in the background. It interestingly features a moment of a scene of painting in a painting. In the painting Chang interestingly depicts a moment of painting. It is similar to the previous work and indicates his modern artistic consciousness. The studio, a Western theme, was rendered after an awareness of himself as an artist became strengthened and one's social status stable. The pipe in the painting, imported at a high price, shows a Western value, as does the illustrated book.

Second, let us examine Chang's middle figure painting. The figure painting after liberation shows a weakened representational quality in terms of concept, while it present a change from thick coloring to light coloring in terms of technique, relying on Western sketch techniques and portraying form delicately and precisely. Kim Yong-jun, who handed down theories of Oriental painting and a profound knowledge of literati painting to Chang, regarded anatomical accurateness as the primary measure for figure painting. And thus, at the College of Fine Arts in Seoul National University, he laid emphasis in Oriental painting classes on sketch practice. The characteristic of Chang's works including figure painting style was also "simpleness of form and straightness of line."

Chang's middle figure painting is largely divided into two categories: figure paint-

ings addressing conventional subject matter and religious paintings. Two religious paintings (pp.176-177, figures 6-7), *The Virgin and Child of Korea* as well as *Korean Martyress, Korean Virgin with the Child,* and *Korean Martyr*, commissioned during 1949 to 1954, show a process of weakened representation in depiction of figures. Chang recalled, "I am not a Catholic but painted them at the request of Jang Bal, a devoted Catholic and senior professor, while working at the College of Fine Arts in Seoul National University. It was professor Jang who selected the figures from the Bible and advised me how to paint them."[9]

The religious painting involves realistic representational elements without relying on any traditional Catholic icons. Unlike the Virgin with the Child images of Western art, it is unique that the figures are depicted as Korean. It seems to be a common trend at that time as seen in the religious painting of Kim Ki-chang, Chang's colleague. It can be considered as the movement of settling of religious painting in East Asian. As Chang excluded typical Catholic icons in his religious painting, they came to have the characteristic of an individual painting genre.

The use of double lines in Western sketch technique in line delineation of figures stands out in Chang's paintings. It indicates his intention to aggressively escape from the line rendition in Japanese style, based on realism. Modernity of his painting thus derived from a fusion of modern Western feature technique and traditional Oriental painting technique or an assimilation of Western sketch technique into traditional brush experience. A subjective interpretation of figure painting is also emphasized. The figures become simplified naturally, and the light and shade of their faces is depicted by the *unyeombeop* (暈染法), a painting technique in which light ink is allowed to spread like the halo of a moon to give the effect of a smooth texture. Nothing is depicted in the background, and fewer colors are used. In the paintings Chang presents "modernized ink painting" of light coloring through an application of Western sketch technique. They are figure paintings reflecting the subjective spirituality of Southern painting.

It is also well reflected in *Young Men* in 1956 (p.178, figure 8). The work, produced to celebrate the 10th anniversary of Seoul National University, features the back view and profile of young students chatting on campus. Its symmetrical composition placing a men on the center engenders stability, and diverse visual angles give the scene dynamic vitality. Line delineation and light coloring stand out, and unlike the previous works, depiction of realistic subject matter is eye-catching. In this work Chang vividly depicts subject matter taken from reality as if seen directly. The background is rendered through a spreading effect of ink, not brushwork. Chang distinguishes the figure in the foreground from the one in the background through light and shade

of ink, lending a sense of space to the scene. In the painting reflecting a perspective on sketch, line delineation, which is emphasized in literati painting, is very much strong.

During the 1960s Chang broke away from representational figure painting, making figure painting based on Buddhism and Daoism. In terms of technique, the figure painting of the period is characterized by a more connotative, concise line delineation. This tendency presented in *A Boy and Heavenly Peach* in 1961 (p.138, figure 23) is also in figure painting revealing his subjective intention after this period. The figure paintings are different to ones in which Chang revived the effect of traditional painting technique, addressing Daoist and Buddhist subject matter. The figure paintings in literati painting style were actually sought from the end of 1950s when Chang felt doubt about realistic depiction of figures. In the 1950s he already said, "The creation of art is not merely to copy something as it is but should be saturated with spirituality. In this sense, figure painting is of no significance."[10] He presented color figure painting in realistic, delicate renditions and extremely detailed brushwork learned during the Japanese colonial period. But he aggressively explored a swift to a simple, concise portrayal of figures, imbued with rich spirituality and meaning.

In the 1970s Chang worked on documentary, realistic portrait of the deceased, unlike the painting he had pursued at that time. Similar to his abovementioned religious painting, this work of portrait was all commissioned by the Park Chung-hee regime of the time. The regime engaged in producing documentary painting of national history, sages' portraits, and statues, to emphasize national culture and its identity. The regime mobilized a large number of artists for the project.[11]

Chang was also mobilized for the project. He, who had already painted *Portrait of Admiral Lee Sun-sin* in 1953, used the occasion as an opportunity to study traditional portrait. At that time the project of standard portrait of the deceased aimed at producing portraits of ancestors who graced Korea. If the portrait from the past remained in a good condition, it was designated as standard portrait. But, if not, the ministry of culture and information commissioned to draw new one. Through the state-led project in the 1970s, Chang produced many documentary paintings and portraits of Korean ancestors, such as *Portrait of General Kwon Yul* in 1970, *Scholars of Hall of the Learned* in 1974 (p.181, figure 9), *Portrait of Jeong Yak-yong* in 1974, *Portrait of General Gang Gam-chan* in 1974, *Portrait of General Kim Yu-sin* in 1976, *Image of Kim Yu-sin* in 1977, *Portrait of Independent Activist Yoon Bong-gil* in 1978, *Portrait of Jeong Mong-ju* in 1981, and *Portrait of Patriotic Martyress Yu Gwan-sun* in 1986.

Chang's portraits produced in the 1970s and 1980s are all of historic figures but are without any description of history. While Chang's portraits of military officials

and figures before the Joseon period were produced in reference to other genres, such as old portraits, stone statues, and tomb murals, his portraits of civil and scholar officials were similar to half-length portraits in the album paintings after the mid-Joseon period, and portraits of independent activists and patriotic martyrs were drawn from photographs.[12]

Third, let us review Chang's late figure painting since the 1980s. In the 1980s, his figure painting appeared as a medium to express his inner self. It shows a shift to literati painting, getting rid of documentary realism from his previous works. The *Facing the Wall* in 1981 (p.183, figure 10) is a typical one of this kind. In the painting, with an icon borrowed from Dharma's meditation, the artist himself is represented as a truth-seeker practicing Zen. The inscription reads:

There are no ugly flowers in the land of the Bodhisattva,
No bird is unruly around the bodhi tree where the Buddha attained enlightenment,
There stands a quiet, secluded temple where others seek to be enlightened,
White cows graze every day on a snow-covered mountain.
The excertions become the fragrant jewels of Buddha,
The fragrance never stops on the land.
Virtuous beings, male devotees, and ascetics are all wise,
Everyone is joyful, giving good deeds.
A boy monk sweeps and polishes a stupa,
There hundred-eight sacred relics are enshrined.
Music flows down from the Pure Land,
As if carrying news that Buddha is in the lion castle.
Releasing all living beings from the cycle of rebirth through the Buddha's eternal
 teachings,
Thorn bush changes into soft environment.
Gravelly field becomes light world.

This work shows a shift from a Dharma painting as a Zen painting to the Chang's figure painting in literati painting style. In the painting the figure appears extremely simplified in line delineation, without color. Instead, the inscription in skillful own calligraphic style is remarkable. It contrasts with the simplified figure. The simplified figure, as a sign conveying meaning rather than painting itself, appears a pair with calligraphy.

The *Reminiscence* in 1981 (p.142, figure 27), drawn in the same year as *Facing the Wall*, features an old man playing *daegeum*, or large bamboo flute, alongside a large

white porcelain jar. The inscription reads:

Having few concerns about the worldly matter,
With the fortune coming with age, I enjoy a life of leisure.
In March wearing straw shoes, carrying a cane,
Plum blossoms on a paper dream of the early hours of dawn.
Searching for Daoist immortals or the Buddha is nothing but illusion,
Having no cares or worries is just asceticism.
Although passionately explained the law at last night blowing the wind in the pine
 tree forest,
Do not comprehend as born deaf.

The figure in the painting is none other than Chang himself. He identifies himself with the figure, with the lofty spirit of a Confucian scholar and the inner world of a patriot. The figure painting in this period can be seen as portraits of his inner self. In the work painting is a means to reveal the retrospection of the old man who cultivates his moral sense, loves the old, and enjoys the art.

In the same sense, the *Dance* in 1984 (p.186, figure 11) recalls his destiny respecting and inheriting tradition. In the painting, a gray-haired old man neatly dancing in traditional Korean costume seems like a self-portrait. The inscription reads:

Moving as if stopped,
Continuing as if interrupted.
There or not there,
Pleading or reproaching.
The joy welling up from deep down heart,
It is the style and rhythm of the East.
To mimic all that is Western, nowadays people unabashedly abandon what is theirs.
Feel no shame. How pathetic!
As a test, I tried to paint a dancing picture,
The melody was so exquisite.
I cannot capture the true figure,
All I can draw is part of my heart.

The inscription conveys what Chang intends to assert for the real world. Now his painting is used as a means for story rather than painting itself, or for the aggressive communication with the world. It shows his return to the world of traditional literati

painting, representing his inner spiritual world. It is a painting looking back over his past and examining himself at the time of over seventy. In *Dance* in 1993, a figure takes the same pose and gesture as appeared in 1984 but is depicted in only ink lines concisely and simply. It is also a representation of what he realized while looking back over his life and work. In this sense, most of Chang's paintings in the 1980s and 1990s are variations of self-portraits.

Flower Painting

Seeking literati painting, Chang often depicted flowers including the Four Gracious Plants. He regards the four plants as a means to represent his mind, spirit, and personality. Since the mid-1960s he constantly portrayed subject matter such as plum blossom, chrysanthemum, pine tree, and the moon. Featuring them extensively, he reveals his emotion and reminiscence and delivers new messages. With any subject matter he was able to express his emotion, noble aspiration, and artistic viewpoint. Of flowers, he mainly portrayed plum blossom, narcissus, chrysanthemum, and rose. He often depicted plum blossom and chrysanthemum as part of the Four Gracious Plants and was especially fond of narcissus and rose. He also painted herbaceous plants such as irise, lotus flower, and cabbage as well as woody plants such as wisteria blossom, azalea, magnolia, peony, and trumpet creeper.

Chang accounts for the Four Gracious Pants as follows.

> Since antiquity Oriental people have referred to the plum blossom and the orchid with the chrysanthemum and the bamboo as the Four Gracious Plants. From a worldly perspective it may be hard to understand the expression of affection by lending personality to plants. If one realizes the peculiar nature and temperament and dignity of the four plants, one will know why our ancestors treated them so specially. The plum blossom and the orchid are typical plants of the East. Their serene, simple beauty reminds us of Zen. And, as subject matter in ink painting and Chinese poems, they signify the spiritual, pure land brimming with taste and the art.[13]

Chang often painted the Four Gracious Plants, key subject matter of literati painting, to recover the inherent spirit of Oriental painting. Unlike established ink painting, his painting of the four plants is characterized by unique brush strokes, *molgolbeop* (沒骨法), or a painting technique where the coloring and shaping are done without ink outlines, and addition of colors with a modern flair.

The plant Chang illustrated frequently is the narcissus influenced by Kim Yong-jun. Kim's *Narcissus* around 1940 was to discover the tradition of Joseon painting in the literati painting of Joseon, which emphasized the subjectivity of artist and the expressivity of ink. It, featuring narcissus in a flower pot along with verses on the right,

is an attempt to admit the tradition of literati painting, based on the oneness of po-
etry, calligraphy, and painting.

Chang's *Narcissus* in 1979 (p.81, figure 11) shows uncovered roots. On the center
is narcissus, and on the left is an inscription. This work in plain colors and succinct
lines visualizes the flair of a highly elegant, refined narcissus. It was fluently painted
without detail and realistic representation. It was to express the elegance of narcissus,
loved by literati scholars for its innocent, elegant fragrance and super mundane ap-
pearance.

The *Narcissus* in 1990 (p.189, figure 12) depicts a group of narcissus, rendered in
consideration of the spiritual world of literati scholars. The *Narcissus* in 1998 (p.189,
figure 13), painted mainly in ink with a minimum of color, appears simple and plain.
Its beauty is visualized by gentle ink lines. It is more succinct and plain than the one
in 1990. Chang said:

> Narcissus flowers in winter. Its colors are green, white, and yellow, and white is most favored by
> lovers. So its white, pure, and elegant flower is symbolic of dignity. The flower has been widely
> loved by many, including noblemen, ladies, Easterners, and Westerners. It also engenders a sad
> story like the legend of Narcissus. This narcissus, marked by its fresh lineal shape in a water vessel,
> serenely conveys a message of greeting the New Year with a fresh, noble mind.[14]

The plum blossom was also a plant Chang often depicted. The *White Plum Blossoms*
in 1978 (p.190, figure 14) features delicate plum blossoms at the dim night sky. Its
bluish background superbly captures the night mood. The rough brushstrokes on
the background sharply reveal the tree stump and stems. The inscription "firm in-
tegrity, solid will, and clean and clear sprit" indicates what spiritual world Chang in-
tended through the plum blossom. The *Ten-leaved Folding Screen of Red and White
Plum Blossoms* in 1981 (pp.192-193, figure 16) painted delicately displays an enor-
mous plum spreading from the center to the four directions. White and red flowers
competitively bloom, and the composition with blank spaces to the left and right ra-
diates a fresh feeling. The *Night Plum Blossoms* in 1988 (p.68, figure 4) is another
representative plum blossom painting. In the highly decorative work the stems spread-
ing from the top left corner to the bottom right corner are in contrast with a large
bright moon, as the vigorous, rough stems contrast the serene, delicate background.
A fresh and cool energy and a refined literati mood are felt in delicate renditions like
a fog. Imbued with a dim night mood, this work features a round moon and shyly
blooming plum blossoms, which are the attraction and characteristic of Chang's plum
blossom painting.

In *Plum Blossoms* in 1994 (p.191, figure 15) Chang depicts plum blossoms in a solid, simple atmosphere using only black ink. It is an attractive one due to the stems spreading from the top to the bottom and plum blossoms with the dignity. In the work, simple yet vigorous beauty is portrayed in black ink. In later years his work gradually became simpler rather than splendid and gorgeous. The inscription reads:

The rich figure is in harmony with the snow and frost,
For you, I sing the cleanness with my whole heart.
Facing the cold fragrance and cool fascination,
I cannot present my iron-like heart.

The *Plum Blossoms* in 1999 is simpler and more succinct than the previous plum blossom paintings. Unintentionally brushed stems and the flowers on them seem, without technical skill, simplified and artless. He seems left the essence only, avoiding any change in the lightness and thickness of ink and flavor of ink. The inscription reads, "The moonlight feels cold due to a clean shadow, and one remains silent at midnight." The plum blossom seems to be the best subject matter in representing the world of literati that Chang explored.

The rose is also a favorite flower for Chang's painting. The *Roses* in 1978 (p.65, figure 1) is a painting done in sensuous brush strokes and splendid colors. The rose is called *jangchunhwa* (長春花) referring to a flower that remains "youthful for a long time." It is also called *wolgyehwa* (月季花), a flower that blooms every month and thus maintains youth like an ageless woman. It highlights a wish to live young physically, consistent with the spiritual values of Confucian scholars. It is known that Chang's roses were very popular due to their rich beauty. *A Rose* in 2003 (figure 17), a painting of later years, shows a very implicative composition in which a red rose in the center flowers upward. Red paint spreads as if burning, and its stems are illustrated in swift lines, evoking a Zen-like atmosphere.

Chang consistently worked on flower paintings from the late 1960s to his old age. He depicted the same subject matter repetitively, and in his late years it, depicted mainly in ink, became more succinct and simple. All of the abovementioned flowers are the plants the literati painted and loved from ancient times. It shows that Chang projects his ideal world onto the objects regarded as implications of the spiritual world and symbols of the life a gentleman should pursue.

Bird-and-animal Painting
Animals in Chang's bird-and-animal paintings are like nature and life itself. This

subject matter is another adaptation of the objects frequently addressed in traditional literati painting. Animals aggressively emerged in his paintings after the 1960s. The *Early Spring* in 1935 (p.196, figure 18), one of his early works painted during the Japanese occupation, features a pair of birds (i.e. seagulls) sitting on a flower tree. Finished in somber colors, it shows different figure of singing birds, gazing in the same direction. The depiction of spring's arrival is realistically presented in vivid, rich colors and minute, delicate lines done in the Northern painting style.

By the 1960s Chang began to draw the bird-and-animal painting. Breaking away from descriptive painting like the previous one, he borrowed the motif of a bird to symbolize his psychological state. He often painted the crane, with elegance and dignity in its white beauty, the egret, treated like the crane, the crow, symbolic of something sinister but a sign of guard, and the goose, well matched with autumnal emotion. He particularly enjoyed painting the goose, symbolic of an autumn night's bleak atmosphere and a lonely, melancholic feeling. Due to the call, it is in harmony with autumnal emotion, evoking plaintive sentiment, and thus he drew it repeatedly. The swallow, representing the emotion of spring, is also subject matter he often presented. These birds were often painted to criticize social conditions and act as a mirror to his mind.

The *Shower* (p.197, figure 19) drawn in the early 1960s features an egret flying through a rainy sky. The egret shows a spiritual image in elegant beauty and white purity. It, with the crane, symbolizes cleanness, similar in form and character. Like the crane, in his work it was painted as a symbol of purity, decent appearance, and lofty spirit. The work represents a personification of the bird, which is a self-portrait. It is known that he painted this work to liken his lonely mental state after the resignation from Seoul National University to the egret leisurely flying in the rain. This painting is one of his masterworks in which a realistically depicted egret fills a scene along with an implicative surrounding landscape in succinct, connotative, and sensuous lines. Another *Shower* in 1979, akin to it in 1961, presents shower in a vast natural scene with a small bird soaring from its bottom.

The *Green Field* in 1976 (p.198, figure 20), integrating literati painting style and Northern painting technique, features three egrets of different postures. The painting, showing white egrets on a simply illustrated spacious green field, is suggestive of a lofty, elegant life. Unlike it, Chang uses the egret to symbolize destruction of the environment and raises social issues. The *Polluted Land* in 1979 (p.105, figure 21) featuring a kneeling egret is this type of work. This work hinting at birds dying from polluted water and environmental contaminants is critical of human misdoing. The egrets in the 1970s were rendered in a simple manner and treated as a *saui* (寫意)

subject conveying meaning and spirit.

As a subject matter, Chang's most favorite bird is the crane. Chang said:

> The crane is a bird I like most because of its good looks. It has a white body and red-topped head
> and is attractively tall. I like such good looks. I probably like it as some say I resemble a crane. It
> is one of the ten longevity symbols. It maintains a lofty posture as a bird apart from other mis-
> cellaneous insignificant birds. . . . I always draw cranes when I want to express an unworldly
> noble state and an auspicious mood.[15]

Chang added:

> The crane has been referred to as a spiritual-immortal fowl or an animal of longevity. However,
> such character is no concern of mine. I am just fond of its long legs, snow-white body, and vivid,
> refined red-topped head. With its leisurely posture in a field of reeds or its vigorous movements
> in an exuberant pine tree, the elegance and dignity rouses an infinite feeling of warmth. The rea-
> son I paint it is perhaps I envy its lofty life.[16]

In *A Crying Crane* in 1998 (p.84, figure 14) and *A Crane* in 1981 (p.199, figure 21), cranes reveal their noble beauty in the center of a scene. Chang's crane paintings in the 1980s represent clandestine mental images through the form and image of crane. They are, therefore, more succinct and connotative than the previous works. In his crane paintings in which only cranes are emphasized and all other detail is re-moved, the crane represents the spiritual world he pursued and self-portrait.

In *An Owl in Autumn* in 1981 (p.200, figure 22), an owl sitting on a branch in solitude under the moon is depicted as his altar ego. The bird, *chi* (鴟) or *hyo* (鴞), was traditionally called *myo-eung* (描鷹), referring to a hawk resembling a cat. Chang painted it as a means to represent autumnal bleakness, night serenity, and tension. The owl is regarded as a sorrowful bird since it is mostly solitary and nocturnal and hunt at night. He creates a lonely situation in a bleak, quiet atmosphere, with a lonely animal and a plant as his altar ego amid autumnal moonlight.

Chang also enjoyed painting geese flying in an autumn night. Being fond of the moon, he considered the goose flying through a night sky as his alter ego. The *Wild Geese in a Remote Area* in 1983 (p.201, figure 23), *Autumn Night* in 1996, and *Wild Geese at Autumn Night* in 1998 all share a similar composition, featuring geese flying in line through a lonely, desolate autumn night. They are simple paintings in thin ink, showing only a gloomy sky, the moon, a bush, and geese in line at the top. Vast desolate space and temperance stand out in the paintings. His works tend to become gradually simplified, repetitively delineating similar subject matter. The objects appear

close to symbols in his later years.

Crows are portrayed in *Solar Eclipse* in 1976 (p.202, figure 24) and *Scream* in 1980. It is said Chang painted *Solar Eclipse*, recalling his childhood experience of the eclipse of the sun. As a child he had been seized by a horror when heaven and earth suddenly turned dark. It depicts the gradually disappearing sun and sweeping dark, provoking an atmosphere of approaching calamity. The spatial arrangement is exquisite, and composition of the scene, arranging solar eclipse on the top of the right and startled crow on the left, appears quite impressive. The crow in fluster and fear is a metaphor for a man, sensitive to change in nature but indifferent to human anguish in life. The *Scream* is a painting involving an apocalyptical atmosphere, warning of the end of the world in a scream.

The animal Chang enjoyed painting along with birds was the deer, one of the ten longevity symbols. From ancient times the literati enjoyed drawing the deer as it was known as a spiritual, auspicious animal. In *Auspicious Deer* in 1973 (p.203, figure 25) featuring a herd of deer, Chang shows a diverse appearance of deer in minute rendition and precise sketching. He said:

> I paint deer as I like them. I like their good-looking figures and fastidious disposition. The beautiful scene of deer roaming near a mountain covered with autumn foliage or running through a snowy field deserves the praise of an ancient poet showing it as a noble animal and a friend of immortals.[17]

As the ancient enjoyed painting the crane and deer due to the character showing a virtue of noble man, Chang also entrusted his body and projects his inside on them. In *Chased Deer* in 1979 (p.84, figure 15), he portrays the back of an unstable deer, apparently being chased, like in a society where spiritual culture is devastated by the strong who prey upon the weak. The deer here is illustrated simply and plainly.

The *Angry Cat* in 1968 features a cat looking back in rage, twisting its body. The cat is subject matter the literati in the Ming and Qing dynasties often addressed. The work implies Chang's intention to expose his helplessness and rage toward reality and to project him on the object.

Fish is also a subject matter he often depicted. The *Mandarin Fish* in 1972 (p.205, figure 26) features the mandarin fish inhibiting swiftly flowing clean water. As the pronunciation of *gwol* (鱖) referring to the mandarin fish and that of *gwol* (闕) meaning a royal palace are identical, the fish symbolizes taking up public office after passing the state examination. This kind of painting was hung in a children's room, anticipating their fame and prestige. Like carp, a mandarin fish is emblematic of winning

first place in a state examination or taking up a public position. However, a Daoist interpretation can be more properly applied to Chang's mandarin fish beyond a shamanistic meaning.

While in his early days Chang produced decorative paintings in color *gongpilhwa* (工筆畵) style, or a painting technique done carefully and precisely with concern for form and details, as seen above, after the 1960s he executed works in the literati painting style, through objects conveying symbolic meaning and spirit from the perspective of literati painting. Throughout the 1970s, 1980s, and 1990s his work gradually became more implicative and succinct, and eventually reduced to the level of signs.

He revives the beauty of blank space to the utmost, dramatically underscoring the literati painting mode by adding serene color. Repetitively delineating the same subject matter, he borrowed traditional icons to symbolize his inner spiritual world and presence apart from a mundane world. He puts more emphasis on the literati's clear spiritual world and a representation of his inner world than alluding to content associated with traditional icons. He also engages in painting to lampoon and criticize reality.

Painting of Nonliving Things

Like living flowers, birds, and animals, nonliving things are significant in Chang's painting as well. Typical is stone and porcelain. Stone is usually hard, enduring, and immutable. Unlike human beings, stone may exist many thousands of years, so for human beings longing for eternity it is meaningful to appreciate stone. In Oriental painting, stone thus refers to longevity. Painted with bamboo, meaning congratulations, it forms a painting congratulating a long life. Stone is solid and thus immutable while human beings change. Untouched, it does not move or change others. It remains in the place where it was born. Chang liked stone, considering it as a form of immortality and innocence.

The *Stone* in 1984 (p.207, figure 27) features only a lofty stone on the scene. On the right is a stone, and on the left is the inscription. The stone seems to gaze at the writing, forming a world of its own. Chang said:

As I like stone, I paint it. Whether it is highly refined or rough, it appears mature, serene, innocent, and plain. Bearing history and legend, it remains silent under myriad layers of moss like an immortal or a fragment of the universe. I pat it and feel its temperature. Energy seems to flow within its cold body. If I pay attention, I can listen to what it whispers. Stone is my friend. I enjoy talking with it.[18]

Appreciation of stone was the last hobby ancient Confucian scholars enjoyed. Looking at the unchangeable object, serious appearances, and eternal faces, all may dream of life of stone. Chang's stone engenders such an impression.

Besides stone, Chang also addressed porcelain. He often painted white porcelain or blue celadon vases as independent subject matter. After the 1930s white porcelain was often painted as a symbol of Korean beauty representing the literati spiritual world. Confucian scholars in the Joseon dynasty used to appreciate white porcelain, glittering in moonlight through a window, on the four-sided table in the men's part of the house.

Chang's *White Porcelain* in 1979 (p.208, figure 28) appears perfect in the center of a scene. It looks solid and bright like the moon. Its contours are delineated in extremely simple lines, and its surroundings are dotted with colors, using negative space as efficiently as possible. The *White Porcelain and Spring Flowers* in 1970 (p.71, figure 6) is a still-life painting featuring twisted white porcelain holding red spring flowers. The contour of a white porcelain jar is rendered in dim, plain ink lines, while its serene background is represented by wash of thin ink color. The work is tremendously simple and succinct.

In *White Porcelain* in 1999, the contours of a jar are depicted with lines roughly rendered in *galpil*, a painting technique of using a dry brush with as little ink as possible. As this work reveals the *hanji*, or Korean paper, surface as it is, the jar's texture coincides with the *hanji* itself, engendering a white, simple, and plain quality. Porcelain is a symbol for Daoism. As white porcelain is stark without any dot or pattern, it represents the aesthetic of emptiness and the beauty of Oriental blank space. It claims artlessness, lacking any artificiality. Chang often addressed white porcelain to internalize and show respect for this virtue and the Korean aesthetic sense.

Landscape Painting

Chang's landscape painting is largely divided into two categories: naturalistic paintings extolling nature and paintings featuring nature as a mental image. As he debuted with figure and flower-and-bird paintings, traditional landscape paintings are rarely found among his works. He illustrated natural scenes using Western landscape perspective different from traditional landscape painting. Employing nature as a medium to represent his mental state, the natural scenes are largely classified into "appreciation of natural beauty" and "satire on reality." A considerable number of scenes belong to the former.

Chang often painted landscape paintings bearing lyric feelings and praising nature. His work expressing the appreciation of natural beauty differs from pre-modern Ori-

ental painting. While traditional landscape painting was dependent on the concept of ideal nature, Chang painted nature from the perspective of Western landscape painting. He represents the beauty of nature by depicting impressive scenes without seeking traditional painting's concentration on ideal renditions. He did not clarify the understanding or concern for landscape painting itself and produce any painting likely to be defined as purely a landscape painting. Instead, he depicted natural scenes revealing his mental state, as he did with Four Gracious Plants painting, flower painting, and bird-and-animal painting. In other words, he represented the meaning of nature he felt through his mind.

There are thus many works revealing his ideal and expressing his mental state through changing nature. His praise of nature and the reflection on his psychological state lie in the same context with traditional Oriental painting. The only difference is his aggressive emotional empathy with the subject of nature and the expression of his feelings using a new method. In other words, he tries to depict concrete realistic landscapes, escaping from the icons of traditional landscape painting. His landscape painting is based on the observation of nature rather than painting ideal interpretations using typical composition. Through the landscapes, he intended to explore natural beauty and subjective emotion.

Addressing subject matter such as the moon, the sun, snow, fog, and rain suitable for the reflection of emotion, Chang invokes a lyric atmosphere. He represents typical autumnal emotions through a clear, cold moon and expresses a snowy landscape in a white, clean, and serene atmosphere. He also demonstrates natural harmony with clouds and mist and signifies his mind through a furiously pouring rain. The moon often appears in the background probably because of his preference for the moon. He enjoyed depicting the moon in a clean, clear, and cold mood. Likewise, he frequently painted waterfall, river, and the sea with the same qualities. He tries to reveal the emotions of nature through elements such as a vertically upright waterfall, a meandering river, and the sea with an endless horizon. Most of landscapes represent his situation and ideal and unfold his mental images through changing nature. He also produced works to highlight human arrogance and arouse attention through the rendition of supernatural powers he felt while observing nature. His paintings were mostly created to respect the spiritual world and the values Joseon literati pursued. They are depictions of his values and spiritual aspirations.

Landscape painting was rarely found in Chang's early works, By the late 1960s paintings featuring natural scenery itself began to emerge. Strictly speaking, the *Bright Fall* in 1965 is hard to consider as landscape painting. The work featuring a cricket on a drooped stem under bright moonlight vividly engenders an autumnal emotion,

approaching nature from an interesting perspective.

The *Cheonji in Mt. Baekdu* in 1975 (pp.210-211, figure 29), painted by the commission of the then National Assembly of Korea, features a realistic and magnificent view of Cheonji, a crater lake atop Mt. Baekdu. Its cool atmosphere is well represented with delicate expression and neat, sensitive colors. Except for the work produced on commission, most of landscapes include seasonal flavors. Many are depictions of spring and autumn scenes, and some are snowscapes. What's frequently portrayed in the spring scene are green fields, willow trees, and swallows while for autumn he chose reeds, crickets, the moon, and geese. Through a repetition of this subject matter, Chang reveals his emotions and feelings.

The *May in My Hometown* in 1978 (p.66, figure 2) featuring a green barley field exudes a rich spring flavor. Green fills most of the scene, the sky unfolds over the green field, and a bird flies in the sky generating a tremendously romantic landscape. In the painting the sectioned scene in sensuous colors stands out. Evoking a spring feeling and a seasonal tone with natural scenery, Chang metaphorically represents his lonely, serene inner world. In *Spring Scenery* in 1987 (p.213, figure 30), a work bearing a similarity with *May in My Hometown*, Chang sensuously portrays a wide green field, the sky above, and a bird flying across the sky. It is somewhat poetic and made up of essential elements from the landscape, not created by a verbose description or narration of nature. It draws out only a flavor of a spring day.

Chang produced many works exuding a fall atmosphere with those addressing spring. They include the *Autumn* in 1987, *Bright Autumn* in 1988, *Wild Geese in a Remote Area* in 1983, *Mid-autumn* in 1986, *Fallen Leaves* in 1992 (p.67, figure 3), and *Autumn Night* in 1996. A mountain tinged with autumn foliage is compressively portrayed in *White Cloud and Red Tree* in 1980. The mountain fully covered with burning autumn color and spreading mist look like a color mass floating in the air. In *Snowyscape* in 1979, he paints winter scenery with trees that greet falling snow with their branches spreading. In the work featuring an entirely white winter scene, he depicts a gloomy night with a lyric atmosphere.

His another landscape addresses the sea as main subject matter. Vividly depicted in *Roaring Sea* in 1984 and *The Sea* in 1994 (p.214, figure 31) is a rough, roaring sea, not a calm, gentle sea, suggestive of the enormous forces and change of nature. It conveys a message that we should be humble in front of the great power of nature, metaphorically representing his mind toward stifling reality. In *Waterfall* in 1994 he dramatically shows the mystic, transcendental force and grandeur of nature through water plummeting vertically. Focusing only on natural phenomenon, it displays the skeleton of objects after leaving out unnecessary parts.

In only a few paintings such as *The Mountain, The Mountain and the Moon,* and *Mt. Namsan and Mt. Bugak* (p.215, figure 32), he addresses the motif of a mountain. *The Mountain* and *Mt. Namsan and Mt. Bugak* are succinct paintings in ink. In the latter, Namsan is in the foreground, and other mountains encircle Seoul like a folding screen. It is rendered by a minimization of expression, exclusion of embellishment, and tasteful use of ink. In *The Mountain and the Moon* a spread of color is in a sensuous composition with a lingering mood.[19] As examined above, Chang's landscapes in the later years become simple and succinct and are painted mainly in ink, excluding color. His landscapes gradually stimulated an ideal and lyric atmosphere.

Painting Lampooning Social Conditions

In the late 1970s and early 1980s, Chang also addressed the theme of criticizing civilization and reality, without settling the world of new literati painting. Literati painting is a genre for revealing conflicts with reality, seeking harmony between the ideal and reality and seeing reality from a critical perspective, maintaining a certain distance from the mundane world. It is therefore quite natural that his literati painting is a criticism of reality.

From the 1990s Chang aggressively dealt with the issues of reality in the painting. He wanted to show that literati painting was a reflection of the spirit of the times and a means to criticize social issues. Most of his paintings of this kind trenchantly criticized the reality of division, destruction of nature, and social conditions caused by material civilization, which he addressed from a common sense standpoint, avoiding sensitive political problems and contradictions. This standpoint is conservative, related to general values. He seems to realize that a mission of literati painter was to draw paintings raising such issues. This tendency became more conspicuous in his later works.

For example, in *Dancing Ape* in 1988 (p.99, figure 20) and *Chimpanzee Performing Acrobatics* in 1994 (p.217, figure 33), human images seen from the eyes of a chimpanzee, confined to a cage with bars, are none other than its own image. It signifies human aspects are not human. *The Border of Severance* in 1993 (p.68, figure 5) featuring the barbed wire of the ceasefire line represents the tragic division of the country. In *Forest Fire* in 1994 (p.218, figure 34) a man who came to a dead end due to a disaster he courted on himself is likened to a goat howling toward the sky on a mountain top. The *Exploding Active Volcano* in 1999 representing a mental state letting out pent-up anger toward reality is likened to an exploding volcano. In *A Frog Coming out to See the World* in 2001, Chang expresses the state of *nirvana* he arrived at after 90 years, and in *The Age of Madness* in 2001, he depicts a complex, mad so-

ciety abstractly. In *The 150th Generation Descendant of Dangun* (p.144, figure 28), he deplores the absence of communication with younger generations who are blood-siblings but appear in different aspects. In *Close Call* in 2003 (p.147, figure 29) he expresses his concern about the future of the nation, likening the head of state to a novice bus driver and people to passengers in his bus that is likely to fall over a precipice.

In all the works, Chang paints as briefly as possible often using only ink, lending implied meaning to his work through inscriptions. In the old age he became more involved in realistic issues and showed interest in representing them in painting. This is evidence that he had much to say as an aged man, a doyen considering diverse ideas, and a senior of the art circles. As a manifestation of what he wants to say, his paintings with inscriptions, especially satirical paintings, are all for reading rather than seeing. These are paintings expressing concern about the destruction of personality due to material civilization, expressing regret about nation's division, involving accusations of environmental contamination, lampooning those who lose their identity and true nature, and criticizing ones who relish blindly foreign cultures. An association with literati painting in the work can be found in the way he exposed his mind through symbolic subject matter. However, I wonder if his literati, patriotic, and realistic views of the world has influenced it and contributed to it while straining relations with reality in the painting. I also wonder how his painting can reform and improve this view of reality. An assignment left for him now is how his life and work as an artist can be combined with such views.

Painting Similar to Abstract Painting

In the late 1990s, Chang produced works close to abstract painting by the overall use of abstract color, brush marks, and strokes. This aspect is unique to his later years. *The Galaxy* in 1979 (p.220, figure 35), *Snow* in 1979, and *Night Rain* in 1998 belong to this type. No concrete external world is illustrated in the paintings, and only visible is ink spreads, congealed color tints, brush marks, and dots like stains, blank space, and white dots. All are simplified representations of natural phenomena. Unlike Western abstract painting seeking ontological conditions of painting, these paintings are beyond the true nature of painting, and its reductive, formative elements such as two-dimensionality, paint, and brushwork, and formalist abstraction revealing an inner subjective tendency, or concept-oriented painting. I think it is incorrect to see the absence of representational elements in such paintings as abstract. He simply represented outer appearance similar to abstract painting with a motif from concrete natural phenomena and landscapes.

As mentioned above, the rainy and snowy scenes are akin to abstract painting. He borrows natural phenomena, climates, and weather as a means to lampoon social conditions and reflect his inner world. Visible in *Typhoon Warning* in 1999 (p.220, figure 36) is one stroke of a brush soaring and swirling. Its audacious brush stroke seems lively and vital. The work, made of one stroke, appears as both painting and calligraphy. It is known as Chang's first abstract piece, but there are some pieces close to abstract in his earlier work. With "Midnight, December 31, 1999," he perhaps symbolically represents turbulent aspects the universe, the globe, and human beings may undergo in the 21st century, likening them to a typhoon.[20]

In *Red Tide* in 2003 (p.222, figure 37) white paint is applied to a red ground with a few brushstrokes in a pathetic mood. It features a red tide that is fatal to sea-life and a phenomenon caused by the proliferation of plankton due to environmental pollution and global warming. In the painting fish that die en masse are succinctly depicted on an intense red ground like a color abstract painting. The work is over-whelmed by the single color itself that becomes objectified. It shows the height of simplification.

Completion of New Literati Painting Style

Undergoing modernization after liberation, imperative in the Korean painting circles was a modernized inheritance of tradition and realization of national art through succession. Artists at that time could not help but consider it. Chang was a representative artist who faced it and explored its resolution. While his early flower-and-bird painting and portrait of a beauty were *gongpil* color painting, rendered in the traditional Northern painting style, using Japanese coloring techniques and Western realistic methods, his work after liberation involved the literati painting style, primarily painted using a plain, succinct composition, and refined ink lines. While he focused on depictions based on reality in the early works, in the later works he addressed symbolic subject matter bearing a *saui* (寫意) character putting emphasis on the meaning of a painting and the spirit of a painter.

Through most of figure paintings, except for commissioned work featuring religious icons and national sages, Chang represented his mental state and spiritual world. Flower and bird-and-animal paintings are also works showcasing his view of the literati world. Landscape painting dealing with natural phenomena, painting lampooning social conditions, and painting similar to abstract painting are also similar. As examined above, Chang's paintings have a broad range of genres and a variety of

subject matter but all come down to his inner sense, that is, self-portrait. Although it is regrettable that his work focused excessively on disclosing the painter's spirit and intention and assumed the role of medium conveying meaning, they were perhaps a natural consequence in his responding to the demands of the times.

Overall, Chang advocated Japanese-style color painting in the early days, but, after liberation, he tried to inherit the tradition of Joseon literati painting and at the same time graft the methodology of Western painting of the time on literati painting idioms. As a result, he was able to succeed Confucian literati painting of Joseon and created his own distinctive literati painting style. In the time when precious heritages of traditional art are lost and destroyed, his new literati painting is the reestablishment and recreation of literati painting as literati painting of the times through the restoration of its spirituality. He claimed, "Painting neglecting spirituality and emphasizing only outer appearance is not literati painting. What's most crucial in the literati painting is spirit and dignity." His painting is filled with the love for the existence he pursued. In his literati painting, line delineation is alive in brevity, seeking the tradition of spirit and dignity.

Chang's painting can be outlined as "work exploring communion with Mother Nature, based on traditional Oriental painting, involving composition of simple lines and plain colors, and expressing what he could not mention in painting with verse." What his "modernized literati painting," that is, new literati painting, clarifies are succinctly treated line delineations, a "philosophical quality," and "mysticism" leading viewers to thinking. As his new literati painting seeks the oneness of poetry, calligraphy, and painting, some verses are presented in the paintings, especially in later works. What made it possible was his profound knowledge on Chinese classics learned since childhood, his background of a Confucian scholar family, faithful to traditional Confucian ideas, and his mission and responsibility as professor of the Department of Oriental Painting at Seoul National University after liberation.

Notes

Life and Art of Chang Woo-soung,
Forerunner of the Contemporary Korean Painting Circles

1. Kim Su-chon, "Accomplishment of Woljeon's Art," *Hanbyeok-munchong*, no.10, Woljeon Art Culture Foundation, 2001, pp.245-254.

2. "Wei Zheng (The Practice of Government)," *Analects*.

3. "Kung-sun Chan (上)," *Mencius*.

4. See the reference in this book.

5. See the reference in this book.

6. Chang was born in Chungju. His family moved to Yeoju, but he was actually active in Icheon. So he considered both Yeoju and Icheon hometown.

7. Chang Woo-soung, *Hwadanpungsang-chilsipnyeon (Seventy-year Hardships in the Painting Circles)*, Art Culture, 2003, p.15.

8. Jo Yong-heon, "Hwapilbong," *Chosun Ilbo*, July 18, 2010.
 Until now I had no chance to see *hwapilbong* (mountain signifying painting brush) in person. Long ago I heard a rumor that there was a *hwapilbong* in front of the grave of Chang's grandmother. Finally, I had a chance to visit it with a guide. The site at the summit of the Ballyongsan, located at Dabul-ri, Susan-myeon, Jecheon-si, was set by Chang's father Chang Soo-young, who had a profound knowledge of geomancy in collaboration with Jeong Sang-yong, a geomancy teacher of Chang Soo-young. It looked like a coiled dragon playing with cintamani. It was on the top of the mountain, 600 meters above sea-level. The *hwapilbong* was visible from the front of the tomb. While setting the site in 1907, there was a premonition that a famous painter will come from the family. Five years later Chang was born. Chang firmly believed his success was closely associated with the vital force of his grandmother's gravesite.

9. Chang Woo-soung, *Hwadanpungsang-chilsipnyeon*, p.21.

10. Chang Woo-soung, Ibid., p.25.

11. Kim Hyun-jung, "A Study of Woljeon Chang Woo-soung's Literati Painting," Master's thesis, Graduate School, Wonkwang University, 2003.

12. Jeong Jung-hean, "A Comprehensive Estimation of Woljeon's Life and Art is Required," *Hanbyeok-munchong*, no.14, Woljeon Art Culture Foundation, 2005, pp.323-325.

13. Heinrich Wölfflin, *Basic Concepts of Art History*, Trans. by Park Ji-hyung, Sigongsa, 1994, p.8.

14. Oh Kwang-su, "Dignity of Literati Painting and Its Modern Variation," *Masters from Korea and China: Chang Woo-soung, Li Keran*, National Museum of Contemporary Art, Korea, 2003, p.21.

15. Oh Kwang-su, Ibid..

16. From the address at the opening reception of the exhibition

17. It was the original Woljeon Art Museum. After establishing the Woljeon Museum of Art Icheon in 2007, the original in Seoul was changed into the Hanbyeokwon Gallery.

18. "Yong Ye (There is Yong)," *Analects*.

Light and Resonance of Chang Woo-soung's Chinese Poem

1. Park Ji-won, *Yangbanjeon*, or *A Tale of an Aristocrat*.

2. Wang Wei, also known by his courtesy name, Mojie, was called 'poetic Buddha' as his poetry was deeply imbued with Buddhist undertones. Influenced by the pastoral poetry by Tao Yuanming (365-427) of the Eastern Jin and the landscape poetry by Xie Lingyun (385-433) of the Southern Dynasty, he became a key figure in the school of pastoral and landscape paintings during the Tang dynasty. He became the founder of Southern literati painting, having an important impact on the growth of literati painting done by the literati like poets, not professional painters. Chang seemed profoundly influenced by the literati painting style of Wang Wei who blended poetry and painting and created works with an intense Zen flavor.

3. Chang Woo-soung, "The Poetic World of Wang Wei," *Hwasilsusang*, or *Studio Essays*, p.138.

4. Chang Woo-soung, Ibid., p.139.

5. *Saui* refers to a representation of a painter's mind and spirit derived from the object in Oriental painting, not an accurate depiction of the object as it is. This concept was originated from Su Dongpo's assertion, saying "It is childlike to see painting as an accurate depiction."

6. *Seondam* is a brush technique using a barely dampened brush with a conservative amount of ink. It is known that this technique was used by Wang Wei, the progenitor of Southern School painting to represent affectionate emotion subjectively rather than attempting to depict objects realistically.

7. Chang Woo-soung, "Modernity in Oriental Culture," *Hwasilsusang*, p.144.

8. Chang Woo-soung, "American Painting and Oriental Painting," *Hwasilsusang*, p.160.

9. In 1977 Chang used for his painting the verses appropriated from "Serial Verses of Roses" by Liu Yuxi (772-842), a poet of the Tang dynasty, as follows: "Mellow petals grow wet by rain and dew. No dust from the mundane world is on a bright, elegant figure. As if applied with rouge, a pretty young lady seems to polish her beauty." A mood quite similar to that of Liu Yuxi's poem is sensed in *Roses*.

10. Chang Woo-soung, *Hwasilsusang*, p.211. The *May in My Hometown* is the title of Chang's painting using "Lyricism of Hometown" for its verse.

11. This poetic image occurring in a poet's mind refers to a sort of subjective, idealized image. If form in a physical space lies in a poetic space, it becomes a poetic image. There are poetic images a poet often uses, and with this the properties of his creation can be understood.

12. The "lyric ego" is a poetic term in contrast with "epic ego." This term, referring to a subject speaker in lyric poetry, has a meaning identical with "poetic ego" or "poetic protagonist." Chinese poems are mostly lyric poems reciting an individual's subjective impression and emotion. So, all Chinese poems have diversely manifested "lyric egos."

13. Chang Woo-soung, *Hwasilsusang*, p.214. The title of painting with "Border Fence" as writing is *State of Rupture*.

14. Chang Woo-soung, "In Front of the North Korean Tunnel," *Hwasilsusang*, p.23.

15. Chang Woo-soung, "Severed Mountains and Rivers," *Hwasilsusang*, p.209. "The mountains and

streams of my homeland have been divided into north and south for forty years. How lamentable that brothers sharpen swords against each other and that blood relations become enemies! Who knew that because of others' scheming that day, we would have to suffer such bitter sorrow? I look to the north with tears in my eyes, but only a chill wind blows. From the sky where the sun is setting, I hear wild geese cry." This work also sings the sorrow of division.

16. Chang Woo-soung, *Hwadanpungsang-chilsipnyeon*, 2003, p.317.

17. Chang Woo-soung, "My Habit of Work Production," *Hwasilsusang*, p.95.

18. Chang Woo-soung, "Chusa Calligraphy," *Hwasilsusang*, pp.38-39.

19. "畫以簡潔爲上者 簡于象而非簡于意 簡之至者 縟之至也. 潔則抹畫雲霧 獨存高貴 翠黛烟鬟 斂容而退矣 而或者以筆之寡少爲簡 非也. 蓋畫品之高貴 在繁簡之外 世尙鮮有知者."

20. Lee Yul-mo, "The Spiritual World of Woljeon Painting," *Hwasilsusang*, pp.270-271.

21. Kim Sang-hean, *The Collection of Cheongeum*, vol.38.

22. "The Great and Most Honored Master," *Zhuangzi*.

23. See Lee Jong-ho, "The Literary Consciousness of Jangdong Kim clan and the Literary Flavor of Kim Su-jeung," *Power and Seclusion*, Book Korea, 2010.

24. Chang Woo-soung, "On Literati Painting," *Hwasilsusang*, p.135.

25. Chang Woo-soung, "Chased Deer," *Hwasilsusang*, p.99.

26. Chang Woo-soung, "Birds in My Work," *Hwasilsusang*, p.29.

27. This poem is a quatrain of seven-word lines rhymed with *gyeong* (庚) in the low level tone.

28. "聞道梅花坼曉風 雪堆遍滿四山中 何方可化身千億 一樹梅花一放翁."

29. A group of literary men including Lee Su-gwang (1563-1628) and Yoo Hee-gyeong (1545-1636) in the mid Joseon period referred to themselves as *chimryu-daehaksa* or *seongsi-sallim*, exchanging their poems and study at Chimryudae, western Changdeokgung. *Seongsi-sallim* means their bodies are in a city, but their minds are in a remote forest. They expressed their will to live a life like that of a lofty hermit.

30. Chang's consciousness of *seongsi-sallim* also appears in another verse *Fish in a Stream* in 1977 as follows: "Amidst the turmoil of 'sea turning into mulberry fields,' storm and waves turn the heaven and earth over. While whales try to devour each other and dragons wrestle, turning the sea to blood, the fish in a stream feel nothing but happiness." A joyous and leisurely mood of a hermit who lives deep in a city is likened to the joy of fish freely playing in a deep stream.

31. Chang Woo-soung, "Ink Orchid," *Hwasilsusang*, p.220.

32. See Chang Woo-soung, *Hwasilsusang*, p.44.

33. Chang basically loved the orchid's subtle, chaste beauty. He thus was fond of the poem by Zheng Xie (1693-1765), a Chinese poet of the Qing dynasty, "The orchid with serene, chaste flowers lives only in nature, without seeking reputation. A high mountain is drawn to hide it from a woodcutter's detection." That is why this poem, used by Kim Jeong-hui for his orchid ink painting, eloquently represents an unworldly, pure spirit. In the autumn of 1993 Chang said, "Laughing in silence, it has a flavor to respond to the wind."

34. Kim Jeon-hui, "Appreciation of Chrysanthemums," *The Complete Works of Wandang*, vol.10.

35. The verse, used for *Bamboo* Chang painted in 1999, was appropriated from the first half of this poem.

36. Fang Gan, "Yuezhou Courtyard Bamboo," *The Complete Poems of Tang*, vol.652-31: "莫見凌風飄粉擇 須知礙石作盤根 細看枝上蟬吟處 猶是筍時蟲蝕痕 月送綠陰斜上砌 露凝寒色濕遮門 列仙終日逍遙地 鳥雀潛來不敢喧."

37. The first half of this poem was originally chosen from "Homcoming Wild Geese" by Fan Zhongyan (989-1052), a prominent figure of the Song dynasty, China. See "Homcoming Wild Geese," *The*

Complete Poems of Song, vol.166, Fan Zhongyan 3.

38. Chang Woo-soung, "Narcissus," *Hwasilsusang*, p.216. This poem is a quatrain of six-word lines rhymed with *seon* (仙) in the low level tone.

39. There are two verses in *Narcissus*. This verse was written in the top right and another one in the left as follows: "The brush wet with dew cuts off worldly dust, on a spring day I serenely depict a stem like a beauty's eyebrow. Disappeared the vulgarity of the painter, I become a deity of Luo River with the dignity of a hermit and an immortal."

40. The two poems are quatrains of seven-word lines rhymed with *yang* (陽) in the low level tone, provoking a cheerful atmosphere.

41. This poem is a quatrain with five-word lines rhymed with *gyeong* (庚) in the low level. Its poetic scene imitates "A Crane by the Lake" by Bai Juyi, a Chinese poet of the Tang dynasty: "No one can compete with tall bamboo. A crane stands tall among numerable chickens. It worries a feather to fall down by lowering his head, and it is anxious about the white fur to disappear by exposing his wings to the sun. A cormorant's fine color is considered trivial, and a coquettish song of a parrot is merely tedious. Does the crane cry what it thinks, facing the wind? A blue hill is filled with clouds."

42. Chang Woo-soung, "Birds in My Mind," *Hwasilsusang*, pp.30-31: "At times I use this bird as subject matter, considering it as an auspicious bird warning disasters. My work *Scream* features three crying crows flying through the air. I think three screaming crows send a warning of the end of the world, rather than crying at a demon of infectious disease." "Another work addressing the same subject matter is the *Solar Eclipse* influenced by my childhood experience. Playing at the alley of my village, I was seized by a tremendous horror when heaven and earth suddenly turned dark, and close objects became dimly. I tried to represent the atmosphere through a combination of illusion and reality. I felt that the gradually disappearing sun and darkness suddenly sweeping the universe was an approaching calamity. I wanted to express it with crows flying hurriedly." Likewise, Chang presented the crow as a messenger of disaster.

43. Chang often borrowed the verses of "Asking the Crane" by Bai Juyi (772-846), "Crows compete with swallows for prey and sparrows compete with each other for shelter. It is snow-storming by a pond where a crane stands alone. Standing with one leg all day long, it never cries or moves. What do no cry and movement mean?" Bai also represented the crane's lofty character, different from other miscellaneous birds. The satire and humor of Chang's Chinese poems were perhaps influenced by Bai's allegorical poems critical of reality.

44. Chang Woo-soung, "White Herons," *Hwasilsusang*, p.213. This poem is a quatrain with seven-word lines written seriously.

45. Chang Woo-soung, "Painting with the Verses of Run-away deer," *Hwasilsusang*, p.207.

46. Chang Woo-soung, "Chased Deer," *Hwasilsusang*, p.99.

47. The four guardians refer to four auspicious, numinous animals including the giraffe, phoenix, tortoise, and dragon.

48. Chang Woo-soung, "Artistic Creation and Perception," *Hwasilsusang*, p.155.

49. Chang Woo-soung, "Ten Years I Underwent," *Hwasilsusang*, p.21.

50. Chang Woo-soung, "Regret for Current Trends," *Hwasilsusang*, pp.16-18.

51. Chang Woo-soung, "New Plans for the 1980s," *Hwasilsusang*, p.20.

52. Chang Woo-soung, "Tiger Moths," *Hwasilsusang*, p.210.

53. Chang Woo-soung, "Sunflowers," *Hwasilsusang*, p.212.

54. The poem is rhymed with *yang* (陽) in the low level tone.

55. Bai Juyi, "Appreciation of Cranes" This poem comments how noble and lofty a crane is, it loses its

innate personality if the crane is blinded by worldly desires, and falls to the level of insignificant birds. It was also to satirize the trends of the times flattering power.

56. Chang Woo-soung, "How to Maintain My Health," *Hwasilsusang*, pp.81-82.

57. Chang Woo-soung, "Cheering Chimpanzees," *Hwasilsusang*, p.194.

58. Chang Woo-soung, "Cheering Chimpanzees," *Hwasilsusang*, pp.193-194. The quoted poem is attached to the end of this essay.

59. Chang Woo-soung, "Monkey in My Dream," *Hwasilsusang*, p.205.

60. Chang Woo-soung, "Sensation of Joy and Grief," *Hwasilsusang*, p.27.

61. Chang Woo-soung, "Polluted Land," *Hwasilsusang*, p.208.

62. Chang Woo-soung, "Bird in My Work," *Hwasilsusang*, p.30.

63. Chang Woo-soung, "Fragmentary Thought on Moving," *Hwasilsusang*, pp.32-33.

64. Chang Woo-soung, Ibid., p.34.

65. Chang Woo-soung, Ibid., p.35.

66. Chang Woo-soung, "Thinking at the End of a Century," *Hwasilsusang*, p.12.

67. Chang Woo-soung, "If Spring Comes," *Hwasilsusang*, p.15.

68. Chang Woo-soung, "Solar Eclipse," *Hwasilsusang*, pp.50-51.

69. Song Si-yeol's poem slightly differs from a poem by Hong Yeo-ha (1620-1674).

70. "Carp," *The Complete Collection of Tang Poems*, vols.506-23.

71. In 1983 Chang borrowed the following for his panting from the second poem of the four "Plum Blossoms": "江南十月天雨霜 人間草木不敢芳 獨有溪頭老梅樹 面皮如夷生光芒 朔風吹寒蕾蕾裂 千花萬花開 白雪 彷彿瑤台群玉妃 夜深下踏羅浮月 銀鐺冷然動清韻 海煙不隔羅浮信 相逢漫說歲寒盟 笑我飄流霜滿鬢 君家白露秋滿缸 放懷飲我千百觴 氣酣脫穎恣盤礴 拍手大叫梅花王 五更窗前博山冷 麼鳳飛鳴酒初醒 起來 笑揖石丈人 門外白雲三萬頃"

72. "吾畫墨榮高榮價 一幀妄想千金得 停筆回顧爲求食 海內貧民多菜色 筆端煦煦生春風 吁嗟難救吾國貧 此 時定有眞英雄 閉門種榮如蟄蟲。"

73. The cadence of a poem is formed through proper arrangements of *apwun* and *pyeongcheuk*. *Apwun* refers to a rhyme that is a repetition of similar sounds usually in even-number phrasing. *Pyeongcheuk* refers to the different tones of Chinese pronunciation in its height and length. *Cheukseong* refers to rising, entering, and departing tones of the Chinese language except for a level tone. There are many principles in the arrangement of *pyeongcheuk*. Tuning *yeom* means arranging characters in accordance with these principles in five-lined, or seven-lined verse. If the symmetrical beauty of tones is created through eloquent arrangements of level tone and *cheukseong*, according to the principle of *yin* and *yang*, we can say that *yeom* is well tuned. The rule of such arrangement is stricter in the modern-style verse.

74. Chang Woo-soung, "Four Seasons at Hanbyeokwon," *Hwasilsusang*, pp.230-231.

75. Kim Won-ryong, "Woljeon and His Art," *Hwasilsusang*, p.240.

76. Jung Yang-mo, "Preface of Catalogue at 88," *Hwasilsusang*, pp.245-246.

77. Lee Yul-mo, "The Spiritual World of Woljeon Painting," *Hwasilsusang*, p.273.

78. Chang Woo-soung, "On Literati Painting," *Hwasilsusang*, p.134.

79. Chang Woo-soung, "New Plan for the 80s," *Hwasilsusang*, p.20.

Chang Woo-soung's Calligraphic Style with Restraint and Excellence

1. Jung Hyun-sook, *The Beauty of Ancient Korean Calligraphy: Inside It Is History*, Woljeon Museum of

Art Icheon, 2010, p.10. This exhibition took place in September, 2010, at the Woljeon Museum of Art Icheon to pay tribute to Chang Woo-soung's affection for calligraphy, painting, and metal and stone inscriptions. It showed rubbings of 40 inscriptions and a number of artifacts from prehistoric times to the Three Kingdoms period, including the rubbings of the *Gwanggaetowang Stele* and *Ulsan Daegongni Bangudae Petroglyphs* Chang collected.

2. See the reference in this book.

3. Chang Woo-soung, *Hwamaek-inmaek*, or *Painting Connections and Personal Connections*, Joongang Ilbo Publishing Co., 1982, p.17.

4. The Association of Calligraphy and Painting, established on May 19, 1918, one year before the Samil Independent Movement, is the first art organization in Korea.

5. Chang Woo-soung, *Hwamaek-inmaek*, Joongang Ilbo Publishing Co., 1982, pp.20-21.

6. Translated by Choi Wansu, Chief Curator of the Gansong Art Museum.

7. Chang Woo-soung, "To Mark the 2nd Gu Jamu Exhibition," *The 2nd Ilsa Gu Ja-mu Exhibition*, 2002, pp.4-5.

8. Chang Woo-soung, *Hwasilsusang*, 1999, p.178.

9. Chang Woo-soung, Ibid., pp.289-292.

10. Kim Chung-hyeon, *Ye-e salda*, or *Life for Art*, Beomwoosa, 1999, pp.261-262.

11. Chang Woo-soung, "To lIjung Kim Chung-hyeon Retrospective," *lIjung Kim Chung-hyeon*, Special Exhibition for 10th Anniversary of Seoul Arts Center, 1998, p.8.

12. Gu Ja-mu, *Yeonbukcheonghwa* (硯北淸話), Mukga, 2010, p.65.

13. Included in Chang's collection is a rubbing of the *Gwanggaetowang Stele*, its album, and an album of rubbing of Zheng Daozhao's inscriptions on a rock of the Northern Wei.

14. See Seoul Arts Center, *Iljung Kim Chung-hyeon*, Special Exhibition for 10th Anniversary of Seoul Arts Center, 1998, figures 37, 38, 44, 84, and 90 in the form of tablet in the clerical script.

15. For a description of the writing, see *The Masters of Ink Painting: Chang Woo-soung, Korea, and Fu Juanfu, Taiwan*, Woljeon Museum of Art Icheon, 2010, p.66, figure 31.

16. Woljeon Museum of Art Icheon, Ibid., p.71, figure 33.

17. See Lee Jong-ho's essay in this book, p.85.

18. The word *gyeongtan* (鯨呑) means a whale devours, or to annex a territory or realm. The term *jamsik gyeongtan* (蠶食鯨呑) is also widely used.

19. Dongbang-yeyeon refers to the Oriental Arts Research Society.

20. Chang Woo-soung, *Hwasilsusang*, pp.230-232.

21. Xiao Man, Huo Dashou, *Wu Zuoren*, People's Art Publishing Co., 1988; Guwuxuan Publishing Co., *Wu Zuoren*, The Collected Works of Chinese Masters, Jiansusheng Xinhuashudian, 1993.
 Wu Zuoren practiced Yan Zhenqing's regular script during his youth and was later fascinated with running script and cursive script. In the 1970s he developed his new calligraphy after learning scripts of inscriptions on metal or metal vessels, and small seal script and large seal scripts. Wu himself engraved 五十以後學篆 (I Learned the seal script after 50) Wu formed his own calligraphic style by fusing painting techniques, abandoning normal calligraphic regulations. He stated, "My calligraphy is not a calligrapher's but a painter's." Practicing a rich artistic style, Wu greatly evolved the theory on coincidence between calligraphy and painting, enabling following artists to accept the relationship freshly with meaning.

22. *The Masters of Ink Painting: Chang Woo-soung, Korea, and Fu Juanfu, Taiwan*, Woljeon Museum of Art Icheon, p.83, figure 1; p.107, figure 20.

23. The poem cited for the 1999 *Kim Lip's Wandering* is Yi I's poem "Hwaseokjeong." Chang maybe

mistook it as that of Kim Lip.

24. Jung Hyun-sook, *Masters of Korean Ink Painiting: Chang Woo-soung, Pak Nosoo*, Woljeon Museum of Art Icheon, 2011, p.8.

25. The *Stone Drum Inscriptions*, engraved on 10 drum-shape boulders, are the oldest stone inscriptions in existence, from the pre-dynastic Qin state during the Warring States period. Each stone has four lines describing the Qin king's hunting. Excavated in Baoji, Shaanxi Province, China, the *Stone Drum Inscriptions* were praised by Wei Yingwu, Du Fu, and Han Yu. Originally thought to bear about 700 characters, by the Song dynasty they had only 465 characters. The best rubbings were made in the Song period. They are now kept in the Palace Museum, Beijing.

26. Chang Woo-soung, *Hwadanpungsang-chisipnyeon*, or *Seventy-year Hardships in the Painting Circles*, Art Culture, 2003, pp.82-86.

27. *Ukiyo-e* is a kind of Japanese art prevalent during the Edo period (1603-1867). The term *ukiyo* (浮世) refers to the "floating world" and *e* (繪) a "painting." Together the term *ukiyo-e* means a painting depicting imaginative aspects of the ordinary world.

28. Park Jeong-ja, *Thirteen Puzzles Discovered in Manet Paintings*, Giparang, 2009, pp.187-217.

29. Jo Yongheon, "Jo Yongheon Salon," *Chosun Ilbo*, March 4, 2005. Five blessings are longevity, richness, health and peace, virtue, and peaceful death.

30. Chang Woo-soung, *Hwamaek-inmaek*, Joongang Ilbo Publishibg Co., 1982, p.107.

31. Chang Woo-soung, *Hwadanpungsang-chilsipnyeon*, Art Culture, 2003, p.101.

Chang Woo-soung's New Literati Painting with Dignity

1. Chang Woo-soung, "Modernity of Oriental Culture," *Contemporary Literature*, Feburary 1955, p.33.

2. Choi Yeol, *History of Modern Korean Art*, Youlhwadang, 2006, p.357.

3. See Han Jeong-hee, "The Concept of Literati Painting and Literati Painting of Korea," *The Forum for Art History*, no.4, 1997. pp.41-59.

4. Park Eun-soo, "A Study of Discourse on Modern East Asian Literati Painting," Master's Thesis, Graduate School of Hongik University, 2007, pp.30-31.

5. This is a succession of Kim Jeong-hui's view of literati painting. See Kim Young-jun, *New Geunwon Essays*, Youlhwadang, 2010, pp.191-192.

6. See Choi Tae-man, "A Study of Geunwon Kim Yong-jun's Theory on Criticism," *Modern Korean Art History Studies*, no.7, 1999.

7. Lee Yul-mo discovers the feature of Chang Woo-soung's painting style in form. He defines Chang's style as "simpleness of form and straightness of line."

8. Chang Woo-soung, "The Elegant Favor of Literati Painting," *Monthly Joongang*, vol.23, Feburary 1970.

9. Cho Yoon-gyeong, "A Study of the Life and Work Activity of Jang Bal," Master's thesis, Graduate School of Seoul National University, 2000.

10. Chang Woo-soung, "Visiting a Senior Artist—Woljeon Chang Woo-soung: A Whole Life with Brushwork, Keeping the Upright, Blue Literati Fragrance," *Gana Art* no.35, Gana Art Gallery, January-February, 1994, pp.112-116.

11. Park Young-taik, "The Culture and Art of Park Chung-hee Era," *Modern Korean Art History Studies*, no.15, 2005.

12. Oh Jin-yi, "The Painting World of Woljeon Chang Woo-soung," Master's thesis, Graduate School of Seoul National University, 2001, p.69.

13. Chang Woo-soung, *Hwasilsusang*, p.43.

14. Chang Woo-soung, Ibid., p.47.

15. Chang Woo-soung, Ibid., p.29.

16. Chang Woo-soung, Ibid., p.46.

17. Chang Woo-soung, Ibid., p.99.

18. Chang Woo-soung, Ibid., p.229.

19. As a landscape turning to almost abstract painting, his independent abstract painting represents climate, weather, and natural phenomena in colors, dots, spread, and blanks.

20. Chang Woo-soung, *Hwadanpungsang-chilsipnyeon*, 2003, p.381.

List of Illustrations

Life and Art of Chang Woo-soung,
Forerunner of the Contemporary Korean Painting Circles

1. Chang Soo-young, father of Chang Woo-soung.
2. Tae Seong-seon, mother of Chang Woo-soung, 1930s.
3. Letter from Jeong In-bo to Chang Soo-young, father of Chang Woo-soung, ca. 1931.
4. Chang Woo-soung at 23, 1935.
5. The first *Husohoe Exhibition*.
6. Chang Woo-soung with the members of Husohoe.
7. Chang Woo-soung with Son Jae-heong, member of Sangseohoe, 1930s.
8. Chang Woo-soung with Jo Yong-seong (right) and Lee Yu-tae (left) at Wolmi Island, Incheon, 1936. 6. 17. (left of the top)
9. Chang Woo-soung (the fourth from the left) with collegues in Tokyo, Japan, 1938. (right of the top)
10. Chang Woo-soung with Kim Yeong-jin (right) at Seokwang Temple, 1938. (bottom)
11. Chang Woo-soung with collegues at the *Culture Festival Art Exhibition Celebrating Liberation* held at the National Museum of Art, Deoksugung, from October 20 to October 30, 1945. (top)
12. Chang Woo-soung (the second from the left of the third line) with guests at the *Culture Festival Art Exhibition Celebrating Liberation* held at the National Museum of Art, Deoksugung, 1945. (bottom)
13. Chang Woo-soung (the far right) with collegues and students of the College of Fine Arts, Seoul National University, at Seongga Temple, 1949. (top)
14. Chang Woo-soung (the far left) with collegues at the campus of College of Fine Arts, Seoul National University, early 1950s. (left of the bottom)
15. Chang Woo-soung (the second from the left) at Seokkulam, Gyeongju, during the journey of the College of Fine Arts, Seoul National University, 1950s. (right of the bottom)
16. Chang Woo-soung (the third of the left at the third line) with guests and collegues at the opening ceremony of the second Korean Fine Arts Exhibition, 1953. 12. 25. (top)
17. Chang Woo-soung (the far right of the ones wearing a suit at the front line) with the collegues and students of the Department of Painting at the College of Fine Arts, Seoul National University, at the temporary campus in Songdo, Busan, 1953. (bottom)
18. Chang Woo-soung (the fourth from the right at the first line) in front of the pagoda of Bunhwang Temple, Gyeongju, during the journey of the College of Fine Arts, Seoul National University, early 1950s.
19. Chang Woo-soung (the third from the left at the front line) at the workshop for teachers of fine arts held at the College of Fine Arts, Seoul National University, 1954. 8. 27. (top)

20. Chang Woo-soung (the second of the left) at the picnic of Seoul National University, 1958. 12. 14. (left of the bottom)
21. Chang Woo-soung (the fifth from the left at the front line) with the collegues of the College of Fine Arts, Seoul National University, at Dongsung-dong campus
1956. (right of the bottom)
22. Chang Woo-soung with Kim Jong-young (right) at the *Dual Exhibition for Chang Woo-soung & Kim Jong-young* held from November 8 to November 14, 1959.
23. Chang Woo-soung (right) with Lee Yul-mo (left) at the Institute of Oriental Arts, Washington D. C., 1964.
24. Chang Woo-soung (left) showing the *Virgin Mother* to ambassador Yang Yu-chan (right) in Washington, ca. 1965.
25. Chang Woo-soung (right) teaching students at the Institute of Oriental Arts, ca. 1965.
26. Chang Woo-soung, representative of Korea, presenting the topic "Tradition and Modernity of Arts" at the second Asian Arts Symposium held by The National Academy of Arts, 1973. 9. 25.
27. Chang Woo-soung (the ninth from the left of the back line) at the commencement of the Research Society of Oriental Arts, 1996.
28. Chang Woo-soung at his studio, late 1970s-1980s. (top)
29. Chang Woo-soung working at his studio, late 1970s to 1980s. (bottom)
30. Chang Woo-soung drawing orchid at his studio Hanbyeokwon, 1990s.
31. Chang Woo-soung, early 2000s.
32. Chang Woo-soung (the third from the left) appreciating Li Keran's (second from the left) recent painting at Li's house in China, 1989.
33. Hanbyeokwon, 2007.
34. Woljeon Museum of Art Icheon, 2007.

Light and Resonance of Chang Woo-soung's Chinese Poem

1. *Roses*, 1978, Ink and colors on paper, 46×69.5cm
2. *May in My Hometown*, 1978, Ink and colors on paper, 85×120cm.
3. *Fallen Leaves*, 1992, Ink and colors on paper, 97×136cm.
4. *Night Plum Blossoms*, 1988, Ink and light colors on paper, 82×150cm. (top)
5. *State of Rupture*, 1993, Ink and light colors on paper, 91×124cm. (bottom)
6. *White Porcelain and Spring Flowers*, 1970, Ink and light colors on paper, 85×60cm.
7. *Snowy Plum Blossoms*, 1980, Ink and light colors on paper, 65×127cm.
8. *Red Plum Blossoms*, 1956, Ink and light colors on paper, 136×35cm.
9. *Orchid*, 2003, Ink on paper, 46×70cm.
10. *Bamboo*, 1994, Ink on paper, 140×69cm.
11. *Narcissus*, 1979, Ink and light colors on paper, 31.5×40.5cm.
12. *Magnolias*, 1979, Ink and light colors on paper, 34×46cm.
13. *Chrysanthemums with Stone*, 1959, Ink and light colors on paper, 22×140.5cm.
14. *A Crying Crane*, 1998, Ink and light colors on paper, 81.5×62.5cm
15. *Chased Deer*, 1979, Ink and colors on paper, 126×137.5cm.
16. *Serene Light*, 2001, Ink on paper, 34×68.5cm.
17. *A Bullfrog*, 1998, Ink and light colors on paper, 46×67cm.
18. *Old Fox*, 2001, Ink and light colors on paper, 46×58cm.

19. *Fish Baiting the Hook*, 1997, Ink on paper, 64×46cm.

20. *Dancing Ape*, 1988, Ink and light colors on paper, 175×138cm.

21. *Polluted Land*, 1979, Ink and light colors on paper, 68×60.5cm.

22. *Dragon Gate*, 1980, Ink and light colors on paper, 74.5×96cm.

23. *Cabbages*, 1981, Ink and light colors on paper, 65×70cm.

Chang Woo-soung's Calligraphic Style with Restraint and Excellence

1. Chang's seal, *Abihwagong* (我非畵工), 3.3×3.3cm.

2. Chang's seal, *Seohwabyeok* (書畵癖), 3.3×3.3cm.

3. Chang's seal, *Geumseokbyeok* (金石癖), 3.3×3.3cm.

4. Calligraphy by Chang Woo-soung, Painting by Song Young-bang, 1998, Ink on paper, 26.5×16.8cm.

5. Rubbing of Chang's seal script on ink stone, 1997, 59×46cm.

6. *Gongsurae-gongsugeo* (空手來空手去), 1994, Ink on paper, 34×137cm. (top)

7. *Gongsurae-gongsugeo* (空手來空手去), 1999, Ink on paper, 34×137cm. (bottom)

8. *Baekwol* (白月), 2001, Ink on paper, 43×65cm. (top)

9. *Woljeon-ginyeomgwan* (月田紀念館), 2004, Ink on paper, 43×112cm. (bottom)

10. *Huachanshisuibi* (節錄畵禪室隨筆), 1997, Ink on paper. 33.5×130cm. (top)

11. *Hanbyeokwon* (寒碧圓), 1999, Ink on paper, 41.5×107.5cm. (left of the middle)

12. Chang's drawing for the seal *Hanbyeokwonjang*, Pencil on paper, 3.3×3.3cm. (right of the middle)

13. *Simni-maehwa-ilcho-jeong* (十里梅花一艸亭), 1997, Ink on paper, 45×69cm. (bottom)

14. *Slave of Painting* (畵奴), 1999, Ink on paper, 49×82.5cm. (top)

15. *Flowers Bloom, Flowers Set* (花開花落), 1999, Ink on paper. 68.5×20cm. (left of the bottom)

16. *Song for Black Bamboo* (烏竹頌), 2001, Ink on paper, 183×34cm. (the second of the left of the bottom)

17. *Life for Ink Painting* (筆墨生涯), 2001, Ink on paper, 183×34cm. (the third of the left of the bottom)

18. *Fighting of Dragon and Whale* (鯨呑蛟鬪), 2001, Ink on paper, 112×23cm each. (two pieces of the right of the bottom)

19. *Four Seasons at Hanbyeokwon* (寒碧圓四季), 1998, Ink on paper, 33.5×127cm.

20. *Love Song for White Herons*, 2003, Ink on paper, 67.5×91cm.

21. *Valley Where Crows Croak*, 1998, Ink on paper, 28×47cm.

22. *Neither Tree nor Grass*, 1999, Ink on paper, 19×118cm.

23. *A Boy and Heavenly Peach*, 1961, Ink on paper, 128×34cm.

24. *Kim Lip's Wandering*, 1993, Ink on paper, 155×91cm.

25. *Kim Lip's Wandering*, 1999, Ink on paper, 137×69.5cm.

26. *Drunken Owon*, 1994, Ink on paper. 97×76cm.

27. *Reminiscence*, 1981, Ink on paper, 108×69.5cm.

28. *The 150th Generation Descendant of Dangun*, 2001, Ink on paper, 67×46cm.

29. *Colse Call*, 2003, Ink on paper, 41×63.4cm.(top)

30. *Sketch for Close Call*, 2003, Ink on paper, 19.5×27.7cm. (bottom)

31. *After I was Gone*, 2003, Ink on paper, 46×51cm.

32. *A Tall Pine Tree*, 1998, Ink on paper, 68.5×46cm.

33. Chang Woo-soung's seal script calligraphy in Wu Changshuo's style, Ink on paper, 35×13.5cm.

34. *Geumseoklak-seohwayeon* (金石樂 書畵緣), Ink on paper, 34.5×11.8cm.

35. Chang Woo-soung's calligraphy in running script, Ink on paper, 34.5×11.8cm.

36. *Red Plum Blossoms*, 1966, Ink and light colors on paper, 67×90cm

Chang Woo-soung's New Literati Painting with Dignity

1. *Portrait of Father Chang Soo-young*, 1935, Colors on silk, 107.5×72.5cm.

2. *A Graceful Lady*, 1936, Colors on silk, 75×41cm.

3. *Buddhist Dance*, 1937, Colors on silk, 162×130cm.

4. *Blue Combat Uniform*, 1941, Colors on paper, 192×140cm

5. *Studio*, 1943, Colors on paper, 227×183cm.

6. *Korean Martyress, Korean Virgin with the Child,* and *Korean Martyr*, 1950, Colors on paper, 185×106cm, 201×136cm, 185×106cm. (from the left of the top)

7. *The Virgin and Child of Korea*, 1954, Ink and light colors on paper, 145×68cm. (bottom)

8. *Young Men*, 1956, Colors on paper, 212×160cm.

9. *Scholars of Hall of the Learned*, 1974, Colors on paper, 210×180cm.

10. *Facing the Wall*, 1981, Ink on paper, 84×48cm.

11. *Dance*, 1984, Ink and light colors on paper, 136×86cm.

12. *Narcissus*, 1990, Ink and light colors on paper, 37×44cm.

13. *Narcissus*, 1998, Ink on paper (colors in part), 34×44cm.

14. *White Plum Blossoms*, 1978, Ink and light colors on paper, 55×70cm.

15. *Plum Blossoms*, 1994, Ink on paper, 136×68.5cm.

16. *Ten-leaved Folding Screen of Red and White Plum Blossoms*, 1981, Ink and light colors on paper, 130×394cm.

17. *A Rose*, 2003, Ink and light colors on paper, 33×24cm.

18. *Early Spring*, 1935, Colors on paper, 62×53cm.

19. *Shower*, 1961, Ink on paper, 134.5×117cm.

20. *Green Field*, 1976, Colors on paper, 66×82cm.

21. *A Crane*, 1981, Ink and light colors on paper, 70×65cm.

22. *An Owl in Autumn*, 1981, Ink and light colors on paper, 64×83cm.

23. *Wild Geese in a Remote Area*, 1983, Ink on paper, 88.5×83.5cm.

24. *Solar Eclipse*, 1976, Ink on paper, 91×74cm.

25. *Auspicious Deer*, 1973, Ink and light colors on paper, 127×324cm.

26. *Mandarin Fish*, 1972, Ink and light colors on paper.

27. *Stone*, 1984, Ink and light colors on paper, 44×66.5cm.

28. *White Porcelain*, 1979, Ink and light colors on paper, 85×70cm.

29. *Cheonji in Mt. Baekdu*, 1975, Ink and colors on paper, 200×700cm.

30. *Spring Scenery*, 1987, Ink and light colors on paper, 67×124cm.

31. *The Sea*, 1994, Ink and light colors on paper, 95×140cm.

32. *Mt. Namsan and Mt. Bugak*, 1994, Ink and light colors on paper, 100×270cm.

33. *Chimpanzee Performing Acrobatics*, 1994, Ink and light colors on paper, 131×151cm.

34. *Forest Fire*, 1994, Ink and light colors on paper, 91×123cm.

35. *The Galaxy*, 1979, Colors on paper, 69×59cm. (top)

36. *Typhoon Warning*, 1999, Ink on paper, 70×68.5cm. (bottom)

37. *Red Tide*, 2003, Colors on paper, 24×27cm.

—Translated by Jung Hyun-sook & Art and Text

About the Artist and Authors

Chang Woo-soung, 1912-2005

Chang Woo-soung was a great master of Korean painting who led the art circles of the nation by searching for new forms and directions of Korean painting throughout his lifetime. He played a pivotal role in the formation and development of new art after the liberation from Japanese occupation (1910-1945) by creating a world of "new literati paintings," which combined the unique Oriental spirit and elegance with modern figurative techniques.

Chang is particularly esteemed as the last literati painter of modern Korean art circles because he mastered poetry, calligraphy, and painting and harmonized internal, external world of the traditional literati paintings.

Being a distinguished artist, Chang was an admirable educator as well. He taught Oriental painting at the College of Fine Arts in Seoul National University from 1946 to 1961 and at the College of Fine Arts in Hongik University from 1971 to 1974, training future generations.

He also established the Research Society of Oriental Arts at Hanbyeokwon to cultivate Oriental-style painters for the development of fine arts and great scholars in the various fields has taught literature, history, philosophy, and art history there. The result is the Hanbyeokmuncong, an annual publication. His publications are *Hwamaek-inmaek*, *Hwasilsusang*, *Hwadanpungsang-chilsipnyeon*, and *Woljeonsusang*.

Authors

Kim Su-Chon is a professor of the Department of Calligraphy at the College of Fine Arts in Wonkwang University. He was granted a doctorate in philosophy from Daejeon University.

Lee Jong-ho is a professor of the Department of Chinese Classics. He earned a doctorate degree in Chinese classics from Sungkyunkwan University.

Jung Hyun-sook is a chief curator of Woljeon Museum of Art Icheon. She obtained a doctorate in Oriental art history from the University of Pennsylvania.

Park Young-taik is a professor of the Department of Arts at the College of Arts in Kyonggi University. He is also an art critic.

月田 張遇聖 詩書畵 研究

김수천 이종호 정현숙 박영택

초판1쇄 발행 2012년 3월 15일 **발행인** 李起雄 **발행처** 悅話堂
경기도 파주시 문발동 520-10 파주출판도시
전화 031-955-7000 팩스 031-955-7010
www.youlhwadang.co.kr yhdp@youlhwadang.co.kr
등록번호 제10-74호 **등록일자** 1971년 7월 2일
편집 조윤형 이수정 백태남 박미 **북디자인** 공미경 엄세희
인쇄 제책 (주)상지사피앤비

* 값은 뒤표지에 있습니다.

ISBN 978-89-301-0417-3

A Study on Chang Woo-soung, the Korean Literati Painter: His Poetry, Calligraphy, and Painting
© 2012 by Woljeon Museum of Art Icheon
Published by Youlhwadang Publishers. Printed in Korea.

이 도서의 국립중앙도서관 출판시도서목록(CIP)은 e-CIP 홈페이지(http://www.nl.go.kr/ecip)와
국가자료공동목록시스템(http://www.nl.go.kr/kolisnet)에서 이용하실 수 있습니다.
(CIP제어번호: CIP2012000863)

* 이 책은 이천시로부터 출판비의 일부를 지원받아 제작되었습니다.